U0007158

黑暗騎士崛起

蝙蝠俠全史
與席捲全世界的宅文化

格倫‧威爾登 著
GLEN WELDON

劉維人 譯

THE CAPED CRUSADE

BATMAN AND
THE RISE OF NERD CULTURE

本書謹獻給──比爾・芬格

目錄

狂熱分子的蝙蝠俠文化百科

POPO（方世欽——美漫達人）

身為歐美娛樂愛好者，我廣泛接觸各種題材，其中最喜歡的就是超級英雄了。他們是反映社會問題的象徵人物，對應各種文化議題，你可以在裡面看到真實世界的許多層面，既能藉此保持夢想，又能讓我們反思周遭的一切。

蝙蝠俠是把我拉進到歐美娛樂界的人物，也是他讓我理解到，娛樂文化會隨著社會議題的趨勢演變成不同面貌，並且隨之進化。

蝙蝠俠初次登場時正值經濟大蕭條的美國漫畫「黃金時代」，他因此對抗的都是黑幫、納粹間諜、無德商人等，被塑造成一個美式硬漢偵探，會拿槍攻擊敵人，不在乎犯罪者的生死。

到了「白銀時代」，為了迴避政治問題的關係，蝙蝠俠擺脫了黑暗沉重的形象，變得更有人性也更輕鬆搞笑。雖然這讓蝙蝠俠失去了原味，卻拉近了與觀眾的距離，使他成為許多人從小就熟悉的超級英雄，出乎意料的讓這位英雄更有人氣和文化影響力。

接下來的「青銅時代」，時值嬉皮主義興起、風氣自由開放，出現了新的社會問題，吸毒人口的攀升和人們對政客的不信任尤其嚴重。蝙蝠俠漫畫除了重回黑暗風格，還多了與當時社會議題相應的情節與內心描寫。這樣的改變影響了整個美國漫畫界，使得黑暗劇情大為流行，

6

對超級英雄的內心掙扎描寫也更貼近一般人會碰到的問題。

在這之後，法蘭克・米勒1（Frank Miller）創作了《黑暗騎士歸來》（The Dark Knight Returns）這部可以說是蝙蝠俠近代最經典的故事，奠定了蝙蝠俠現在的風格。他對其他英雄的看法、對蝙蝠俠與超人友情的描述，甚至對於政治體系的不信任和視覺風格都影響深遠，我們可以在提姆・波頓（Tim Burton）的、克里斯多夫・諾蘭（Christopher Nolan）的蝙蝠俠電影黑暗騎士三部曲、布魯斯・提姆（Bruce Timm）的動畫系列，甚至是電影《蝙蝠俠對超人：正義曙光》（Batman v Superman: Dawn of Justice）當中，看到他打造的故事痕跡。

講到超人，他可說是蝙蝠俠另一個成功的原因。

蝙蝠俠最初的創作目的，就是為了打造一個跟超人完全相反的角色，不論是個性、能力，還是故事氛圍都以此為核心。蝙蝠俠跟超人的互動雖然隨著時代而改變，不過他倆一直是會談心事的朋友，直到《黑暗騎士歸來》之後，蝙蝠俠與超人的關係改變了，即便是超人的知心好友，蝙蝠俠也會提防他，甚至也會防著其他超能力者。蝙蝠俠這樣的態度，表現出無超能力者對於有超能力的防備與恐懼，這也是為什麼在作品裡用共同世界觀設定，會更襯托出蝙蝠俠身為無超能力者的黑暗英雄本質，因為比起蝙蝠俠的獨角戲，與其他超級英雄對比更能凸顯他的獨特之處，更讓人印象深刻。

蝙蝠俠故事的「家族」性質也很強烈。就如各位讀者知道的，失去雙親的蝙蝠俠由阿福養

1　法蘭克・米勒：著名美國漫畫作者、演員兼製作人。他執筆的著名作品有漫畫《蝙蝠俠：黑暗騎士歸來》（Batman: The Dark Knight Returns）、《萬惡城市》（Sin City）、《斯巴達三百壯士》（300）。

大，他就像是蝙蝠俠的父親，而羅賓和蝙蝠女孩就像是蝙蝠俠的兒女；這個像家庭一樣的組合，俗稱「蝙蝠俠家族」。其中羅賓這角色更讓蝙蝠俠展現了過去未有的人父面貌。蝙蝠俠家族的成員們比誰都認同蝙蝠俠這位大家長的理念，也更理解高譚市社會問題。有了他們的支持，孤單的蝙蝠俠獲得年少時失去的愛與親情，獲得了另一種成長。此外，惡棍、警察與蝙蝠俠的關係也十分經典，但我就不在此多說。蝙蝠俠的內涵之多，一時半刻也說不完，我只能為各位精選出個人最喜歡的蝙蝠俠元素，讓大家能藉此了解這位超級英雄的本質。

這本由格倫・威爾登編寫的書──《黑暗騎士崛起：蝙蝠俠全史與席捲全世界的宅文化》，講述了蝙蝠俠近八十年的演變。作者配合時代演進講述蝙蝠俠的多元面貌，呼應不同議題，更寫了許多當年趣事。比如：蝙蝠俠跟羅賓的同志傳言怎麼來的？當然，作者一件不漏地提及所有蝙蝠俠在DC宇宙的重大事跡，更詳細解析蝙蝠俠如何超越自身的媒材影響真實世界，甚至創造文化。

本書對影視、小說、電玩和玩具這些作品改編也帶上了幾筆。諸如：蝙蝠俠品牌如何成長？相關行銷企畫如何影響社會？精細、生動地描述了許多周邊事，例如：當年提姆・波頓蝙蝠俠電影第一集上映時，那空前絕後的排隊人潮盛況。

這本書堪稱蝙蝠俠文化百科，任何細節都不放過。厲害的是，雖然內容龐雜，作者卻整理得很清楚，讀者在吸收蝙蝠俠這些錯綜複雜的歷史相關知識之餘，也能藉此理解美國娛樂文化的整體演變。畢竟蝙蝠俠已經是歐美娛樂文化的指標之一，他個人品牌的演變就是社會風氣的縮影，因此要把這本書當作美國娛樂發展史也不為過。

8

不過若回過頭來思考這本書的最核心，它其實是「熱愛」的展現，從頭到尾只說著一句，也是所有熱愛美漫、熱衷某領域的人的心聲：希望能以個人的微薄之力，讓大家了解這豐富、有趣的世界。

我相信蝙蝠俠—

關於《黑暗騎士崛起：蝙蝠俠全史與席捲全世界的宅文化》

臥斧（文字工作者）

「我相信高譚市。」

一九九九年，由傑夫·洛布（Jeph Loeb）編劇，提姆·賽爾（Tim Sale）作畫的《漫長的萬聖節》（Batman: The Long Halloween）一身西裝，隱在影裡的布魯斯·韋恩，陰鬱地用這句話拉開故事序幕。我知道，高譚市是韋恩居住的城市、韋恩的另一個身分是蝙蝠俠——但這些事情，我是在什麼時候、什麼情況下知道的呢？

我不確定。

當然，我可以明確地說出自己真正與蝙蝠俠在哪一部作品中初遇，但事實上，從一九三九年首度登場迄今將近八十年間，蝙蝠俠已經跳脫原有文本限制，成為文化當中的一個象徵，就算沒看過任何相關作品，對這個角色可能也都略知一二。我第一部完整看完的蝙蝠俠作品是提姆·波頓一九八九年的電影，但我很確定，在這部電影之前，我已經在許多不同時刻不同情況下得知關於他的零碎資訊，拼湊出大概印象。

九〇年代後續推出的蝙蝠俠電影，我每一部都看了。

就算對蝙蝠俠還不夠了解，單從電影劇情而言，這系列電影明顯越拍越糟，在第四集全然崩壞。幸好，網路的日漸普及與亞馬遜網路書店的出現，我也因為自己生活圈的遷移，終於有機會實地拜訪當時隱在台北街巷裡的歐美漫畫專門店「Banana」。

在「Banana」，我買到了當時剛出版不久的精裝版《蝙蝠俠：黑白世界》（Batman: Black White）。

《蝙蝠俠：黑白世界》讓我大開眼界。這本合集邀集數十位知名漫畫編劇及繪者合作，共有十幾篇不同編繪組合創作的短篇故事，還有名家繪師繪製的單幅畫作。參與這部作品的創作者包括尼爾‧蓋曼‧泰德‧麥基弗（Ted McKeever）、賽門‧畢斯里（Simon Bisley）艾力克斯‧羅斯（Alex Ross），以及神級繪者墨比斯（Moebius）和日本名家大友克洋。在他們的筆下，蝙蝠俠呈現了多種截然不同的樣貌：沉默的暴力英雄、弱勢族群的聖誕老人、比罪犯更瘋狂的附魔者，或者是獨坐在高樓牆角的孤獨男子。

自此之後，我開始大量閱讀蝙蝠俠相關作品。

除了漫長的「正史」之外，我讀了許多不同的獨立作品，同時也回頭看了一九三九年原初的連載，這個從許多通俗文化當中汲取養分生成的角色在不同創作者筆下呈現的不同面向，每回都讓我十分驚豔。我可以接受蝙蝠俠是個冷酷殘暴的罪犯剋星，也不排斥他有時俗豔搞笑；我有一個自己「理想」的蝙蝠俠形象，但總也好奇：為什麼在近八十幾年間的許多創作者們，

會用如此不同的角度去塑造蝙蝠俠？而超過半世紀的讀者與觀眾，又是怎麼看待這個角色的？

《黑暗騎士崛起：蝙蝠俠全史與席捲全世界的宅文化》解答了這個困惑。

這本書的原文書名極有意思。蝙蝠俠有許多綽號，其中之一叫「披風十字軍」（Caped Crusader），指出他是一個「穿著披風如十字軍一樣為理念而戰」的角色，原文書名叫「披風聖戰」用的自然是這個典故；但從副標題及內容來看，除了討論蝙蝠俠之外，「宅文化」同樣是本書的重點──原來四散各處、年齡層偏低的漫畫讀者，在年齡漸長、蝙蝠俠開始進入影視媒體，加上網路科技的興起之後，開始凝聚成一股無法忽視的力量。由此視之，蝙蝠俠的粉絲們，也是一群穿著披風斗篷、面目不甚清楚但行動力道十足的「聖戰」參與者。

作者格倫・威爾登非常明白這個道理。

橫跨創作藝術及商業流行領域的漫畫而言，閱聽者原來對作品的解讀及喜好雖然來自創作者的種種變化，但也會反過來影響創作者的後續嘗試及選材；想要依此梳理作品在時間長流當中產生的想法，這本書有系統地整理了蝙蝠俠一角在七十多年間各階段的變化，同時探討了導致變化的原因以及變化之後產生的反應；從第二個層面來說，這本書可以視為美國商業漫畫在這四分之三世紀當中的轉變紀錄，包括影視改編、玩具授權，以及強大到近乎暴力的行

從某個層面來說，這本書有最合適的研究對象──這個角色與脫胎自神話典故的超人截然不同，原初就由各種流行文化元素凝聚而成，而在長時間的演變過程當中，又因各種不同的因素產生質變。

這些改變與流行文化產生對話、相互影響。

12

銷手段對漫畫創作的干預；從第三個層面來說，這本書仔細地觀察到閱聽大眾面對不同型式創作時出現的反應、通訊科技進步之後產生的連結，以及因為連結而產生的力量——由此甚至可以看出第四個層面，亦即原意在分享資訊的網路技術快速發展之後，如何回頭影響資訊創造的生態。

在《漫長的萬聖節》漫畫開場韋恩說的那句話：「我相信高譚市。」源自他對城市終會擁有秩序的信念。

這個信念，也正是蝙蝠俠持續奮鬥的原因——二○○五到二○一二年間，克里斯多夫・諾蘭執導的三部蝙蝠俠電影，精準地掌握了這個主題，讓這個角色重新在大銀幕站穩腳步。威爾登認為：「蝙蝠俠這位超級英雄的特長，正在於他的『連結性』：能與各式各樣的事物產生連結的能力。」但事實上，身為沒有任何超能力但一如所有阿宅對自身熱衷目標的狂熱，在於蝙蝠俠偏執地維護關於正義與秩序的信念。這樣的偏執一如所有超級英雄粉絲熱愛的原因，使阿宅們與蝙蝠俠產生深度共鳴；而從另一個角度來說，蝙蝠俠的信念，也代表著普羅大眾對現實社會的裡層渴望：我們需要蝙蝠俠，是因為我們需要生活在一個「不需要蝙蝠俠」的城市。

漫畫承載了如此想像、蝙蝠俠背負了如此期望，而威爾登在本書裡翔實幽默地剖析了這些。

我相信蝙蝠俠。希望你也一樣。

引言
蝙蝠俠與宅文化

在七十多年的歷史當中，「蝙蝠俠」這個概念，曾經以各式各樣的形象呈現在我們眼前。

在最初設計的時候，蝙蝠俠不但會開槍，甚至還會殺人，用現在的角度來看根本只是個躲在暗處懲兇的冒牌版「魅影奇俠」[1]（*The Shadow*）而已。隨著系列作品不斷地演進，這個角色擁有過時空穿梭的能力、當過大眾藝術裡的寵兒，也曾像高級間諜一樣在各國遊走。到了我們的時代，他變成了一個犯罪學專家、全身掛滿高科技設備的忍者，冷酷無情地潛藏在都會的暗夜之中。

不過上述這些單一形象沒有哪個可以呈現蝙蝠俠的全貌。蝙蝠俠的概念承載了太多各種不同的意義，有些意義甚至彼此互不相容。打從誕生的那一刻起，「蝙蝠俠」就乘載了我們的恐懼、偏見、道德責任。我們希望他長成什麼模樣，他在我們心中就是什麼模樣。

除了都穿著一套蝙蝠緊身衣以外，蝙蝠俠的詮釋可能性無窮無盡。這樣的可能性讓許多作者嘗試為蝙蝠俠塑造新形象，讓他從漫畫與次文化的黑街走出來，擺脫科技宅的身分，踏入一般大眾文化。克里斯汀・貝爾（Christian Bale）飾演的蝙蝠俠不像以前那樣寂靜沉穩，而在銀

1 譯注：二十世紀初期的著名作品。詳情請見本書第一章。

14

幕前聲嘶力竭，滿腹怒火地高聲警告罪犯。有趣的是，每個人在看這位新任蝙蝠俠的時候，都會知道他和六〇年代電視劇中亞當‧韋斯特版本的蝙蝠俠可是會直接把手指擺在眼睛旁做出勝利手勢，對著鏡頭像流行舞者一樣搖曳生姿。

蝙蝠俠的諸多形象彼此衝突，但全都同樣真實。每隔三十年，蝙蝠俠的形象就會由黑暗轉向光亮，再由光亮轉回黑暗。在七十七年的歷史中，計算至二〇一六，本書英文版出版年，蝙蝠俠曾經兩度變成童軍營團長一般的陽光樣貌，然後又兩度在死忠粉絲的抗議之下，回復嚴肅陰暗的樣子。對於完全正統派的蝙蝠迷而言，「蝙蝠俠」必須是漆黑的、陰鬱的、全身長滿賁張的肌肉。除此之外的版本全都是廉價的假貨，缺乏可信度，甚至「看起來太 GAY」。

由亞當‧韋斯特主演的蝙蝠俠電視劇一季播畢，結束於一九六九年；隔年丹尼‧歐尼爾（Denny O'Neil）和尼爾‧亞當斯（Neal Adams）兩位作者共同操刀，開始了第二世代的蝙蝠俠漫畫。喬伊‧舒馬克（Joel Schumacher）在九〇年代中期拍攝了兩部電影版蝙蝠俠，結束了第二世代。十年之後蝙蝠俠熱潮再起，這才變成了現在我們熟知的克里斯多夫‧諾蘭版蝙蝠俠電影。

不過大多數粉絲其實不太在意蝙蝠俠形象的變化。因為在大眾文化中，混搭才是重點。對大多數的人而言，從來就沒有所謂的「一個」蝙蝠俠，他不是單一的固定形象，而是各

種不同的詮釋版本彼此相疊的結果。蝙蝠俠只要遵守觀眾在意的幾個核心設定就好：故事發生

在高譚市、主角是企業鉅子布魯斯・韋恩，父母在他很小的時候雙亡，他化身蝙蝠俠時要穿著

蝙蝠裝出動，還有一個神秘的蝙蝠洞基地。至於這些設定結合之後，要變成黑色犯罪電影、歌

德式情境劇、小男孩的少年成長故事、間諜驚悚片、歡樂的武打戲，還是設定鬆散的軟科幻，

其實都無關緊要。蝙蝠俠長年不衰的人氣，正源於這角色千變萬化的可塑性。當然，還有跨國

娛樂媒體的超強營銷技術。

蝙蝠俠這位超級英雄的特長，在於他的「連結性」：能與各式各樣的事物產生連結的能

力。

「連結性」的迷思

「我喜歡的英雄，就是蝙蝠俠這種型的。」我在跟一個漫畫迷老友聊這本書的計畫時，他

開頭就給我這句話。「蝙蝠俠擁有的不是超能力，而是勇氣。蝙蝠俠是普通人，所以他跟每個

人都有連結。」

這種話你很容易在超級英雄粉絲之間聽到。那時候我跟朋友坐在餐廳裡，餐點剛到。「我

們都可能變成蝙蝠俠。」他指著他眼前的法式吐司，然後指著我的那份：「無論是你，還是

我，都一樣。」

他邊吃邊講，吐司都快沾到桌上的奶昔裡面。

不過有一件事我們都忘了：我們其實不可能真的變成蝙蝠俠。

只是我們都相信自己可以。

不管是鐵桿阿宅還是一般粉絲，人們在看蝙蝠俠的時候，都會刻意忽略布魯斯‧韋恩那富可敵國的財富對於蝙蝠俠形象的實質影響力。說實話，蝙蝠俠怎麼會沒有超能力？**錢**就是他的超能力啊！在蝙蝠俠的故事裡，錢跟魔法一樣。在創作者妙筆生花的敘事之下，蝙蝠俠正是靠他數不盡的家產，才能化不可能為可能，達成一般人無法企及的目標。

不過蝙蝠俠粉絲可沒幾個人會承認這件事。因為大多數粉絲與蝙蝠俠之間的情感認同，容不得社經資本這種東西來攪亂。有些人甚至覺得布魯斯‧韋恩坐擁多少家產對蝙蝠俠本身的角色形象來說，根本不具什麼決定性的作用。

但只要稍微抽離仔細思考，我們就會發現蝙蝠俠那種在暗夜中飛來飛去，孤身一人對抗邪惡的迷人俠義故事，和執著於打擊犯罪的瘋狂行為，沒有無窮無盡的錢哪辦得到呢？想來「不覺得自己和富豪布魯斯‧韋恩有差異，覺得人人都能變成蝙蝠俠」這點，也說明了美國人長久以來都相信：人只要夠愛錢，夠打拚──就有一天可以有錢到讓別人都討厭你。

這種想法讓人們覺得自己跟蝙蝠俠之間只有一線之隔。就算是世界上最懶散的阿宅，都因此覺得自己只要天天做仰臥起坐，就有一天就可以變成蝙蝠俠；這種想法也是讓蝙蝠俠有別於其他超級英雄的關鍵。比方說：我們能變成超人嗎？不，我們知道自己一輩子都不可能變成超人，因為超人的本質就是一種不可企及的理想，但蝙蝠俠不一樣。

只是蝙蝠俠這種與一般人擁有同樣肉體凡軀的特質，卻也無意間成為讀者身上的惡毒詛咒。我們總是有意無意地拿蝙蝠俠跟自己比較，越是沒辦法變成他，越是想成為他。我們和蝙蝠

蝙蝠俠之間的對比簡直就像健身課程或瘦身食物的廣告一樣，我們是健身前，蝙蝠俠則永遠是健身後的那一張照片。

當然了，除了需要健身課DVD之外，我們和蝙蝠俠之間還有更大的差別。很多粉絲宣稱，自己從蝙蝠俠身上感受到的連結並不是來自於蝙蝠俠與一般人相同的凡人之軀，而是更深入角色、更核心的某種精神特質。那是深植於「蝙蝠俠」這個概念中，基因般不斷被讀者複製、傳續的東西。

喜歡蝙蝠俠的人並不是因為同情布魯斯‧韋恩目睹父母死在眼前的悲慘過去才認同他。真正讓他們感動的，是這位富商兒子面對人生鉅變的方法。

或許該這麼說，讓他們感動的是「蝙蝠俠的誓言」。

布魯斯‧韋恩的誓言第一次出現，是在一九三九年第三十三期的《偵探漫畫》（*Detective Comics*）。韋恩的身分先是在第二十七期曝光，接著創作者花了七個月，以每月十二頁的篇幅，略嫌輕快地建構起主角的身世。在那一期中，經歷歹徒在面前槍殺雙親的幼年韋恩倚著燭光，說出了他的誓言：「在我雙親的靈前，我發誓。此生我將窮盡一切追捕罪犯，以慰死去的父母在天之靈。」

這句誓言非常誇張、妄自尊大、過於戲劇化。只有小孩子才會發這種誓。然而誓言的力量，正源自於這種單純、執拗的信念。

少年韋恩在這句誓言中展現了自己的意志、闡明了自己的人生選擇，回應了發生在他身上血淋淋的惡意與不義。更重要的是，韋恩的誓言拯救了他自己，它成為了蝙蝠俠的人生目標，

18

讓他終其一生致力於防止自己遭遇過的慘劇在別人的生命中重演。這項特質讓蝙蝠俠與其他擁抱黑暗之路的角色從此分道揚鑣，他永遠不會淪為狂怒的俘虜，這也是為什麼他的黑暗反而是希望的化身。蝙蝠俠相信自己能讓別人看到改變的可能性。人們看著他，就像看著一個活生生的例子，象徵某種簡單而堅韌，永不動搖的樂觀信念：「永遠不讓慘劇重演。」

不過在一九七〇年代，由於蝙蝠俠世界的某些變化，他的兒時誓言有了某種青春期的特質。

在六〇年代晚期，亞當・韋斯特在電視劇上呈現的蝙蝠俠，呈現出一種軟弱無害的披風俠客形象，和讀者們在自製同人雜誌《蝙蝠瘋》（Batmania）裡描寫的蝙蝠俠呈現對比。官方漫畫版蝙蝠俠的作者群們，從七〇年代初努力到八〇年代末，才憑藉作品將大眾心中的蝙蝠俠導回陰鬱黑暗的原點。甚至可以說，如今我們對蝙蝠俠的想像，都歸功這群作者對六〇年代晚期蝙蝠俠變得陽光的事件的反動。

某些「後蝙蝠瘋年代」的作品改變明顯看得出是作者群刻意為之。例如讓「神奇小子」羅賓淡出故事，讓蝙蝠俠變回最初孤身一人懲惡的城市義警形象。但另一方面，作者群也讓蝙蝠俠與罪犯間無止盡的戰爭，蝙蝠俠的這個特質倒是一直沒變，即使在最無厘頭的星際版蝙蝠俠裡也有。染上了七〇年代最流行的通俗心理學色彩。在通俗心理學的影響下，原本身為重要背景設定的孩童誓言，變成了蝙蝠俠在每次出場時的核心驅力。他的兒時誓言在心中縈繞，成年後依然揮之不去。

八〇年代法蘭克・米勒等作者更把蝙蝠俠的偏執，放大成某種反社會暴力行為研究故事。

飛入蝙蝠俠狂熱粉絲的領域

正當蝙蝠俠的行徑越來越像某種強迫症的時候，一群擁戴他的新狂熱讀者出現了。這些讀者長年躲在流行文化的陰暗角落，潛心研究只有少數人才懂的小眾興趣。他們保持低調、不張揚，躲開世人充滿批判性的好奇目光。

他們自稱為該領域的「粉絲」、「專家」、「御宅族」。不過對於其他人而言，這些人分明就是：「蝙蝠宅」。

蝙蝠宅3就像其他宅人，大多花上幾十年的時間，把自己的個人認同鍛造在某些極為專業的興趣上，例如漫畫、電腦、電子遊戲、科幻作品、龍與地下城等等。這些阿宅們之所以能潛心鑽研，與其說動力來自他們鑽研的事物，倒不如說來自於能以生命鑽研某件事物的激情本身。這種熱情可以讓他們將同好的稱讚拒於門外，滿心歡喜地將生命投入自己的愛好。

網際網路的誕生，讓狂熱的宅宅們能在網上彼此分享各自的熱情，進一步支持他們維繫熱情的動力。短短的幾年之後，宅文化便衝出了被忽視的角落，取代了許多主流文化，成為我們每天所看所聽，彼此談論的東西。

上述講到的「宅式狂熱」正是蝙蝠俠受歡迎的原因。他擁有強迫症般的行動模式，簡直就是全世界最極端的阿宅，讓幾十萬名「正常」的讀者因為蝙蝠俠專心致志的精神，而愛上了自己原本排斥鄙夷的文化樣態。漫畫裡、電視上、電影裡一次次出現的蝙蝠俠滋養了蝙蝠宅們的

3 編注：本書中的「宅」皆指「Nerd」。

精神；無論蝙蝠俠的執迷行徑是因為崇高的理想，或者只是走不出自己的心理陰影，他的兒時誓言都激盪著我們的心，激盪著鐵桿粉絲、電影迷的心。比起粉絲們聲稱讓蝙蝠俠受歡迎的「可連結性」，蝙蝠俠的誓言才是這個角色讓人心有所感的核心機制。

動漫展的故事

時間是二〇一三年七月，地點是加州聖地牙哥的國際動漫博覽會（Comic-Con）。

四十五歲的我站在人龍裡，排隊等著買蝙蝠車玩具，但我並不孤單。

在會議樓層的二三〇〇區有歐美知名的玩具販售商「娛樂星球」（Entertainment Earth）的攤位。隊伍從最靠近攤位的地方開始排，沿著整個用餐區繞了整整兩圈。用餐區裡四散著一個個家庭，各自聚成小圈無精打采地吃著超難吃的披薩。他們把藍色的厚坐墊鋪在地上，使得坐墊以用餐區為中心往兩端延伸，把至少十二排走道寬的展場空間狠狠切成兩半。那些藍色坐墊一路穿過小出版社區。那邊有個穿著天鵝絨上衣的鬍子大漢，小心翼翼地看著我們這些排隊客。再穿過「網際出版」（Webcomic）所在的區塊，連接到地平線彼端一一〇〇區那人氣蒸騰的心臟部位。一一〇〇區的深處有龍，有地下城，我猜大概也會有法師跟聖騎士……畢竟那邊是桌上遊戲的地盤。

我已經在隊伍裡排了四、五分鐘，完全沒感覺到時光流逝，但我知道還得再排一整個小時；我知道，在終於輪到我買的那一刻，我會興高采烈地扔下六十美金，拿走眼前的「動漫展限定商品」：小小一塊擠成蝙蝠車形狀的塑膠玩具，那是六〇年代晚期電視劇版本的經典款。

我跟很多同年齡的阿宅一樣，和蝙蝠俠的初相遇並不是因為漫畫，而是電視劇。對我而言，最初的蝙蝠俠就是出現在每天下午三點半的那個，只需要緊盯二十九頻道就可以了，它會重播。

我六歲就把費城每一個電視台的節目表背得滾瓜爛熟。當其他小鬼把放學時間虛擲在太陽下滿身大汗跑來跑去的時候，我會回家，打開電視機一路蹲到晚餐時分，像搞保險箱的小偷一樣把特高頻天線的調頻轉盤左來右回轉來轉去……蜘蛛人在第十七台，融岩大使[4]在第四十八台，然後每天三點半一定要準時轉到第二十九台：千萬不能錯過蝙蝠俠。

蝙蝠俠的電視劇吸引完全不同的兩群人。小朋友喜歡鮮豔的配色、打鬥的場面和角色們大膽的行動。而大人喜歡的，反而是片中那些愚蠢無聊的演出，諸如什麼「看那神聖無價的伊特魯里亞頭巾（Etruscan Snoods）」之類的蠢話。

但對我們這些動漫宅來說，蝙蝠俠絕對不只如此。因為在成長過程中，蝙蝠俠對我們的意義產生了一些變化：我們覺得青春期的漫漫長夜黏膩難耐，而小時候對於電視版蝙蝠俠的熱愛，在這段時期也逐漸轉為厭惡。「蝙蝠俠才不是這樣子啦！」我們開始堅持蝙蝠俠應該是個嚴肅難搞的硬漢，不是電視裡那副輕鬆的怪樣。

過去三十年中，美式的超級英雄彷彿都陷入一種永遠長不大的青春期魔咒。無論是作者還是粉絲，都不懷好意地說：「人們應該用更嚴肅的眼光去詮釋身邊這些原本用來哄小孩的緊身

衣怪人。」而所謂嚴肅的眼光，意思是人們希望這些角色能夠呈現出不苟言笑、充滿虛無主義的那面：人們希望看到硬漢超級英雄。

這種愚蠢的「要求超級英雄應該要是硬漢」始於蝙蝠俠和蝙蝠粉絲，而目前看來，蝙蝠俠和粉絲們可能在不久之後也會擔起責任，把這風潮結束掉。

讓我們把時間線拉回現在：我正排著隊，排在永無止盡的隊伍裡，希望自己因為如願買到一台小小的蝙蝠車而快樂。我之所以甘願等在這長長隊伍後，當然有一部分是因為排隊本來就是動漫展的醍醐味，但真要說起來，主要還是因為自己其實深深愛著六〇年代輕鬆的蝙蝠俠電視劇吧！

那種愛並不只是懷舊而已。我知道很多很多宅文化都是發芽於懷舊感，但真正讓我愛上這部作品的是電視版蝙蝠俠內涵的反抗意義。光是亞當・韋斯特飾演的蝙蝠俠出現在我們眼前，就已經以一種輕鬆而有效的方式否定了那些認為蝙蝠俠一定只能嚴肅陰鬱，一定必須當個硬漢的說法。

這也是為什麼當看到動漫展塞滿一九六六年電視版蝙蝠俠的玩具和周邊商品時，我真的很開心。畢竟近幾十年來，DC官方一直都對電視版避之不及，那怕只是它存在過的一丁點痕跡也不願意承認。

再來看看排隊的人吧！排在我前面的一群年輕人想買的不是蝙蝠車，是某個我叫不出名字的機器人公仔。不過我在他們聊天的聲音裡聽出了某些我輩中人才會有的衝動，以及我輩中人才會用的詞彙。例如他們講到「上等」（superior）這個字的時候，尾音的「儿」會清楚得很詭

23

異，這種念法是美漫宅式發音的特色。我發現當他們講到那些跟怪獸對戰的機器人，談到自己最愛的角色以及最愛的場景時，他們的臉煥發著光彩。我也曾在別的地方看到那樣的光彩，在跟蝙蝠俠粉絲朋友吃晚餐聊天，聽他講那些「我們要怎樣變成蝙蝠俠」的奇思怪想時，我朋友臉上迸出的亮光就跟他們一模一樣。這些年輕人和我的朋友穿不一樣的衣服，有不同的樣貌，但卻共享相同的熱情。我想，這肯定就是動漫展的意義吧！在動漫展裡有太多太多的人，乍看之下都不一樣，卻擁有相同的火熱核心。

於是我們成為了狂熱粉絲

不是只有像我這麼宅的人才會狂愛蝙蝠俠這類作品。蝙蝠俠所在的文化脈絡已經和以前不同了，近幾十年來，公開地展露自己「技術宅」的特質，已經逐漸成了件很自然的事。這麼說好了，世界上有好幾百萬人的生活模式和我們這些狂熱宅粉一樣：如果我們愛上某個東西，就會愛得深入骨髓。

當然，個人興趣和宅文化還是不太一樣。興趣是會被人們一直小心翼翼地藏在不為人知角落裡5。在這邊我要討論的並不是個人的興趣。

在我們這個時代，各式各樣的小眾興趣因為網路的興起得以嶄露頭角。在網路上，有幾百萬個「美食部落客」、「政治評論家」、「葡萄酒狂人」、「音樂發燒友」，大家都用各自的愛好來

5　說到這，一定要講一個例外——運動文化。運動大概是人類最有志一同的宅行為了，會瘋運動的人實在太多，多到大家認為沉迷運動不但根本不宅，甚至還是社會健康發展的特徵。

24

稱呼自己。我覺得這些稱號背後暗藏著某種誤解，因為最重要的並不是我們癡迷什麼東西，而是我們分享出來的熱情。我們的心中有一股自然而然的美妙衝動，總是在自己都沒發現的時候，就讓人心甘情願地付出一切。

這種激情存在已久，但在當代文化中，這是它第一次變得如此明顯、隨處可見。

我和動漫展場裡的一對聖地牙哥當地情侶聊了一下。對他們而言，動漫展不是什麼宅宅一生一定得朝聖一次的聖地，而是自從懂事以來就每年都會去的家庭出遊景點。去動漫展是他們生活的一部分，他們看動漫展的態度就像紐奧良人看狂歡節6（Mardi Gras），或者費城人看新年的化裝遊行（Mummers Parade）一樣。

喜劇演員史考特．奧克曼（Scott Aukerman）也和這對夫妻一樣。他是加州橘郡人，逛動漫展逛了幾十年。我拿了一個今年逢人就問的問題去問他：「所謂的宅文化正在當代逐漸普及，你對此有什麼看法？」

在問他之前，我已經累積了來自不同人的大量不同答案。如所預料的是，每個人的答案都會顯露出他們對整件事的看法。

如果是漫畫迷，就會說這個世界上終於有更多人發現了漫畫的魅力。原本漫畫的呈現形式讓某些人不得其門而入，但當代的影視特效技術可以輕易地在螢幕上呈現漫畫的衝擊力，如今每個人都能看到漫畫的角色、情節能夠給人怎樣的驚奇與歡樂。

6 編注：又被稱為「盛大的星期二」（Shrove Tuesday），每年天主教的大齋節之前舉行，會有一系列的遊行活動。

對許多我訪問過的動漫粉絲來說，動漫展只不過是全家出遊的一種類別。那些帶著小孩一起做全套 COSPLAY 的家長，從小就在宅宅爸媽的薰陶下長大，只要是能讓全家人一起玩的東西，他們都會喜歡。這件事對很多家庭其實都一樣，差別只在於我們家靠的是 UNO 牌，他們家靠的是喬斯‧溫登[7]（Joss Whedon）的《螢火蟲》（Firefly）劇集，如此而已。

很多部落客跟我說，宅文化的改變來自於網路。在網路存在之前，宅宅們只能各自鑽研自己喜歡的東西，但某一天，他們在討論區和網站上發現有很多和自己一樣的人，便從此加入網路社群。社群接納每個人，把每個人的宅氣質連結在一起，他們於是找到了歸屬之地。

我問的人們回覆的答案雖然不同，但都正確。各種彼此交疊的不同因子，是文化得以成長茁壯的養料。然而，之前提到的喜劇演員史考特‧奧克曼卻用了更寬廣的社會政治視角，去思考宅文化興起的脈絡。

「在歷史上，我們是第一批不需要照著人生腳本走才能活下去的人。」奧克曼回答問題的語氣，彷彿他說的是已然確知的事實，「我們這代人的生命裡沒有什麼非做不可、關乎生死存亡的事情，於是我們把多出來的時間精力，全都灌進了電視節目和漫畫之中。」

根據他直截了當的理論來看，我們是「最廢的一代」。在動漫展的最後幾天，我看著攤位上那些花稍的便宜貨，思考著我那對在大蕭條時期從威爾斯移民過來，倔強得要命的爺爺奶奶，有沒有可能在這些稍縱即逝的商品中得到快樂？然後我發現，奧克曼的說法也許最接近現

7 喬斯‧溫登：美國劇作家、連續劇導演、監製過許多受歡迎的連續劇和電影。

26

實。

那天晚上我想起了我那死去的老爸諾曼・強生。在他還小的時候，他會等著運煤的列車經過，然後看看鐵軌邊有沒有掉出來的煤屑，只要能撿到幾塊，晚上家裡就可以升火取暖了。

我看到老諾曼的鬼魂漂浮在旅館的床腳旁，滿腹怒火地瞪著我的床頭櫃，無法相信他四十五歲的兒子大老遠跑來這裡，竟然只是為了買一台玩具蝙蝠車。

第一章

英雄初生，成長痛不斷

Origin and Growing Pains

1939—1949

「罪犯都是一群脆弱而迷信的傢伙。所以我必須讓他們一看就打從心底感到恐懼。我得變成某種暗夜裡的怪物，某種漆黑、可怕的……」

——《偵探漫畫》第三十三期，一九三九年十一月號

「那高踞天空，向陸地灑落死亡氣息的……那是蝙蝠俠！」

——《蝙蝠俠》第一期，一九一〇年春季號

蝙蝠俠的誕生，要從《偵探漫畫》的二十七期開始講起。那篇作品原本應該在五月號登場，卻提早到三月下旬刊出。蝙蝠俠本人出現在刊頭的第三頁，做出了他在漫畫史上的第一件大事：在畫面上擺姿勢。

雖然作為集體創作的蝙蝠俠後來的形象修了又改、改了又變，但從初登場起，他的姿勢就已經很有蝙蝠俠的味道。

在那格漫畫框中，兩個小偷躲在樓頂，回頭驚見蝙蝠俠就站在自己後面。蝙蝠俠頭頂的夜空中掛著一句簡介，浮誇的程度簡直跟通俗雜誌有得比：「這兩人鬼頭鬼腦地檢視自己偷來的戰績，全然不知一個身影早已潛藏在身後──蝙蝠俠來了！」

如果不管這多少年來的長相差異，就算是處在當代的我們看到那張蝙蝠俠初登場的圖片，還是能一眼就能看出站著的人就是蝙蝠俠。這個角色張開雙腳與肩同寬，雙手抱在胸前，緊緊地盯著眼前的兩個小偷。

不過他的神情倒是和頭上的簡介文句不太合，與其說是什麼「潛藏許久」，還不如說他是等得太久，已經滿臉不耐煩了。這一格裡的蝙蝠俠感覺像是個站在屋頂上的嚴父，臉上堆滿了深切的失望，卻穿得跟吸血鬼一樣。

就算是以當代的角度來看，他初次登場的裝束也還是有點怪異。我們先從頭上那對厚厚的錐狀耳朵說起吧！那長得像是惡魔的角，或者說像是插在雪人頭上的胡蘿蔔。不但如此，他那對耳朵的角度還是錯的，兩只耳朵向頭頂兩側以四十五度角伸出，很像運動裁判比出來的得分手勢，不然就是你會在鄉下田邊看到的那種Y字叉。

30

再往下看，面罩倒是沒問題，跟我們想像的一樣包住整顆頭，只露出有點四不像的下巴。胸前的黑色蝙蝠圖樣小得像是鬼畫符。灰色內搭配上深藍色四角褲、黃色皮帶，加上怪怪的紫色晚宴手套。衣服配色呢？

跟蝙蝠俠身上的衣服相比。幸好，這些都只是暫時的。

出去，把整塊布架起來撐開（我猜底下一定有墊鋼圈），披風的下緣則往內凹得非常明顯，如此強烈對比的線條讓人想不注意到都難。

蝙蝠圖樣一樣像是從他左右肩膀滑出蝙蝠翅膀，有時候柔得像是絲質布巾。後來作者換成迪克·斯普朗（Dick Sprang）、溫·莫蒂默（Win Mortimer）、吉姆·慕尼（Jim Mooney）等人之後，為了表現蝙蝠俠的動作有多快，才慢慢把披風的硬度固定成會在空氣中飄揚的樣子。在一九七〇年代，作者尼爾·亞當斯、吉姆·阿帕羅（Jim Aparo）、迪克·喬達諾（Dick Giordano）則採用極為嚴格的寫實主義來描繪蝙蝠俠，但披風是例外，他們筆下的蝙蝠披風無視物理學的限制，可以任意伸縮，彷彿黑暗煙霧伸出的觸鬚一般，盤繞住蝙蝠俠的身影。在這之後的馬歇爾·羅傑斯（Marshall Rogers）和凱莉·瓊斯（Kelley Jones）又為蝙蝠俠設計出更長的披風，並且具有重要的敘事效果。；他們畫出的披風會在畫面上引導讀者的視線，有時候讓人想起腐朽的裹屍布，有時候則是惡魔的皮翼，或者希臘風神吹出的狂風。

披風後來變成了蝙蝠俠的指定元素。這種表現主義的呈現方式，替角色抹上了強烈的歌德氣息。在鮑勃·凱恩（Bob Kane）、謝爾頓·莫道夫（Sheldon Moldoff）、還有傑利·羅賓森（Jerry Robinson）這三位初期作者的手中，蝙蝠俠的披風會根據故事調性改變軟硬度，有時候硬得像是蝙蝠翅膀，他披風的戲份可多了⋯兩條大大的拋物線分別從他左右肩膀滑他披風的戲份可多了⋯兩條大大的拋物線分別

談完披風，讓我們先把話題拉回一九三九年春季號的 DC 漫畫。在漫畫框中的兩個小偷成功殺了一個富商，把保險箱裡的財產洗劫一空，帶著雨傘爬上了屋頂。

這幅畫面裡最後一個元素是滿月。它的意義來自於它在畫面中的位置：兩個小偷回頭發現蝙蝠俠背對月光而立，明亮的滿月從蝙蝠俠的右肩探出頭來，彷彿它正以清明的眼偷窺眼前發生的一切。

蝙蝠俠的剪影配上一輪黃色滿月的這個場景，後來變成了蝙蝠俠的招牌。它衍伸出了夜空中投影的蝙蝠圖像，還有六○年代印在蝙蝠裝胸口的裝飾圖案。這個蝙蝠剪影圖案成為了整個系列作品的主題，不管是拼圖還是浴巾，只要是蝙蝠俠的周邊商品就有它的身影。在一九八九年的《蝙蝠俠》電影中，提姆・波頓也讓電影的最後一幕停在蝙蝠俠與投影在空中的蝙蝠剪影圖案的場景，對招牌標誌做出致敬。蝙蝠俠和滿月，打從第一次出場開始，就是一對密不可分的代表性組合。

RAW ELEMENTS

生猛元素

打從第一次出場，蝙蝠俠就很明顯擁有偵探的特質。蝙蝠俠漫畫第一篇的故事標題是〈化工集團奇案〉（*The Case of the Chemical Syndicate*），一看就讓人想起柯南・道爾（Conan Doyle）、愛倫・坡（Edgar Allan Poe），以及各種廉價的偵探小說。就連故事情節也非常常見……

蝙蝠俠在屋頂上解決了兩名小偷之後，看見了他們從保險箱偷來的合約文件，他發現這樁謀殺取財案件背後埋藏著邪惡的陰謀，於是直搗犯罪組織的老巢，揪出藏在整起事件背後的大頭目。

這個故事也同樣讓蝙蝠俠打從一開始就確立了武術大師或某種孔武有力彪形大漢的形象。

與鮑勃・凱恩共同創造蝙蝠俠的初期作者比爾・芬格（Bill Finger）就像他喜歡的大眾雜誌那樣，總是喜歡用各種修辭來形容人物的雙手，例如主角使出了「致命的」頭部固定技、打出一記「可怕的」正面直拳，「奮而有力地」把人高舉起來，「迅雷不及掩耳地」把人抓住。蝙蝠俠第一話的讀者在邊接收這些加強效果的形容詞同時，一邊看著蝙蝠俠在這篇故事的結尾，對準盜匪老大的下巴沉重地打出一拳[1]，可憐的老大整個人一邊翻滾一邊向後飛去，翻過護欄跌進了整罈酸液之中。

反英雄式的主角經常會以特別粗暴、致命的形象出場，這篇故事就是以這種型式說「這就是所謂的蝙蝠俠」作為開場。蝙蝠俠的行徑從漫畫裡的城市還不叫高譚的時候開始，就成功地點燃故事裡的警察老大──高登局長的怒火。

在第一篇故事裡，蝙蝠俠沒有交代自己為何會有這樣的暴力手法，也沒有交代自己是怎麼走上這條黑暗的懲兇之路。最初的蝙蝠俠很簡單，只做事，不說話。要再等上幾期，讀者才能開始慢慢一點一點看出端倪，而要聽見他的內心獨白，可又是更久以後的事了。

<hr />

1　畫面上還有「吃我一拳！」的特效音（Sock）。

所以說，在第一期的時候讀者對蝙蝠俠一無所知，只知道惡棍老大被一拳打飛，翻過護欄，在酸液裡痛苦不堪地死去。蝙蝠俠在被壞人們挾持的人質旁對他悽慘的下場做出評論：「這種人就適合這種死法」。

第一集的死者們不過是區區蝙蝠俠的最初幾號犧牲者。這位打擊罪犯的超級英雄光是在登場的第一年，就讓二十四個人類、二個吸血鬼、一整群的狼人跟幾個巨型變種人從地球上永遠消失，而且有時候還是用槍解決的。之後作品裡會出現某個短靴小男孩，讓作品的調性慢慢變亮，蝙蝠俠也會因此慢慢收起殺戒，變成一個完全不用致命武器的角色。不過，那是好久之後的事了。蝙蝠俠在剛出場的時候，完全是個大殺特殺的冷血殺手。

除此之外，漫畫第一話的結尾還決定了一個重要元素：蝙蝠俠的真實身分，就是富商大少布魯斯・韋恩。

蒙面義警有祕密身分這種點子從來不是什麼新鮮事。一九三〇年代，美國正從大蕭條中復甦，很多輕鬆的大眾娛樂都以年輕貌美的富家子弟為題材，出現了很多像《瘦子》（The Thin Man）、《逍遙鬼侶》（Topper）、《私人密史》（Private Lives）、《海上情緣》（Anything Goes）這類電影。大批大批的美國人走進電影院，開心地看著銀幕上玩世不恭的傢伙穿著鵝絨夾克或輕紗洋裝，在極為誇張的奢華場合裡彼此敬酒、互相數落。

當時，在古董書房裡靠著推理找出兇手的偵探故事已經退了流行，推理小說的主流轉為黑暗風格的城市冷硬派。但即使如此，人們還是對上流社會的生活有濃厚的興趣。

從〈化工集團奇案〉開始，蝙蝠俠的創造者之一比爾・芬格，就這樣接連寫了幾個故事，

巧妙地把那些上流社會紙醉金迷的元素嫁接到當時許多通俗雜誌，例如《阿格西》（*Argosy*）、《正宗偵探》（*True Detective*）、《香豔異聞》（*Spicy Mystery Stories*）、《黑假面》（*Black Mask*）的架構上面。

比爾・芬格的戰果，就是創造出了蝙蝠俠令人費解的雙面人生。花花公子布魯斯・韋恩是個養尊處優的富家少爺，一旦穿上蝙蝠俠的怪異裝備，卻可以把兇殘的匪徒打得七葷八素。更神奇的是，蝙蝠俠在行俠仗義的時候並不像超人這樣為平民打抱不平的英雄，他保護的對象通常並不是辛苦工作的美國百姓，反而是上流社會的巨賈名流──當然，還有這些名流們的家產。

在第一話，他處理了兩個化工鉅子之間的紛爭；下一話則是把珠寶竊賊逮個正著。在剛出場的第一年，蝙蝠俠所討伐的全都是那些會威脅到超級富翁財產安全的犯罪案件。

當然，布魯斯・韋恩的身價與社經地位是蝙蝠俠這角色的核心之一。他大富豪的身分有兩個功能。首先，它讓蝙蝠俠的情節設定變得很合理，包括各種高科技裝備、蝙蝠車、蝙蝠洞基地，以及為什麼蝙蝠俠有那麼多空閒的時間，可以什麼都不管，把所有心力放在懲兇除惡上。在之後的幾十年，蝙蝠俠的懲兇事業還會慢慢滲入韋恩的身分設定之中；後來的蝙蝠俠漫畫作者們把韋恩的形象從無所事事的公子哥，換成了熱心公益的慈善家，他會資助城市的犯罪防治計畫，用蝙蝠俠緊身拳打腳踢以外的方式去執行正義。

但和前述的功用相比，蝙蝠俠富豪身分的第二個功能更為重要：在不景氣低潮年代誕生的蝙蝠俠，以有錢人的身分在作品裡滿足了人們逃避現實的願望。布魯斯・韋恩的生活型態既誘

人又帥氣，生命裡沒有那些龐雜的瑣事，不用煩支票、沒有欠款，更沒有債務要還。

蝙蝠俠的初次登場奠定了貫穿幾十年的幾個角色核心特徵：他是個偵探、武術大師、冷血殺手，和上流社會的貴族。不過，在初登場年蝙蝠俠還有另一個重要的特色：濃濃的山寨味。

IN THE CROWDED SHADOW OF THE SHADOW
黑影裡的齷齪事

蝙蝠俠抄襲了《魅影奇俠》(Shadow) 的設定。這不是什麼空穴來風的說法，兩位創造蝙蝠俠的作者都在訪談中承認了這個事實。《化工集團奇案》在很多地方都模仿了《魅影奇俠》在一九三六年的〈患難中的夥伴〉(Partners of Peril) 這個故事。如果以當代的角度來審視，兩者相似的地方多到可以讓人憤而提告。

三〇年代末期的美國活脫脫是個都市叢林，而在叢林裡偷偷抄襲《魅影奇俠》作品的其實不只蝙蝠俠。在一九三〇年七月，《魅影奇俠》首先出現在廣播節目《偵探故事》(Detective Story Hour) 裡2。雖然故事本身對聽眾的吸引力是還好，但播音員詭異的聲線引起了很多人的注意。很快的，這個作品就在各種媒體上火速走紅，之後《偵探故事》雜誌便為了《魅影奇俠》籌畫了一系列的短片，要求作者瓦爾特·吉布森 (Walter B. Gibson)。他的筆名是麥斯威

2 編注：由 Street & Smith 出版公司製作。

爾・葛蘭特（Maxwell Grant）寫出一個陰險、在夜幕裡懲兇的黑衣戰士，讓惡徒們打從心裡感到恐懼。

在廣播劇後創作而出的小說與漫畫版裡，「魅影奇俠」真實身分是著名的飛行員肯特・阿拉德（Kent Allard）。阿拉德是個變裝大師，善於利用各種身分完成目標。時而是個成功的生意人，時而是不起眼的警衛，而在他的諸多身分之中，就屬千金少爺，拉蒙・克蘭斯頓最著名了。

在《魅影奇俠》之後出現了一整波的角色模仿熱潮，包括紅色復仇者（Crimson Avenger）、青蜂俠，上述這兩位可都是超級富翁、幻影偵探（Phantom Detective），一個家裡有犯罪研究室的社交名流，住所樓頂有一盞燈，讓他的密友有需要的時候就可以開燈召喚偵探現身[3]。而在《大眾偵探》（Popular Detective）雜誌上，也出現了一個戴著蝙蝠標記的頭罩追捕罪犯的角色，那個角色剛好也自稱「蝙蝠」。

一九三七年，互惠廣播公司（Mutual Broadcasting System）推出了《魅影奇俠》的新版廣播劇。魅影俠在原本的廣播中經常是說書人自身，然而新版節目裡他變成了主角，而且主角錯綜複雜的身分設定也被大幅簡化，集中到大少爺拉蒙・克蘭斯頓這個身分上。新版廣播劇的魅影俠一開始由奧森・威爾斯（Orson Welles）配音，還多出了一個「鬼遮眼」的超能力，可以讓自己在別人面前隱形。有了隱形能力之後，編劇就再也不用費心解釋為什麼魅影俠總是可以神不知鬼不覺地掌握惡徒心中的犯罪計畫。

3　譯注：根據資料，燈是裝在屋頂上而非實驗室中。

這部片的主題曲 4 也變成了當時的文化流行元素，在各個廣播頻道不斷撥放，在當代的聽眾心中留下了很深的印象。

《魅影奇俠》的影響無遠弗屆，兩個模仿作品於是在一九三九年應運而生。這兩個作品的共通處就是主角都戴著兜帽、肩上掛著扇貝形狀的披風，以蝙蝠的姿態在整個城市的樓頂之間優雅地滑翔。第一個角色叫做「黑蝙蝠」（Black Bat），出現在一九三九年的《偵探黑皮書》（*Black Book Detective*）七月號；另一個角色則早了「黑蝙蝠」兩個月登上了大街小巷的書報攤，而且一直活躍到現在，他就是在《偵探漫畫》二十七期亮相的蝙蝠俠。

BECOMING A BAT
如何創造出蝙蝠俠

「鮑勃・凱恩是『蝙蝠俠之父』。」DC 公司的前身「國家漫畫公司」（National Comic）負責凱恩作品的第一位編輯文・蘇利文（Vin Sullivan）這麼說，日後的諸多粉絲也都這麼認為，不過這卻源於凱恩自己的說法；是凱恩自己說他創造了蝙蝠俠。

事實上，凱恩一開始的漫畫角色設定跟最後賣給「國家漫畫公司」的稿子差了十萬八千里。在蝙蝠俠推出前，「國家漫畫公司」已經有了《超人》。這個作品比蝙蝠俠早了整整一年，

4 片頭曲摘自聖桑（Saint-Saëns）作品編號三十一的《翁菲爾的紡車》（*Le Rouet d'Omphale*），搭配一句椎心刺骨的角色主題詞：「誰能知道人心深處潛藏著怎樣的邪惡？」

38

而且造成前所未有的**轟動**，周邊商品也非常成功。為了要讓新角色的人氣能夠和超人抗衡，凱恩先照著超人的設定，畫出了一個維妙維肖的山寨版。

凱恩沿用了許多《飛俠哥頓》（*Flash Gordon*）[5] 上來的靈感。這個角色是亞歷斯·瑞蒙（Alex Raymond）的作品。在一九三九年一月一七號的漫畫中，有一格是主角抓著邊索從怪物手中救出夥伴的畫面，凱恩於是先是畫了一個服裝配色與超人完全相反的角色，用飛俠哥頓的姿勢出現。超人的標誌是藍色緊身衣加上紅內褲，所以凱恩給了他的角色一身血紅的連身衣，配上深藍色四角褲；超人的臉是正大光明的出現在所有人面前，所以凱恩給他的角色臉上戴了一只化裝舞會用的眼罩。

凱恩設計出的這號人物和超人之間只有一個關鍵差異：他有翅膀，超人沒有。

在後來的一次訪談中，凱恩說翅膀這個元素是自己的神來一筆。他從達文西的撲翼機草稿找到靈感，便在人物背上貼了一副黑色的蝙蝠翅膀，營造出明顯的戲劇效果。凱恩當時覺得翅膀這個元素的前途無可限量。對於那些已經變成超人粉絲的小朋友來說，蝙蝠翅膀是個夠明顯的特徵，可以引起小朋友注意，卻不會大到讓人不能接受。

完成人物設定草稿之後，凱恩在上面簽下幾個大字：「蝙蝠俠」。

草稿完成後，蝙蝠俠的身分、行事風格、招牌特徵已經在凱恩心中粗略成形。他認識一個人，可以把這三元素在紙上整合成一幅生動的畫面。

5 飛俠哥頓：出版於一九三四年，故事主要描述主角飛俠哥頓與另兩位夥伴戴兒·阿登（Dale Arden）與漢斯·扎爾科夫博士（Dr. Hans Zarkov）的太空冒險。

凱恩在幾年前的一場派對上認識了個叫做米爾頓‧比爾‧芬格（Milton "Bill" Finger）的年輕人，他們聊了彼此喜歡的漫畫作品，開始合作。有很多凱恩賣給大媒體的漫畫作品都是他和芬格合作的結果，甚至連超人的老東家「國家漫畫公司」最後都成為他們的買家。這對搭檔的性格彼此互補。凱恩是全心全意跟作品奮戰的作者，但一碰到社交場合就沒了自信，一進門就會往房間的角落躲。芬格則完全相反，他的畫技平凡無奇但卻擅長交際，進了會場裡就會跟每個人打招呼，跟別人拍背裝熟，成為整個空間裡的焦點。對凱恩而言，龜在桌子前面畫畫是件苦差事，但同時他卻對談判跟行銷樂此不疲。他跟芬格分工合作，作品源源不絕。

凱恩與芬格有一套既定工作模式。兩人會先交流激盪討論點子，芬格寫出劇本，凱恩則根據芬格的劇本畫出漫畫。稿件的作者簽名全都是：「勞勃‧凱恩（Rob't Kane）」後來改為「鮑勃‧凱恩」（Bob Kane），編輯們都不知道作品背後還存在一個叫芬格的人。

就連蝙蝠俠的人物設定也是。凱恩先畫完初版草稿，再帶著稿子去敲芬格的門。芬格這個年輕人的反應很直接，他看著設定稿，給了一段簡單的評語：「這是超人去搞了一台自製飛行器，然後背在身上嗎？翅膀的設定不夠靈活，看起來不切實際，還有點蠢。」

在視覺設計上，芬格給了幾個建議，把原本凱恩畫的愚蠢內衣翅膀男變成了黑暗騎士，從此造就了如今我們熟知的蝙蝠俠形象。

首先，芬格指出這個角色明明叫做「蝙蝠」俠，卻穿著一身紅色長褲，看起來實在是不夠嚇人。他打開一本字典，找到蝙蝠的插圖，把插圖裡的長耳朵指給凱恩看。「把角色的翅膀拿掉，換成柔軟的弧形披風，移動時才會有速度感，而且他需要戴手套，才不會在案件中留下指

40

紋。」芬格說。

除了設定之外，芬格也改變了角色的基本配色。「蝙蝠俠」應該是要在晚上出現，穿的衣服要能夠融入夜色之中才行。血紅色的緊身褲要改成暗灰色，披風和面罩要改成黑色。不過，當時的彩色印刷做不出純黑色，會帶著一點藍紋，於是蝙蝠俠黑色的外衣就變成了深藍色。

他們覺得具體的身世背景也沒有關係。超人的角色背景需要的不是身家背景，而是冒險故事。當時的《魅影奇俠》就讓觀眾在好幾年後才明白主角的真實身分，所以他們覺得根本不用急著公佈蝙蝠俠的祕密。跟身家背景相比，芬格認為這角色在一開始要有賣點反而比較重要。芬格直接把西奧多‧廷斯利（Theodore Tinsley）在一九三六年發表的魅影俠作品〈患難中的夥伴〉（*Partners of Peril*）簡化，改寫成一個適合六頁篇幅的故事，順便幫這個新登場的異色英雄留下更多的發展空間。

負責畫稿的凱恩，在這時候則是從其他作品中繼續找點子，增強蝙蝠俠的人物設定。他拿了蒙面俠蘇洛，又一個從大眾作品裡誕生的英雄跟一九三○年電影《蝙蝠密語》（*The Bat Whispers*）[6] 裡的角色形象來用。這電影的情節是一個戴著面罩的神祕怪人，在豪宅中把客人嚇得半死然後殺害的故事。

到了實際把劇本畫成漫畫的階段，凱恩又加了更多其他作品的影響元素。〈化工集團奇異的黑色面罩、穿著黑衣，在電影裡以鬼祟的剪影現身。

[6] 蝙蝠密語：根據一九二○年百老匯舞台劇《蝙蝠》（*The Bat*）改編而成的電影，一九三○年首映。劇中那位叫「蝙蝠」的怪盜帶著怪

案〉的人物封面姿勢沿用了最初設定時使用的《飛俠哥頓》，裡面還有幾格出現了一九三八年童書《重案組》（*Gang Busters in Action*）[7]的角色。在凱恩擔任蝙蝠俠作者期間，他一直從其他作品中抄襲漫畫的視覺構圖以及角色設定。他隱瞞了很多這類事情，就連出版商也知道得很少，社會大眾就更別提了。

OUT OF THE SHADOW (S)
走出山寨的陰影

《偵探漫畫》二十七期出刊的時候，蝙蝠俠這個異色怪人沒有什麼人氣。無論是角色概念、畫出來的完稿，還是從其他作品沿用來的元素。兩位作者煞費苦心，要把蝙蝠俠經營成和超人這種「明日英雄」完全相反的角色，但沒有什麼人注意到。

超人是一個被熠熠日光環繞的英雄。陽光在漫畫畫框中一格接著一格細細打磨超人的形象，宛如新社會主義中供人瞻仰的壁畫。

蝙蝠俠恰恰相反，他潛伏在都會的陰暗角落，全身被夜色般的斗篷包裹，像是一抹簡明卻嚴肅的影子，讓目標惶惶不安。蝙蝠俠沒有在首度登場時承諾讀者某個充滿希望的明天；他所象徵的價值，也不是和所有人一起攜手共創的美好未來。初登場的蝙蝠俠充滿著警匪片和廉價

7 重案組：一九三八年的美國動作電影，描述一個紐約消防員被派去和警察合作偵察縱火案，鍥而不捨追查案件背後龐大犯罪集團。

小說的情境，充滿懸疑、死亡，和毀滅。

蝙蝠俠，是暗影的化身。

這個完全由各種既有元素拼拼湊湊出來的角色，變成了獨一無二的蝙蝠俠，如今世人皆知。在蝙蝠俠連載第一年出現的元素，對於整部作品的影響力，比之後整整四分之三個世紀的後續故事還要大。在六〇年代晚期的電視劇裡大幅改變形象之後，七〇年代的丹尼・歐尼爾所開啟的形象重塑，正是以蝙蝠俠最初呈現的嚴肅暴力版本為基底。

歐尼爾的蝙蝠俠成為了之後許多讀者心中認同的正典，在這之前三十多年的蝙蝠俠，和歐尼爾的版本相比之下則變成了裝模作樣的兒童向冒險故事。蝙蝠俠從此成了孤身一人的暴力硬漢。如果你去問大多數的蝙蝠粉絲，他們都會說自己是被蝙蝠俠的孤獨與暴力吸引而來。

在歐尼爾之後出現了更多的詮釋者：法蘭克・米勒、提姆・波頓，然後是後來掀起又一波蝙蝠俠高潮的克里斯多夫・諾蘭，後續不同的創作者用各自的方式，重新詮釋了蝙蝠俠，重塑、描繪他成一個孤獨的狠角色。蝙蝠俠在一九三九到一九四〇年之間的樣貌，如今依然主導著我們。

THE BAT-MAN: YEAR ONE

蝙蝠紀元：元年

到了蝙蝠俠的第二話（一九三九年六月，《偵探漫畫》第二十八期），比爾・芬格在故事走

向上沒有做出太大的改變。以凡德·史密斯為首的富家子女們持有的珠寶，被詹姆斯·卡格尼[8]（James Cagney）帶領的犯罪者們看上了。因為蝙蝠俠的介入，讓惡徒的強搶計畫最終告吹。這次蝙蝠俠不但又把人從屋頂直接扔了下去，還把惡棍頭目吊在窗戶外面逼供。這些行徑全都和拉蒙·克蘭斯頓這個「魅影奇俠」，以及各種山寨版魅影奇俠故事的劇本一樣。

不過芬格在這一話裡已經想到了讓蝙蝠俠走出山寨陰影的方法。蝙蝠俠在第二話的追凶過程中嶄露了許多令人讚嘆的體術特技，他縱身跳下摩天大樓之後會再來個空翻，而且還能靠著一根「絲質硬繩」在不同的大樓之間盪來盪去。有了這些精彩的動作配合，他身上那套馬戲團裡才會出現的緊身衣，好像就沒那麼奇怪了。

芬格成功在第二集為蝙蝠俠塑造了身手矯捷的形象，不過這離真正我們今日所知的蝙蝠俠還是有一段距離。在最初兩話裡蝙蝠俠辦的案子，其實都跟一般保全或私家偵探沒什麼兩樣。故事中還沒有真正的反派出現。沒有宿敵的英雄無法成為真正的英雄。無論是大眾故事還是其他故事，這個鐵則總是不變。

雖然兩人合作無間，但芬格常常過了截稿日還寫不出劇本，這讓凱恩又偷偷聘了另一個劇作者：葛登能·福斯（Gardner Fox）過來，超前進度把下五集的故事全都預先搞定。葛登能·福斯創作的這五集出現了華麗的歌德元素，而且很快地變成蝙蝠俠的固定特徵之一。故事能依然存在高度的實驗性質，福斯嘗試了許多新點子，其中包括了第一個蝙蝠俠世界中的超級罪

8 個穿著一身細條紋西裝，頭上戴著軟呢高帽的傢伙⋯⋯

犯。不幸的是，這罪犯跟蝙蝠俠不太搭調。

舉例來說，在《偵探漫畫》的二十九＋三十期，蝙蝠俠9故事裡出現了一個叫做卡爾‧海爾芬博士（Doctor Karl Hellfern）的瘋狂科學家。海爾芬博士戴著單片眼鏡，留著山羊鬍，用他研發的毒孢子來攻擊世上的富商巨賈，一副從集走出來的罐頭角色模樣。芬格在編劇時喜歡著手的是探案部分，但在福斯筆下，蝙蝠俠的探案情節大幅縮水，反而生出了一大堆的道具，包括萬能腰帶、煙霧彈、爬牆用的吸盤手套等等。而且在蝙蝠車（Batmobile）出現的兩年前，故事中就不斷出現了一台叫那年故事中最奇怪的元素之一。蝙蝠俠甚至還得擔心要怎樣把車藏起來，這台車無疑是蝙蝠俠剛出場那年故事中最奇怪的元素之一。

蝙蝠俠在對抗海爾芬博士的時候，這位誕生自暗影裡的英雄突然從腰帶上扯出一個煙霧惡棍一槍。就在眼看要陷入絕路的時候，抓著繩索盪得老遠。彈投了出去引開敵人，並趁機破窗而出，

這段情節給了讀者一個明顯的訊息：蝙蝠俠不是刀槍不入的超人。凱恩顯然很開心地給了槍傷一個特寫，清楚畫出子彈從傷口鑽入打進肩膀的三角肌，鮮血汩汩的畫面。從此我們知道蝙蝠俠跟我們一樣是個肉體凡軀，沒有什麼超自然等級的力量，他與一般人之間的差別，在於意志足夠堅韌。

細心的讀者會在這一話裡注意到蝙蝠俠的風格出現了明顯轉變。凱恩下筆時的線條不但變

9 一開始，蝙蝠俠叫做「Bar-man」，三十期之後 bat 跟 man 就連在一起了，變成我們現在看到的樣子「Batman」。

粗，也變得更有自信。他開始用具有代表性的鮮明稜角，讓蝙蝠俠的身影輪廓在倒楣的惡棍眼中變得喜怒不定。從第二十九期《偵探漫畫》開始，凱恩開始把墨線稿交給謝爾頓·莫道夫負責，讓他的名字一起出現在作品上。

到了下一期（一九三九年八月的《偵探漫畫》第三十期），讀者們終於能從福斯的劇本裡，看見一點點蝙蝠俠那難以揣度的心中究竟有著怎樣的惡魔陰影。從簡介性文字裡讀者就能讀到，蝙蝠俠是一名「長著翅膀的復仇使者」（winged figure of vengeance）。「復仇使者」（vengeance）在當時是一個醒目而罕見的詞，而且是一個會讓超人嗤之以鼻的概念。即使是在創作年代的前期，「黃金時代」（Golden Age）裡專注用暴力清潔城市的超人行徑定義成「為了正義而戰」，也是作品走向的另一個轉折。在這一期前，作品都將將蝙蝠俠的英雄行徑定義成「為了正義而戰」，直接以字句寫明他不斷在夜間「為世界撥亂反正」。但是到了這期，復仇這個動機突然進到故事中插了一腳。

在當時，有復仇動機的英雄角色是很新的概念。復仇的動機讓蝙蝠俠有了缺陷，並且引進了黑色電影或小說的反英雄傳統。這個設定出現沒過多久，讀者就明白了蝙蝠俠的復仇之心究竟因何而起；在《偵探漫畫》三十三期，造就了蝙蝠俠悲劇的故事將出現在讀者眼前，當然還有布魯斯·韋恩那句為蝙蝠俠這個角色定調的關鍵誓言。

另一方面，福斯和凱恩兩個人還有幫忙畫線稿的莫道夫，在這個時候把蝙蝠俠放出國跑了

10 黃金時代：一般認為美漫的「黃金時代」是一九三八年到一九四八年左右，這時期的超人故事主要集中在打擊罪犯、懲治腐敗的政治家、瓦解危害人們的黑幫等等，並沒有著重在後來一般大眾熟知的超人的外星人身分、他的超能力。

兩期。《偵探漫畫》三十一和三十二期的故事裡，出現了一個身陷險境，感覺很像超人女主角露薏絲‧蓮恩的小姐，以及一個叫做孟克（Monk）的超級罪犯，此外還出現了催眠術、大猩猩，狼人和吸血鬼。雖然說大眾故事裡的英雄去和超自然的反派打在一起並不算罕見，但這兩期故事因此完全變成了怪物電影。蝙蝠俠原本一直出沒在紐約市[11]的大樓樓頂，突然在這兩期被拉到匈牙利山間的歌德幽暗城堡裡去。不但如此，編劇福斯還為這兩期設計了一台「蝙蝠旋翼機」[12]（Bat-Gyro），而且以澳洲原住民的回力鏢（boomerang）做字根，創造出會飛的新武器「蝙蝠鏢」（baterang）。

凱恩和莫道夫兩個人用了德國表現主義的手法加強畫面的氣氛。長影在畫面中拖曳，樹木的枝枒背對著月光糾結捲曲。他們把封面畫得簡直就像電影《卡里加里博士的小屋》[13]（The Cabinet of Dr. Caligari）：在迷霧繚繞的山頂上，矗立著一座孤獨的城堡，整座城堡都被著巨大的蝙蝠俠標誌覆蓋，籠罩著不祥的氣息。這張封面呈現出了蝙蝠俠原始而又具代表性的力量。

往後數十年的漫畫與現實世界中，許許多多的相關創作都因為這幅作品的激發而誕生。

當時的蝙蝠俠作品每期的連載都是十二頁。《偵探漫畫》上面一次刊載的作品有十一種，大部分都是《速魔》（Speed Saunders）、《「猛漢」布拉德利》（Slam Bradley）、《騎警偵探巴克‧馬歇爾》（Buck Marshall, Range Detective）這類用拳頭解決事情的偵探故事。在一本充滿肉搏戰的

11
12
13
譯注：一九二〇、三〇年代影響力最大的表現主義電影之一。
一種兩側有翅的直升機。後來也被歸為蝙蝠戰機。
芬格要到兩年後才會把發生蝙蝠俠故事的主要城市名字定為「高譚市」。

漫畫雜誌中，要是出現了一個頭戴惡魔犄角，身穿斗篷的漆黑影子，由粗深的墨線塑形，而且在大樓樓頂之間奔跑的話，那種幽閉空間感想要不鶴立雞群都很難。畫面上的死亡與恐怖，讓蝙蝠俠在歌德城堡的冒險之後立刻變成雜誌明星。

不過超自然走向的冒險故事很快就結束了。到了下一期（一九三九年十一月的《偵探漫畫》第三十三期），蝙蝠俠的對手換成了一艘末日飛船（Dirigible of Doom）。飛船上不但裝設死光砲，還有個患有拿破崙情結[14]的瘋狂指揮官。故事走回了當時英雄漫畫的老路，或者該這麼說，從一開始的恐怖冒險故事變成了科幻冒險故事。蝙蝠俠的「祕密實驗室」也在這期首度出現，這是他調配戰鬥用化學藥品的地方，日後這場景演變成了著名的蝙蝠洞。

《偵探漫畫》第三十三期引人注目的地方不在於殺傷力強大的致命飛艇，讓它變成日後大眾文化中重要一環，也不在於蝙蝠俠辦案時又掏出槍，也不在於他又開始擔心自己的敞篷車要停在哪裡[15]，而是因為比爾·芬格在這期用了兩頁的篇幅介紹蝙蝠俠的身世。

THE BATMAN AND HOW HE CAME TO BE

蝙蝠俠的過去

在這關鍵的兩頁中，作者只用了十二格，就把蝙蝠俠的過去簡介完畢。

14 譯注：又稱矮子情結，意指矮小的個體會刻意用侵略性的行為保護自己不被欺負。

15 當時蝙蝠俠的台詞之一：「停這裡應該沒問題！不會有人看到的！」

48

第一格，是某個小男孩和爸媽在路燈下碰上持槍搶匪場景。到了最後一格，小男孩長大了，他穿上了詭譎的蝙蝠裝，張開翅膀，蹲踞在月光照耀的樓頂上。

編劇用短短的十二格，簡單闡述了這個小男孩一路長成「暗影怪人」的經過。它後來變成當代歷史中最重要的敘事引擎之一。在往後的幾十年中，不斷有人將其潤飾、重述、解構、惡搞，一次又一次，直到變成整個社會中集體潛意識的一部分。雖然以當代的角度來看，會覺得這篇作品過於粗糙草率，但還是看得出作品呈現出的簡明張力。

「十五年前，托馬斯·韋恩（Thomas Wayne）和妻子、兒子看完電影，一起走路回家。」在第一格畫框的說明文下方，韋恩一家站在左邊，夫婦兩人戴著帽子，兒子的眼中充滿恐懼，畫面的右邊則是戴著報童帽的歹徒，他從路燈後方冒出來，大喊：「這位小姐，妳脖子上的項鍊我要了！」正當托馬斯·韋恩抬起雙手擺出戰鬥姿勢的時候，歹徒手槍的槍口對準了他[16]。

而在故事的第二頁，我們看見了九個畫框排成了簡單的九宮格。在前兩格中，布魯斯·韋恩目睹雙親死在自己眼前，歹徒逃之夭夭，年幼的他只能哭泣。到了第三格，畫面則安靜了下來。第三格剛好位於整則背景故事的中央地帶，從這格開始，蝙蝠俠世界的一切事物，開始朝著不同的方向轉動。

在故事的第三格，我們看見少年布魯斯·韋恩跪在床邊，雙手交握，抬起頭對著上天祈禱。燭光在他身後搖曳，照亮布魯斯右半邊的臉，也讓左半邊的臉沉入陰影之中。

16 瑪莎·韋恩（Martha Wayne）的項鍊成為日後蝙蝠俠作者們重新詮釋這位英雄身世的焦點之一，而歹徒在韋恩一家離開戲院時出現的設定，也變成了許多故事的材料。

男孩布魯斯說出了下面這句話，其中凝鍊的情緒令人屏息：「**在我雙親的靈前，我發誓。**

此生我將窮盡一切追捕罪犯，以慰死去的父母在天之靈。」

此時此刻的這句誓言，造就了我們知道的蝙蝠俠。正是這個小男孩，這盞燭光，這座孤獨的床締造了一切。布魯斯說出這句誓言，決定轉化內心的不安在公領域發動一場聖戰；即使他誓言的目標大到幾乎不可能實現，布魯斯也毅然決然投身一場不為人知的大計畫之中。

仔細讀這句誓言，你會發現裡面完全沒有一般誓言會有的那些抽象、空泛的詞語。布魯斯不提什麼「真相」，不提什麼「正義」，完全不理會一般人喜歡的那種美式讚歌。這位少年沒有發誓要阻止一切犯罪，也沒有說自己要保護無辜民眾的安全，甚至就連為父母復仇的行為本身，也非少年真正的目的。

這句誓言想要的東西，遠比前面的那些抽象的價值敘述更加具體，比那些語詞更具有實務精神。後來的蝙蝠俠故事全都離不開這句貫串作品的核心，不論是動漫作品裡的反英雄，還是電視劇裡的嬉鬧角色。

這句誓言，是蝙蝠俠的開戰宣告，而他開戰的對象，是世界上**每一個罪犯。**

布魯斯知道自己訂下了一個遠大的目標。他在誓言中決定「窮盡此生」與罪犯鬥爭，也明白即使這麼做也未必能保證自己最後能獲勝。也許，他並不是為了勝利而戰，而是單純地把一切投入與罪犯對抗的過程之中。就從這一格開始，蝙蝠俠開始了永無止盡的戰鬥，一場薛西佛斯式的無盡歷程，幾十年來從未休止。

也許就像蝙蝠俠之前那個穿著紅長靴的學長[17]說的一樣：他們這類人獻身的目標，打從一開始就是一場無盡的戰爭。

在這短短十二格故事的最後，布魯斯已經長大成人，坐在書房的火爐前開始思索。他穿著維多利亞式的吸菸大衣，寬裕的經濟條件從外表上一覽無遺。

「爸爸留下了大筆的遺產。一切都到位了，現在只差一套偽裝用的戰衣。」他想著。「罪犯都是一群脆弱而迷信的傢伙。所以我必須讓他們一看就打從心底感到恐懼。我得變成某種暗夜裡的怪物。要漆黑、要很嚇人……」

下一格，原本沉思著的布魯斯・韋恩嚇了一跳。「此時，一隻巨大的蝙蝠從窗外飛了進來，給了他靈感」，凱恩在下一格的畫框中，安排了一隻蝙蝠在黃色的滿月下展開雙翼。

「對了！蝙蝠！這一定是天意！」我們這位黑暗英雄在前一格還在嘲笑罪犯都很迷信，到了這格，卻好像忘了。「就用蝙蝠吧！」他就此下了決定。

第十二格，韋恩成為了蝙蝠俠，站在午夜時分一棟大樓的屋頂上，蓄勢待發。前所未有的全新英雄，從此在世人面前誕生了。

好吧，不是什麼「全新」英雄啦……。

構成蝙蝠俠的元素裡面沒什麼是新東西。這個角色是揉合好幾個不同隱喻的產物，就連這則英雄的背景故事裡面，也都有一堆其他作品的影子。

在這篇故事的許多格子裡，凱恩用了亨利・E・維里（Henry E. Vallely）繪製的童書《少年 G-Men》（*Junior G-Men*）[18] 的點子；而且最後一格蝙蝠俠蹲踞在樓頂上的構圖，也來自於哈爾・佛斯特（Hal Foster）筆下的《泰山》。

負責編劇的芬格也好不到哪裡去。所謂「從窗外飛進一隻蝙蝠，給了韋恩靈感」的情節，其實是從一九三四年的《大眾偵探》雜誌裡找來的。

那布魯斯的誓言呢？這句讓蝙蝠俠與眾不同的魅力核心，又是從哪裡來的？

好吧，《魅影奇俠》裡面早就有很類似的東西了。

《魅影奇俠》裡的發誓情節比蝙蝠俠的還要驚悚。作者李・佛克（Lee Falk）不是讓一個孩子在燭火中說出誓言，而是直接讓流落叢林的主角捧著殺父仇人的頭骨講話，誓言的內容也比蝙蝠俠的版本更加抽象，更加雄渾。

「我將窮盡此生，摧毀世上的一切貪婪、一切強盜、一切殘酷的壓迫，無論這些惡事以何種方式出現。」

蝙蝠俠和魅影奇俠兩者說法不同，但他們的核心信念以及人物投身的目標，卻完全一樣。

蝙蝠俠就是這樣創造而成：從這邊借一些點子，從那邊偷一個構圖，再將這些全部混在一起，印在四色的漫畫畫刊上，就變成我們看到的樣子。不過，創始人們芬格、福斯、凱恩、莫道夫離開了實質編繪工作之後，蝙蝠俠終究還是出現了原創的點子，這個點子也是蝙蝠俠作品

《少年 G-Men》：一九三六年出版，從播送以青少年為主角的犯罪探案故事為主的同名兒童廣播延伸而來的圖文書。

力。

再過五個月，羅賓就會出場。他是個詭異的組合式角色，但是卻擁有強大而持久的影響力。

的最後一個核心元素：「神奇小子」羅賓。

A DARK KNIGHT, BEFORE THE DAWN

黎明前的黑暗騎士

在蝙蝠紀年元年，蝙蝠俠在發完誓之後開始進入整合期，用各種斷斷續續的詭異情節，努力地整合出一個清晰一致的角色形象。舉例來說，福斯、凱恩和莫道夫三個人在《偵探漫畫》第三十四期讓故事脫離原本的設計，送蝙蝠俠去巴黎下水道跟邪惡的法國公爵對打。福斯在劇本裡放了好幾個不可思議的怪奇元素：某種可以抹除人臉的神祕光線、某種長著美女臉蛋的溫室花叢等等，都是一些會比較在意合理性的編劇芬格嗤之以鼻的東西。無論如何，即使加了這些元素，福斯這一期的劇本還是跟著此時蝙蝠俠冒險的兩大主線走：主角幫助富豪，主角殘殺惡黨。

到了下一期（第三十五期，一九四○年一月號），芬格重回編輯台，帶來了一則合理得多但風格極端的紅寶石雕像探案故事。這集以非常戲劇化的一格畫面開場：蝙蝠俠走進房間，臉上是咬牙切齒、堅定不移的表情，手中的槍口還冒著硝煙。其實，這一格畫面獨立於整篇故事之外，蝙蝠俠在接下來的劇情中完全沒有拿槍，但光是這個畫面的存在，就已經讓蝙蝠俠看起

來更淺薄。這個黑漆漆的角色一方面想走出自己的路，一方面卻看起來更像《魅影奇俠》的山寨版了。

芬格在三十六期（一九四〇年二月號）開始在蝙蝠俠和魅影奇俠之間畫出分界線、做出差別。這一期，蝙蝠俠在摺倒惡黨的時候首次說了俏皮話[19]，而且也開始安撫人質[20]。出現在封面的蝙蝠俠從樓梯一躍而下踢倒壞人的時候，一抹淺淺的微笑！甚至還浮現在他嘴角。

芬格也在這期推出了蝙蝠俠的第二個老牌敵人：雨果教授（Professor Hugo Strange）。他把這個角色描寫成「身兼科學家與哲學家的天才罪犯」。這期產生了兩個重要改變；首先，雨果教授的犯罪方式和之前的反派完全不同，他用一陣濃霧擾亂警察，趁機在城中釋放罪犯製造動亂，傷害的對象從之前的上流社會人士擴大到整座城市的居民；第二個改變，則是蝙蝠俠打敗了雨果教授後卻沒有痛下殺手，只是把他扭送警方就結束了。這個設計原本是為了要讓雨果教授之後能夠一次又一次地在作品中犯案，在蝙蝠俠作品中塑造一個像福爾摩斯仇敵莫里亞提教授那樣的宿敵。不過他們當時沒想到，在短短兩個月後，雨果教授就被另一個更可怕、更變態噁心的傢伙給擠到作品的邊邊去了。

這期的墨線稿由新加入的傑利・羅賓森負責。凱恩和羅賓森兩人用較為明亮的色調，詮釋比起前幾期顯得輕盈許多的劇本。作品的重點從表現主義式的陰影畫風，慢慢轉移到倉庫鬥毆的故事情節上頭。

19 他在打倒犯人的時候說了……「嘿，我打出了個全倒！」

20 他對一旁的人質說……「別怕，我是蝙蝠俠。」

下一期（三十七期，一九四○年三月號），芬格迫不及待地在劇本中加入更多的幽默氣氛。故事開場的時候，蝙蝠俠被芬格寫成了一個倒楣的旅客：「孤身一人旅行的蝙蝠俠迷了路，於是在一間小屋前停了下來，想問問路怎麼走。」這個小屋中有一個密謀想把整個美國捲入戰爭的外國間諜。如果蝙蝠俠有帶地圖的話，故事大概就不會發生了吧。

這時候的蝙蝠俠不過連載了十一回，依然殘留著《魅影奇俠》的氣息，不過作品的調性開始試著變得明亮，也試圖拿掉滿是槍彈的復仇情節，轉向福爾摩斯式的故事，但是蝙蝠俠系列作品中的一個重要元素還是沒出現。這個元素不但會從此改變蝙蝠俠漫畫的畫框編排習慣，而且還會把《魅影奇俠》的陰影一掃而空。

這元素是某個故事角色，他穿著仙靈一般的亮綠色靴子。

BOY WONDER
神奇小子

蝙蝠俠後來新增了某個重要元素。它解決了比爾・芬格在編劇敘事上的問題；成為了鮑勃・凱恩行銷作品上的成功策略；還給了《國家漫畫》的編輯部主任惠特尼・艾斯華斯（Whitney Ellsworth）一個機會，扭轉人們對作品的負面評價。

這個元素是「神奇小子」羅賓，漫畫史上第一個未成年的英雄助手。

編劇芬格不想再讓蝙蝠俠繼續再一直自言自語下去了。再怎麼說，蝙蝠俠都是個偵探，你

得讓觀眾看得到蝙蝠俠的推理過程。芬格發現：如果你要寫出一個福爾摩斯類的角色，故事裡面卻沒有華生來當聽眾的話，終究還是不夠的。

於是凱恩想到了一個點子：「讓蝙蝠俠收一個愛講俏皮話的小孩當徒弟，這個徒弟就會變成另一個比較資淺的英雄。」他非常得意於這個點子，認為：「全世界的小男生都會把自己投射在這角色身上！」

同時，《國家漫畫》的編輯部主任惠特尼．艾斯華斯一直注意輿論與漫畫書之間逐漸攀升的緊張關係。光是在漫畫書誕生後不久的一九三九年，美國小孩每個月購買的漫畫總數就接近一千萬冊，也因此引起了師長和教會團體的注目。雖然說社會上的反漫畫聲浪至少在幾年之內還不會演變到政府介入管制的程度，但是報紙的社論和教會佈告欄上面，已經有越來越多人在攻擊漫畫作品中露骨的暴力與色情描寫情節了。在這之前，艾斯華斯就已經跟芬格、凱恩二人組講過「蝙蝠俠拿槍的設定」會讓他有點擔心這方面的問題。他期待著少年助手羅賓的出現，可以讓蝙蝠俠這個角色之前那麼黑暗恐怖，也不要那麼暴力。

不過，根據凱恩後來的說法，《偵探漫畫》的編輯傑克．利布維茲（Jack Liebowitz）對此並不買單。利布維茲提出兩個很實際的反對理由。第一，蝙蝠俠在《偵探漫畫》上非常成功，沒有理由改變故事走向。第二，把一個穿著短褲的小男孩扔進漫畫裡去面對持槍的歹徒，可一點也不會減少美國的家長們對作品的不信任。芬格和凱恩被他說動了，於是決定讓蝙蝠俠的助手用比較柔和的方式出場。

兩位作者找了傑利．羅賓森，三個人一起列了一長串的蝙蝠俠助手名字候選。羅賓森這時

候已經取代了莫道夫的墨線稿工作，在蝙蝠俠作品的構成中已經佔有一席之地。凱恩畫鉛筆稿的方法有很多切斯特‧古爾德（Chester Gould）《迪克‧崔西》（Dick Tracy）的特色[21]，輪廓看起來扁平，稜角明顯。到了羅賓森手中的墨線稿，才變得更圓潤，立體，層次更豐富。

羅賓森小時候很喜歡一本 N‧C‧魏斯（N. C. Wyeth）[22]插畫的《羅賓漢》。他用很大膽的配色畫了一張草圖，上面是一個小男生穿著有點中世紀風格的緊身皮衣跟鞋子，然後再加上一個古英式字體的 LOGO，寫出「神奇小子羅賓」（Robin, the Boy Wonder）幾個大字，就完成了。

等到《偵探漫畫》第三十八期（一九四〇年四月）出刊，小朋友們發現封面圖片的風格完全變了。畫面有一個可愛的小男孩跳了出來，他帶著眼罩，穿著布料有點少的紅綠戰衣。封面圖上還有幾個大字版的行銷文案：「一九四〇年，全世界都要盯著他——神奇小子羅賓！」

同一個畫面裡的蝙蝠俠竟然在笑，怎麼感覺怪怪的……。

啊，對了。不，不是那種僵硬嚴肅面向讀者，也不是給惡徒飽以老拳的時候那種嘴角帶勁的表情。這張圖裡面的蝙蝠俠挺著胸膛面向讀者，臉上的笑很幸福，是少棒選手的家長看到小孩滑回本壘的那種得意笑容。之前那個在黑暗中單騎走江湖的恐怖復仇者突然不見了，蝙蝠俠在這一集封面

21　《迪克‧崔西》：一九三一年出版的漫畫作品，描述聰慧的警探迪克‧崔西利用法醫學、高科技工具辦案，鍥而不捨追緝罪犯的故事。

22　N‧C‧魏斯：美國著名的插畫家，他為 Scribner's 出版公司經典系列繪製的作品蔚為經典，尤其是《金銀島》（Treasure Island）當中的插畫。

上就好像變成了一個老爸，看著讀者說：「嘿，這我兒子！」

把封面翻開，就會看到這一話的開場畫面裡也有一樣的東西……小男孩、神奇小子

LOGO，還有一個笑得很幸福的蝙蝠俠。除此之外，還有一段角色簡介，從一開始就把羅賓

的使命界定得一清二楚：「在打擊犯罪的無盡任務之中，蝙蝠俠的詭秘披風魔下出現了另一個

盟友……在這一期的故事中……他如體操選手一般矯捷，身手令人目瞪口呆……像是傳說中的

羅賓漢。他恣意歡笑、快意打鬥，什麼危險都擋不住他……這就是『神奇小子』羅賓！」

蝙蝠俠和羅賓之間的關係，尤其是同性情誼的部分成為了往後幾十年的作品主題。他們會

向彼此眨眼示意，會開玩笑把對方逗得咯咯笑，會引來一群恐同人士，讓很多小男生在現實中

模仿羅賓，甚至還有針對這一切的德希達式解構分析。羅賓才登場沒過幾年，就出現了一大群

兒少福利運動者高舉著反同旗幟來攻擊蝙蝠俠，炮火猛烈到蝙蝠俠作品差點就在他們的攻勢下

從此灰飛煙滅。

更慘的是，蝙蝠俠和神奇小子的關係還沒開始發展呢，第一期刊頭的羅賓介紹文案就出

現了某個錯字。印稿漏掉了「盟友」（an ally）中間的空格，變成了「肛門」（anally）這個

字，結果整句話就變成了……「蝙蝠俠在詭秘披風下從『後面』保護了……」（takes under his

protecting mantle anally)

好吧。我無話可說。

打從一開始，蝙蝠俠和羅賓這兩個人，就被設定成有一堆讀者間你知我知，但誰也不說破

的關係。每個讀者心裡想的都不一樣，於是他們眼中的蝙蝠俠和羅賓也就各自不同。

I'M NOT AFRAID

「我才不怕咧！」

在《偵探漫畫》第三十八期的設定中，羅賓來自「飛人家族格雷森」（Flying Graysons）雜技團。雜技團團員包括迪克・格雷森（Dick Graysons）和迪克的爸媽。有一天晚上表演空中飛人的時候，雜技團的繩索出了意外、斷掉了，迪克的爸媽不幸摔死，迪克則在後來偷聽到幫派分子的談話，他們得意地笑說：如果雜技團當初乖乖繳保護費給當地的黑手黨角頭「祖寇老大」（Boss Zucco）的話，這個「意外」就不會發生了。

迪克聽完決定報警，結果碰上了蝙蝠俠。蝙蝠俠很快地發現兩人之間有很多類似的地方：「我的父母也死於罪犯之手，後來我決定把這一輩子的時間都投入終結罪犯的活動……好吧，你就留在我身邊吧，但我得先提醒你，我的生活經常都與危險相伴。」

看著眼前這位失去雙親的小男孩，蝙蝠俠告訴迪克，一旦他報了警，祖寇老大的手下就不會留他活口。這畢竟是一九四〇年，於是蝙蝠俠對他說：「我打算讓你到我家暫時避避風頭。」

「我才不怕咧！」迪克說這句話的時候，壓根不知道在接下來的幾十年內他會被綁架多少次。

於是迪克也立下了誓言，讓我們再次想到布魯斯・韋恩當初在燭火邊的場景。在黑暗中，蝙蝠俠和迪克面對著面，兩人中間亮著一盞燭火；迪克的左手放在蝙蝠俠的左手掌心，兩人一

起舉起右手。身為讀者的我們看著這一幕，就像站在他們身旁見證了蝙蝠俠完成生命中的另一道誓約：

「……我發誓兩人將一起打擊犯罪，對抗腐敗，行在正義的道路上，永不偏離！」

「我發誓！」蝙蝠俠說完，男孩跟著複誦。

在誓言場景之後，劇情回到編劇芬格一貫快而有力的節奏。迪克跑去幫派臥底，發現了祖寇老大的巢穴，祖寇老大以一副愛德華‧羅賓森（Edward G. Robinson）[23]的方式出場[24]。迪克和惡棍於是在建築工地展開一場驚心動魄的惡鬥，終於讓祖寇老大承認殺害迪克雙親的罪狀。這個結局的處理方式讓蝙蝠俠作品進入了一個新紀元⋯壞蛋終於開始吃牢飯，不用每次都躺進九泉之下了。

打從第一次出場，化身為羅賓的迪克‧格雷森就注定了要在接下來的幾十年中維持天真爽朗的形象。這個角色身上集滿了一九三○年代美國人覺得完美小男生要有的特質：開朗、陽光、好動，就像是你會在《少年生活》（*Boys' Life*）雜誌封面看到的模特兒。這種角色完完全全會讓十歲小男孩自我投射，讓蝙蝠俠的小讀者們覺得⋯只要找到一個英雄一起戰鬥，自己就可以變成另一個羅賓。

對小男生來說，要成為蝙蝠俠需要花的時間太久了，大概得等個十年吧，而且這十年之中你還得一直乖乖吃蔬菜、死命念書、不斷練習柔軟體操，太累了。當羅賓多簡單啊，找一條綠

23　24　譯注：二十世紀前期好萊塢犯罪電影的名演員。被美國電影學會選為二十五個最偉大的美國電影男明星之一。

祖寇老大出場時說：「這樣不行啊！懂不懂？要從顧客身上榨更多錢才行啊，你懂不懂啊！」

色內褲來穿就可以了！於是小男生們全都在羅賓的冒險裡面看到自己的完美榜樣：勇敢、意志堅定，又能打架、臥底功力超強，更別說他還整天用幽默的雙關語酸人，而且做人有情有義，絕不背叛朋友，雖然說這點害得羅賓一天到晚惹上麻煩。跟師父蝙蝠俠站在一起的時候，兩個人呈現了極大的反差；如果說蝙蝠俠衣服的顏色讓你想到陰鬱的冬夜，那羅賓就是明亮的春日──超級搶眼。

不光這樣，羅賓的服裝造型還很出色！

不管後來人們怎麼分析羅賓當初大紅大紫的原因，總之羅賓就是爆紅了⋯這角色一登場就讓當期雜誌銷量飆成兩倍，才是最鐵錚錚的事實。羅賓的成功從此開啟了蒙面英雄旁邊一定要帶個跟班的不成文規矩。於是睡魔（Sandman）身邊多了個金沙小子（Sandy），綠箭俠身邊有快手（Speedy），神盾俠（The Shield）跟了個鐵鏽（Rusty），美國隊長（Captain America）找到了巴基（Bucky），霹靂火（The Human Torch）身後出現了紅牛（Toro），紅衣俠（Mr. Scarlet）隔壁是粉紅俠（Pinky），至於叫聖光騎士（Shining Knight）的身邊當然少不了隨從（Squire），而與痛苦相伴的私刑者（The Vigilante）也收了個唐人街小子（Stuff, the Chinatown Kid）。

這些英雄身邊的角色共通特徵是⋯勇敢、堅韌、足智多謀，一天到晚幽默吐槽，而且老是被壞人拐走，灑狗血地讓人看了心痛。

因為這是標準的羅賓方程式。

DYNAMIC DUO

活力雙雄

一夕之間，蝙蝠俠從孤身走江湖的無情俠客，變成了個溺愛孩子的父親。就連打出的名號也換成了兩人連擊；以前是「蝙蝠俠」，現在通通變成了「蝙蝠俠與羅賓」。

「蝙蝠俠與羅賓」，多好聽啊？在這之前，蝙蝠俠幾乎自己一個人獨占整整一年的版面，還有他傳遍大街小巷的名聲，全被他和羅賓這個組合繼承了。不僅如此，整個文化圈子沒過多久就接受了兩人小組的概念：路易斯與克拉克（Lewis and Clark）[25]、美國搞笑雙人組艾伯特與卡斯提洛（Abbot and Costello）、伯恩斯與艾倫（Burns and Allen），蝙蝠俠與羅賓。

羅賓的加入不只是改變蝙蝠俠的畫面風格而已，他還把蝙蝠俠轉成了一個會保護人、會大方給別人東西的角色。在神奇小子關鍵性地出現之後，構成蝙蝠俠的五個核心要素就聚齊了。

我們之前已經了解蝙蝠俠是個偵探、是個武術大師、是個億萬富豪、是個全心立誓要與罪犯宣戰的俠客英雄。

而從這一期開始，他也獲得了「老爸」的身分。

羅賓在一九四〇年開了個先例，從此蝙蝠俠要照顧的人越來越多。幾十年下來，蝙蝠麾下的正義夥伴一個個增加，有男有女，有成年的也有未成年的，甚至還有條戴著面罩的狗、一位

25　譯注：雙關語。一指超人和女友，一指美國拓荒時代的著名指揮官三人組。

不穿衣服的蝙蝠人（were-bat），和一隻來自五度空間的小惡魔。蝙蝠俠是這些小英雄們眼裡的父親、功夫師傅、榜樣；而他自己也在這夥伴們身上重新獲得了打從成為孤兒以來就一直渴望的家庭溫暖。

到了後來，超人、驚奇隊長，還有各種其他的英雄們也紛紛做起了培育下一代英雄的活動。這種「英雄家族」的設定，最初就是起源於蝙蝠俠。不但如此，每個「家族」最後的走向也和蝙蝠俠一樣，讓主角和他們的「羅賓」之間的關係成為作品的最核心。

神奇小子在作品中出場的時間恰到好處，他讓故事走往新方向。蝙蝠俠原本的目標「伸張正義」整體上來說顯得有點空洞，羅賓這個角色的出現則在蝙蝠俠心中放入了另一個目標，讓整個敘事有了更多血肉；一旦羅賓陷入危險，故事張力就進一步增加；要是羅賓曲解了蝙蝠俠的作法。白銀時代[26]（Silver Age）的漫畫常有這種橋段，情節就高潮迭起。

就這樣，形影不離的羅賓跟蝙蝠俠就將這樣一路從一種媒材打進另一種，一路嘻嘻哈哈地打過三十個歡樂的年頭。

羅賓在一九七〇年離開蝙蝠俠作品之後，蝙蝠俠的父親形象依然繼續深入人心。父親特質已經成為了這個角色不可分割的一部分，日子越久，它的象徵性就越強烈。七〇年代以後，高譚市的蝙蝠俠又回歸孤身一人，羅賓還有蝙蝠女等等蝙蝠英雄只偶爾在作品中露個臉，但是到了一九七五到一九七八年間，這些英雄們各自的生命故事在另一個系列作品重新交織。這個作

26 白銀時代：一九五六至一九七〇年左右，美國的主流漫畫取得巨大商業成功，並在藝術表現上有重大突破的一段時期。

品有著四〇到六〇年代的蝙蝠俠作品味道，不過名字不大漂亮，它叫做《蝙蝠俠家族》（Batam Family）27。

雖然說羅賓和蝙蝠俠的關係在八〇年代歷經過各式各樣分崩離析的危機，而且近年蝙蝠俠的夥伴也越來越多，故事角色們之間的關係變得越來越鬆散，但是藏在蝙蝠俠那頂尖耳朵面罩底下的，依然是一個充滿責任感和愛心的嚴父角色，就像電視劇裡面的瓦德・克利佛（Ward Cleaver）28那樣。

「父親形象」是蝙蝠俠作品中最後一個核心元素，不過它卻是每個作家、導演，或者電視製片想要重新詮釋角色的時候，會決定第一個踢開的對象。當你重新詮釋的時候，故事主線得力求簡單，所以編劇也好、導演也罷，自然從整個家族裡單獨拉出蝙蝠俠，將他扔回我們在蝙蝠紀元年看到的那個陰鬱黑暗的孤家寡人形象裡去。

有趣的是，不管怎麼把「蝙蝠俠家族」的形象踢開，裡面的羅賓永遠會用某種形式跑回故事裡來——沒辦法，沒了羅賓，蝙蝠俠作品就是不完整，像是少了一半。無論那些想看到硬漢的鐵粉們再怎麼大聲疾呼，蝙蝠俠他在第一年的形象就是還沒長全。一個「完整的」蝙蝠俠，非得要等羅賓、蝙蝠女、夜翼29（Night-wing）、女獵戶（Huntress）這些英雄出場，幫他勾勒出

27 《蝙蝠俠家族》：描述以高譚市為中心，以蝙蝠俠為首、與蝙蝠俠有關的英雄們組織成打擊犯罪的網絡，互相協助彼此懲奸除惡的故事。

28 譯注：二〇世紀後半葉美國肥皂劇《天才小麻煩》（Leave It to Beaver）中的角色。五〇年代嬰兒潮一代心中標準的男性家父長。

29 夜翼：迪克與蝙蝠俠的正義理念不同，與他分道揚鑣後自己創造的新身分。

最後一筆才行。終極導師這個屬性是蝙蝠俠的本質，是蝙蝠俠的宿命。當我們看見他一個個拯救這些身邊的角色，我們會想起那個遙遠的暗夜。年少的布魯斯孤獨一人被留在那個恐怖的夜晚，沒人能拯救他。

DROP THE GUN
把槍放下

羅賓出現之後，蝙蝠俠作品《偵探漫畫》裡的氣氛又變得比以前更為明亮。但這還比不上二戰後期對作品的影響。在那之後，蝙蝠俠完全脫離了最初的暴力色彩。

大紅大紫的蝙蝠俠在一九四〇年的春天獲得了專屬的同名漫畫季刊：《蝙蝠俠》（Bat-man）。像這樣用整本刊物去講一個角色的故事，在當年可是只有兩個人可以擁有的絕大殊榮30。每一期《蝙蝠俠》季刊收錄四則不同的作品，編劇是比爾‧芬格，鮑勃‧凱恩畫鉛筆稿，傑利‧羅賓森和喬治‧盧梭則一起負責墨線稿31。

在《蝙蝠俠》第一期作開場的，是芬格之前在《偵探漫畫》三十三期寫的那兩頁「蝙蝠俠如何遭遇父母雙亡接著發誓剷除世間罪惡」的身世故事。開場後緊接著是羅賓的冒險，他潛入豪華遊艇臥底，阻止一名外號叫做「貓」的神秘女竊賊對價值連城的項鍊下手，這個誘人的壞

30　除了蝙蝠俠外，另一個也享有同樣待遇的就是超人了。《超人》雜誌比蝙蝠俠的雜誌早一年。

31　盧梭從第二期開始加入墨線工作。

女人就是後來作品中的「貓女」。另外，第一期還出現了另一篇作品，是芬格在羅賓出場之前就先寫好的備稿。這篇故事中的蝙蝠俠走回老路大開殺戒，以各式各樣的血腥暴力方式狠打眼前的惡棍，甚至還有一格是蝙蝠戰機架起機關槍，把兩個逃逸中的歹徒打個稀爛。「不管我多麼討厭殺人，」蝙蝠俠還一邊開槍，一邊幫自己的行為找藉口：「這次還是殺定了！」

不過「國家漫畫公司」對此可不太開心。芬格後來說蝙蝠戰機在空中輾壓歹徒的那一格畫面，讓編輯部決定禁止蝙蝠俠繼續使用槍械。「我被（編輯總監）惠特尼・艾斯華斯叫過去訓了一頓，他叫我：『別讓大家再看見蝙蝠俠手上有槍了。』」

這是《蝙蝠俠》第一期的其中兩篇故事，但大多數的人對這期的印象，主要來自我們還沒談到的另外兩篇。

因為披風鬥士蝙蝠俠畢生最大的宿敵，就在那兩篇故事裡登場。

CLOWN PRINCE
滑稽丑角王子

第三十八期連載才加入蝙蝠俠製作小組，才十八歲的小子傑利・羅賓森，在這一期想到了一個全新的恐怖壞蛋。這個壞蛋抹著頂大白臉、殺人如麻，卻散發著誘人的幽默感。羅賓森那時候正在哥倫比亞大學修創作課，寫了一篇殺人魔丑角的故事，故事的主角叫做「小丑」。但在另一方面，芬格和凱恩卻也很擔心羅賓森生平第一篇出版的漫畫會趕不及交稿，他們勸羅賓

66

森還是把劇本讓給芬格處理，把時間用來專心打墨線比較重要。

羅賓森照做了。最後的完稿好得一塌糊塗，完完全全寫成了一場芬格式的古典探案劇：

「故事裡有一個神祕的犯人，一邊洗劫整座城市，一邊把一大群警察誘進了一個房間。犯人在房間中灌滿毒氣，中毒的警員們臉上出現了令人作嘔的恐怖微笑，這就是『小丑』給他們的死亡印記。」就這樣，可憐的受害者們在我們眼前一個接著一個驚恐地扭曲死去，小丑開心地在旁邊幸災樂禍。編輯總監艾斯華斯看見這稿，一方面對這個故事的暴力程度感到擔心，一方面卻又特地修改了結局走向，不讓芬格和凱恩在故事結尾讓小丑領便當。這位編輯長知道，眼前這個難得的反派要是死了，就真的太可惜了。

這一集定下了小丑的形象：一張大白臉，頂著頭綠髮，加上一張血紅大嘴。他的嘴角以恐怖的角度漾起微笑，充滿惡意的哈哈聲縈繞在每一個人腦中。他還會拿著小丑毒氣，全身穿得像是賭博撞球檯[32]裡面的西裝角色：寬緣高帽、背心、燕尾服外套，腳下則是一對鞋套。

小丑在剛登場的前兩年殺人不貶眼，不管是無辜市民還是犯罪同行，他全都一視同仁、照殺不誤。艾斯華斯覺得蝙蝠俠不能再開殺戒下去了，做壞事的得是壞蛋角色才行，反派角色可以自相殘殺，至於蝙蝠俠呢，艾斯華斯直接在第七期的《蝙蝠俠》（一九四一年秋季號）終結了他的義警身分，讓他升任為警察局的榮譽警官。

不過這位經典大壞蛋，卻在一九四二年四月第六十二期的《偵探漫畫》轉型了。編輯部

32 譯注：原文 riverboat-gambler，是一種美國九〇年代出現的賭博撞球機檯，安裝在機台上方的賭博輪盤旁邊，有一個穿著西裝戴帽子的男性圖像。

決定要把這位滑稽惡魔（Harlequin of Hate）的形象變得更明亮一點，讓年紀小的讀者們也能「一親芳澤」。於是乎，小丑的犯罪就這樣突然華麗了起來，開始從事手法細緻的珠寶搶案，並且四處放置各種「致命陷阱」。雖然從來就沒有哪個陷阱真正致命過。就這樣，小丑從變態殺人魔搖身一變，從此成了「犯罪界的歡樂丑角」。這形象一直延續到七〇年代，直到作者們重新把蝙蝠俠詮釋成孤身走天涯的硬漢，重塑蝙蝠俠形象的丹尼·歐尼爾跟尼爾·亞當斯兩個人才重新挖出小丑這角色，在他腳下狂疊屍袋，讓他登上作品裡大魔王的寶座。

招牌噱頭這件事

YA GOTTA HAVE A GIMMICK

蝙蝠俠的世界是個怪異壞蛋大會串。不過無論走到哪裡，用什麼媒材表現，小丑永遠是最招風惹眼的第一級反派，沒有例外。

作品最初十年之中出現的反派，每一個人都有一副扭曲詭異的世界觀。有人穿著老派的行頭，有人愛貓，有人對二這個數字有執念，有人癡迷恐懼，有人則用旁人很難理解的方式與鳥類和雨傘為伍。當然了，這些符碼標籤讓角色變得很好認，不過更重要的是：每一個怪異的嗜好，都強烈暗示著這些壞蛋之所以犯罪並非只因為他們邪惡，而是因為他們扭曲瘋狂的世界觀。

十年過後，蝙蝠俠漫畫走向改變，這些反派們精神病徵的重要性也大幅降低。在反派角色

大行其道之後的三十年裡，每個人的瘋狂都淪為了犯罪時的小把戲，就連小丑也不能倖免於難。讀者拿起漫畫看見的各種小丑招牌手法，撲克牌、握手電擊器啦、癢癢粉啦，或是Ｘ光透視器啦，全都變得和廣告上面的那些噱頭沒兩樣。

直到七〇年代，歐尼爾和亞當斯當時的作者群翻新重鑄了我們的黑暗騎士。他們不但讓蝙蝠俠重回孤身緝凶的老路，更把濃厚的心理學氣氛灌進整個作品的脈絡。除了蝙蝠俠本人散發出強烈的偏執味道，作者也把反派們在每場故事結尾的歸宿，從過去三十年的州立監獄，換到了一個從未出現過的地方[33]……阿卡漢醫院[34]。

七〇年代後的蝙蝠俠心中開始縈繞著強迫症和反社會的影子，而反派角色們則都被殘暴與恐懼撕得粉碎，其中最極端的角色非小丑莫屬。如今我們都認為蝙蝠俠最大的宿敵就是小丑，但其實這是八〇年代才真正定下的。當時小丑都已經登場半個世紀之久了。八〇年代的作者們，清楚地把小丑跟蝙蝠俠刻畫成相反的兩種世界觀；一邊是因為自身經歷的痛苦而矢志恢復社會秩序的蝙蝠俠，另一端則是小丑這個瘋狂與死亡的混沌化身。

[33] 一九七四年十月號的《蝙蝠俠》第二百五十八期。

[34] 一九七九年之後才改名為「阿卡漢瘋人院」（Arkham Asylum）。變成專門關押患有精神病犯罪者的地方。

SERIAL ADVENTURER

一連串的大冒險！

在蝙蝠俠的所有核心元素聚齊之後，芬格、凱恩、羅賓森、盧梭，以及其他凱恩背後的影子寫手，例如溫‧莫蒂默、傑克‧伯恩利（Jack Burnley）、查理斯‧派瑞斯（Charles Paris）等人。這些作者們就開始著手建構一整個想像的蝙蝠俠世界。

首先，蝙蝠俠在蝙蝠紀元年登場的舞台紐約市，到了一九四一年被改成了高譚市；他的紅色跑車也長出了蝙蝠形狀的上蓋，改名叫蝙蝠車。再過一年，他招牌的蝙蝠標誌就登場了，而原本只用來停車的廢棄穀倉，在往後的幾年也慢慢演化成為一整個地下洞窟。這洞窟與韋恩大宅以密道相連，最後在一九四四年一月正式得到了蝙蝠洞這個名字[35]。

接下來出場的是阿福（Alfred）。為了不讓布魯斯繼續跟小徒弟迪克兩個人一天到晚眉目傳情，韋恩大宅在一九四三年的春天出現了一位管家阿福。這位裝模作樣的英國紳士二十四小時貼身照顧蝙蝠俠，講話充滿百分百異性戀氣質的男性風範。另一方面，布魯斯則是先在一九四一到一九四五年這段時間跟琳達‧佩吉（Linda Page，一位社交經驗豐富的女護理師）發展關係，後來又和新聞攝影師維琪‧維爾（Vicki Vale）約了二十年的會。

同時，形形色色的反派們也在這段時間陸續冒出了頭。先是小丑和貓女，接下來是雙面人

（Two-Face）、泥人（Clayface）、企鵝（the Penguin）、謎語人（the Riddler）、瘋帽客（Mad Hatter）。他們一個接一個地，跳進了蝙蝠俠世界。

接下來，除了《偵探漫畫》和《蝙蝠俠》，一九四一年的雙月刊《世界最佳漫畫》（World's Finest Comics）又讓蝙蝠俠和羅賓多了一個出場舞台。這月刊裡有兩部作品，一是超人，另一部則是蝙蝠俠和羅賓兩人組成的「活力雙雄」（Dynamic Duo）36。

二戰年間，蝙蝠俠和羅賓這對搭檔的封面形象也染上了一些愛國色彩。他們一起騎在象徵美國的雄鷹和戰艦的砲管上，一起廣告戰爭債券，還一起彎腰孕育象徵勝利的花園。但封面歸封面，這些政令宣傳的文案雖然出現在刊頭，國際間的政治問題本身倒是很少在蝙蝠俠的故事裡出現，只有偶爾幾篇才隱晦提到一些。蝙蝠俠還是屬於高譚市，而且在當時編輯的強烈指示下，他在每一次的冒險裡變得越來越溫柔，人越來越陽光。

蝙蝠俠和羅賓兩個人光是高譚市自家的戰場就搞不定了，大戰納粹鼠輩這種活動，還是交給美國隊長或者勝利少校37（Major Victory）這些把美國國旗穿在身上的漢子吧。附帶一提，蝙蝠俠的銷量這時候可是一飛衝天。一九四三年前後那三種刊載蝙蝠俠作品的雜誌每個月可賣出三百萬本，全國兩千四百萬個男男女女老老少少都等著他出刊。誰還有時間打外國的仗。

這時候，蝙蝠俠差不多也跟過去的《魅影奇俠》一樣，可以到其他的媒體上去大吃四方了。凱恩在一九四三年離開了雜誌的手繪工作，把稿子放給了之前在他背後的那些影子寫手處

36 結果一直要到十四年後，超人才真正跟隔壁棚的蝙蝠俠在同一本雜誌裡碰面。

37 勝利少校：首次登場於一九八四年，穿著以美國星條旗為主要圖案的超能力服。

理。他自己跑去畫了另一個也叫《蝙蝠俠與羅賓》的專欄，在不同報紙上一起刊登，這一畫就是三年[38]。

除此之外，他還搞了個《蝙蝠俠與羅賓》廣播劇劇本。在劇本裡把羅賓的空中飛人爸媽改成了FBI探員，不幸死於納粹之手。這劇本試圖趕上當時社會的愛國熱潮，聰明是很聰明，可惜連錄都沒錄就胎死腹中。

這時候，反而是蝙蝠俠作品本身登上了大螢幕。一九四三年七月十六日，比超人這鋼鐵英雄早了整整五年，哥倫比亞電影公司一舉做了十五集的系列影片，當中那廉價的戲服（蝙蝠俠的那對尖耳沒一次挺直過。這戲服是浸水了嗎？）配上無窮無盡的打鬥場面和討厭的鷹派愛國主義，成為了人們在二戰時期引頸期盼的戲院食糧。電影裡還有一些詭異到不行的成功笑點，什麼「鐳」射槍[39]、殭屍日本兵、原型飛機、神秘的超級武器之類的，再不然就是有人掉到鱷魚坑裡被咬死，或是有長滿尖刺的牆左右夾殺，準備把螢幕裡的英雄戳死。

總之這整套怪怪的電影跟蝙蝠俠原著差很多。舉例來說，布魯斯‧韋恩在打仗的時候不用入伍，因為他跟羅賓兩個都是政府雇用的人員，而且故事裡也沒有高登局長，反而變出了一個怎麼看都很牽強的阿諾上尉（Captain Arnold）。

二戰的時候，電影院撫慰了許多美國人民的心靈。他們從報紙新聞上知道戰爭的最新進展，也在好萊塢電影那種全民一心勇往直前的激昂情緒裡，看見一個個充滿勇氣的健兒士兵。

38 週間的墨線稿畫家是查理‧派瑞斯（Charles Paris）。週日的則是傑克‧伯恩利（Jack Burnley）。

39 譯注：原文是 radium gun，跟雷射（laser）一點關係也沒有

觀眾在這樣的情緒下，紛紛把大銀幕裡面新登場的反派罵得狗血淋頭，那些「根本沒看過原著反派的觀眾也一同加入行列。邪惡的日本科學家提託‧達卡博士（Dr. Tito Daka）就是這樣。這角色從日本來，流著日本人的血，口音像日本人，衣服穿得也像日本人──總之他就是日本人。

雖然這系列電影是有某些偏離原著的地方，卻也同時回頭影響了漫畫原著的一些細節。

「蝙蝠洞」的概念就是出自電影裡，整整比漫畫早了一個月。而且韋恩書房那個大笨鐘搬開之後可以下到祕密基地的正統設定，也是源自這一系列電影。

電影另外也讓布魯斯在原著裡的女友琳達和管家阿福登了場。阿福在電影中的形象甚至還回頭影響了漫畫原著；在電影登場後，作畫的傑利‧羅賓森就改了漫畫裡阿福的樣子，讓他變得更像飾演阿福的演員威廉‧奧斯丁（William Austin）。

這一系列的蝙蝠俠電影成了哥倫比亞公司當時最賣錢的作品，而且也引起小小一波的周邊商品熱潮：轉印貼紙、蝙蝠戰機、腰帶啦，解碼器玩具之類的。這些玩意的銷路比起超人那些擺滿店裡的裝備來講，可說是小巫見大巫；不過當時超人的廣播劇可是每週五天播送，全美國家家戶戶都聽得見，蝙蝠俠還沒這舞台呢。

一九四五年二月二八日，超人的廣播節目裡首度出現了蝙蝠俠和羅賓，之後每隔一段時間就會讓這對活力雙雄來代幾集超人的班，給過勞的超人聲優巴德‧柯萊爾（Bud Collyer）多一點時間休息。當然，這畢竟是超人的節目，所以雙人組的登場地點，也從高譚市移到了大都會。

在系列電影大成功之後的第六年，哥倫比亞電影公司在一九四九年開啟了第二波的系列電影計畫，作為前一波的續集。名字叫《蝙蝠俠與羅賓》。

這次的電影預算縮了水，不過編劇們反倒是將電影盡量寫得貼近原作。前作被改掉的高登局長回來了，而且還把夜空中大名鼎鼎的蝙蝠燈號打上螢光幕。蝙蝠俠的女友則換成了新聞攝影師維琪‧維爾，角色也比上一任更吃重。

不過沒錢就是沒辦法。比一九四三年的系列作預算更低的下場，就是整系列看起來像是外行人拍的戲，從布景、道具到服裝全都一副手工打造的素人樣子。更慘的是，電影到了一九四九年五月二十六日才上映，那時候系列電影的熱潮早就過了。《蝙蝠俠與羅賓》這個系列慘到明明已經是超低成本，票房都還達不到公司的預期。

TWILIGHT OF THE SUPERHEROES
超級英雄光輝不再

話說回來，電影的票房糟糟糟糕，但蝙蝠俠在最初登場十年裡的熱門程度，當年其他漫畫已經比不上了。感謝報紙漫畫連載欄，那時候每天打開報紙都能看到蝙蝠俠，他還出現在超人的廣播劇裡面，被兩度改編成系列電影。當其他漫畫還只是漫畫的時候，蝙蝠俠的流傳廣度早就成為整個流行文化圈的一部分。

流行文化在接下來變得很重要，尤其對超級英雄漫畫而言更是重要。戰爭結束後，超級英

雄慢慢不紅了。和平時代的讀者沒有那麼期待一群蒙面的傢伙來打擊犯罪，於是超級英雄們所剩無幾。剩下蝙蝠俠、超人、神力女超人，配角們則剩下水行俠、綠箭俠，而且不再獨霸天下。市場上出現了西部漫畫、戰爭漫畫、犯罪漫畫、戀愛漫畫，熱門程度和超級英雄們並駕齊驅。

一九四六年，蝙蝠俠在報紙上的專欄沒了；《偵探漫畫》、《蝙蝠俠》，還有《世界最佳漫畫》的銷量比起戰時也是一蹶不振。蝙蝠俠一邊靠這些雜誌在書報攤上繼續苦撐，一邊等著另創新局的大招再起。再不然，學學隔壁棚的超人也好——當時出現了一個時髦的新玩具，叫做電視，超人打算飛去那裡看看。

不過蝙蝠俠你就不用怕了啦，就算全世界打了一場大戰都沒能把你頭上戴著的耳朵打歪，還有什麼能整死你呢？繼續保持信心，在攤子上龜著就好啦！都紅了這麼久，漫畫不會到了哪個月就突然停刊的啦！我說得沒錯吧？

呃……我沒說錯吧？

第二章

大恐慌，與恐慌之後
Panic and Aftermath

「⋯⋯布魯斯・韋恩和『迪克（Dick）[1]』・葛雷森這對師徒在家裡過著悠閒的田園生活。布魯斯被作品描寫成『社交名流（socialite）[2]』，迪克則被官方設定為受他監護的未成年人。兩人共享一所豪宅，房間的大花瓶裡插滿了鮮花，還有管家阿福幫忙打理生活。有時候，我們會看到布魯斯穿著睡袍出現。而當兩人一起坐在壁爐旁邊的時候，迪克這個小男生有時候就會開始擔心他的另一半現在好不好⋯⋯這簡直就是同性戀們夢寐以求的完美生活。」

——弗雷德里克・魏特漢（FREDRIC WERTHAM）
《誘惑無辜》（SEDUCTION OF THE INNOCENT）

那些想要在蝙蝠俠故事裡當大魔王的邪惡科學家，最好拿起弗雷德里克‧魏特漢的照片參

考看看。這個德裔的精神病學家戴著貓頭鷹似的圓框大眼鏡，打扮散發濃濃的普魯士氣質，實

在是反派科學家的完美典範。從四〇年代到五〇年代，魏特漢博士奮力地保護美國青少年的腦

袋，不讓邪惡的漫畫書侵蝕他們美善的心靈。這位獵巫隊長閣下不斷發出毫無立論根基的指控

砲火，把整個漫畫產業打得半死不活。

這場獵巫聖戰非常成功。漫畫界出現了審查制度，至少二十四家出版社關門大吉，幾十個

作家跟繪者就這樣跟產業說掰掰，不再回來。

就連在魏特漢點起的火炬之下僥倖沒被燒死的出版社，也不得不先在出版前實行更嚴格

的自我審查。其實在這波獵巫出現之前，業者之間已經有一套叫做漫畫準則（Comics Code）

的倫理審查標準，不過這套標準雖然寫了些哪些事情能見刊那些不能的規則，實際上大家都

睜一隻眼閉一隻眼，畢竟這準則只是讓政府不要來管業界的擋箭牌而已。可是魏特漢博士

掀起的鉅變實在衝擊過大，大到業者得設立一個嚴格審查的漫畫準則管理局（Comics Code

Authority）。恐怖漫畫和犯罪漫畫就這樣和讀者說再見，而蝙蝠俠這種超級英雄漫畫的走向也

從此不同。

不過話說回來，那些魏特漢博士胡說八道的指控啊──其實有些還是滿有說服力的。

尤其是他講蝙蝠俠的那一部分。

DOCTOR DOOM

末日博士

說漫畫會促使青少年犯罪的公眾知識分子很多，魏特漢絕對不是第一個。在他發難之前，《紐約時報》（New York Times）、《新共和》（The New Republic）、還有那個最有名的《芝加哥論壇報》（Chicago Daily News）文學版編輯史坦林．諾斯（Sterling North）早就刊載這類文章很多年了。魏特漢砲打漫畫圈的成功關鍵在於他攻擊的方式跟設定問題點的方法。他先是在一九四八年三月的「漫畫精神病理學」講座上開了第一槍。這個學術講座是心理治療促進協會的場子，地點辦在曼哈頓的紐約醫學研究院。當時台下的聽眾給了他「非常禮貌而專業的反應」——靜默。

不過沒過多久，那個月的《柯利爾》（Collier's）雜誌登了一篇文章，讓他的反漫畫主義從此風靡全國。有了人氣之後，魏特漢開始對全美國人發動他的聖戰。學術界的象牙塔算什麼呢？那些刊根本沒什麼人在看。重點是他的研究方法應該無法通過同儕審查。魏特漢把戰場設定在家長、老師、神職領袖和議員的領域，用一篇篇文章攻占他們清晨的咖啡時光。他在一九四八年五月打出第一場大勝仗。有一篇他原本發在《週日文學評論》（Sunday Review of Literature）上的文章，後來被轉載到某一本你走遍全美國幾百萬間廁所都躲不開的雜誌上。

那本雜誌的名字，叫做《讀者文摘》（Reader's Digest）。

在一般大眾的眼中，史坦林．諾斯只不過是個文學評論家而已，但魏特漢可是個醫學專業

人士；鬧到人家學醫的都出來說話，問題的急迫度肯定不一樣。魏特漢抓緊人們心中這簇火苗，開始針對家長團體和學術組織辦起一場場演講，文章也在大眾刊物上一篇接一篇發表，最後還直接站上立法會議的專家證人席，要求國家或地方組織立下法案來減少，甚至是禁止出版業繼續銷售漫畫。從此新聞便充滿了什麼「搶看漫畫不成，弟弟槍殺胞兄」啦，什麼「男孩模仿漫畫情節，凌虐身邊好友」啦，各種聳動狗血的標題全都出來了。教會團體開始舉辦燒書大會，地方民運組織也開始慫恿家長要求街上的小賣店禁止把漫畫書賣給未成年的顧客。

到了一九五三年的秋天，《婦女家庭雜誌》（Ladies' Home Journal）在魏特漢的新書大作《誘惑無辜》還沒出版之前，就開始連載這本書的試讀版，標題是：了解漫畫書對於當代年輕人的影響，《婦女家庭雜誌》搶先摘錄。

《誘惑無辜》裡有各式各樣對漫畫書的攻擊：首先，魏特漢認為文句被畫面中的對話框切邀請魏特漢到國會作證，把他對漫畫書的指控拉到電視轉播鏡頭前，讓全美國的人一起看！的天賜良機：美國參議員埃斯蒂斯・凱弗維爾（Estes Kefauver）竟然在新書上架的關鍵時間點

到了《誘惑無辜》新書在一九五四年春天發表的時候，又碰上一個文學出版人想都不敢想成數行，傷害了句子的文學性。其次，漫畫圖片血腥殘酷，會助長讀者的暴力行為。為了佐證此事，魏特漢還特意從恐怖漫畫和犯罪漫畫裡面精心選出一段「傷害眼睛的暴行主題」，摘錄在他的書中，指稱這類漫畫是這類漫畫的常客。再其次，漫畫中的超人總是以鋼鐵不壞之軀對其他角色開心地施暴，帶有法西斯的性質，會扭曲讀者的心理健康。另外，漫畫書以火辣、淫蕩、違反現實的線條來描繪女性的身體。最後還有一項：漫畫書刻意、試圖讓讀者認同成年男

這本書反漫畫

COMIC BOOKS: THE CASE AGAINST

《誘惑無辜》不是學術著作，而是一本煽動性的大眾書。雖然說出版社在行銷文案上寫著「科學調查」、「專業研究」這些字樣，但整本書其實完全沒有任何數據證據。魏特漢以華麗的詞藻，用三家醫院：他自己開的拉法格診所（Lafargue Clinic）、桂格緊急調適中心（Quaker Emergency Service Readjustment Center），以及貝爾維醫院的心理衛生中心（Mental Hygiene Clinic at Bellevue Hospital）的精神病患者訪談串成整本書；這些魏特漢執業時遇到的青少年患者們都患有情感障礙，都被歸為少年罪犯，而且都會看漫畫。而整本《誘惑無辜》就把這三者的關聯當成攻擊漫畫產業的論證。

不過，魏特漢當然不希望自己對漫畫的指控看起來像本書上一段這副德性。畢竟五〇年代早期，美國小孩看漫畫的比例高達八成至九成。不管你是在精神病院裡面還是外面，要碰到不看漫畫的訪談對象都是很難的事情。

二〇一二年，伊利諾大學圖書館與資訊科學研究所的助理教授，卡羅・提利（Carol L.

Tilley），在《資訊文化研究》（*Information & Culture*）期刊上發表了一篇論文[3]。這篇論文指出魏特漢的書中有資料不實的問題，其中包括魏特漢將不同篇訪談的內容彼此融合，將樣本數誇大，並且曲解了訪談內容與漫畫文本的文意。這篇論文一出，當代漫畫迷們立刻為過去那些被魏特漢摧毀生計的漫畫從業人員們喊冤。其實早在提利的發表論文之前，就有很多學術界的人對魏特漢的研究方法提出質疑，他的同業們甚至在《誘惑無辜》還沒出版的時候就開始批評了。舉例來說，紐約大學提出質疑的佛德里克·希拉舍教授（Frederic M. Thrasher）就在一九四九年十二月出刊的《教育社會學期刊》（*Journal of Education and Sociology*）上狠批魏特漢的研究資料根本無法支持文章的論點，說「其推論結果充滿偏見，毫無價值」，只不過是作者的個人攻擊而已。

雖說如此，踏出學術圈，這本書卻廣獲好評。《紐約時報書評》（*The New York Times Review of Books*）就認為這本書行文「小心謹慎」，魏特漢的「冷靜反思」值得稱許。而《紐約客》（*New Yorker*）也大開歡迎之門，為文稱讚該書對漫畫產業的「強力指控」。

3 編注：〈誘惑無辜：弗雷德里克·魏特漢與其為譴責漫畫做出的偽證〉（Seducing the Innocent: Fredric Wertham and the Falsifications That Helped Condemn Comics），《資訊文化研究》第四十七期，三百八十三～四百一十三頁。

"A WISH DREAM"
「我的夢想」

某些魏特漢的指控其實值得一看。例如那個「傷害眼睛的暴行主題」其實說得並不誇張，當時的恐怖漫畫的確喜歡拿著大把大把的小刀細針，往倒楣的眼球上亂戳一通。而某些批評漫畫過度以線條強調女體的部分，和當代的文章也相去不遠。除此之外，魏特漢還在書中抨擊了種族主義以及歧視性的諷刺方式，這部分的思想不但進步，而且充滿熱情。

只是關於他在書中講蝙蝠俠跟羅賓的部分，有一件事必須先講清楚：魏特漢實際在書中的說法跟很多人心中的想像其實並不一樣。書中從來就沒有說過蝙蝠俠跟羅賓是同性戀，魏特漢說的其實是「漫畫會讓小孩擔心自己說不定是個同志」。

請注意這兩者之間的差別，這十分重要。紀錄片《脫下面具》（Batman Unmasked）之中，英國金斯頓大學教授文化研究的教授（Kingston University）威爾・布魯克（Will Brooker）就特別提到魏特漢的行文並非如批評者所言，有對「同性之間的微妙慾望」表達過敵意，或者認為這是不能接受的行為；魏特漢的確認為同性戀等同於厭女症，但那其實是美國精神醫學學會當時的看法。他的確是陷於明顯的恐同焦慮，而且對同性戀有刻板印象，但別忘了當時整個美國社會正在史上最極端的恐同狂潮當中，魏特漢的恐同也是這種文化中的產物。

也別忘了，當魏特漢面對著全國電視機講話的時候，麥卡錫聽證會4（McCarthy hearings）正進行中。而且後來基福弗小組委員會5（Kefauver subcommittee）調查未成年犯罪的方法，完全就是麥卡錫那個模子刻出來的。在一九五四年春夏兩季，約瑟夫・麥卡錫參議員大人對著全國上下不斷大聲疾呼他的驅逐共匪思想。而很不巧地，當時的美國人覺得同性戀就像癌症一樣，正在嚴重威脅美國全土，是共匪之外的第二大敵。此外，雖說當時的確是「若赤化，毋寧死」，不過聽證會的調查小組組員們對紅色的恨可一點也沒有讓他們減輕對紫色的厭惡6──在麥卡錫聽證會上，對於同性戀的恐懼可是一直陰魂不散。

歷史學家克里斯・約克（Chris York）認為，無論是《誘惑無辜》的出版，還是魏特漢在國會上的證詞，其實都是歷史的產物。當時的全美國：「極為重視核心家庭的價值。」整個社會都想要屏除來自國內外的各種威脅。恐同的火勢就是在這樣的意識下狂燒起來的。」是時，美國人普遍陷入了一種狂熱的偏執心理，老是把共產主義、青少年犯罪和同性戀三件事混為一談。喔，蘇聯的三巨頭來囉，他們會抓走你家的孩子，把孩子們全都變成菸不離手的布爾什維克（Bolshevik）娘砲喔，小心喔──。

另外還有一件事讀者們也不能忽略，那就是魏特漢在短短四頁的篇幅之中，到底抵制蝙蝠

4 麥卡錫聽證會：一九五〇年代美國參議院議員約瑟夫・麥卡錫（Joseph McCarthy）指控多人為共產黨員，並舉辦了一連串電視轉播的聽證會。

5 基福弗小組委員會：一九五〇到一九五一年美國的特別調查小組，偵辦跨國與國內跨州的組織犯罪。

6 譯注：當時的麥卡錫主義者一方面恐懼並迫害共產黨人，一方面又因為莫須有的關聯性，認為同性戀比較容易傾共，這波迫害同性戀者的時期，被稱為「紫色恐慌」（Lavender scare）。

俠和羅賓到什麼程度呢？他寫這兩人關係的方式和當時某些作者的抨擊方式相當不同，例如：

翻開批評家哲森・萊格曼（Gershon Legman）自費出版的《愛與死》（Love and Death），你會發現作者開心地寫了滿滿一章的恐同文，批擊超級英雄漫畫裡面的角色都長得「粗脖子、厚巴掌，跨下塞得滿滿的一大包」。身上掛滿鬆散累贅的衣服和披風」。魏特漢不這麼說，他只是說：在一個把同性戀當成「嚴重禁忌」的社會氛圍中，蝙蝠俠和羅賓的漫畫可能會讓年輕男性讀者害怕自己的同志身分，而這樣的恐懼「可能讓心靈陷入劇烈的痛苦，引發疑惑、罪惡感、羞恥感，以及性向錯亂」。

其實，魏特漢這句話在某種意義上是對的，只不過他不能認同自己指出的那些現象「只會在年輕的男同志身上發生」這件事。

對於少年男同志來說，魏特漢的一連串陳述，其實還比較像是張自我檢測單：跟朋友比起來，你看漫畫的時候比較常注意到羅賓裸露精瘦的小腿嗎？有的話請勾「是」。你因此感到疑惑嗎？產生了罪惡感嗎？覺得羞恥嗎？如果有的話，就在那格也打勾。至於性向錯亂，嗯，你覺得羅賓跟蝙蝠俠之間怪怪的嗎？有的話，也請打勾。

魏特漢在《誘惑無辜》裡面又說，有一名「年輕的同性戀者」拿了《偵探漫畫》給他，翻開便看見『布魯斯和迪克的家』，景緻綺麗、燈火柔暖。這對命中注定的佳人肩併著肩，一同望著窗外的景致……」。

接下來他又轉述：「這名男孩說：『我在大約十至十一歲的時候在漫畫書中發現了自己的性向。我喜歡男人，我會把自己當成羅賓，想要跟蝙蝠俠交往……』。」

現在我們可以確定的是，魏特漢書裡的這位男孩是個少見的例外，因為會在青春期就幻想

著要跟披風鬥士蝙蝠俠交往的男同志，必須要比其他人還要早熟，而那並不常見。這樣的男孩

也許會羨慕蝙蝠俠的手臂、蝙蝠俠那對飽滿得像實心籃球一樣的三角肌；那對胸肌之間的寬闊

V字峽谷，還有腰間那排被畫得像是方形口香糖一樣的腹肌完美稜線吧。不過無論如何，絕大

多數的少年男同志們不會像他這樣。尤其在那個年代的美國，會對蝙蝠俠感興趣的年輕同志，

身體裡產生的騷動大概都是另一種樣子：某個東西在遙遠的腹部下方脹了起來，擠出了某種不

用言語就能明白的腫痛感。

我們來想像一下魏特漢面前的這位「年輕的同性戀者」大概會是什麼樣子吧。一個男

孩，他站在診療間裡，穿著牛仔褲、T恤上染著污漬。臉上的表情就像是《飛車黨》（The Wild

Ones）電影裡面的馬龍・白蘭度，掛著一副桀傲不馴的冷笑。他吸下一口菸，從雙眼射出兩道

充滿挑釁的目光，狠狠盯進魏特漢那張古板的老臉。隨時有什麼可能從這小子的身體裡爆發，

他絕不是個簡單貨色。

男孩從褲子的後口袋裡拉出一本被捲起來的《偵探漫畫》，啪地一聲用力翻開（魏特漢的

身子是不是被嚇得向後縮了一下呢？我喜歡這樣想像！）然後翻到他說的那一頁，將書本推到

魏特漢眼前。他開始說起對韋恩書房裡那片天鵝絨窗簾的遐想，說得彷彿整片暗綠色的布簾就

在他眼前……

這整幅想像的畫面從頭到尾只有一個問題，不過這問題很大：我們想像中的這位男孩其實

根本就不存在。正如卡羅・提利指出的，這位男孩其實是魏特漢把兩個男孩的案例融合起來之

後所誕生的人物（而且這兩位男孩其實正在交往）。不但如此，這兩位男孩對於裸上半身的泰山和海王子納摩（Sub-Mariner）的性致，甚至比對蝙蝠俠和羅賓來得更高。但這部分並不符合魏特漢的論點，所以魏特漢就把它刪了。

說起來，他們會更喜歡泰山跟納摩是很合理的事。這兩個角色渾身肌肉，滿滿男人味，在整本漫畫裡飛上飛下的時候全身只穿著一件薄得可憐的纏腰布，或者小可愛的綠泳褲。跟蝙蝠俠羅賓的樣子比起來，你覺得哪一種角色比較容易吸引少年男同志初生不久的原始性慾呢？

再看看隔壁身材健美且同樣裸著上身的黑鷲（Black Condor）跟神鷹（Hawkman）吧。也許當年的年輕男同志們會對蝙蝠俠和羅賓產生慾望、產生困惑，不過跟其他直接裸著上身沒穿衣服的超級英雄比起來，蝙蝠俠這種角色就顯得小巫見大巫了。

不過有件事魏特漢說得對：蝙蝠俠跟羅賓之間，的確是有一些什麼。

THIS SPECIAL SUBTEXT
作品裡的潛台詞

　　魏特漢在寫《誘惑無辜》的時候，無視了文本的整體脈絡，直接用其中的幾格畫面當作證據以支持他的論點。不過如今我們在網路上，也一天到晚都在做一樣的事情。Tumblr、推特、Instagram，到處都有超級英雄的同人男男戀BL文。差別是網友們不但不反對這些漫畫，還一看到他們持久、深刻的基情就心花朵朵開。那些當年讓魏特漢憂心忡忡的畫面，如今在臉書

87

頁面上重現，鑽進了我們的收件匣。現在有一堆中學生興高采烈把像這樣的感想發表在網上⋯⋯

「欸唷，蝙蝠俠是ＧＡＹ耶，科科！」

例如其中一則人們經常轉貼的貼文內容是這樣的⋯《蝙蝠俠》第八十四期，〈十個恐怖的夜晚！〉（*Ten Nights of Fear!*）：開場第一格，在同一張床上的蝙蝠俠跟羅賓一起醒來。「這天早上，億萬富豪布魯斯，和他收養的迪克一如往常地醒來⋯⋯」這句開場白是不是暗示了什麼？他們兩個人常常一起睡嗎？每天醒來第一件事，就是像布魯斯在畫面中說的「洗個冷水澡，吃一頓飽飽的早餐」嗎？

下一張圖網友也很愛轉貼，那是《世界最佳漫畫》第五十九期（一九五二年七月號）。布魯斯跟迪克全身赤裸靠在一起做人工日光浴。再來看受網友愛戴的下一張。如果你去翻《蝙蝠俠》雜誌第十三期（一九四二年十月、十一月合併號），你會發現蝙蝠俠跟羅賓趁著夜色跑去公園一起划船，湖邊除了他倆一個人也沒有。

除了令人遐想的畫面，也別忘了故事情節。在整個四〇到五〇年代，每次只要出現新的戰鬥夥伴或者蝙蝠俠又有了新桃花，羅賓就會吃醋。這情節在當時不斷重複出現，作者們也一次又一次地填滿各種讓人哽咽啜泣的場面；比方說剛才提到的《蝙蝠俠》雜誌第十三期，蝙蝠俠不光是跟羅賓划船而已，他為了不想再讓羅賓身陷險境，還假意提出拆夥的建議。羅賓一聽之下滿臉淚痕，縱身便往旁邊最近的軟墊撞過去。

不過話說回來，不管是一九五四年憂心忡忡的魏特漢，還是當代網路上喜孜孜的眾多網友，光是拿這些斷章取義的畫面跟情節，就把原本設定的家人關係咬死說成蝙蝠俠和羅賓兩人

在交往，實在不太公平。畢竟如果角色並沒有被設定成同志，那他就不是同志，對吧？

光是探討這個主題的學術論文就有幾十篇，網頁更是多達好幾百個。

想當然爾，大家的結論是：誰管他們有沒有 GAY 在一起啊！

幾十年來有很多蝙蝠俠的漫畫編劇都被問過他們筆下的蝙蝠俠是不是同志？這些人包括艾倫·葛蘭（Alan Grant）、德文·格雷森（Devin Grayson）、法蘭克·米勒、丹尼·歐尼爾，甚至還有比爾·芬格。毫無意外地，所有人一致搖頭。格雷森表示他「可以理解同性戀版本的詮釋是怎麼回事」，但答案還是「他們不是」。作者群中唯一的例外是葛蘭·莫里森（Grant Morrison），他在《花花公子》的訪談中說：「蝙蝠俠本質上就有同志味。這個角色非常非常的 GAY，沒什麼好否認的。當然，虛構的人物是設定成異性戀會比較好，不過蝙蝠俠的整個核心概念就是很同志。」

莫里森跟魏特漢注意到的是同一個關鍵：當十歲的小男生有點狐疑地看到蝙蝠俠把手搭在羅賓肩膀上的時候，他會想到什麼呢？

在這種事情上，作品的本意如何並不重要，讀者看到什麼才重要。

異性戀在看各種閱聽媒材的時候會一直看到自己的影子，而反覆看到自己的一部分出現在各種媒材上的過程會在腦中留下標記，如此一來人們才不會把虛構的故事當成真實的部分。對異性戀讀者來說，電影是電影，漫畫是漫畫，生活是生活，彼此是不一樣的。異性戀的心理可以跟外在世界發生的事情自然而然地達成平衡。這種認知平衡在內心深處周而復始地循環流動，能夠帶給人們安全感、和諧感和歸屬感。

但同樣的外在世界在同性戀眼中卻是完全不一樣的狀況。同志從各種媒體中看到的，不光是一個自己無法融入的世界而已，在一個全都是異性戀的故事中，同性戀打從根本就不存在。

同志就像異性戀一樣，會在閱聽媒材中不斷尋找歸屬感跟認同感，但直到近幾年他們才和異性戀在同樣的地方找到自己。他們無法從跟外界的互動中建立異性戀心中的那條安心迴路，所以一旦找到可能和自己相同的共鳴信號，就不會放過；他們會深究故事角色心中的每次會面、每個眼神、每個肢體碰觸之間的意義，在其中尋找那些稍縱即逝的影子，讓他們心中的慾望、他們的自我，他們熟知的世界能夠擁有一席之地，讓自己得以安居。

在蝙蝠俠身上看見同志影子的過程，是一條隱而不顯的幽微之路。他的同志味道不太像作者們在撰寫時刻意隱藏的訊息而且所謂的潛台詞完全不是這樣的東西，而是因為構成蝙蝠俠的諸多特質之中，有一些剛好和同志們在歷史上的處境很接近。蝙蝠俠必須不斷擔心身分曝光，同志們也是；蝙蝠俠結實的肉體、他與身邊男性之間的友情，還有──好吧，他對室內裝潢的好品味。蝙蝠俠房間裡的天鵝絨窗簾美得要命，而且一旦點了燈，窗簾的顏色就沒那麼暗了，色澤看起來比較像是森林。

蝙蝠俠就像一套墨跡測驗[7]。我們想要什麼，就會從裡面看出什麼，無論我們是不是已經準備好面對那些慾望。

不僅如此，蝙蝠俠漫畫裡那些無心畫出的線索，那些角色們的身體語言，還有背景裡的細

7　墨跡測驗：瑞士精神科醫師赫曼・羅夏克（Hermann Rorschach）發展出的心理測驗，受測者會拿到一套十張有墨水漬的紙張，個別講出他們在當中看到什麼，施測者再針對受測者的回答與實驗數據判斷其性格。

節，全都讓同志們更容易讀出屬於自己的言外之意。這麼多年來，漫畫之所以能成為同志文化的豐沛土壤，其中一個原因就是因為漫畫的視覺性。讀者從文字上讀到兩個罪犯剋星一絲不掛地躺在一起曬人工日光浴，和他們在看到整幅這樣的畫面呈現在眼前，兩者的效果可是天差地遠。後者肯定更滑稽，更 GAY，而且毫無疑問地更適合轉發到 Tumblr 上面。

如果要細究更深的話，魏特漢在蝙蝠俠作品裡讀出的同志味道並非來自於布魯斯，而是來自於他和迪克之間的關係。人們看到一個角色穿著豪華睡袍坐在壁爐旁邊，只會覺得畫面裡的人是個花花大少；不過如果是兩個這樣的角色坐在一起，就會讓讀者看到一幅像是「新希望鎮，賓夕法尼亞州8」（New Hope, Pennsylvania）這樣的同志天堂景象了。

值得一提的是，羅賓這個角色雖然一登場就大走紅，讓雜誌銷量翻兩倍，後來還在一九四七到一九五二年的《星光閃爍》（Star-Spangled Comics）雜誌上有了自己的專屬連載，但他並不是一個所有讀者都喜歡的角色。

舉個例子吧，當羅賓在一九四〇年首度登場的時候，有一個叫做裘爾‧菲佛（Jules Feiffer）的十一歲小男孩。他的年紀完全符合羅賓當時訴求的目標讀者群，但是卻「完全無法忍受漫畫裡出現少年助手」。菲佛長大之後成為了漫畫家，一九六五年出了一本《漫畫大英雄》（The Great Comic Book Heroes）文集。在文集中他說：「羅賓的年紀就跟當時的我一樣，可是卻什麼都做得比我好。他打架贏我，打球贏我，拉著繩索擺盪的技巧贏我，就連吃的東西跟

8　編注：一九五〇年代這個區域成為受歡迎的同志聚集地，直到今天當地都有穩定的 LGBT 社群。

住的房子都可以贏我……他根本就是模範生，是人群中的焦點，鶴立雞群的那種人。我超級、超級、超級討厭他。你可想而知我後來聽到他是同性戀的時候，心情變得多好！」

無論如何，魏特漢的指謫，的確成功地把蝙蝠俠變成編輯部手上的一顆燙手山芋。

但是社會上的芸芸眾生，究竟能不能發現魏特漢和身邊那群不良花美同志身上真正的故事呢？而讓蝙蝠俠作品調性變得更明亮的羅賓，是不是也真的讓蝙蝠俠變得更「娘砲」了呢？

各位觀眾，讓我們繼續期待下去。

WINDS OF CHANGE
轉變之風

隨著基福弗委員會的審查活動開始進行，漫畫業者們也在一九五四年九月組成了漫畫雜誌協會（Comics Magazine Association of America）。這個協會制定了一套叫做「權威漫畫準則」（Comics Code Authority）的規範，開始要求同業執行更為嚴格的自我審查。結果犯罪和恐怖這兩大類漫畫就這樣消失了，而漫畫作品的品項總數，在基福弗委員會活動期間（一九五四年～一九五五年），從最初的六百五十種，驟降到二百五十種。

但另一方面，漫畫準則對蝙蝠俠的影響，和其他漫畫相較起來其實沒那麼嚴重。就像我們之前提到過的，早在一九四〇年羅賓登場之後，蝙蝠俠的基調就已經開始走向闔家觀賞的明亮路線，當時魏特漢的著作還根本沒有誕生呢。從二戰時期開始，作品裡壞人作惡的方式變得很

92

溫柔；他們開始精雕細琢地規畫畫銀行搶案，開始下戰帖，開始跟蝙蝠俠玩鬥智遊戲。蝙蝠俠最初的那些陰暗氣氛在當時已經相對薄弱，整個作品改走一種快意直率的冒險路線，專為七到十歲的讀者量身設計。

從四〇年代到五〇年代早期，以比爾・芬格和傑克・席夫（Jack Schiff）為首的作者群們，把蝙蝠俠世界打造成了一個明亮而帶點滑稽的地方。翻開迪克・斯普朗的鉛筆稿，你會看見一整座高譚市沐浴在日光下，每座樓的樓頂都有張巨大的廣告招牌。在每週的新刊上，你都能看到一些尺寸大得不成比例，有點好笑的物件出現；蝙蝠俠和羅賓要嘛是一起跳上了什麼巨型打字機，要嘛就是把什麼超大保齡球瓶啦、巨無霸精裝書之類的玩意，奮力往對手的頭上扔過去。

我們可以從《世界最佳漫畫》第三十期（一九四七年九月號）看出這個時代蝙蝠俠作品的一些特色：故事裡面先是出現了一枚超級巨大的一美分硬幣，接著再告訴我們這枚硬幣會被收進蝙蝠洞的戰利品大廳。繼續看下去，你還會看到蝙蝠洞裡有一隻機械恐龍，跟一張放大版的小丑撲克牌。光看這幾個戰利品，幾乎就能了解這時期蝙蝠洞長得什麼樣了。此外，這期故事也有一則很具代表性的兒童走向搞笑情節：一個叫做喬・柯尼（Joe Coyne）的壞蛋在他被關起來的時候面向讀者發誓：「等我逃出去，我一定要對銅幣復仇！我要用美分硬幣對銅幣復仇！以後我每次做案都要使用一美分硬幣，我的代表性犯罪物件，就決定是一美分硬幣了！」

早在基福弗的聽證會開始之前，蝙蝠俠的作者們就已經為了喜歡小玩具的孩子們，花了好幾年搞出一整套跟各種蝙蝠俠裝備有關的故事。蝙蝠車、蝙蝠戰機、蝙蝠燈、蝙蝠俠的萬能腰

帶，還有蝙蝠洞的構造。讀者們早就透過各種剖面圖跟構造解析圖，對這些東西瞭若指掌。

人們經常認為漫畫準則的出現促使蝙蝠俠越來越往搞笑路線上走，出現越來越多幻想跟科

幻的元素（作品中幾位角色的歷史也支持此說法），不過大致上來說，蝙蝠俠在漫畫自我審查準

則出現之前，作品走向就已經跟第一年的風格有相當大的落差。還記得嗎？第一年的蝙蝠故

事裡有好多跟狼人、吸血鬼，還有使用破壞死光之類的反派啊！

羅賓出現的幾個月後，我們的這對正義搭檔就跳進四度空間旅行了，途中還打倒了一隻尖

耳朵的巨人，接著又掉進童話故事書。到了一九四四年，故事裡又出現了卡特·尼可（Carter

Nichols）教授，尼可教授身兼歷史學家和催眠師，他使用身上的「不可思議的催眠力量」讓

蝙蝠俠作品裡出現了起碼十八場時空穿梭劇。基福弗聽證會？那可是十年後才會發生的事情。

雖然蝙蝠俠早在漫畫審查出現之前就已經開始充滿科幻和幻想故事的元素，不過在魏特漢

出現之後的整個五〇年代後期，當時的編輯傑克·席夫為了保護作品，更是讓整個蝙蝠俠世界

加倍往幻想路線倒了過去。作品裡的暴力和犯罪情節不見了，反倒是外星人、機器人、怪物、

偶爾再加上幾隻外星機器怪物變得越來越多。這時候的蝙蝠俠要不然二話不說就衝向外太空，

再不然就是來來回回地搞時空旅行，感覺簡直像在搭捷運一樣。

不過老實說，蝙蝠俠之所以會走向科幻的主要成因，與其說是魏特漢跟漫畫準則的誕生，

還不如說是當時整個文化風氣的影響。當時正是太空探險的時代，美國人晚上看新聞的時候動

不動就能看到發射衛星、航太試飛、火箭、幽浮之類的東西。這時候的好萊塢也不太演那些幫

派電影跟黑色偵探劇了，他們開始把一些像泡泡一樣的太空頭盔戴在演員頭上，在他們肩膀上

裝呼拉圈，搞得很不像人類，再讓他們拿著雷射槍在戲裡跑來跑去。另一方面，科幻小說的發展又遠遠超過這些三大眾走向的廉價品，已經開始邁入像莎士比亞這種世界名作的境界。像是美國科幻小說作家雷‧布萊伯利，他在一九五○到一九五三的短短三年之中，就連續出版了《火星紀事》（The Martian Chronicles）、《紋身人》（The Illustrated Man）、《華氏四五一度》（Fahrenheit 451）三本科幻大作。在電視節目方面，當時也出現了很多兒童走向的太空冒險劇，像是《電視遊俠》（Captain Video）、《太空巡航》（Space Patrol）之類的。雖然它們在五○年代中期紛紛夭折，但到了一九五九年，卻又以一個更為細緻，更作者論的科幻形式重新回歸──那年，羅德‧塞林（Rod Serling）推出了電視名作《陰陽魔界》（The Twilight Zone）。[9]

在戰後一蹶不振的超級英雄漫畫，因為太空探險時代的來臨而重現生機。DC漫畫編輯朱利葉斯‧施瓦茨（Julius Schwartz）在一九五六年決定把二戰時代很紅的漫畫英雄們從塵封已久的箱底挖出來。他新開了一本年代史風格的雜誌，名叫《陳列櫥》（Showcase），把這些英雄一個接著一個重新引進《國家漫畫》的世界設定之中。他一方面保留英雄們的名字，這樣公司就能繼續沿用這些英雄們的商標，一方面讓作者們以科幻為主題，寫出全新的英雄背景，就這樣打造出了這時候的閃電俠、綠燈俠、原子俠（the Atom）等等諸多英雄。

時代在變，蝙蝠俠的走向也得跟著變。

這個時代的蝙蝠俠不只是換個主題，換個文類而已。只要是看過蝙蝠俠在一九三九年登場

9　譯注：著名的幻想電視單元劇。充滿各種前所未見的怪物，和出乎意料的劇情發展。後來在一九八三年翻拍電影版，導演群包括史蒂芬‧史匹柏和喬治‧米勒（George Miller）。之後電視劇至被兩度重拍，近年又有新電影版製作消息傳出。

時那個舉槍殺賊模樣的讀者，一定會發現這時候的他完全是換了個人。他有了一個凸下巴，會笑，還會俏皮地吐槽，過去那副「暗夜中的怪物」的舊形象，如今已經被遠遠地拋在身後。而且蝙蝠俠披風和兜帽的藍色也比以前亮多了，很像是你會在家附近看到的警察制服顏色。二戰後的美國男生大都理平頭，穿的是刻意折邊的卡其褲；對他們而言，蝙蝠俠早年那種表現主義的怪異作風太浮誇了。於是，蝙蝠俠就此換上了跟其它漫畫角色差不多的超級英雄正統造型，背上的斗篷也從過去的誇張長度，縮短到一條大浴巾的尺寸，就連頭上那對耳朵的造型也溫柔了很多，它變得越來越不顯眼，讓蝙蝠俠看起來越來越像是十九世紀顱骨相學10裡面說的那種好人。

蝙蝠俠的其中一個作者，同時也編輯過蝙蝠俠作品的丹尼·歐尼爾對這時期的蝙蝠俠嗤之以鼻，他認為這種形象根本只是一個「人畜無害的童子軍隊長」。雖然說這句話說得算是中肯，但其實當時在大眾文化裡面登場的絕大多數成年美國男性長得全都這副德行。這時候的蝙蝠俠很像是同時期電視劇《天才小麻煩》（Leave It to Beaver）裡的瓦德·克利佛（Ward Cleaver）、《OZ家庭秀》（Ozzie and Harriet）裡的奧斯·尼爾森（Ozzie Nelson），或是《妙爸爸》（Father Knows Best）裡面的吉姆·安德森（Jim Anderson）、《三個兒子》（My Three Son）裡面的史蒂夫·道格拉斯（Steve Douglas）。這些角色全都是一副既嚴肅心腸又軟的男性家長形象；家人們平常會挨他罵，一遇到了麻煩卻又需要他清晰的頭腦來幫忙。

10 編注：Phrenology，主張人的性格特質、心理狀況與顱骨形狀有關的假說，將人腦劃分出許多不同的區域，認為該區域發達與否會反映在顱骨的形狀上，後來被認定為偽科學。

96

而在魏特漢發難之後，家父長形象的意義對蝙蝠俠作品變得更為重要。出版商們為了消除蝙蝠俠跟羅賓身上那些「同性戀伴侶夢寐以求的完美生活」的誤解，就增加了更多的英雄，把蝙蝠俠寫進了一個大家長的角色定位之中。他麾下的角色越來越多，直到韋恩大宅被塞得滿滿的異性戀氣氛吵得半死，「正常」到讓人無法忽視的程度為止。

至少，他們是打算造成這種效果啦。

COURSE CORRECTION

路線修正

當然了，蝙蝠俠作品裡面那些大大小小的角色之所以出現，絕不只單純為了回應群眾的恐同心態而已。這個由蝙蝠俠領軍的「蝙蝠家族」的誕生，和隔壁棚的超級英雄學長──超人的成功，有很大的關係。

超人的編輯莫特・魏辛格（Mort Weisinger）在作品連載的過程中陸陸續續引進了很多配角。這些擁有「超級」稱號的配角們自從誕生之後就全都留在了大都市裡。超人家族的第一位成員「超級狗英雄」（Krypto the Superdog），誕生於一九五五年三月，自從牠成功地在市場上打下一片天後，超人家族的成員就一個接一個地披著鮮紅的披風跳進了作品，每個人體內都流動著超人的力量。這些成員們有貓咪、有馬，有智力出問題的超人複製人、超人的姪女，還有一整票來自未來的青少年戰隊，以及一個被裝在瓶中的迷你城市，甚至有一隻超級猴子。他們

讓超人作品永遠有新噱頭、新的衝突，也吸引著小朋友們追新刊，一集接一集地看得津津有味。

葫蘆：超人大都會有的，我們蝙蝠俠的高譚市也要有！

有鑑於超人的銷量一直高過蝙蝠俠，負責蝙蝠俠的編輯傑克‧席夫於是找來作者們依樣畫葫蘆。

蝙蝠家族的第一個角色是布魯斯的姑姑阿嘉莎，一個有點煩人的善良老婆婆，在《蝙蝠俠》第八十九期（一九五五年二月）登場。她滿頭白髮，戴副眼鏡，穿著蕾絲領洋裝，頭上夾著一枚胸針式的浮雕髮髻。作者們讓阿嘉莎登場一期來試試水溫，看她能不能盯好布魯斯跟迪克，不要讓他們做出什麼不該做的事情。也許是想藉由女性角色的出現，讓讀者們不要那麼容易把蝙蝠俠與羅賓的關係往糟糕的地方解讀吧！可惜在故事本身的推展之下，這項嘗試顯得相當無力。蝙蝠俠和羅賓不太能忍受這位姑姑，反而想出了一堆精心設計的鬼點子來分散阿嘉莎的注意力，再找空檔溜回兩人獨處的空間裡。可憐的老阿嘉莎很快就退場，卻也在九年後衍生出了哈利姑媽（Aunt Harriet）這個角色，變成了這個煩人老媽子的原型。

接下來，則是同年《偵探漫畫》第二百一十五期的插曲。那一期世界各地跳出了蝙蝠俠的盟友，呈現出世界大同的氣氛：英國有騎士與隨從，澳洲有遊俠，義大利有古羅馬軍團兵（Legionary），此外還有南美洲的牛仔（Gaucho），法國則有火槍劍客（Musketeer）。這些被蝙蝠俠激勵的蒙面英雄們一舉現身。

蝙蝠狗（Ace the Bat-Hound）是在同年六月《蝙蝠俠》第九十二期登場。此時「超級狗英雄」在超人漫畫中出現已經三個月。至於超級狗英雄的誕生，則又和當時《丁丁歷險記》（Rin

Tin Tin）以及《靈犬萊西》（*Lassie*）的成功脫不了關係。

二十九期之後，蝙蝠女俠（Batwoman）[11]出現了。《偵探漫畫》第二百三十三期，一位足以讓蝙蝠俠陷入愛河的「神祕誘人女郎」，凱西・凱恩（Kathy Kane）登場了。凱西當過馬戲團空中飛人，當過摩托車特技車手，她穿著一襲鮮黃色緊身衣，配上紅色手套、紅色靴子、紅色披風，戴著蝙蝠造型的面具，對世界宣告：「我的功夫不下於蝙蝠俠。我將與他一同打擊罪犯。我，就是蝙蝠女俠！」

漫畫史家大多認為蝙蝠女俠的出現，是為了要讓蝙蝠俠是個異性戀這件事變得更明顯；不過她在作品裡和我們高譚市的超級英雄一起打擊犯罪打了八年，還是沒能與蝙蝠俠發展出明顯的愛戀關係。蝙蝠俠在凱西第一次出現的時候就揭發了她的祕密身分。這個大男人用很自以為是的語氣，勸女俠退出打擊犯罪的行列。「如果被發現的是我，我也會退出的，而且隨便一個人都能發現你的身分。」他這麼說。等到下一次凱西登場，死腦袋的蝙蝠俠又跑出來勸退她：「這種事情太危險了，不是女孩子該碰的。」

蝙蝠俠簡直就像是那些感情失能的男朋友，除了偶爾讓女人得到一點飄渺的希望之外毫無任何能力。他與蝙蝠女俠在《偵探漫畫》第一百五十三期（一九六三年二月）的異次元空間裡陷入死亡危機，瀕臨生死關鍵好不容易讓蝙蝠俠對女俠告白了，沒想到一旦平安回到地球，他竟然馬上翻臉不認人：「呃，那個，蝙蝠女俠。我當時覺得我們都快死了，想讓妳在死前留下

美好回憶才說的。」

真是混帳男人。

到了這時期，蝙蝠世界該有的怪東西差不多都備齊了。作品裡出現了蝙蝠猿這種角色（Mogo the Bat-Ape），蝙蝠俠本人也變得跟當時超級英雄的刻板印象差不多。此外還出現了一些「魔法威能」，一些「無法解釋」的「科學」射線，一下把蝙蝠俠變成蝙蝠嬰兒，一下變成蝙蝠機

事實上，蝙蝠俠對戀情的態度完全符合本作品目標讀者的需求。對於七到十歲的小男生而言，女生都很煩，談戀愛什麼的則很無聊，而且很噁心。此外，雖然讓人有點難以啟齒，不過蝙蝠女俠的形象實在太刻意強調女性特質；她揹著一個女用包包，裡面有一罐讓人打噴嚏的噴嚏粉，一罐裝在香水瓶裡面的催淚瓦斯，和一副手鏈造型的手銬、一隻藏在口紅裡的望遠鏡，再加上一個用來網住歹徒的巨無霸型髮網。這形象誇張到有點媚俗，有點像是另一個穿女裝的蝙蝠俠。

但無論如何，自從凱西出現之後，蝙蝠俠一次又一次地拒絕了她的感情，誇張的程度完全令人不可置信。對於心心念念想要找線索把蝙蝠俠搬彎的成年讀者而言，這整件事就像一座非常顯眼、高高畫立著的寶山。

器人，接著又變成蝙蝠神燈精靈、蝙蝠外星人、蝙蝠美人魚、蝙蝠木乃伊、蝙蝠巨人、蝙蝠怪物、蝙蝠魅影，甚至做過李伯大夢（Rip Van Winkle）[12]……每一集都有新把戲。這一連串瘋狂變身秀背後，其實埋藏著蝙蝠俠作者們捉襟見肘的絕望。幫鮑勃‧凱恩當影子繪畫師已經當了二十三年的謝爾頓‧莫道夫，後來被雷斯‧丹尼爾（Les Daniels）訪問的時候回憶說，這種亂槍打鳥的做法：「就是要讓每一期的封面看起來完全不一樣。我們想著：這麼多做法裡面一定有哪一種可以大賣吧！所以大家就一直嘗試。」

很抱歉，這些招完全沒用，因為蝙蝠俠跟一般的超級英雄不太一樣。超人很適合套一堆未來味道的科技玩意，所以這時候讓他去大戰了機器人，騎在太空船的尾翼上面飛，完全沒有問題。在DC編輯施瓦茨的企畫下，《正義聯盟》這部把科幻主題的超級英雄集合起來變成一個小隊的漫畫也問世登場。業者們的這些嘗試，讓超級英雄漫畫從戰後的低潮期，以及魏特漢事件中重新崛起，再次奪回暢銷排行榜冠軍。此時另一家野心雄厚的出版社，正在把旗下的超級英雄的世界連結起來，打造出一個打打鬧鬧的虛構宇宙。這間出版社此時名字叫「及時漫畫」（Timely），後來改為「阿特拉斯漫畫」（Atlas），最後名稱變更為「漫威」（Marvel）時，已經在業界叱吒風雲了。

但大家很快就發現外星人跟太空船這招真的不適合蝙蝠俠。要讓蝙蝠俠進入這個主題，唯一的方式就是把蝙蝠俠是一介凡人的設定拿掉，可是一旦拿掉，蝙蝠俠的獨特之處也就消失

12 譯注：美國作家華盛頓‧歐文的童話名著。樵夫李伯走入森林，與陌生人飲酒狂歡，醒來之後發現已過二十年。

了。那些蝙蝠嬰兒、蝙蝠怪物之類的設定，只是把蝙蝠俠挖空，讓角色剩下面罩跟斗篷，變成一套空洞的視覺符碼而已。如此一來，蝙蝠俠就失去了意義。

看看市場上小朋友們的反應吧。自從超級英雄漫畫進入了戰後大蕭條，《蝙蝠俠》在書報攤上的排行榜就經常掉在第十名。反觀蝙蝠俠的銷量，卻依然繼續下滑。《偵探漫畫》更是淪落到在前二十名奮力掙扎。如今超人終於在科幻主題踏上了鹹魚翻身的新路，反觀蝙蝠俠這位披風鬥士光是苟且求生就很費力，而國。

跟著蝙蝠俠一起長大的老粉絲對這時期作品的反應一樣不好。那時市場上剛出現了漫畫同好雜誌這種東西。傑里・貝爾斯（Jerry Bails）出版的《另一個我》（Alter Ego）雜誌剛登場不久就開辦了針對漫畫產業的「小巷獎」（the Alleys）。一九六二年，《偵探漫畫》銷量剛剛輸給《哈維漫畫》（Harvey Comic）刊載的《小惡魔》（Hot Stuff the Little Devil）同時，也獲頒小巷獎的「最需要改進獎」。如今每個人都看得出蝙蝠俠這位披風鬥士光是苟且求生就很費力，而國家漫畫的出版商艾爾文・多南菲爾德（Irwin Donenfeld），也開始思考是不是該給蝙蝠俠一個痛快，讓他好好退場了。

13 傑里・貝爾斯：被稱為「美漫粉絲之父」，將漫畫推向文化研究的領域，是一九六〇年代流行漫畫圈的重要人物。

NEW LOOK

全新亮相

超級英雄漫畫在編輯施瓦茨的幫助下逆轉新生，出版商多南菲爾德則相當喜歡他在一九五九年在《閃電俠》身上所做的大膽明亮的改變。當時閃電俠的團隊是這樣的：約翰‧布魯米（John Broome）寫劇本，卡敏‧因凡提諾（Carmine Infantino）畫鉛筆稿，喬伊‧吉耶拉（Joe Giella）上墨線。多南菲爾德看了看這團隊，把施瓦茨跟因凡提諾叫了過來，叫他們接管蝙蝠俠。他們要是不能在六個月之內逆轉成功，讓蝙蝠俠銷量再起，《蝙蝠俠》和《偵探漫畫》這兩本雜誌就得和大家說再見。

施瓦茨跟因凡提諾完全不知道該怎麼辦。蝙蝠俠不是這兩個人喜歡的角色類型。施瓦茨尤其偏愛像閃電俠、亞當‧斯特蘭奇（Adam Strange）、綠燈俠他們在臭氧層飛來飛去的科幻效果，而跟這些作品比起來，蝙蝠俠在那段時間的太空嘗試相當粗糙做作，裡面沒有靈魂。他認為多南菲爾德不太可能真的把蝙蝠俠這個全公司總營收排名第二的牌子收掉，雖然蝙蝠俠比起超人當然遜色不少，但這是一個已經跨出了漫畫圈子，在大眾文化裡踏出幾步的角色，這個光環不是原子俠、綠燈俠，或者其他的新角色身上會有的。

這兩個人沒有對蝙蝠俠做出在閃電俠那些角色身上的大幅改動。他們決定修改的方向沒有那麼顯眼，但卻令人難忘。改變從《偵探漫畫》第三百二十七期（一九六四年五月）開始。這一對喜歡太空歌劇的改革者，其實明白蝙蝠俠比較適合寫實風格的都市叢林，至少是超級英雄

漫畫的寫實程度。他們決定把那些看起來很搶眼的怪物變身全都砍掉：蝙蝠巨人、蝙蝠嬰兒、蝙蝠外星人這種東西不要再出現了，太空船跟時光旅行也是。

同樣地，他們也毫不考慮地在這期作品裡把蝙蝠家族裡大部分的角色清走。蝙蝠女俠、蝙蝠女孩、蝙蝠狗、蝙蝠小子（Bat-Mite），全被二話不說一口氣扔下編輯台。就連蝙蝠洞裡長青二十一年、忠貞不二老台柱阿福，也在下個月的故事裡被巨石砸死。於是，蝙蝠俠的世界又回到了只有蝙蝠俠與羅賓的時候。

很多年之後，施瓦茨被問起為什麼當初要賜死阿福？他給了一個很妙的答案。「三個男人住在韋恩大宅裡面，這讓當時的世人有太多閒言閒語可說了。」阿福死的時候，魏特漢的《誘惑無辜》已經出版十年，已經被放進特價區跟紙類回收區，可是書中的思想依然在社會中陰魂不散。「所以我決定讓阿福捨身救蝙蝠俠，然後把他的角色換成哈莉姑媽。」於是，魏特漢那波反漫畫聖戰的犧牲者，除了之前關門的那些出版商和那些丟掉飯碗的漫畫家之外，又多了一具屍體。安息吧，阿福。

不過《偵探漫畫》第三百二十七期在這有三十年歷史的刊物之中，之所以顯得大膽而令人矚目，是因為蝙蝠俠有了新造型。

在之前的三十年裡，影子繪師謝爾頓‧莫道夫、作者迪克‧斯普朗、編輯施瓦茨，再加上原作之一鮑勃‧凱恩背後那整櫃的影子寫手，用了很多力氣才打造出蝙蝠俠的「經典」造型。這個經典造型刻意做成明顯的迪克‧崔西輪廓扁平、稜角視覺風格，在凱恩最初畫出的蝙蝠俠

一個視覺媒材，這一期最關鍵奪目的，並不是這些敘事上的改變。漫畫畢竟是

大胸膛正上方插著一顆方方正正的頭。除此之外，畫框中的角色之間沒有互動，而是面對著彼此各自站好擺出姿勢，所有人物的動作都出現在同一個平面上，全都在前景，沒有視覺深度上的差異，雖然顯得過於卡通而僵硬，但是非常有特色。

因凡提諾的蝙蝠俠鉛筆稿卻不是這樣。他的畫風比較少卡通味，更偏向商業插畫的風格。他筆下的人物輪廓更寫實，身上的圓角更多；他用更軟性的輪廓、更富有角色特性、細節更精緻的筆法，來取代凱恩慣用的極簡主義方角畫風。因凡提諾畫的衣服有皺褶，畫面中物品的平面有紋理；舊日的蝙蝠俠嘴巴是一條不帶感情的水平橫線，因凡提諾則用弧線畫出了表情豐富的厚實雙唇。

在服裝設計上，蝙蝠俠只做了一點小改變，但看起來非常有感。因凡提諾把胸前的蝙蝠標記縮小了一點，在旁邊加上卵圓形的黃色背景外框，刻意讓人聯想到蝙蝠燈，還有蝙蝠俠背對著滿月照出的剪影。這個包裹在黃色橢圓裡的蝙蝠紋章是一個非常適合到處複製，也適合拿去申請商標的視覺圖形，在短短幾年內，這個圖案就變成了流行文化的符碼，從此流傳好幾個世代。

除此上述提到的線條與服裝，因凡提諾也讓蝙蝠俠變得更肌肉，再把頭上的蝙蝠耳稍微拉長。拉長的程度雖然不到蝙蝠俠第一次登場時那副頭上插兩根天線的模樣，不過依然足以讓人想到他早年的黑暗氣質。

這一連串改變的過程出了點問題。鮑勃·凱恩謊稱在剛開始創造蝙蝠俠，並簽下合約的時候未成年，所以合約無效，於是在四○年代晚期跟出版商重簽過一紙合約。他在新合約中加入

了每年要產出一定張數的漫畫，並獲得相對應報酬的條款。這條款把公司卡死了，逼得編輯施瓦茨把蝙蝠俠拆成兩半。《偵探漫畫》的蝙蝠俠鉛筆稿交給因凡提諾負責，《蝙蝠俠》雜誌的則留給凱恩（換句話說就是莫道夫那一群影子寫手），再把兩者的墨線稿都交給喬伊・吉耶拉。

不過身為影子寫手的莫道夫，既然能夠模仿凱恩的風格，模仿因凡提諾自然也不難。而且兩種刊物的墨線稿全都出自同一個人手下，蝙蝠俠的美術風格就能保持一致，也就此讓編輯施瓦茨高枕無憂。另外，施瓦茨本人又額外要求了兩本刊物的封面都必須由因凡提諾和吉耶拉合作，這樣就更沒有風格分裂的疑慮了。

這一切看在凱恩眼裡可就不是滋味了。他跑去編輯面前數落因凡提諾的寫實風格，說蝙蝠俠不應該長成這樣才對，雖說如此，凱恩的意見很快就要無足輕重了。可惜蝙蝠俠的編輯工作現在是施瓦茨說了算，他認為當下已經沒有任何理由繼續維持「蝙蝠俠完全出自凱恩一人之手」的假象了。打從蝙蝠俠換造型的第一期，他就把凱恩的簽名從封面的跨頁圖上拿掉，而且在讀者來函（letter column）裡面刻意為下一期作廣告，明目張膽地稱讚「超棒的劇本出自比爾・芬格筆下」。過去的二十年中，許多經典的蝙蝠俠作品劇本都源自芬格之手。

雖然每期蝙蝠俠作品的完整作者名單很多年之後才會出現，但是施瓦茨在那一期雜誌裡做出的大動作，已經讓讀者們開始留意到「除了凱恩之外，還有其他創作蝙蝠俠的人」。施瓦茨這招的效果雖然沒有很大，影響卻無比深遠。

施瓦茨認為，新一代的蝙蝠俠光躲開之前那些華而不實的太空冒險不夠。除了不能走前任編輯傑克・席夫的路線之外，新的作品還必須找回蝙蝠俠過去被外星植物觸手跟科幻光線打爛

106

的核心元素。

於是，蝙蝠俠在接下來的幾年中回到了偵探的老本行。他又開始像拼拼圖那樣在案件現場蒐集法醫證據，用線索拼湊出真相，變回了一個披著披風的犯罪學專家。那是他最初始的樣貌。

撇開了科幻與奇幻元素之後，蝙蝠俠背後那群劇本作者：包括約翰・布魯米・艾德・赫倫（Ed Herron）還有更久之前的加德納・福克斯和比爾・芬格總算可以把過去一度消失的老反派重新接回作品裡面了。在退場七年之後，企鵝終於在一九六三年重現江湖，緊接著消失十七年的謎語人，也在一九六五年重回作品。

當時的漫畫作品十分受史恩・康納萊主演的熱門電影〇〇七影響，尤其新版蝙蝠俠，當中有許多詹姆士・龐德的影子。讓我們看看蝙蝠俠那些新玩意吧：一台全新打造的蝙蝠燈，一台流線造型、帶有裝飾的敞篷蝙蝠車，還有故事中越來越多逃出致命陷阱的橋段。蝙蝠俠在各國之間穿梭，一九六四年七月飛到英國偵查一座「危機密布的城堡」，同年十一月《蝙蝠俠》第一百六十七期）又和羅賓一起為了追查「犯罪九頭蛇組織」（the Hydra of Crime），經歷了一場「貫串全書的偵探驚悚劇」，從荷蘭一路追兇，途中經過新加坡、希臘、香港、法國，最後在瑞士阿爾卑斯山上潛入歹徒的地下基地，粉碎了組織想要用核子飛彈毀滅世界的陰謀。

在讓我們將目光投回蝙蝠俠的老家高譚市。改版過的高譚市變成了一個更大、更獨一無二的大城市，而且首次出了髒兮兮的生活感。跟新版比起來，過去三十年的高譚市彷彿是個人工搭起來的片場，在亮麗、寬廣，洋溢著糖果色調的大街上，除了即將成為犯案地點的珠寶店和

銀行之外，其他什麼東西也沒有。但如今高譚街上生出了「垮掉的一代」風格的咖啡店，生出了二手書店，有了時髦的畫廊，摩天大樓則在人們頭頂上閃閃發光。

ENTER... THE NERDS
進入⋯⋯宅宅時代

前面提到的蝙蝠俠改版過程中有過一些失誤。像是新團隊在改版第一期竟然讓蝙蝠俠拿槍面對歹徒，大怒的粉絲紛紛針對這一點投書抗議。施瓦茨後來在自己的回憶錄上承認自己犯了蠢，當時的他和布魯米兩個人都不太熟悉蝙蝠俠。「剛接下工作的時候，根本就是瞎子給瞎子引路。」他這麼寫道。不過，幸好大部分讀者都覺得新版和以前不一樣的地方很有意思。

有一位讀者在回函中這麼寫：「蝙蝠俠絕對可以成為全漫畫界最棒的英雄⋯⋯因為他是所有漫畫人物中最有真實感的。蝙蝠俠的潛力，在這期的作品中全都發揮出來了。」

一群蝙蝠俠鐵桿粉絲這時候也在同好雜誌《蝙蝠瘋》上，針對大家對新版蝙蝠俠的看法舉辦了投票活動。這是一個一九六四年創刊的郵購雜誌，源自密蘇里州的消防隊員比爾侯‧懷特（Biljo White）。

《蝙蝠瘋》和更早的同好雜誌《漫畫藝術》（Comic Art）、傑里‧貝爾斯的《另一個我》一樣，給了粉絲跟收藏家一個一起鑑賞、評論，一起緬懷彼此漫畫熱情的空間。至少在這裡，漫畫不是看完即丟的東西，不是不入流的垃圾文化產物，而是魔法和手藝的結晶。很多人找出了

108

證據，證明漫畫創作者們那些「為了兒童讀者而打造的人物，其實潛藏了值得成人深思的意念，

他們在選擇故事主題和設計視覺風格的時候都充滿巧思，其中蝙蝠俠就是一個好例子。翻開

《蝙蝠瘋》，你會看見粉絲們熱情如火地分析蝙蝠俠這部地位有如《塔木德》[14]的文本。

施瓦茨在十七歲的時候也參與過科幻同人雜誌的出版工作，而且還是最早出現的科幻同人

雜誌之一。在同人、編輯和蝙蝠俠都掌握第一手資訊的他，鼓勵著讀者們建立連繫。他在雜誌

中加入讀者回函專欄，希望藉此參與粉絲之間的討論，甚至還將來函讀者的地址一字不漏全部

刊出，讓狂熱的粉絲們可以藉此找到互相聯絡的方法。很多讀者就真的因為這樣從陌生人變成

了朋友，還因此催生了幾對宅宅戀人。施瓦茨在鼓勵同好社團這件事上不遺餘力，甚至在《蝙

蝠俠》第一百六十九期（一九六五年一月）大方公開回應讀者來函，雜誌銷售量也因此明顯上

升。

讓我們把話題拉回《蝙蝠瘋》。對新版蝙蝠俠的投票結果出爐了，有九成的讀者喜歡變革

後回歸高譚市的寫實主義偵探故事路線。

不過討厭新版蝙蝠裝的讀者卻也高達四成，就算編輯部只是在視覺上做了一點小改動，依

然引發了鐵桿粉絲的不滿。這是常態。在接下來的日子裡，每次蝙蝠俠在某一個媒體上的造型

又產生了變化，就又會激起粉絲不滿[15]。

14 《塔木德》：流傳已久的猶太教經書，紀載了漫長歷史中藉由口耳相傳保存下來的猶太人習俗。

15 一九六四年他們不喜歡的是黑色蝙蝠標示外被兜上了一圈黃色橢圓。不過這跟一九九七年，蝙蝠裝出現乳頭時引發的燎原般恨意比起
來，真的算不上什麼。

說起來，角色史上第一次的明顯造型變化，會剛好碰上阿宅粉絲們第一次明確表達出心中的不滿，其實並不奇怪。人們會本能性地抗拒變化，會想伸出手緊緊握住心中那個熟悉的形象，不讓「真正的」蝙蝠俠消失。當讀者能夠在互動的文化場域中表達出心中的這股力量時，它很快就會成為鐵桿粉絲認同角色的關鍵因子。

不過無論如何，至少又有人開始聊起蝙蝠俠了，而且更重要的是，漫畫也開始有人要買了。改版後的第一期《蝙蝠俠》銷量一下子狂漲百分之六十九。《偵探漫畫》的銷量雖然沒這麼誇張，但依然有大幅飆升。

有關蝙蝠俠的一切都開始好轉。國家漫畫出版社要的是銷量，蝙蝠俠就給他們銷量；粉絲們要的是好看的偵探冒險，蝙蝠俠就給他們偵探冒險。

其他諸如此類的捷報頻頻。例如：在過去，蝙蝠俠一直只能在超級英雄界裡當個值得信賴的二線角色。比起超人，他算是一個讓人安心的副手，在整個美國漫畫市場握有的讀者很少，但數量卻很穩定。可是到了一九六五年六月，芝加哥的花花公子劇院（Playboy Theater）以每天一集的進度，撥放一九四三年拍的那些蝙蝠俠系列電影，卻引發了預料之外的大轟動。大量的大學生湧入戲院看蝙蝠俠，買光票券。戲院經理不可思議地表示：「甚至還有死忠粉絲，用鑑賞藝術的角度觀賞這系列的作品。」到了同年十月，這名戲院經理乾脆把全系列的十五部片重新剪成一部總集篇，放上戲院的午夜場，結果變成了全國皆知的新聞。他們跟著花花公子劇院的腳步，從檔案庫裡挖出舊日的膠卷，在同年十一月剪出一支長達二百四十八分鐘的電影《蝙蝠俠的媒體光環和票房引來了哥倫比亞電影公司的注意。他們跟著花花公子劇院的腳

110

與羅賓之夜》（An Evening with Batman and Robin），並開啟了從克里夫蘭到全國二十四個城市的巡迴播映活動。熱情的群眾大批湧入戲院，每經過一個城市，來看蝙蝠俠的觀眾就變得越多。

翻開當時的《時代雜誌》（Time），你會看見像這樣的報導：「到底是誰超越了大學城內《奇愛博士》（Dr. Strangelove）的票房？把《亂世佳人》（Gone With the Wind）拋在腦後？讓戲院爆米花的銷量另攀新高？是一隻鳥嗎？是一架飛機嗎？全都不是，是蝙蝠俠16！」

這大概是施瓦茨、芬格，甚至也是鮑勃・凱恩最無法想像的發展了……一夕之間，蝙蝠俠成了時下都市青年眼中一件很夯的東西。

不過整件事裡有個小地方不太對勁。問題很小——小——，跟灰塵一樣小。就是說呢，如果真的有哪個國家漫畫的經理跑進《蝙蝠俠與羅賓之夜》的巡迴放映會，或者哪個在《蝙蝠瘋》寫文章的粉絲跑進花花公子戲院，他們對於蝙蝠俠重回大螢幕的欣慰之情只能維持三十秒鐘，因為那心中的悸動很快就會被身邊喧鬧的觀眾打消。

更正確來說，他們會被淹沒，被觀眾們紛雜的倒采聲、噓聲、嘲笑聲淹沒。

觀眾們全都在……笑。等等，這世界是怎麼了？我們沒看錯吧！

為什麼觀眾在嘲笑蝙蝠俠？

16 編注：模仿一九四一年超人電影裡的經典台詞：「是鳥！是飛機！不，是超人！」

第三章

在同一（蝙蝠）時間……

Same Bat-Time...

1965
─
1969

蝙蝠俠粉絲至今仍對六○年代的蝙蝠俠的嘲諷；這位穿披風的英雄在劇集中看起來像個很蠢的自大狂，謹守著過時的價值觀，而且還是個沒出櫃的同志……我認為，八○年代憤怒粉絲們對這部戲的意見的確有某些非常合理。但既然如此，為什麼這些粉絲們這麼堅持要把我們六○年代坎普風－（camp）的蝙蝠俠扔掉呢？為什麼他們這麼嚴厲地堅稱亞當·韋斯特的演出是一個娘砲的錯誤，為什麼會認為只要少了韋斯特，蝙蝠歷史裡的男人味就無懈可擊了呢？這些粉絲們到底想隱瞞些什麼？

——文化評論家安迪·梅荷斯〈蝙蝠俠、異常者、坎普文化〉一九九一年

（BATMAN, DEVIANCE AND CAMP）

坎普風：視荒謬、滑稽、誇張為作品迷人與否標準的風格，改變了人們對藝術的定義，也衝擊了過去人們認定的高級藝術。

一九六六年下半年某一天的小學裡，某個全班蝙蝠俠藏書量最多的十二歲小男孩，查理・迪克森（Charlie "Chuck" Dixon）發生了一件事。他給了同學一拳之後，把對方扔進了一個大衣櫃裡。這位查理長大之後變成了蝙蝠俠的作者，撰寫作品的劇本長達十一年。

幾個月前，美國其他學校裡也開始出現一些詭異的家家酒。小朋友們假裝彼此毆打，一邊揮出空拳，一邊大喊「ＢＡＭ！」「ＰＯＷ！」「ＺＡＰ！」之類的效果音。受傷進保健室的學生增加了，家長教師協會隨即發出呼籲，請家長們注意當下的小孩正在模仿某個電視節目裡的暴力行為。這個節目每周都會在ＡＢＣ電視台出現，叫做《蝙蝠俠》。

其實大部分家長在協會發出警告之前早就知道這節目了。一九六六年一月十二日《蝙蝠俠》電視劇首映的時候，全美國有電視的家庭有半數都在看蝙蝠俠。而且到了隔天晚上，將近六成的觀眾都調好了電視頻道，等著收看昨晚故事的後續發展。這種怪物級收視率上次出現的時候是兩年前，披頭四在《艾德蘇利文秀》（The Ed Sullivan Show）上的那場演唱。

在此同時，魏特漢依然陰魂不散。心理學名人喬伊斯兄弟（Dr. Joyce Brothers）站出來挺家長教師協會，他們認為對小孩而言，蝙蝠俠電視劇比最暴力的西部片或犯罪片還要危險，看了西部片你只能假裝槍戰，看了蝙蝠俠卻可以真的彼此拳打腳踢。兒童心理學家伊達・洛杉（Eda J. Le-Shan）也寫了一篇〈向蝙蝠俠宣戰〉（At War with Batman）登在紐約時報週刊，對群眾預言蝙蝠俠的節目將會在校園中引發不幸。就連起初一度支持這個節目的著名兒科醫生史巴克（Dr. Spock）後來也收回了前言，改稱：「蝙蝠俠不適合學齡前兒童觀賞。這個節目鼓勵觀眾任意使用暴力。」

114

暴力？讓小查克痛毆同學，讓他把人扔進衣櫃的，可不是報章雜誌上警告家長要注意的這種「暴力」。他的確是因為蝙蝠俠電視劇而打人，但他完全完全沒在模仿劇裡的拳打腳踢。

更正確來說，小查克是在以一種很暴力的方式，拒絕那個電視節目。

他事後回憶道：「我無法忘記那年一月的那個星期三。蝙蝠俠電視劇在電視首映的時候，傷透了我的心。」他說：「我的蝙蝠俠才不是這個樣子！電視上播的那是什麼鬼啊？我爸跟我媽竟然還邊看邊笑？對著蝙蝠俠笑？」

「後來，有個朋友在學校裡秀他新買的亞當・韋斯特版蝙蝠俠 T 恤給我看。他大概以為我會喜歡？但他錯了。我一看就氣炸了，失去了理智，一拳把他打進大衣櫃裡面。」

小查克打同學這件事，大概是人類史上首次被記錄下來的阿宅之怒吧。

THE DORK NERD RISES
黑暗騎士：宅魂升起 [2]

「無論蝙蝠俠以何種型態出現，崇拜者們為他獻身的熱情程度，總是恆久不變。」這是評論家安迪・梅荷斯（Andy Medhurst）在一九九一年的文章〈蝙蝠俠、異常者、坎普文化〉裡的句子。「崇拜者們會為他擋下負面的詮釋。他們的心中有柏拉圖式的蝙蝠魂，知道理想的蝙

2　譯注：諾蘭電影 The Dark Knight Rises（黑暗騎士：黎明升起）的諧音遊戲。

蝙俠應該是什麼樣子。」

當時網路才剛崛起不久。還要再等個幾年，梅荷斯描述的現象才會因網路而進一步強化，變得更牢不可破。但其實這些事情早從一九六六年一月十二號的那天晚上，就已經開始了。

在電視版蝙蝠俠首映之前，粉絲們把角色當成自己所有物的那種愛戀情緒，都還沒有宣洩的出口，那株讓他們轉而為角色獻身而戰的漫畫病毒還沒出現。構成漫畫同好雜誌的人是一群年輕的書呆子，他們要不是從小持續買自己喜歡的漫畫一路買到大，不然就是在青少年期曾經一度離開這圈子，長大之後又回到漫畫的懷抱。這些人看漫畫的時候會注意到歷史性，他們會拿著新刊，放在古老舊作的脈絡下檢視；他們的成員稀少但卻很狂熱，而且在同好刊物上努力不懈的成果，後來發展出了漫畫圈所謂的「漫畫正典」（comics canon），以及漫畫文本的「延續性」（continuity）。

傑拉德・瓊斯（Gerard Jones）在同好雜誌《漫畫英雄》（The Comic Book Heroes）上寫過以下這段話，講述在同人雜誌上活動的一小撮社群成員，和會寫信去漫畫出版社的廣大讀者之間存在著怎樣的差異：「搞同人雜誌的大多是懷舊的成年人，重視的是歷史，沒有放太多感情在當下的新刊上；在『讀者來函』專欄出現的那些人則剛好相反，他們對漫畫史一點也不了解，只是在等下一期的超人出刊而已。」

蝙蝠俠的同好刊物剛出現的時候，曾經辯論過故事的主題，還有情節的發展。當時「新版」的蝙蝠俠讓《蝙蝠瘋》雜誌有了一大堆值得專文論述的辯論材料，而且作者們也很快地砲轟了新版蝙蝠俠竟然又拿起槍的事情。不過評論家梅荷斯日後所說的粉絲之怒這時候還沒有出

現，要等到某件事的到來，蝙蝠俠的粉絲們才會真的開始像法醫一樣嚴肅地蒐集證據，證明：

蝙蝠俠的確有一個「正統的」形象，而某些版本的蝙蝠俠卻做了這角色絕對不可能做的事情。

他們指的那件蝙蝠俠「不可能做的事」，就是電視劇裡的「蝙圖西舞[3]」（Batusi）。

當時有個十五歲的小子叫邁克爾・烏斯蘭（Michael Uslan），家裡的蝙蝠俠漫畫快要跟前面提到的未來蝙蝠俠作者查理・迪克森一樣為此打人，但面對著電視也是一臉驚愕：「我發現大家都在劇播出那年，他雖沒像迪克森一樣為此打人，但面對著電視也是一臉驚愕：「我發現大家都在笑蝙蝠俠的時候，整個人嚇呆了！竟然沒有人站在蝙蝠俠那邊，整個世界都在笑話他！」

此外，有個英國的脫口秀主持人叫做強納森・羅斯（Jonathan Ross）。他是那種典型的居高臨下的人，對硬派核心的蝙蝠粉絲不屑一顧，不過他在幫某本漫畫寫前言的時候，也對當年蝙蝠俠的電視劇下了這種評語：「會喜歡這套電視劇的人，大概也會喜歡貓王在拉斯維加斯演出的那段歲月，還有那些傑利・路易斯[4]（Jerry Lewis）的電影吧。」

不過這齣一九六六年的蝙蝠俠電視劇，依然成功吸引了很多對蝙蝠俠相關知識一無所知的粉絲。當時，宅文化正在社會各個角落孵化、成長，而電視劇的蝙蝠俠，幾乎可說就在一夕之間把某種全新、時髦的，與漫畫特性完全相反的東西，植入了阿宅們認可的珍貴作品價值中，在這個讓阿宅們與一般大眾有所區別的特殊域域裡，摻入了某些糟糕的元素。

3　編注：蝙圖西舞是亞當・韋斯特在拍攝時的即興演出，他在一次舞廳對戲時，一邊跳舞一邊以雙手比耶的方式象徵蝙蝠俠的耳朵，後來又將蝙蝠俠打鬥時的動作加入舞蹈。

4　編注：以幽默風趣影視、舞台劇作品著名的美國演員。

117

這件事讓死忠蝙蝠俠粉絲們，失去了那個能夠獨自宅著愛作品的空間場域。如今，全世界都在瘋蝙蝠俠了，像是什麼吵死人的慶典一樣，原先那些愛著蝙蝠俠的小小的、認真的聲音，就這樣淹沒在人群之中。

天啊，他們恨死這一切了。

不過幸好，這世界上還有些能讓他們一塊怒吼的地方，還有同人雜誌跟科幻年會可以讓他們大罵那部電視劇，大罵電視劇養出來的那群溫良恭儉讓的菜鳥粉絲軍團。從此，某種以往未出現過的情緒，開始在宅宅之間醞釀，往後每當主流大眾文化入侵邊緣，搶走狂熱粉絲們原本的偏門嗜好時，他們就會用以下的說詞回應這世界：「你說自己也愛這個東西，但卻完全不知道我們是怎麼愛它的。不知道我們為什麼會愛，不知道我們愛得多深。」

簡而言之，他們想對中途加進來攪混的那些人說：「你們錯了。」

蝙蝠俠的忠實讀者們一看到電視劇就被嚇壞這件事，某種意義上算是在意料之中，某種意義上卻又令人驚訝。意料之中的原因在於，只要一個作品深受讀者喜愛，它的改編一定會引起些怒火，而且蝙蝠俠的粉絲本來就特別容易暴怒。他們會向出版商、向其他觀眾抗議：「蝙蝠俠才不是這個樣子！」但其實他們真正想說的話，其實是查克·迪克森，以及縈繞在許多十二歲男孩心中的那句才對：「我的蝙蝠俠，才不是這個樣子！」

這些硬派的蝙蝠粉絲們接下來還會繼續抗議。他們會因為自己心中那個「蝙蝠俠該有的

樣子〕，拒絕接受米高·基頓[5]（Michael Keaton）那副矮小的身材，拒絕接受喬治·克隆尼[6]（George Clooney）蝙蝠裝上的兩顆乳頭，拒絕接受克里斯汀·貝爾[7]身上的威爾斯氛圍。從

七〇年代到八〇年代，漫畫提供了讀者一個清晰而立體的蝙蝠俠形象，跟著這個蝙蝠俠長大的讀者一看到後來好萊塢拍的片，就會覺得哪裡不對勁。

說起對蝙蝠俠改編作品的反應，就必須講講一九六六年蝙蝠俠電視劇剛上映的時候，當時這群硬派粉絲的反應還真得大到有點誇張。一九六六年的蝙蝠俠粉絲們可不像八〇、九〇、千禧年世代的宅粉那麼清楚蝙蝠俠長什麼樣子；電視劇播出的時候，漫畫中那個新版的寫實主義蝙蝠俠才剛連載一年而已。而且偶爾還會有〇〇七的風格混到故事裡去，在改版之前，這作品有整整二十五年的時間處於一場大混亂，主角蝙蝠俠一下像刻板印象中的超級英雄，一下又像廉價花招百出的科幻冒險主人翁。至於蝙蝠俠漫畫連載的最初十一話，在當時已經有長達三十年的時間乏人問津了。

不過，鐵桿蝙蝠粉絲們的怒火，絕對不只是因為抗拒蝙蝠俠改變那麼簡單，絕對不只像十二歲的迪克森和烏斯蘭，看到亞當·韋斯特的電視劇汙衊了自己的英雄那麼簡單。當一九三九年，蝙蝠俠這個陰暗的復仇鬼第一次出現在漫畫史上時，就有人一直惦記著他；當《偵探漫畫》二十七期出刊的時候，就有些二九歲的小男生從此對書中的那個蝙蝠俠念念不忘。

5　編注：在一九八九年提姆·波頓執導的電影《蝙蝠俠》（Batman）中飾演蝙蝠俠。
6　編注：在一九九七年喬伊·舒馬克執導的電影《蝙蝠俠4：急凍人》（Batman & Robin）中飾演蝙蝠俠。
7　編注：在克里斯多夫·諾蘭的蝙蝠俠三部曲中飾演蝙蝠俠。貝爾是個威爾斯出身的英國人。

這世界上有一些人，像是《蝙蝠瘋》的創辦人比爾侯·懷特，他們後來長大了，在三十六歲的時候辦起了雜誌，向世界展現他對這個角色的愛，讓這樣的愛在更多像他這樣的讀者之間傳遞。

這些人是蝙蝠俠的忠貞信徒。當他們在一九六六年一月十二日晚上打開電視，轉到播送蝙蝠俠電視劇的頻道，看見畫面上出現的東西，就有一道清晰的聲音從他們的骨子裡竄了出來：

我們心中的蝙蝠俠，才不會跳這天殺的蝙圖西舞。

絕・對・不・會。

CAMP, RUN AMOK
媚俗形式的大暴走

市面上流傳著一些關於蝙蝠俠電視劇的誤解，傳了很多年，還有許多人深信不移，不過都不是真的。

誤解一：電視劇是蝙蝠俠的惡搞作品。

不，蝙蝠俠電視劇才不是惡搞作品呢！電視劇的頭兩集〈哈囉小謎謎／一掌揮下去〉（Hi Diddle Riddle/Smack in the Middle），其實是編劇小洛倫佐·森普爾（Lorenzo Semple Jr.）從

《蝙蝠俠》第一百七十一期（一九六五年三月）的故事改編而來的，原著叫做〈謎語人的精采詭計〉（The Remarkable Ruse of the Riddler）。

電視劇的問題不是惡搞，而是呈現技巧太爛了。所謂的改編作品，是要把故事從原本的媒材轉換到新媒材上；在改編的過程中，你得注意兩種媒材的特色各自是什麼？擅長什麼？不擅長什麼？改編是需要技巧的。技巧爛的傢伙，會讓舞台劇改編成的電影僵硬不自然；技巧爛的傢伙，會讓小說改編成的電視影集細節太多，看起來瑣碎到不行。

讓我們來回想一下：超級英雄漫畫的特色是什麼呢？這種漫畫會用很爽朗的大格子呈現爆炸性的動作和豔麗色彩，藉此營造緊張的氣氛，在讀者心中激盪出明確的情緒。可是電視呢？電視上很常出現雙人鏡頭，它透過畫面上兩個演員的對手戲以及角色之間的台詞，以一種比較親切的方式向觀眾傳遞訊息。超級英雄漫畫的重點是動作場面，但是電視影集擅長的，卻是經營角色之間的關係。更正確來說，第一百七十一期的《蝙蝠俠》，並不是不能被改編成一部適合兒童觀賞的溫馨電視劇，如果當初編劇小洛倫佐・森普爾真心想做的話，其實是做得到的，而如果他當初認真地朝這個方向製作了，一九六六年我們看到的蝙蝠俠電視劇，大概會像《星際爭霸戰》（Star Trek）、《泰山》、《海底遊記》（Voyage to the Bottom of the Sea）這些老少咸宜的作品模樣才對。

問題是，編劇小洛倫佐・森普爾完全不是在改編蝙蝠俠，而是胡亂拼湊。他直接把超級英雄漫畫裡的元素，硬擠到三十分鐘的電視劇既定形式裡面，以為在故事裡放一些變裝的大魔王、老套的犯罪計畫，再讓主角在千鈞一髮之際逃開壞蛋精心布置的死亡陷阱，加上一些炫炫

的音效就可以了。他以為把蝙蝠俠電視劇裡的價值觀搞得跟摩尼教8一樣黑白分明，讓純潔無瑕的英雄對著貪婪猥瑣的惡黨掀起永恆的聖戰就可以了。他以為把這些元素拼湊起來，一切就沒問題。

如今，有很多人真心以為一九六六年的這齣電視劇是在開玩笑，甚至是耍可愛。不，這齣戲從來都是玩真的，每一個鏡頭都很認真，沒人在開玩笑。大家都是來真的。

這整件事最反諷的地方，就是明明劇組想要「認真嚴肅地拍好一部蝙蝠俠電視劇」，結果卻拍出了一部被硬派粉絲厲聲譴責「不把蝙蝠俠當回事」的東西。這齣劇在電視機前大受歡迎的原因，源自於組織作品調性的「天才」手法。他們把那個時代漫畫裡常見的線性說故事方式，原封不動搬到了電視劇的三維時空當中，而且還板著臉，用非常嚴肅的態度去看待這一切。製片威廉・多齊爾（William Dozier）稱之為「彷彿要在廣島投下核彈一般的慎重」，結果搞出了一個電視劇史與整個文化史上從未出現過的嶄新風格9。

當時，出版社對新版蝙蝠俠的立場更是火上加油。國家漫畫出版社當時非常堅定地想為主角打造絕不後退絕不動搖的鋼鐵意志；他們希望蝙蝠俠是一個剛正不阿的角色，永遠不會懷疑自己的動機、不會懷疑自己的目的，心中擁有極為堅定的信仰，能夠以理所當然的態度看待自

8 摩尼教：又稱牟尼教，由波斯先知摩尼在西元三世紀時創立的宗教，混合了祆教與基督教、佛教。

9 編注：漫畫線性敘事有漫畫媒材的特殊性，為了在敘事上能夠凸顯主題，呈現出與現實世界落差極大的畫面，將這樣平面的呈現方式搬上電視劇，觀眾會因為視覺感斷裂、無法連貫而覺得好笑，這是搞笑劇常見的手法，蝙蝠俠電視劇因此帶給觀眾荒謬、不真實的感受。

已必須執行的任務。有了出版社的這種政策撐腰，節目製作人對於電視劇採用漫畫敘事的主張就變得更牢固了。

再說一次，這齣劇真的、真的、真的不是刻意惡搞。製作人完全沒有一丁點想藉此嘲諷漫畫，或者貶低漫畫的意思：他們完全不覺得需要貶低漫畫，因為漫畫在社會中的地位已經夠低了。同樣的，這齣劇也不是在諷刺蝙蝠俠。所謂諷刺，是用新的文本對另一個文本發表意見，可是蝙蝠俠電視劇的宇宙裡面沒有其他東西，想諷刺也諷刺不起來，評論的對象永遠只有蝙蝠俠自己（雖然說蝙蝠俠是很時髦啦……）。這齣改編劇中偶爾也會出現時事，可是卻都被獨一無二的風格技法磨得完全看不出原貌，失去了事件原有的強度。例如說，女性解放的嚴肅議題到了劇中變成了〈諾拉・克拉芬琪的女性犯罪俱樂部〉（Nora Clavicle's smartly skirt-suited Ladies' Crime Club），以讓一群穿著裙子的女性罪犯登場作為呈現方式。而學運的議題，到了劇中也變成了「紫丁香路易」（Louie the Lilac）這個反派帶領的「群花之子」青年團，於是觀眾就這樣看到了一群在發呆的笨小孩。

好吧，既然這齣電視劇沒有在惡搞也不是在諷刺原作，那到底出了什麼問題？在一九六六年一月，電視版蝙蝠俠引出了一大堆的專欄文章跟評論（甚至有些文章在首映前就刊出了）。這整個蝙蝠俠電視劇引發的文化現象中的某個概念，在這一篇接著一篇的評論當中慢慢清晰了輪廓，而且一直流傳到五十年後的今天。如今，我們只要談到電視版的蝙蝠俠，就一定會談到這

個概念：坎普[10]。

蘇珊・桑塔格（Susan Sontag）在這齣劇問世的兩年前，在《黨派評論》（Partisan Review）雜誌上發表了〈坎普札記〉（Notes on Camp）這篇文章，成為文化圈的當紅話題。這篇文章由五十八節小段落所組成，每一段段首都附有各自的編號，看起來非常有「札記」的感覺。〈坎普札記〉的分析主題是人們的「感受力」，桑塔格以這篇文章呈現或至少指出：人們的感受力從本質上就晦暗不明，而且有如韶光般稍縱即逝。

在〈坎普札記〉出現之前，坎普這個概念幾乎只會在文化精英的沙龍裡出現，再不然就得去同志專屬的紅燈區酒吧。關於坎普，桑塔格用了五十八個段落去討論，但也只不過是把它說得稍微好懂一點而已。當時也有許多作家，為了想把坎普定義得更清楚，寫了數不盡的文字之海，搞出一堆「高階坎普」（high camp）、「低階坎普」（low camp）、「跨國性坎普」（intentional camp）這種分析名詞。其實坎普是個存在於大眾的感受力中的東西，當時的評論家和專欄作家們在大眾刊物裡來來回回地討論坎普的定義，但這個概念實則沒有一個特定的樣貌，完全不適合用學術討論的方式來研究。

報章雜誌當年提到坎普的時候，經常使用的簡略定義是：「因為太爛反而變得好看了。」如果是專欄雜誌家的文章，在談論坎普時就會挖得比較深一點，會告訴讀者：「坎普的東西有一種裝闊、假掰的感覺，戲劇性高到很不自然的程度，但做出坎普風格的人對這些不自然、膚淺

10 譯注：camp 的意義大致如文中所述。華語界較接近的詞彙，有王德威使用的「假仙」，以及當代中國網友使用的「裝逼」，但語用脈絡還是與 camp 不同。此處採最常見的音譯譯名。

124

心知肚明」。桑塔格的文字被很多文章引述，這些文章指出：坎普用括號去看待一切事物，以輕薄的態度對待嚴肅之物，同時卻嚴肅地看待毫無價值的淺薄。

把淺薄的東西（超級英雄漫畫）搞得很嚴肅（充滿戲劇張力）。這完全就是電視版蝙蝠俠劇組想做的事。

蝙蝠俠電視劇的製片威廉‧多齊爾在訪談中承認自己該為作品的坎普美學風格負責。不過，基於不想跟同志文化扯上關係，他用盡一切方式不要使用坎普這個字眼，千迴百轉地用各種詞彙來解釋自己的決定：「我要把這劇搞得很正經、很有稜有角、很古板，充滿一堆陳腔濫調」，而且把一切推向極致。」他說。「但是要在一定程度上保持優雅、保持風格。我希望這劇會很陳腐、很爛，爛到很有趣的程度。」編劇森普爾非常忠實地維持了上頭下達的這道指示，於是電視劇就變成了這副德性。

哪哪哪哪哪哪哪哪哪哪哪哪哪哪哪哪

NA NA NA NA NA NA NA NA NA NA NA NA NA NA NA NA

一九六五年，越戰情勢持續緊張、升溫。《火星叔叔馬丁》（*My Favorite Martian*）、《怪胎一族》（*The Munsters*）、《阿達一族》（*The Addams Family*）、《蓋里甘的島》（*Gilligan's Island*）之類

的高概念情景喜劇[11]，成了美國電視圈的主流。而當時ABC電視台即使旗下有頗受好評的

三十分鐘幻想喜劇《神仙家庭》（Bewitched），也還是搖搖欲墜。

　　ABC電視台的經理人公開表示，公司需要一齣新的高概念劇集。這東西要新鮮、活潑、誇張，惹人注目，例如說像〇〇七那種角色，或者漫畫式的質素就不錯。他們舉辦了一個人氣排名調查，探探觀眾比較喜歡哪些漫畫英雄，排名結果依序如下：

1. 超人

2. 迪克・崔西

3. 蝙蝠俠

4. 青蜂俠

5. 孤女安妮（Little Orphan Annie）

　　他們拿不到超人的授權，因此本作品不列入考慮範圍，而且那時已經有一齣超人百老匯音樂劇預定在一九六六年春季上演了。ABC電視台又在搶標迪克・崔西時搶輸了NBC（國家廣播公司）。好吧，就剩下蝙蝠俠了。

　　CBS電視網在六〇年代初期曾經想用以前的《超人》電視劇（Adventures of Superman）的

11　譯注：sitcom。一種電視喜劇形式。劇中角色在固定地點（例如家中）內過著日常生活，每集主題獨立。

風格做一套簡單明瞭的兒童向蝙蝠俠影集。但是在都已經確定要找凸下巴的國家美式足球聯盟退役後衛球員麥可・亨利[12]（Mike Henry）來演蝙蝠俠的情況下，CBS公司卻收手不做，於是蝙蝠俠的授權又回到人人可搶的狀態。

一九六五年三月，ABC電視台的高層把日後蝙蝠俠電視劇的製片威廉・多齊爾叫到曼哈頓的辦公室，請他負責蝙蝠俠的劇集。「我覺得他們是瘋了。」多齊爾回憶道。他當時完全瞧不起漫畫這個媒體，即使後來自己製作的蝙蝠俠電視劇大紅大紫，他對漫畫的輕蔑也不曾消退。他在日後受訪時說：「我買了十幾本漫畫來看，『讀』這些東西的時候我覺得自己好像白癡一樣（話說漫畫是值得用『讀』的嗎？）我問自己到底該怎麼辦？在這之前我做的可都是一些比較高檔的節目。」

在這邊特別強調一下：當時的整個美國社會都很瞧不起漫畫，多齊爾只是這個常態中的其中之一。不過另一方面，我們也必須特別強調：威廉・多齊爾說的所謂「比較高檔的節目」，大概是《火箭遊俠羅布朗》（*Rod Brown of the Rocket Rangers*）跟情境喜劇《淘氣阿丹》（*Dennis the Menace*）之類。這些二都是搞笑劇，裡面的壞蛋都還變受歡迎的。

無可奈何的多齊爾找上了編劇小洛倫佐・森普爾，先試寫一集前導[13]劇本看看。他們倆原本以為一集的長度是一小時，結果後來被拆成了兩半，一集只有半小時。蝙蝠俠創始人之一的鮑勃・凱恩，每次被訪談時就會說把影集裡的一個故事拆兩半是他的主意，是他去勸多齊爾讓

12 後來亨利變成了第十三個泰山電影演員，一連演了三部片。
13 譯注：美劇第一集稱為前導（pilot）。

前半集在最緊張的時候結束，這樣就會產生舊時代系列電影的那種懸念張力，讓人想看下一集。好吧，反正凱恩說過的話也不只這些。

編劇森普爾最後交出了一集野心勃勃的劇本，用了很多力氣建構世界觀。他在劇集的標題出現之前，就先讓六個角色亮相：蝙蝠俠／布魯斯、羅賓／迪克、阿福、哈莉姑媽、高登局長，還有原創角色歐哈拉督察（O'Hara）。他在短短二十二分鐘的實際播映時間當中塞了滿滿的情節，其中包含了很多直接從製片多齊爾給他的那些漫畫作品裡剪下貼上的東西。蝙蝠俠連續劇第一集的前半部〈哈囉小謎謎〉是這樣的：謎語人的律師以非法逮捕犯人的名義，發了一張傳票叫蝙蝠俠出庭，想讓蝙蝠俠的身分在法庭上曝光。蝙蝠俠和羅賓兩人沿著線索找到了一家叫做「阿哥哥真是太不幸了」（What a Way to Go-Go）的時髦夜店，兩人喝下了帶藥的柳橙汁之後，蝙蝠俠就腳步不穩地倒在舞池中央，羅賓也隨即被謎語人綁走。

在本集劇本的最後，編劇森普爾特別標註，旁白必須以急迫的聲音念出下面幾句話：

羅賓究竟能不能順利逃脫呢？

蝙蝠俠能來得及找到人嗎？

這對活力雙雄，就要這樣命喪於此了嗎？

欲知後事如何，明天同一時間，請鎖定同一頻道，繼續觀賞！

小心，最惡劣的遭遇還在後頭！

128

在第一集故事的後半部〈一掌揮下去〉，謎語人的副手莫莉小姐14戴上了一具栩栩如生的面具假扮成羅賓，被蝙蝠俠救回蝙蝠洞中。莫莉在身分敗露之後掉進了驅動蝙蝠車的原子爐裡面，蝙蝠俠則找回了羅賓，在謎語人黨羽面前出其不意地現身15，把首腦謎語人以外的罪犯全都抓了起來。蝙蝠俠的出庭威脅消失了，祕密身分的問題也消失了。故事結束，上字幕。

無論是誰，大概都會覺得編劇森普爾跟製片多齊爾做出的這個劇本，好像偏離兒童故事的走向有點遠了。蝙蝠俠的講話方式被森普爾刻意寫成一副好市民的樣子，例如：當羅賓想要撞破鐵門的時候，蝙蝠俠提醒他門上的窗戶後面是人群川流不息的街道。「夥伴，留心點！街上有人！」他這麼對羅賓說。此外，這齣劇中人物的對話都糟糕得非常意味不明，怪得想不注意到都很難，讓我們來看看這句：

蝙蝠俠：「督察。正確地來說，謎語人的犯罪計畫就像是一顆朝鮮薊。我們必須把旁邊帶刺的葉子剝掉，才能觸及花心。」

再讓我們看一句。羅賓：「謎語人你這個畜生！你難道不知道做壞事是不會有結果的嗎？」

短而有力的句子很適合電視劇本，所以森普爾刻意讓神奇小子羅賓說出一些短台詞來營造個人特色。舉個例子來說，羅賓在整部戲的第一句話是「聖梭子魚在上！」（Holy barracuda!）後來這種「聖——在上！」（Holy——）的造句法貫串了整齣戲，變成羅賓

14 譯注：莫莉的原文為 Molly。Moll 是指男性罪犯的女性同黨，或小咖角色的意思。

15 這一集的畫面上出現了一堆「乒！乓！」（BIFF! BONK!）的視覺化效果音。這漫畫式的效果音後來變成整齣劇的特色。

這角色的特殊說話方式，像這樣編劇桑普爾從兒時喜愛的作品《湯姆·斯威夫特》16（Tom

Swift）系列作品中借來的粗野句型，後來變成了作品的主要特色之一。

ＡＢＣ電視台很負責地把電視劇的劇本交給國家漫畫出版社檢查。出版社深知這種全國性電視頻道的力量有多大，節目就算是只有一般的熱門程度，還是會讓銷售量大增；即使節目搞到像這齣劇本一樣嚴重偏離原著，還是有一定的銷售效果。於是出版社方眉頭也不皺地就批准了這套劇本，只有要求製片多齊爾改一下小咖莫莉的死法。原本的劇本中，蝙蝠俠面無表情地看著莫莉滑下原子爐，出版社針對這一幕堅持蝙蝠俠不可能見死不救，於是後來改成了蝙蝠俠伸出手叫莫莉抓住，但莫莉拒絕，她才滑了下去。

蝙蝠俠：「可憐的孩子，誤入歧途。為什麼不伸出手抓住我呢？她真是走上了一條不歸路啊（加重語氣）。」

就這樣，國家漫畫出版社放過了可以把劇本中的羅賓導回正軌的機會，反而把修改的重點放在了全劇中唯一能讓蝙蝠俠展現人性的機會上。然而，他們堅持讓蝙蝠俠出手救眼前這位「誤入歧途的可憐孩子」，但卻沒讓他救成，比起過去作品裡的蝙蝠俠，這反而讓這位超級英雄顯得更不負責任了。

於此同時，蝙蝠俠創始人之一的鮑勃·凱恩也知道了電視劇的計畫。他寫了一封信給製片多齊爾：「蝙蝠俠好像又要捲土重來，而且感覺現在已經紅得發燙了。今年有好多文章跟好處

都自己送上門來，我相信我一手打造的蝙蝠『教團』一定會準時打開電視機，等著看你的節目。」

嗯，根據前述我們的了解，實際上凱恩口中所謂的「教團」毫不掩飾地厭惡這個節目，而且少年查克‧迪克森直接用拳頭宣洩了他的不滿。不過比起粉絲的心情，凱恩在意的其實是一個更大的東西：他不懂，為什麼製作人讓謎語人當反派呢？這角色在漫畫裡真的小到不行，在整整二十五年的歷史當中只出場了三次。為什麼不放更有名的反派出場呢？為什麼電視劇裡蝙蝠俠的敵人不是小丑？

「小丑在蝙蝠俠粉絲心中的知名度，遠遠高過這個謎語人啊！他才是蝙蝠俠故事裡的大魔王。如果說蝙蝠俠是福爾摩斯的話，小丑就是莫里亞提教授。想想看他在彩色電視上登場的畫面，看他那張抹了粉般的大白臉，那頭綠色的頭髮，那雙像血一般鮮紅的嘴唇……幾乎所有偵探劇的死忠觀眾都會愛死這個角色。」

不過，製片多齊爾在第一集想要吸引的目標觀眾並不只有那些「偵探劇的死忠粉絲」而已。他婉轉地回信說：犯罪王子小丑，一定會在之後的故事中登場[17]。

在這之後不久，凱恩拿到電視劇第一集的劇本。他為文批評：「與我一起打拼這麼多年的蝙蝠俠並不是這個樣子。我認識的蝙蝠俠是既神秘又陰暗才對。」凱恩竟然會這麼說，這真是出乎意料，因為在過去二十五年中，他口中這位「神秘又陰暗」的蝙蝠俠在幹嘛？蹲在陽光

17 他顯然刻意不提其實他們當時正在尋找擔綱小丑的演員。

燦燦的高譚市大樓樓頂，露出慈眉善目的笑容嗎？在狂亂的行星 X [18]（Planet X）上蹦蹦跳跳嗎？而且在那個時候，一九六五年，凱恩的人生與漫畫版蝙蝠俠最相關的事情是什麼呢？是拿著出版社的支票去銀行兌現吧。

不過，凱恩知道只要是關於蝙蝠俠的生意自己就可以分一杯羹，所以他在溝通時使用了比較和緩的語氣：「我知道你們想要做出一個比較精緻的坎普風格作品，配合當下充滿○○七和《打擊魔鬼》[19]（The Man from U.N.C.L.E）的電視圈文化……我只是建議各位還是可以嘗試在新風味中加入一些過去的神祕元素……例如在情況允許的狀況下，安排蝙蝠俠在出場前，在一棟建築物外或者房間中先投射出一個巨大的蝙蝠俠剪影……蝙蝠俠躲在陰影中的時候，應該要拉起斗篷，遮住他的臉……」。

聽他說得簡單，但想也知道光澤明亮、糖果風滿滿的電視劇裡面，怎麼可能容得下陰暗的黑影呢？不過製作人還是用了一個鏡頭滿足凱恩的建議：他在亞當·韋斯特飾演的蝙蝠俠進入觀眾視野之前，先拍一拍斗篷，在牆壁上投下一道影子，一道毫無威脅性可言的影子。

解決完這些意見之後，多齊爾終於拿到了一份經過大家認證的腳本。他的計畫這才剛剛開始。如果要完全照他心中想像的調性，把漫畫書原封不動地搬到電視上，整齣電視劇必須每一個畫面都踩在刀尖上，滿足下列彼此矛盾的兩個訴求：一方面要有拳拳到肉的拍攝技巧，一方面卻又要帶著調皮的心態，故作嚴肅。

18 編注：指的是 DC 漫畫平行宇宙設定的《蝙蝠俠》雜誌第一百二十三期（一九五八年二月）的 The Super Batman of Planet X。

19 譯注：一九六四年開始的美國電視劇，二○一五年改編為電影《紳士密令》。

因為時空背景的關係，電視劇的拍攝技巧不是什麼大問題，畢竟當時是普普藝術的高峰，劇集只要套著普普風格，站在文化風潮的浪頭上就解決了。普普藝術對漫畫有種拜物心態，只要看到卡通化、誇張、量產、商業化的風格形式就高聲叫好。安迪·沃荷攀上成功事業的過程中就翻製過蝙蝠俠跟超人的圖像，甚至還拍過一部超現實風格的真人電影《蝙蝠俠卓九勒》（Batman Dracula），在一九六三年的藝廊展中播映。而羅依·李奇登斯坦[20]（Roy Lichtenstein）也曾把愛情漫畫和戰爭漫畫的畫面，放大成一整張畫布的大小，並且在市場上以幾十萬美金的價格販售，還沒有標註原作者，他的這種剽竊行為讓原作者不禁大怒。既然市場喜歡這些閃亮亮的東西，蝙蝠俠的製片多齊爾只要照這方向竭盡所能做就可以了。

他告訴製作團隊，首先他們得花前所未見的金額，八十萬美元搭出整個蝙蝠洞的布景，然後再花四十萬美元的預算，拍兩集前劇。他要在戲裡做出漫畫的感覺，影集在布景、服裝，以及整體視覺風格上，都要像漫畫一樣花稍亮眼。他要打造一台讓人無法忘懷的蝙蝠車[21]，還有很多大得誇張的道具。除此之外還需要很多標籤（這非常重要！）。無論是戲中出現小道具、按鈕，還是拉桿，只要是跟蝙蝠俠相關的東西，都要像漫畫一樣，用漫畫風格的無襯線字體標出這些東西的名字，讓觀眾可以透過鏡頭明確知道那是什麼[22]。

20　譯注：與沃荷同為美國普普的藝術代表人物。常以生活中常見的廣告、漫畫圖像為題材，將圖像投影放大後，在畫布上刷出明顯的印刷網點做為作品。代表作有〈Drowning Girl〉、〈Whaam〉等等。

21　編注：舉例來說電視劇裡通往蝙蝠洞的入口處牆壁上，就寫上了大大的「通往蝙蝠洞與蝙蝠滑竿」標示，左滑竿上貼著迪克的名字，右滑竿上則貼著布魯斯的名字。

22　編注：後來他們花了二十五萬美元買了一九五五年的福特 Futura 概念車，又花了三萬將它改裝成蝙蝠車。

TRUE WEST
韋斯特大挑戰

在編劇森普爾寫的劇本裡，有些劇情安排只是純粹為了搞笑。例如說：蝙蝠俠戴著面罩、披著斗篷，穿著緊身衣和藍色四角褲，以這副惹眼的造型走進夜店，卻開口對酒保說：「不用麻煩了，坐吧台就好。我不想引起大家注意。」剩下的許多情節則是在刻意地耍笨。例如：有一次蝙蝠俠在解謎語人謎題的時候，必須一邊解謎題，一邊大聲念出解法，而且還要跟羅賓兩人一起念。這幾場戲的演員務必得全程保持嚴肅，完全不能笑場，否則笑點就不見了。就如同製片多齊爾的名言：「只要演員眨出一個開玩笑的眼神，戲就毀了。」

還不光如此，這齣戲還得讓觀眾能夠在冗長的諸多細節當中，保持注意力不要渙散。演員得把聒噪的解謎場景演得很吸引人。換句話說，蝙蝠俠這角色看起來要剛硬、有稜有角，卻又不能顯得無聊。

在選角的最後階段，多齊爾帶了兩組演員到劇組試鏡。第一組的蝙蝠俠是個方下巴的帥哥，賴爾‧瓦格納（Lyle Waggoner），羅賓則是一位聲音高亢的年輕人，彼得‧德伊爾（Peter Deyell）。另一組的蝙蝠俠是亞當‧韋斯特。韋斯特當時才剛因為在雀巢公司的廣告裡代演○○七闖出名氣[23]，當時還算是小咖。至於羅賓的演員，則是身健體壯的伯特‧賈維斯（Burton

23　俗話說：「人們為了快點發財，什麼事都願意做。」韋斯特遲了一些時間才想通這點。

Gervis），就是伯特・沃德（Burt Ward）。

兩組人馬的試鏡內容都一樣。第一幕，羅賓走進蝙蝠俠的書房，兩人因為蝙蝠俠必須出庭作證，祕密身分不保的事情而難過。羅賓提議要不要再檢查一下法院傳票，看看裡面有沒有藏著什麼謎題？第二幕：兩人從傳票中找到隱藏的線索，解開謎題，出門開始探案。

我在寫本書的時候，Youtube 上都已經可以找到這兩組人馬的試鏡紀錄了。他們兩個組合呈現了出非常強烈的對比。

在試鏡之前，製作人看上的是瓦格納跟德伊爾。瓦格納不光長得帥，他的方下巴上還有一條 T 字弧線，輪廓平順而簡單，簡直就像凱恩筆下蝙蝠俠的翻版，而且身材甚至還剛剛好穿得下蝙蝠俠的緊身衣。這個演員完全就是六〇年代好萊塢的典型安全牌，沒有太明顯的個人特色又很有肌肉。至於德伊爾呢，這個演員是越看越順眼那型的。聲線很高，舉止氣質看起來非常像青春期的少年。

上場試鏡的時候，瓦格納的表現……完全沒什麼問題。他有一副男中音的柔順聲線，非常適合當日間節目的廣播 DJ，而且演出風格也不拖泥帶水，完全符合當時冒險電視劇的需要。這部分完全過關。

但還有些問題必須考慮考慮。

瓦格納可以把下述台詞順利地唸出來：「要是我們那位可憐的管家庫柏太太，知道我們的釣魚之旅最後會變成什麼德性的話，也許會嚇得休克而亡吧！」可是卻把整段話念得……扁平毫無生氣。他只是在傳達字面上的訊息，除此之外什麼都沒有。

德伊爾更慘。他可以表現出羅賓的年輕魅力，可是完全演不出想要打擊犯罪的急切熱情。

他的表演只能拿個七十分。

另一組韋斯特和賈維斯組合的特色，則是在試鏡中才慢慢展現出來。光看外表，韋斯特比瓦格納柔弱很多，而且沒那麼陽剛，穿上戲服的樣子也算好。不過，聽了他念台詞，一切就不一樣了。

在一九九四年的自傳中，韋斯特說出了當初揣摩蝙蝠俠這角色的方法。他認為布魯斯·韋恩是一個故意與情緒保持距離的人，直到變成了蝙蝠俠，才在打擊犯罪的過程中找到熱情。當他飾演蝙蝠俠時，會興奮、激情，也會狂怒，但當他飾演布魯斯的時候，卻永遠保持著平靜，彷彿事不關己。

韋斯特在試鏡過程中清楚地表現出蝙蝠俠的這項特質，但這只不過是他的表演中最表面的部分。韋斯特與眾不同的地方，在於他會把自己從聲音、肢體，以至於全身上的所有一切，全都認真地投入角色。他唸出的每一句台詞都有不同的聲音表情、不同的音量，而且在句子中做出的停頓比劇本標示得更加明顯。韋斯特利用這些停頓來呈現蝙蝠俠的思慮過程，讓觀眾看到他在解謎的時候是怎麼想的，揭開謎底的時候又是多麼興奮。在服裝上面，因為蝙蝠俠頭上的面罩會讓觀眾看不到演員的表情，所以韋斯特就利用不斷搖動食指，以及如蛇一般蜿蜒流動的聲音表情，來呈現角色的內心狀況。

在處理蝙蝠俠發現自己的祕密身分曝光的台詞上，瓦格納呈現出的是一個被激怒的布魯斯：「垃圾！混帳！這叫人怎麼接受！」然而韋斯特使出全身的力氣，把這句話念得像金獎影

136

帝勞倫斯‧奧立佛（Laurence Olivier）一樣，時而平靜細語，時而憤怒狂哮，並且在句子之中插入一些彷彿因情緒滿溢而氣結的停頓感：「垃圾！混！帳！（大聲）這叫人怎麼接受！（大聲，而且音調急促）]

在現今的觀眾眼中，韋斯特的初次表演，後來成為了他終其一生無法逃離的表演風格，最讓人驚訝的地方在於這種呈現方式很危險。我們注意到他全心全意地把自己投入整個角色，而不是只分出一塊自我去處理故事中那種「聖梭子魚在上！」之類的台詞。他刻意以具有風險的方式，把布魯斯和蝙蝠俠兩種身分分開，並且分別注入感情。他的布魯斯沉著冷靜，蝙蝠俠則充滿激情；兩個身分結合起來彷彿一隻划水的鴨子，水面上的鴨身氣定神閒，水面下的鴨掌卻一秒也沒停下來過。

那麼飾演羅賓的沃德呢？打從一進場，沃德表現出的青春氣息就緊緊抓穩了觀眾的注意力。他扮演的羅賓步伐從來沒慢下來過，每一步都是大跨步，此外，他還把台詞念得既明確又充滿活力。韋斯特的聲音表情都很極端，沒有中庸一點的抑揚頓挫這點讓人困擾？沒關係，這部分交給沃德的陽光聲線就可以了。

這兩位演員實在太出色了，角色自然給了他們。在那之後，其餘的配角人選也很快地決定完畢。扮演管家阿福的，是留著一副乾淨小鬍子的英國演員艾倫‧奈皮爾（Alan Napier）。優柔寡斷的哈利姑媽，就交給有顫音的梅姬‧布萊克（Madge Blake）。下顎輪廓很明顯的資深演員史丹佛‧瑞普（Stafford Repp）則去扮演愛爾蘭籍的警官歐哈拉督察。至於高登局長，則是好萊塢的老台柱尼爾‧漢密爾頓（Neil Hamilton）。在一集集演出中，我們會看到整齣戲裏唯

一能跟韋斯特一樣，把劇中那些撲克臉的古板台詞。例如這一句：「企鵝、小丑、謎語人⋯⋯再加上貓女。這些罪犯全聚在一起，那畫面真是恐怖得讓人無法想像。」念得出神入化的演員就只有漢密爾頓一人。

連續劇卡司中最後一個主要角色，是聲音宏亮的旁白。製作人希望演員的表現能夠讓觀眾想起一九四三年系列電影裡面那個誇張的旁白，但是多齊爾試鏡過幾位演員，沒有人能做出他心中的感覺，最後他乾脆決定自己上場。他念旁白時，只要一碰到感嘆語氣就刻意放大情緒，彷彿是在跟死神的喪鐘比大聲一樣。他用力捶打每個字，把字音拉長到無法辨認的程度，把分成一個一個音節來表現，像是這樣：「就在ㄅ——這ㄙㄙㄙ／個時候，在毫ㄇㄇ丶——不起眼的書ㄨㄨ——店圍牆後ㄆ／面——」

ＡＢＣ電視台以一貫承襲的做法推出劇集。先是推預告片，在分成上下集的前導片播完之前，先預留十六組的時段配額，每次播出兩集。他們原本打算先拍一部前導片，然後在一九六六年九月再推出系列劇集，不過電視台一九六五年的秋季實在不太順，公司決定臨陣換將，一九六六年一月提早插入新作品。這個半途插入的「第二季」劇集，就是蝙蝠俠。

公司這個決定，讓劇組用來進行推廣活動跟購買授權的時間，從原本九個月縮減到短短幾週。而在公司急著想推出劇集的同時，觀眾那邊還岔出一個問題：試看前導片的觀眾非常討厭這部作品！

一般而言，電視劇映前測試必須在試看的觀眾群中拿到六十二分才算合格（滿分是一百分），蝙蝠俠的前導劇只拿到五十二分。這劇的製作預算每集高達七萬五千美元，逼著電視台

只好用各種不同的方式看看能不能把觀眾的反應變好。他們添加過搞笑橋段，沒用。調高旁白的比例，還是沒用。劇集上映箭在弦上，卻沒有人知道扭轉頹勢的方法。於是，美國電視史上最燒錢的一場賭局，就此展開。

MANIA

蝙蝠狂潮

「電視節目這種東西，」多齊爾這麼說過：「是用來賺錢，不是用來討好觀眾。」聽起來很憤世嫉俗嗎？可是這部蝙蝠俠電視劇就是很好的例子。一九六六年一月十二日劇集才真正首映，但公司在幾周前就做出了前所未有的海量宣傳：雜誌廣告頁、廣告看板、電視、真人宣傳……等等。其中最有名的廣告，大概就是在一九六六年元旦晚上，投射在洛杉磯玫瑰碗球場（Rose Bowl）半空中的「蝙蝠俠來了」（BATMAN IS COMING）這幾個大字。

於此同時，公司也簽了大量周邊商品授權，讓店家的貨架在劇集廣告推出同時，被幾千種蝙蝠俠商品占滿。從玩偶到拼圖，從旅行用的梳子到彩色塗裝的人物公仔，從吹泡泡玩具到香煙糖……每種商品上面都印著「ⓒ 國家期刊出版公司，一九六六年」的商標。同年，國家出版社也因為盜版蝙蝠俠商品的官司問題，把五家公司告上法庭，其中還包括澳洲最大的超市沃爾沃斯（Woolworths）。

在劇集首映的第一個晚上，ＡＢＣ電視台在曼哈頓的迪斯可舞廳「哈洛」（Harlow）舉辦

139

了一場雞尾酒舞會，緊接著又在附近的約克戲院（York Theater）舉辦一場首映派對。安迪・沃荷、羅依・李奇登斯坦、羅迪・麥克道爾（Roddy McDowall），這些藝術名人和藝廊老闆原本還對劇集表現得冷冷淡淡，但一看到眼前這個電視廣告風格的文化盛事，就都舉杯慶賀了起來。

不僅如此，美國的主流閱聽眾完完全全吃他們這套。當ABC電視台收到前兩集觀眾反應的那一刻，他們當下明白，自己手上掌握了可以跟頭四分庭抗禮的力量。

不過評論家們可沒這麼熱情。《紐約時報》用了一種最無力的說法來稱讚這齣劇，而且還附帶一些但書：「這齣劇在電視上呈現出了普普藝術的特質，雖然慢了幾步，但至少沒有《快樂農夫》（Green Acres）[24]之類的節目那麼糟糕。」紐時的專欄作家羅素・貝克（Russell Baker），用了這蝙蝠俠電視劇當引子，對美式的男性元素發表了一串落落長的評論：「看著蝙蝠俠下垂的肚皮從緊身衣裡凸出來，再看著他挺著這樣的肚皮在影片裡跑來跑去，會讓我們想起那些陳腔濫調的美式超級英雄，無論是湯姆・米克斯（Tom Mix），還是約翰・韋恩（John Wayne）。這顛覆了我們的想法。原來傳統的美式英雄，不光是用存在主義的角度來看會顯得相當可悲而已，他們本質上就是一群呆子。」

《週六晚報》（Saturday Evening Post）對這部劇的評論更是慘得讓人全身乏力：「目前流行的普普藝術風……把劇中的蝙蝠俠變成了一個百分之百的呆子。這部戲之所以會成功，是因為

24 《快樂農夫》：一九六五年開播，一齣描述一對紐約中年夫妻搬到鄉下地方生活的連續劇。

25 這齣連續劇絕大多數集數裡，演蝙蝠俠的韋斯特本人身材其實很勻稱，不過替身演員的啤酒肚大得很明顯。

它完全發揮了電視節目的強項，拍出了一齣爛透的作品。蝙蝠俠原本所在的媒體就是個垃圾，翻拍成電視劇之後，垃圾的程度變成了平方等級。

而電視網的專欄作家保羅‧莫利（Paul Molloy），更是神奇地在評論中預言了這齣電視劇的未來：「這有點像笑話：好的笑話第一次聽到時很好笑，第二次就變得普普通通，第三次再來，就顯得一副呆樣。」

開播後的前幾個月，蝙蝠俠熱潮有增無減。在大學宿舍和紐約的「二十一酒吧」這種夜店裡看蝙蝠俠的觀眾數量不斷飆升，舊金山還有一間迪斯可舞廳把名字改了叫做「韋恩大宅」（Wayne Manor），請門口的守衛打扮成戲中凱薩‧羅梅洛（Cesar Romero）的小丑造型。而前導劇裡面僅出現一次的笑點，更是在全國各地引起了風潮。那是個跳舞的橋段，韋斯特當時臨場發揮，用手勢在舞動中模仿了蝙蝠面罩、蝙蝠耳、蝙蝠手套的樣子，這樣的舞蹈動作在播出之後，變成觀眾們口中的「蝙圖西舞」。

不只如此，流行服飾業也颳起了蝙蝠俠抄襲風，從劇集衍伸出的時裝和女性髮型設計紛紛出籠。《生活雜誌》（Life）還把原本要放的百老匯音樂劇《超人外傳》的宣傳照片和標語「是鳥……是飛機……不，是超人！」從封面撤下來，換成蝙蝠俠的照片，旁邊用小字寫著：「蝙蝠俠奮力一跳，跳進了全國的流行文化圈。」

蝙蝠俠的各種周邊商品在這場風潮下成噸成噸地熱銷：T恤、床單、集換式卡片，什麼都有。光是第一年，總銷售額就超過了七百億美金。不過這些商品在設計風格和品質上都良莠

不齊，畢竟一九六六年還沒有風格指南[26]這種東西。

美國爵士小號手、作曲人尼爾・海夫提（Neal Hefti）為蝙蝠俠劇集寫了〈蝙蝠俠主題曲〉（Batman Theme）。這首歌從頭到尾歌詞只有一個字[27]。連續劇推出後，這首曲子被好幾個搖滾樂團翻唱，同時，韋斯特、沃德、弗蘭克・喬辛（Frank Gorshin，謎語人的演員）各自都出了流行單曲。韋斯特還穿著全套戲服，在電視節目《好萊塢皇宮》（The Hollywood Palace）裡面登場，一邊跟穿著迷你裙的合音天使們演拳打腳踢的假動作戲，一邊哼著〈橘色天空〉（Orange Colored Sky），歌詞還改成了蝙蝠俠的版本[28]。

那年春天，蝙蝠俠劇集的人氣不斷延燒，名人一個個送上門來，想在劇中客串反派角色。

因此，製作人設計了一個「窗戶裡的名人」（window cameos）橋段，當蝙蝠俠羅賓爬在大樓外牆的時候，讓這些名人打開大樓窗戶跟他們聊天。

鮑勃・凱恩對於名人們的登場感到相當開心。同時他也繼續對外假裝自己是蝙蝠俠的唯一作者，經常上紐約的兒童節目《神奇仙境》（Wonderama），在節目現場表演現場速繪各個角色，不過其實那些畫都是靠畫師喬伊・吉耶拉幫忙才完成的。凱恩偷偷找了吉耶拉，讓他用淡藍色鉛筆先在紙上畫好鏡頭拍不出來的線。進攝影棚之後，凱恩其實只是照著吉耶拉的稿，把

26 現在在賣出授權時，授權方會附帶一套關於設計細節的指南手冊，讓買下授權的廠家做出的東西可以忠於原著。

27 歌詞只有 batman 這個字。好啦，如果把歌曲配唱「啦啦啦～」也算進去，勉強算兩個字。

28 編注：改編後的歌詞加入了許多漫畫裡常見的狀聲詞（SLAM!/PAM!/ZOWIE!/WHAM!），配合著輕快的歌舞劇曲調，描述蝙蝠俠走在「橘色的天空下」保衛著城市的安全、打擊犯罪。

圖描出來而已。

THE FANS SPEAK
粉絲的心聲

蝙蝠俠粉絲創辦的同人雜誌《蝙蝠瘋》也少不了關注電視劇。在第一集播出前夕到播出完畢後的那段時間裡，這雜誌裡的文章讀起來就像是什麼創傷後團體治療記事。

對一直以來支持蝙蝠俠的粉絲來說，電視劇帶來的災難從《蝙蝠瘋》第九期開始明顯慢慢升溫。第九期的封面圖上有個CBS電視台的大眼睛標誌，而蝙蝠俠則像拳擊手一樣握緊拳頭，準備上場與眼睛對戰，旁邊打上了這樣的標語：「蝙蝠俠畢生最重要的一戰！大眼睛出現了！上吧蝙蝠俠！我們都在背後挺你！」

這些粉絲還真的「在背後」挺蝙蝠俠。《蝙蝠瘋》總編比爾侯・懷特吹噓說自己剛跟電視劇的製作人當面聊過，鼓動讀者們去看節目。他還在雜誌裡摘了一段製片多齊爾的訪談，內容是多齊爾向讀者保證電視劇與漫畫不同，不會做成兒童專屬的調性。「漫畫不是畫給大人看的。大人不讀漫畫，漫畫是用來騙八到十四歲小朋友的東西。」多齊爾不知為何說出了這段不的。身為漫畫蒐集狂人的懷特倒是一句話也不說，將這段話直接刊上了《蝙蝠瘋》。

第九期還登了吹捧亞當・韋斯特跟伯特・沃德的演員簡介。懷特費盡心力從ABC電視

台的公關部挖出來了一個小內幕，迫不及待地刊在雜誌上⋯⋯「漫畫裡的『POW！』效果音要變成動畫，出現在電視劇裡面！蝙蝠俠對歹徒揮拳的時候就會出現！⋯⋯這真讓人期待萬分⋯⋯一定要看！」

到了下一期，收看完「一定要看」的蝙蝠俠連續劇的《蝙蝠瘋》讀者們花了段時間，終於搞清楚了改編過後的作品是什麼玩意，於是被徹底的驚呆了。

從《蝙蝠瘋》第十期大部分的文章裡，你會發現大家都多多少少地被扔進庫伯勒——羅絲（Kübler-Ross）模型那個著名的「悲傷的五個階段」29裡面了。

首先是否認階段：「對孩子而言這部連續劇實在太不正經了⋯⋯對成人而言，那又太幼稚，戲劇化得太過頭了⋯⋯蝙蝠俠在電視裡動得太誇張了吧？浮躁到一點嚴肅感都沒有了。至於羅賓，他到底在搞什麼啊？」

再來是憤怒階段：「節目是想靠『坎普』、『普普藝術』這些手段吸引成人觀眾，這我懂，但坎普這種東西是《新聞週刊》跟《時代》雜誌裡面那些驕傲作家在用的玩意。他們都關在象牙塔裡自嗨，而且坎普風潮早就已經吹過頭，在走下坡了。」

討價還價階段：「製片多齊爾真的是說到做到。這齣連續劇從情節、台詞到動作，全都從漫畫裡直接搬出來。有些地方的確做得太誇張了，不過還可以接受啦！反正也只能這樣。」

29 譯注：庫伯勒·羅絲在一九六九年談論臨終主題的文章中，提出人在面對大災難的時候會經歷五個各自獨立的階段變化，但五階段未必照順序發生。這五階段分別是否認（Denial）、憤怒（Anger）、討價還價（Bargaining）、抑鬱（Depression）、接受（Acceptance）。

然後是抑鬱階段：「說真的，我很失望。而且更重要的是，失望的人不只我一個。」

最後是接受階段：「把漫畫裡的蝙蝠俠原封不動搬上鏡頭是行不通的。不過身為粉絲，我還是可以對很久、很久以後的未來抱持浪漫的期待。那些塑膠製的蝙蝠鏢遲早會被扔進懷舊倉庫，就跟以前的浣熊皮帽30一樣。等到那時候，蝙蝠俠就會重回我們懷抱了。」

但也就在這個時候，《蝙蝠俠》和《偵探漫畫》的編輯施瓦茨開始把電視裡的元素逆向引入漫畫，讓效果音在漫畫中變得越來越多。例如在電視版第一集播出後兩週的《蝙蝠俠》雜誌上，位於遠景的蝙蝠俠和羅賓一邊闖進房間，在近景的謎語人一邊對著讀者神秘兮兮地眨眼睛。旁邊的搭配文字宛如電視版的蝙蝠俠一般媚俗：「噓，謎語人回來了！他有好多好多的整人謎題。蝙蝠俠和羅賓，準備好被整慘吧！」

而且因為電視劇大紅的關係，《蝙蝠俠》第一百七十九期的印量直接被國家漫畫出版社拉高到一百萬冊。即使是在一九四〇年代的漫畫黃金時期，也從沒有出現過這種印量。這一百萬冊最後賣掉了九十八萬冊，而且無論是《蝙蝠俠》還是《偵探漫畫》的銷量都飆了兩倍。蝙蝠俠的人氣一直屈居於超人之後，二十五年後，他終於不再當老二，登上了全世界最暢銷漫畫英雄的寶座。

編輯施瓦茨也很快地把小聰明動到蝙蝠俠的人氣上。只要是這位披風騎士有登場的漫畫，施瓦茨就讓他在封面上打頭陣。從《正義聯盟》（Justice League of America）第四十三期

30 譯注：用浣熊皮做的皮帽。在一九五〇年代英、美、加的小男孩之間很流行。

（一九六六年三月）開始，蝙蝠俠橫掃了各本雜誌封面，比方說《世界最佳漫畫》（World's Finest）第一百六十六期（一九六六年九月）就是。不僅如此，編輯還讓蝙蝠俠亂入其他漫畫裡面當客串角色，像是《水行俠》、《末日巡邏隊》（Doom Patrol）、《金屬人》（Metal Men）、《黑鷹》（Blackhawk），和當時已經搖搖欲墜的《傑利·路易斯的冒險》（Adventures of Jerry Lewis）。全都是為了提高這些刊物的銷量。

一九六六年，蝙蝠俠漫畫的走向都被電視劇的走紅效應籠罩。為了迎合新讀者的喜好，編劇在漫畫裡刻意加了很多坎普趣味的玩意，例如：打鬥場面的篇幅變多、規模變大了，而且變得更吵、更混亂了。就連故事的標題也染上電視劇的搞笑味，你可以在《偵探漫畫》第三百五十二期裡看到像是〈打擊犯罪，蝙蝠俠 A-Go-Go〉（Batman's Crime Hunt A-Go-Go）這種標題。

到了《偵探漫畫》第三百五十三期（一九六六年六月），神奇小子羅賓終於在漫畫說了電視劇的招牌台詞（而且一集裡講了兩次）：他面對價值連城的珠寶說出：「聖寶石在上！」坐上蝙蝠車之後，又說了：「聖噴射機在上！」

至於第一百八十三期《偵探漫畫》的封面（一九六六年八月），施瓦茨更是玩起了後設小說的玩笑，畫面中的蝙蝠俠為了想坐在家裡看電視版的《蝙蝠俠》，竟然推掉了出外打擊犯罪的任務，而且在那集的冒險中，想撥開網子陷阱逃出來的蝙蝠俠，竟然跳起了蝙圖西舞。

這種改變在忠實粉絲眼裡簡直太過分。有個讀者氣炸了，直接寫信到《偵探漫畫》的讀者來函區抗議：「聖噴射機在上！」這種台詞不但毫無新意，而且這種話是一個在電視上假扮

146

成年輕人的二十三歲演員說的，不是『我們的』羅賓會說的話。」

粉絲們對電視劇的不滿從來就沒停過，而且時間過得越久，抱怨的內容就越來越不客氣。一九六六年八月，紐約學院展（New York Academy Con）的漫畫座談會裡面出現了幾個人：蝙蝠俠的編輯施瓦茨、蝙蝠俠之父之一比爾・芬格、作家尼爾森・布瑞威爾（E. Nelson Bridwell），還有兩位負責蝙蝠俠的畫家吉兒・凱恩（Gil Kane）和墨菲・安德森（Murphy Anderson）。在問與答階段，施瓦茨被硬派的蝙蝠俠粉絲們問了一些不怎麼愉快的問題，其中有些就是在《蝙蝠瘋》雜誌上吼得最大聲的那些同好作者問的。

那次座談會中有提到電視劇的事情。這個主題一出，聽眾就開始「碎碎念」。面對聽眾們的反應，施瓦茨只能無力地顧左右而言他。他說漫畫出版社還是對影集有一些主導性的，例如：出版社不可能同意蝙蝠俠在電視劇裡面結婚。

沒說還好，一說到結婚，聽眾們便突然想起了蝙蝠女郎已經消失很久的事情。對此施瓦茨明確回應說蝙蝠女俠已經結束之高閣，不會再回來了。他對聽眾表示，這個人物只是過去的人設計出來的女版蝙蝠俠而已，並不是一個真正獨立的角色，但這句話聽在聽眾耳裡可是非常刺耳。還好施瓦茨趁機對讀者們做了一個承諾：漫畫中將會出現一個全新的角色──蝙蝠女孩

（Batgirl）。

該期《蝙蝠瘋》的現場紀錄者，以盡可能禮貌的句子，記下了座談會當時的現場狀況：

蝙蝠女孩的祕密身分，是高登局長的女兒。

為了加強蝙蝠女孩這角色登場對粉絲的安撫效果，施瓦茨再來一句順水推舟，告訴他們：

「此言一出，現場的蝙蝠粉絲們紛紛笑了起來。」

THE FAD FADES

熱潮不再

蝙蝠女孩和她的祕密身分其實不是施瓦茨的點子，而是電視製片多齊爾想出來的，不過施瓦茨當時沒提到這點。

一九六六年四月，電視劇第一季的拍攝已經告一段落，緊接著就要在一週後開始拍電視劇的大銀幕版。公司希望電影在兩季劇集之間的暑期空檔上映，藉此持續吸引觀眾們對劇集的關注能量。電影版的戲服跟道具完全沿用電視劇集的東西，除了打造幾台花稍的蝙蝠直升機、蝙蝠遊艇、蝙蝠機車之外，沒有太多新道具要做。電影版的準備時間不需太長，製作時間也非常短。影片五月底就殺青，七月三十日就上了戲院。

電影的票房並不漂亮，只有一百七十萬美元。不過因為它看起來就只是一集加長版的電視劇，以這個角度來說，其實票房也還不算太差，不過完全沒有滿足大家的預期罷了。

製片多齊爾明白整件事的走向與原因，而已經準備好在第二季做出明顯的改變。在電視劇第一季的十七集，每集分兩天播出中，改編自漫畫的有十集，其中五集來自漫畫改版前，五集來自改版後。到了第二季，改編自漫畫的集數會大幅降低到三集。

但另一方面，第二季每一集的長度卻是接近第一季的兩倍。第二季總共有三十集，切

148

成六十個分成上下兩集的半小時節目，所以每一集的製作費勢必得大幅降低。劇組在尋找哪裡可以省預算的時候，盯上了武打場景的漫畫效果。在畫面上額外加入「POWS！」、「ZAPS！」的字樣太燒錢了，因此劇組決定在第二季用全版的字卡[31]配上音效來取代。他們也決定讓布景變得更簡單，在影片中加入更多現成的鏡頭。

一九六六年九月七日，蝙蝠俠連續劇第二季上映了。加入了比第一季更多的名人、更多的窗戶客串秀、更多致命陷阱，羅賓也更常說出「聖——在上！」的台詞。故事的公式變得越來越固定，只要時間一到就會出現武打鏡頭，這種高度可預期的千篇一律在大量兒童觀眾群很吃得開，但在家長眼裡就顯得無聊了。雖然說第二季有幾集做得非常出色；例如：十月的某個故事裡，知名鋼琴家列勃拉斯[32]（Wadziu Valentino Liberace）客串演出了精靈鋼琴家和雙胞胎混混，讓該集獲得前所未有的大好評。但整體來說，蝙蝠俠電視劇第二季的收視率急遽下滑。

為了挽救下滑的收視率，製片多齊爾找上蝙蝠俠的編輯施瓦茨，請他在原著漫畫裡加入新角色，加入一個適合在電視劇裡登場，而且製作費不會太高的主要配角。多齊爾心中想的是個年輕的女性角色，必須能作為女性觀眾心中的偶像，又能讓老男人們在等待貓女之外擁有另一個看蝙蝠俠的理由。他發現，如果這個角色是高登局長的女兒就好了，如此一來這角色的登場會顯得非常自然，而不會看起來像是編劇故意設計來刻意翻轉電視劇窘境的救命稻草。

31　譯注：占滿整個畫面的字卡，在主要影片中穿插作故事背景說明或營造效果。

32　譯注：五〇到七〇年代的美國巨星級鋼琴家。自傳小說被改編為電影《熾愛琴人》（Behind the Candelabra），由美國著名導演史蒂芬·索德柏（Steven Soderbergh）執導。

於是施瓦茨找來了因凡提諾設計蝙蝠女孩的造型，然後叫劇本作家葛登能‧福斯讓她在

《偵探漫畫》第三百五十九期登場。就這樣，一九六六年十一月下旬，蝙蝠女孩走進了大街小巷的書報攤。

到了一九六七年三月，第二季的蝙蝠俠電視劇播映結束。離第一季首映之日才過了一年多一點。劇集評價大幅下滑，逼得公司祭出大刀，把之前已經縮水過的製作預算直接砍掉三分之一。而且ＡＢＣ電視台也不再願意每週撥出兩天的時段給這個人氣不再的節目，使得原本兩集的長度的劇情被砍得剩下一集。無論是之前的敘事節奏，還是兩集之間的賣關子橋段，全都從此跟觀眾說再見了。

在更新的一季，預算下降的痕跡非常明顯的反應在銀幕上。韋恩大宅、蝙蝠洞、高登局長辦公室雖然都維持原樣，但反派們基地的場景只能在攝影棚裡用幾片印象主義風格的道具象徵房間的門、板和窗戶，看起來簡直像是小丑躲進了哪個社區劇場演的《異想天開》33（The Fantasticks）舞台裡面一樣。

第三季與之前最明顯的差異當然是多了蝙蝠女孩／芭芭拉‧高登（Barbara Gordon）。這名角色由伊馮娜‧克雷格（Yvonne Craig）飾演。製作人把整齣戲最大的鎂光燈照在蝙蝠女孩身上，在芭芭拉的公寓裡打造了一個豪華的祕密房間，打造一台蝙蝠重機車，改裝得非常淑女，再為她寫了一首時髦的衝浪搖滾風（surf-music）主題曲：「少女，妳來自冰冷的外太空

33
譯注：美國最長壽的外百老匯音樂劇。編制小、舞台簡單，是許多社區劇場與高中演劇社會演出的劇碼。

150

嗎／妳的擁抱溫暖，真實而溫柔嗎／蝙蝠女孩，蝙蝠女孩，妳是誰眼中的心肝寶貝……」

除了這些，還有她的衣著。她的裝扮抓緊了無數少女的心，讓男人們不分年齡、無關性向，全都移不開目光。伊馮娜・克雷格穿著閃閃發亮的紫色緊身衣，配上鮮黃色的披風跟腰帶，看起來就像是普普藝術實驗室培育出來的完美娃娃。

這名演員詮釋了一個直來直往的蝙蝠女孩，平常行事毫不拖泥帶水，被觸動心弦時的模樣卻又嬌媚得惹人憐愛。靠著她的舞者底子，蝙蝠女孩的武打場面成了上段踢和芭蕾迴旋組成的樂曲。製作人想要在新一季當中引入的清新暢快氣質，克雷格全做到了。

雖然新角色非常成功，但光是靠這點還是無法讓已經死透的第三季重現生機。第三季總共有二十六集，每集半小時，沒有任何一集是漫畫改編的。這齣電視劇到了這個時候，終於因為自己的風格吃到苦果；劇集最初那種走在剃刀邊緣的小聰明如今鈍掉了，穿插的笑話也不好笑了。一開始那種一絲不苟故作嚴肅的怪異調性，只剩下一些毫無節操的咯咯傻笑。

還記得第一季上映前製片多齊爾的那句話嗎？「只要演員眨出一個開玩笑的眼神，戲就毀了。」到了第三季，演員眨不眨眼真的已經無關緊要。這齣連續劇到了一九六八年三月的最後一集時，演員們早已經不只「開玩笑的眼神」，根本就是明目張膽地對觀眾扮鬼臉，不過，收看的觀眾也已經寥寥無幾。

奇怪地是，跟 ABC 電視台打對台的 NBC 電視台這時候傳出要接手製作第四季的消息。NBC 打算把第四季的預算進一步削減，故事中不會出現羅賓和歐哈拉督察，讓焦點圍繞在蝙蝠俠和蝙蝠女孩身上。不過就在 NBC 知道那個造價貴得驚人的蝙蝠洞，還有其他許多

道具都已經被劇組拆光之後，這個匆匆的計畫就胎死腹中了，蝙蝠俠電視劇也到此告一段落。

雖說如此，這系列劇集的生命卻未在此時結束。在電視劇風行的這兩年多，三季的《蝙蝠俠》總共拍了一百二十集，集數幾乎是其他同時代電視劇的三倍，這意味著它肯定會在往後的幾十年裡不斷重播。這齣劇從此變成了讓人宅化的誘導性毒品，把好幾個世代的美國小孩拉進宅宅的世界裡，讓他們每天下午回家守著電視，從電視裡知道什麼叫做「千篇一律的超級英雄」，什麼叫做「獨一無二的蝙蝠俠」。

當然，死忠的蝙蝠迷、同好誌和讀者來函專欄裡的那些聲音，對這個把漫畫搞得低俗的坎普風電視劇就此中止、不再有新作，自然是樂得拍手叫好。粉絲們鄙視、厭惡這劇集的聲音在幾十年內不曾斷絕，更在一九八九年提姆·波頓拍出新版電影《蝙蝠俠》的時候瘋狂地衝至高峰。粉絲們怕之後波頓會在韋斯特演的電視劇裡面找電影續集的靈感，於是就以批判電視劇各種低劣缺點的方式捧紅蝙蝠俠電影的風格。沒過幾年，喬伊·舒馬克接著拍了兩集蝙蝠俠電影，於是粉絲們的罵聲浪潮又出現了——而且還帶著恐同的味道34。

不過到了這幾年，七〇年代與八〇年代看重播版電視劇長大的孩子們都已經長大成人了，他們開始滲入九〇年代後的宅文化圈，過去對電視劇那種嗤之以鼻，也就是梅荷斯在〈蝙蝠俠、異常者、坎普文化〉裡提到的歷史狀況如今已經慢慢軟化，他們轉而開始接受這套電視劇，甚至開始喜歡它。就連DC出版社的態度也變了。明明在不久之前，DC官方只要一看

34 譯注：指的是《永遠的蝙蝠俠》（Batman Forever）和續集《蝙蝠俠與羅賓》。導演舒馬克本身是同性戀，這兩部片也因為影射同性戀而產生爭議。

到作家在漫畫中引用電視劇元素——就算只有一點點，也會出手阻止，但這幾年他們似乎放寬心胸，甚至讓電視台製作了一部充滿劇集風格的系列動畫《蝙蝠俠：智勇悍將》（Batman: The Brave and the Bold）。最近，ＤＣ甚至還出了官方版蝙蝠俠電視劇補完漫畫《蝙蝠俠66》（Batman' 66），無論是故事走向還是美術風格，都充滿當年劇集那套令人難忘的味道。

COURSE CORRECTION
路線修正

事實上，這幾十年來蝙蝠俠作品裡這類轉變越來越多。在電視劇剛上映的那幾個月，蝙蝠俠的作者、出版商以及讀者們一定想不到，自己有一天會回頭擁抱那個把心中偶像搞成丑角的節目。在電視劇首次播映的前兩年，它的確把蝙蝠俠推上了漫畫人氣排行榜的冠軍，但就在一九六八年劇集結束的時候，蝙蝠俠的銷量又一次被《阿奇漫畫》和超人趕了過去。一年之後，《蝙蝠俠》甚至淪落到在漫畫排行榜第九名搖搖欲墜，有蝙蝠俠出現的各刊漫畫銷量總和則是落到比一九六〇年代初期的成績還差。於是，要求停刊的聲音出現了。

當時有另一本和《蝙蝠俠》一起出刊的漫畫叫《智勇悍將》[35]，裡面有很多來自不同漫畫的明星共同團隊合作對抗威脅。這漫畫的編輯叫做莫瑞・波提諾夫（Muray' Boltinoff），是個

35　譯注：前文提到的《蝙蝠俠：智勇悍將》電視動畫，就是基於此系列漫畫改編的。

看著很多非主流詭奇系英雄誕生的老手，例如元素人（Metamorpho）和末日巡邏隊。他找了一個二十六歲的畫家尼爾·亞當斯，在《智勇悍將》裡畫了一則蝙蝠俠和另一個怪英雄一起出擊的故事。這英雄是個無法安息的馬戲團空中飛人，名字叫死俠（Deadman）。

像尼爾·亞當斯這輩的年輕作者，是從小看漫畫長大的。在他們眼中，畫漫畫是實現兒時的夢想。至於《智勇悍將》的編輯波提諾夫，他是那種會叼著一根菸斗的五、六十歲成功人士，他在年輕時愛上了漫畫，從此孜孜矻矻地揮著筆桿用稿子換飯吃。當時的波提諾夫已經在漫畫這一行裡混了三十多年，面對熱血的年輕人，他決定放開手，讓亞當斯自由揮灑。

亞當斯從國家漫畫公司的英雄資料庫挑出了非主流的角色，想用他的漫畫掀起一場寧靜的革命。在多年後受訪時，他對訪問者麥可·攸瑞（Michael Eury）說：「我心中蝙蝠俠該有的樣子，似乎跟當時DC出版社的人想的不太一樣。」他就像當年的死忠粉絲一樣，堅定熱切地認為「電視劇的作法完全無視了蝙蝠俠原本的脈絡……蝙蝠俠在大白天穿著那套像內衣的裝束出現在街上？實在讓人難以接受。」

亞當斯用了一些小聰明的技巧影響漫畫的整體調性。他不希望筆下的漫畫照著當時編劇鮑伯·漢尼（Bob Haney）那種單純的偵探劇節奏走，不希望故事變成蝙蝠俠跟死俠兩人一起追蹤一名鉤子斷手賊的路線。他利用一些小而明顯的畫面細節轉換了整體作品的氣氛；在他筆下，蝙蝠俠的頭罩上的耳朵變長了一點點，披風則變得更長，包覆身體的面積更多、看起來更有戲劇性。此外，亞當斯還會把劇本中發生在大白天的場景，改換到漆黑的夜幕當中呈現。到了後來，他更利用漫畫的畫格和鏡頭視角，進一步地改變黑暗騎士呈現給讀者的視覺觀感。對

154

於這些小伎倆，編輯波尼諾夫從不出手干預。

但看在當時的蝙蝠俠粉絲眼裡，這些伎倆卻讓人不滿。粉絲們那時一心一意要把電視劇的遺毒清得乾乾淨淨，對他們而言亞當斯的寫實畫風會讓某些「軟趴趴、過度風格化的壞東西有更多喘息空間。他們在漫畫和同好誌上投書，抨擊漫畫讓「好好的一個蝙蝠俠」淪落成《智勇悍將》等級的漫畫。不過沒過多久，《智勇悍將》的銷量快速超越了《偵探漫畫》，讓那本三十年前蝙蝠俠登場的老雜誌變成手下敗將。

蝙蝠俠的編輯施瓦茨看著自家雜誌的銷量不斷滑落，認為作品路線再不做出改變就不行了。蝙蝠俠需要一個大轉向，差異必須比之前的改版更明顯。當時的整個美國文化圈，都還記得蝙蝠俠電視劇裡飾演羅賓的演員伯特・沃德說過的「聖伊特拉斯坎的全套無價髮網！」這種怪台詞。如果漫畫只是在人物造型或者服飾上做些更動，還是無法驅散讀者心中的電視劇陰影。另一方面，施瓦茨也知道《超人》和各種周邊刊物：《動作漫畫》、《超級小子》（Superboy）、《路易絲・蓮恩》遲早會在銷量上贏過蝙蝠俠。就連兩種《阿奇漫畫》刊物，當時都分別登上了暢銷榜的第一名和第五名[36]。這個現象實在有點讓人擔憂。

而最糟的是，排行榜前十名竟然出現了一本漫威的漫畫。漫畫的主角不是別人，正是整個漫威界裡面自我意識和自我焦慮最強烈的傢伙：驚奇蜘蛛人（Amazing Spider-Man）。蜘蛛人這個爬牆小子的冒險故事，轉眼間竟然每個月比蝙蝠俠多賣了兩萬本。

36　大暢銷的理由，很可能跟 CBS 電視台播出的動畫影集大成功有關。

施瓦茨見狀，立刻明白了自己該採取哪些行動，也釐清了蝙蝠俠該往哪個方向前進。

他發動了美國漫畫史上第一次，也是影響力最大的一次重啟計畫，而這個計畫，成為了往後幾十年來被無數作者們不斷拿來套用的著名招數：

他跟羅賓說了掰掰。

第四章

重回暗影

Back to the Shadows

1969—
1985

對於那些希望與趣和自身都能被認真看待的成年粉絲來說，歐尼爾與亞當斯兩位作者是最佳的組合……有一些青少年開始堅稱漫畫應該是畫給成人看的，他們認為有些成人不希望童年從自己的生命中消失，所以需要一種新的途徑，讓他們把快樂找回來……超級英雄漫畫開始從主流娛樂市場退潮，轉向擠滿了各種怪才（geek）的角落。它們的陳年韻味得碰到那些像是孤獨苦行僧的大大小小男人們，才能被好好品味。

——格蘭特・莫里森（GRANT MORRISON）

在一九六九年十二月的《蝙蝠俠》第二百一十七期裡，布魯斯‧韋恩和阿福搭祕密電梯進入蝙蝠洞，巡視屬於蝙蝠俠這黑暗騎士的地下基地。他們逛過龐然的蝙蝠電腦，經過滿是尖端科技的法醫實驗室，最後到達當時那台造型已經和停播影集很像的蝙蝠車旁邊。

而在上一段這整趟過程的前一頁，他倆剛把要去哈德森大學（Hudson University）就讀的迪克‧格雷森送上計程車。韋恩告訴管家阿福身邊的一切需要重新開始，各種事情都需要被重新檢視一番：「看著迪克的離開，我發現一件嚴肅的事情：原本屬於我們個人的世界，如今已經不一樣了。我們快要……過氣了！外面的世界變成了摩德青年[1]（Mods）的天下，我們就像絕種的渡渡鳥一樣！」

布魯斯雖然是在很怪的場合下說出這句話，但卻說出了事實。

亞當‧韋斯特主演的蝙蝠俠電視劇結束之後，蝙蝠俠系列漫畫的銷量就大幅下滑。但不只是蝙蝠俠如此，當時整個漫畫產業都開始不景氣，每個月的漫畫總流通量，從過去的三百六十萬降到了兩百萬。有許多造成如此結果的可能原因：例如在那十年之中電視產業爆發性地成長，搶走了年輕的讀者群，另一方面，過去習慣的行銷方式也已經不符合那個時代。漫畫之前一直是一種單價低、毛利低，銷量也相對低的商品，過去主要是擺在小雜貨店的書架上賣，但到了那個年代，這種夫妻倆經營的街角小店已經慢慢被明亮的大型超市取代。超市不愛賣漫畫，因為它們不但賺不了什麼錢，還會引來一堆不買東西的小鬼頭在店裡晃來晃去。

1 譯注：英國六〇年代的年輕次文化。以改裝的速克達、義大利西裝和七分褲顯現個人特色。

而正當年輕讀者減少同時，整個漫畫產業也正轉向於滿足社會上某一群人數很少，卻經常發表意見的硬派收藏家。這群人的成員橫跨青少年到成年人，他們會以蜘蛛人為主題撰寫大學畢業論文，會在同好雜誌上寫文章，會投稿到漫畫的讀者來函專欄。此外，六〇年代出現了許多漫畫展，住在大城市或城市附近的粉絲會跑遍每一場活動去和創造出他們喜歡角色的作者、畫家們見面。其中有些人甚至已經開始蒐集獨立出版的地下漫畫，去那些從七〇年代早期開始賣過期漫威漫畫、ＤＣ刊物的小書店，或菸酒店裡買這類產品。

購買獨立出版的漫畫是很嶄新的作法：當年，要在小賣店以外的地方買到書只能透過郵購，再不然就是參加漫畫展。那時候的漫畫專賣店很少，因為會收藏漫畫的人也很少。大受好評的年度漫畫指南編輯查爾斯．歐佛史崔（Charles Overstreet）就指出一九七〇年的重度漫畫粉絲最多只有幾千人（根據當年第一本《歐佛史崔漫畫指南》的發行資料）。

但人少無所謂。重度粉絲們砸得下銀子，一般看漫畫的小朋友可做不到。這些粉絲非常敢花錢，再為了追角色或故事的最新進度，他們一次可以買下好幾本新刊，而且一定會全部讀完。不但如此，他們還會投下時間精力跟資源盯緊整個漫畫宇宙，把每個英雄和反派之間的關係爬梳整理清楚；如果出現了什麼新的補完資訊，他們很快就會知道，如果出現了不符合過去設定的東西，他們則能更敏銳的嗅出差異。

六〇年代末期的漫畫讀者生態大概是這樣：平均讀者年齡比五年前老，熱情程度則大增，電視版的蝙蝠俠對市場影響太大，讀者一方面得花時間治癒心中的傷口，一方面也為此氣憤難平。他們發現自己喜歡知識程度也大增。最重要的是，讀者開始渴求嚴肅版的超級英雄故事。

的文化被漫畫圈外的東西弄壞了；圈外的世界看上漫畫之後，就扭曲了它，甚至嘲笑它。他們

發現，這社會一面繼續關注漫畫，同時無可避免地帶來了一大群只會湊熱鬧，毫無忠誠度的一

日粉絲。

同時，《誘惑無辜》的作者，打擊漫畫產業的魏特漢從五〇年代一路遺留下來的恐同陰魂

也還沒散去。隱而不顯的恐同情緒化為了「坎普」、「色彩繽紛」這類的形容詞，悄悄隱藏在重

度粉絲的討論中，等到喬伊・舒馬克執導的蝙蝠俠電影出現，恐同情緒才在粉絲間再度引爆。

他們用這些詞彙描述電視劇對漫畫產生的影響。

狂熱讀者們非常清楚自己希望蝙蝠俠呈現什麼模樣。他們投稿到每一期的讀者來函專欄，

要求出版社把蝙蝠俠變回去。在《蝙蝠俠》第兩百一十期（一九六九年三月）的讀者來函中，

有個叫做馬克・伊凡尼爾（Mark Evanier）的十七歲少年，後來他成為了漫畫家、歷史學家和

傳記作家就投稿過一篇宣言，怒火熊熊地表示：「蝙蝠俠屬於暗夜。他潛伏在高譚市的街道之

中，全身上下圍繞著神祕的氣氛……把平凡無奇的超級英雄從他身上趕出去！讓蝙蝠俠回到偵

探的本質！」

附帶一提，這封強烈要求蝙蝠俠回歸嚴肅的宣言，剛好與該期的故事風格相反。這期蝙

蝠俠與羅賓面對的反派是「貓女與怒貓軍團」（Catwoman's Feline Furies）一個角色名字都很

響亮的悍女組合，成員分別叫做華麗弗羅（Florid Flo）、跳跳蕾娜（Leapin' Lena）、膽小崔希

（Timid Trixie）、浪蕩莎拉（Sultry Sarah）。

而在馬克・伊凡尼爾的宣言出現兩個月後，另一位讀者又提出了更具體的計畫，要求出版

社讓蝙蝠俠作品轉回黑暗路線。「你們得讓小丑回來。」這封信上明確地寫道：「小丑是殺人魔……他臉上的笑容必須很詭異、充滿血腥、讓人恐懼。」這類來函越來越多。每多一封，讀者的不耐與不滿都變得比之前更強烈。他們如此怒吼著⋯不是這樣！你們搞錯方向了！

當然，雜誌讀者來函專欄裡本來就會出現一些不滿的意見，例如抱怨情節、抱怨畫風、抱怨其他錯誤⋯⋯等等。雖然聲音不大，但一直存在。只是過去的讀者並沒有像前面提到的幾則信件那樣，為文直接指出蝙蝠俠角色風格錯誤的問題。這顯示了一九七○年代的讀者已經在質疑出版社失能，不該繼續掌舵決定蝙蝠俠該是何種面貌了。

國家漫畫出版社當然可以把這些抗議來函當耳邊風，或者就像一九六四年新版蝙蝠俠那樣，利用大幅修改畫風與角色造型的方法來解決問題。不過他們沒有這樣做，他們反而認真看待這問題，真的讓作品大轉向，開啟了以「探詢內心與自我追尋」作主題的漫畫年代。蝙蝠俠故事走向出現了大轉彎，而人們對「漫畫為誰而畫？」這問題的答案自此不再相同。在那之後有段時間，整個漫畫產業都捨棄了兒童市場，改以重度粉絲和漫畫收藏家為衣食父母，而這一切改變都從蝙蝠俠開始。

在一九七○年，蝙蝠俠變了，從此變成另一個角色。這次的改變不但讓歷史上出現了第一個被重塑的超級英雄，也是至今為止最戲劇性、影響力最大的一次角色重塑事件。施瓦茨在五○年代曾經過重新打造過綠燈俠和閃電俠，但他當時的作法是把這兩個英雄的身分、背景、造型完全改掉，甚至給他們換了另一種超級力量，除了英雄名稱之外，其他設定全都是新的。但

一九七〇年的新蝙蝠俠，卻是在完全不動到這些設定的情況下獲得全然不同的新生命，這個新設定從此屹立不搖，維持了接近半個世紀。也正因如此，這次大改造才持續啟發後來一代代的漫畫家、電視製作人、遊戲設計師和電影製片們。

如果這次重塑角色沒有完全照著當時的作法進行，沒有根據蝙蝠俠與讀者們的核心問題作出關鍵性的長遠改變，那麼效果大概只能撐個一、兩年吧！要是如此，我們今天看到的就只會是另一個出版社亂槍打鳥的嘗試而已，就像一九六〇年代一度出現的「斑馬裝蝙蝠俠」一樣，曇花一現。

如果沒有這次的角色重塑，之後也就不會有法蘭克·米勒、提姆·波頓、布魯斯·蒂姆[2]（Bruce Timm）、克里斯多夫·諾蘭等人各自重新詮釋的蝙蝠俠了。

如果一切沒有照當時那樣發展，那麼漫畫迷以外的世界就完全不會知道國家漫畫出版社做出了多大的改變，整個世界會繼續把蝙蝠俠跟「POW！」、「ZAP！」這種東西畫上等號，即使過了幾十年也不會改變。

但就在一九七〇年一月，《偵探漫畫》第三百九十五期，出現在那幾千個死忠的漫畫信徒們眼前的，是震撼著每個漫畫迷內心深處的東西，是一個讓他們嘶吼已久，卻一直找不到正確方法去陳述的夢想。

他們看見了一個完全由和自己一樣的狂熱宅粉創造，為他們而畫的蝙蝠俠。

2 布魯斯·蒂姆：知名美國角色設計師，以為DC漫畫設計的諸多角色和改編自DC旗下漫畫的系列動畫「DC動畫宇宙」（DC animated universe）為人稱道。

眼前的蝙蝠俠……是他們的同伴。

品牌重塑

REBRANDING THE BAT

一切改變起源於《蝙蝠俠》第二百一十五期（一九六九年九月），該期的讀者來函裡有一句讓人感到莫名其妙的預告。施瓦茨在這篇預告中表示：今後這本刊物的墨線稿將改由迪克・喬達諾負責，除此之外，「在十二月號將有一個非常巨大的改變！如果沒有親眼看到，你們一定不會相信！」

到了《蝙蝠俠》的十二月號，讀者們發現蝙蝠洞裡一盞燈也沒亮，而蝙蝠俠氣沖沖地從裡頭衝了出來，命令他老淚縱橫的管家：「看這蝙蝠洞最後一眼吧！阿福。看完了就把它封起來，永遠不要再進去了！」

當時的蝙蝠俠作者法蘭克・羅賓斯（Frank Robbins），不希望蝙蝠俠作品繼續再被各種書本和電視節目經常出現的那些「富麗堂皇的韋恩大宅」壓得喘不過氣。為此，他決定把羅賓斯直接送進大學校園，再讓阿福和布魯斯從大宅裡搬出去。

阿福滿臉憂慮地問主人：那接下來該怎麼辦？

「變成全新的蝙蝠俠吧，」布魯斯突然套上了一副企業品牌顧問在搞危機管理的時候才會出現的口吻：「把工作流程簡化！以前那些零零碎碎的小道具不要再用了……用我們穿在身上

的衣服來處理事情……用我們腦中的智慧來處理事情！我們要重新建立蝙蝠俠的招牌，要讓目前在世界各地橫行的當代黑幫，都打從心裡畏懼我們！」

他們搬離大宅，住進了摩天大樓樓頂的高級景觀公寓，公寓底下就是韋恩基金會所在地。

「白天，我會花更多時間處理基金會的事情，」他告訴阿福：「入夜之後，再狠狠削他們一筆。」

五十二歲的蝙蝠俠作者法蘭克・羅賓斯在漫畫中已經看了太多《羅溫、馬丁喜劇小品》（*Rowan and Martin's Laugh-In*）這種搞笑節目般的台詞。他決定照著編輯的意思，用自己的筆讓蝙蝠俠作品重回原點。於是，韋恩跟阿福在新家安頓好之後，布魯斯說，他要讓韋恩基金會給被暴力犯罪傷害的受災戶經濟援助。「從這件事開始，韋恩基金會將與蝙蝠俠攜手合作！」

過去三十年來，布魯斯・韋恩這個身分幾乎只能算是蝙蝠俠的一張面具；他扮成玩世不恭的富家傻小子，降低世人對他的疑心，但韋恩在這一期故事裡捨棄了浮誇的形象，搖身一變，變成了為受害者而戰的戰士。

在同一集，蝙蝠俠也靠著他犯罪學的專業直覺和高超的變裝技巧，用不同的假身分在高譚市的地下世界到處放假消息，藉此把殺人兇手逼出巢穴。蝙蝠俠這樣的作風和三十年前《偵探漫畫》第二十九期的他自己一樣，而他也因此和第二十九期的故事一樣，在探案過程中肩膀中了一槍。與之前不同的是，這次他沒有隨便在傷口包上一塊紗布了事。在畫面上，我們看見蝙蝠俠冒著汗，痛苦扭曲地挖出子彈，看見他「嗚啊──」的慘叫了一聲。

蝙蝠俠重新變回暗夜裡的復仇者，對那些欺壓無辜者的歹徒高舉永無休止的戰旗。但這

164

次，他讓布魯斯・韋恩的身分也加入戰局，而且開了一條全新的戰線。一九三九到一九四○年的蝙蝠俠保護的對象是有錢的上流階級，到了一九七○年代，他轉而站在平民百姓這邊，不讓百姓被充斥在上流社會裡的罪犯所傷。

同時，他身邊的助手、車子、祕密基地、特殊力量、各種精心設計的輔助工具，全都一起消失。蝙蝠俠回到原點，再次孤身一人伸張正義。如今他變得非常脆弱，面對面肉搏時會被歹徒擊倒，中槍之後會血跡斑斑。遇到這些他只能硬撐過去，用鋼鐵般的意志支持他那副與普通人無異的身心，不要退縮，繼續踽踽前行下去。

蝙蝠俠在《蝙蝠俠》第二百一十七集裡變成了「黑暗騎士」，讓同好雜誌《蝙蝠瘋》的編輯比爾侯・懷特非常興奮。他寫了下面這樣的評論，寄給漫畫的讀者來函專欄：「蝙蝠俠不再是一個穿著可笑戰衣，缺乏深度的打手角色。這個對抗犯罪的戰士，變得越來越真實。」

附和懷特的粉絲很多。他們帶著一副「我早就說過了」的高傲態度，謹慎地看好角色的未來發展：「之後，蝙蝠俠會重新回到長久以來早就該走的道路上。」

但光靠上述的改動，整部作品看起來還是少了點什麼。羅賓斯寫的劇本花了九牛二虎之力，將蝙蝠俠世界的設定跟機制推入了新時代，故事本身卻還是照著本格派警察劇的公式在走。作品變得嚴肅、「越來越真實」了，可是就是少了點氣氛。

這樣的蝙蝠俠只能算是改頭換面，還不能叫做浴火重生。

HOW TO MAKE (BATMAN) COMICS THE MARVEL WAY
如何讓（蝙蝠俠）漫畫變得很漫威

《蝙蝠俠》的編輯施瓦茨，第一次去找二十九歲的丹尼斯·歐尼爾寫新劇本的時候，歐尼爾不過拿起一九六八年的作品瞥了幾眼，這些作品都還充斥著電視劇浮誇、大膽、明亮的風格，就開始找藉口推掉這工作。在那之前，歐尼爾的代表作是《神力女超人》跟《綠箭俠》。

他拔掉了神力女超人的超級力量，把她重塑成一個精巧計謀跟手刀來周遊列國解決問題的女性；他也拔掉了綠箭俠的家財萬貫背景，讓他看起來不再像山寨版的魅影奇俠或者蝙蝠俠，而變成一個脾氣暴躁，無法對不公不義忍氣吞聲的角色。歐尼爾重塑這兩個角色的手法都跟「尋回角色的初衷」沒有關係，而是刻意把當代社會議題與角色結合。在神力女超人身上，他融合了女性解放的議題；在綠箭俠身上，嗯……企業肥貓、種族主義、警察暴力、貧窮問題、汙染、黑幫、毒品……只要你想得到的議題都有。

歐尼爾那世代的人，並不把超級英雄漫畫當成純粹逃避現實用的娛樂產品。在六〇年代，美國大眾很需要一些輕快的大雜燴，才能暫時忘掉充滿越戰、政治暗殺、青年暴動的現實世界。當時的電視充滿著讓人逃避困境、無視殘酷現實中種種限制的節目：《太空仙女戀》（I Dream of Jeannie）、《火星叔叔馬丁》、《蓋里甘的島》，以及，沒錯——電視版蝙蝠俠。不過專業記者出身的歐尼爾，對地下漫畫有相當了解。地下漫畫界的《扎普漫畫》（Zap Comix）、《精巧漫畫》（Bijou Funnies）、《超級疣豬》（Wonder Wart-Hog），惡搞版的超人，號稱「全世界最臭的

166

超級英雄」。這些作品，雖然作法不那麼優雅，但一直碰觸著一些較為嚴肅的議題。歐尼爾認為，既然用十八禁方式惡搞的超級英雄可以關注社會議題，那為什麼正版漫畫不自己做呢？

到了一九六九年，施瓦茨又回頭找歐尼爾。這次他以試稿的方式，給了歐尼爾在蝙蝠俠身上自由發揮的權利。當時蝙蝠俠的額勢需要一帖猛藥來醫，於是施瓦茨一方面找來歐尼爾，另一方面也找了動畫《蝙蝠俠：智勇悍將》的繪者亞當斯。亞當斯筆下那個跟其他英雄一起冒險的蝙蝠俠，比施瓦茨麾下的那個更受歡迎，兩個人湊成一隊上場試試。

歐尼爾和蝙蝠俠同樣出生於一九三九年。有時候，蝙蝠俠的刊物會在封底重印一些一九三九年由芬格、凱恩、莫道夫三人組創造的初代蝙蝠俠作品，但歐尼爾實在對這些作品沒什麼印象。他花了一個下午泡在出版社的檔案庫裡面，想看看第一年在《偵探漫畫》裡登場的蝙蝠俠，有沒有什麼是可供參考的。

「蝙蝠俠的動力，來自他的出身背景。」多年後，歐尼爾在訪問中這麼告訴記者羅伯特・皮爾森和威廉・優瑞秋。「……他的背景設定非常完美。當出版社決定改造蝙蝠俠的時候，這些設定引起了我的注意。至於『打算怎麼利用這些設定，寫出更好的東西？』很簡單啊！製造一次事件，然後把這個角色身上每一件該讓讀者知道的資訊，一次攤在所有人眼前。」

歐尼爾和過去的許多重度蝙蝠粉絲們一樣，把注意力放到了《偵探漫畫》第三十三期小布魯斯・韋恩跪在床前說的誓言上。在當年粗劣的畫面之中，少年布魯斯倚著燭光跪在床前立誓，歐尼爾看到這一幕，發現整個系列作品竟然忘了這件非常重要的事情，這麼多蝙蝠俠故事竟然提也沒提過這個誓言。三十年來，這幕重要的場景就這樣一直擱在那兒，乏人問津。

歐尼爾注意到，在看這部作品時，你不能只將那句讓蝙蝠俠踏上追兇之旅的誓言當成角色的背景故事。它絕對不只是一套解釋蝙蝠俠為什麼要扮成蝙蝠、為什麼要用一堆蝙蝠道具的淺薄說詞，少年布魯斯的誓言沒有這麼簡單。那句看來簡單的誓言，其實就是後來蝙蝠俠的一切。

歐尼爾發現，蝙蝠俠其實是被自己的誓言掌握，沉於其中不可自拔的著魔者。

「著魔」（Obsession），一個從精神分析學借來的概念。這個百分之百屬於成人社會的詞彙，原本非常不適合超級英雄漫畫這種善惡分明的宇宙。幾十年來，漫畫裡面的好人之所以會做好事，是因為他們本身就是好人；壞人會做壞事，因為他們是壞人。當然，主角們行俠仗義都有各自的理由，但是漫畫是一個動作要大膽，情節要俐落的敘事媒材。所以英雄們的行事動機過去都真的很簡單明瞭，沒有什麼可以挑毛病的空間；他們全都是犧牲自己拯救他人的利他主義者，沒有作者會在英雄的行事動機裡加入任何脆弱、平凡、幽微的人性。沒有作者會把人類的情感，當成英雄的動機。

不過，讀到這裡的你可能注意到了：漫威旗下就有很多這樣的英雄。比方說《驚奇四超人》（The Fantastic Four）[3]，他們全員充斥著憤怒與怨恨，根本是一個機能不全的超級英雄家庭；《綠巨人浩克》裡的主角則不顧一切，對觸手可及的每一件東西發洩他的怒氣。再說說《蜘蛛人》，他是個罪惡感滿溢的青少年，充滿焦慮、道德矛盾，常常覺得自己是個魯蛇。

3 編注：神奇先生（Mister Fantastic）、隱形女（Invisible Woman）、霹靂火、石頭人（The Thing），四人都有性格或人性上的弱點；神奇先生會為了目標不顧一切，隱形女的原生家庭有過悲劇，其弟霹靂火性格急躁容易暴怒，而石頭人則自卑於自身的外表。

至於《Ｘ戰警》？創作者根本是把青春期特有的自我意識，以及那種不被世人接納的孤獨感

受4，變成了一群有血有肉，披著羽毛跟獸皮的角色！

歐尼爾踏上漫畫編劇之路，從在漫威撰寫奇異博士、夜魔俠，以及其他角色的試用稿開

始。在一九六一年，漫威的史丹·李（Stan Lee）、傑克·科比（Jack Kirby），還有史蒂夫·迪

特科（Steve Ditko）三個人開始嘗試在創造英雄的時候幫他們加入人格特質，結果創造出了許

多具有人格缺憾的英雄。在漫威的漫畫作品中，劇烈的情緒迸發總是能讓英雄們掉入陷阱，偏

離故事原有的情節邏輯，讓他們因三角戀情、認錯人、隱瞞的真相等等通俗劇的劇情犧牲生命

在所不惜。

就和漫威的很多東西一樣，這種路線設定全是為了市場考量。史丹·李是在漫畫界裡第一

個注意到年紀較大的青少年讀者的人，也是第一個針對這群讀者推出作品的人。這群青少年對

和自己有相同困擾的英雄比較容易產生共鳴，他們在意女生、在意金錢，在意在學校裡受不受

歡迎，並且堅定不移地相信世界上沒有任何一個人了解自己。

歐尼爾帶著之前處理《神力女超人》和《綠箭俠》的經驗開始改造蝙蝠俠。但他這次並沒

有把蝙蝠俠跟某個特定社會議題結合，而是把焦點放在蝙蝠俠和讀者們的心理連結上。蝙蝠俠

有一些死忠讀者，會買齊所有新刊、精心裝訂成冊、寫信到讀者來函專欄，以胸中永不熄滅的

熱情不斷研究同好刊物和諸多過去的作品。歐尼爾把他們當成了最重要的目標，在漫畫裡給了

4
編注：變種人因為自身突變出的超能力而受到家庭、朋友或社會的排擠。

他們夢寐以求的英雄：一個和他們自己一樣的蝙蝠俠。

在改造的一年之後，他更是毫不掩飾地說：「核心設定是：蝙蝠俠是一個孤獨的著魔者。」

「他沒有發瘋，也沒有精神疾病，」歐尼爾補充道：「……蝙蝠俠知道自己是誰，也知道自己著魔的原因。他只是選擇放手，不去對抗。他讓心中的執迷變成自己存在的意義……」

這就是歐尼爾給蝙蝠俠的第一個禮物。他讓長大後的布魯斯扮成蝙蝠，為了過去那個小男孩在床邊立下的誓言而奮鬥，把一則不可能實現的誓言化為現實，將他化為了一個有血有肉的人物。在黑夜中，蝙蝠俠一次又一次地維繫著那則誓言，不讓它消逝。蝙蝠俠沒有選擇，因為那是他無法違抗的使命。

他已經著了魔。

GOTHIC REVIVAL
歌德式的重生

歐尼爾決定正面處理蝙蝠俠內心掙扎的作法，只不過是他之所以能夠定義這個角色長達幾十年的原因之一。如果歐尼爾是個作家，他可以輕易地在字裡行間塑造自己想要的氛圍，可以用行文構句來決定角色的動作，但在漫畫中，作品的呈現形式和故事本質是分不開的，繪師的筆觸會形塑讀者眼中的世界。構築漫畫的氣氛、調性和文學差很多，並沒有從一句話一句話慢慢地延展成段落，再從許多段落結合成一個篇章這種事。在漫畫世界，一切資訊都會融合在視

覺元素之中：畫格的編排、輪廓的粗細、細節的多寡——一切都在讀者翻開畫面的那一刻就塵埃落定。

書是拿來閱讀的。而漫畫，是用來感受的。

漫畫編劇歐尼爾和繪者亞當斯的工作分開進行。這算是漫畫界常見的工作方式。歐尼爾先把劇本交給施瓦茨，再由施瓦茨轉交給亞當斯。一週之後，歐尼爾才會看到亞當斯完成的繪稿，然後由墨線稿的喬達諾上墨線，在畫面裡加強視覺重量、強化紋理，並加入諸多細節。

這個團隊的第一個合作戰果在一九七〇年一月登場，叫做〈久候墓地的祕密〉（The Secret of the Waiting Graves），這篇作品對過去消逝不再的一切事物，做出了一場令人難忘的告別。

後來，歐尼爾認為這個故事是為了：「刻意讓蝙蝠俠擺脫電視劇的框架。把所有該加的加進故事裡，然後向全世界宣告：『嘿，我們不玩坎普了。』」他說：「我們希望重新打造後的蝙蝠俠，除了是世界最強偵探、世界最強運動選手之外，同時也是令人恐懼的黑暗生物——即使他不是超自然的怪物，我們也希望他的實力非常接近那樣的怪物。」

而他口中的這篇開頭的：「在蒼涼無物的中墨西哥山坡上……是一座被撬開的墳墓……和蝙蝠俠投下的一抹恐怖陰影。」

劇本建構出了陰晴不定的故事氛圍，而畫家的筆觸將其化為現實。觀眾們在看漫畫時的視角趴得很低，先從蝙蝠俠的雙腳邊望過去，看見兩個空的墓穴，而在遙遠的另一頭，一個脹得巨大的月亮低掛在夜空中，襯出前方崩頹的修道院。我們看著蝙蝠俠的披風在風中獵獵作響，看著他的影子落進身前的兩個墓穴，一切充滿著……很不合理的感覺。因為月亮在蝙蝠俠的正

前方，他的影子照道理來說應該落在身後，但在畫面中卻往前落進了墓穴。不過我們還是別管這種小事了。這算是故事作者亞當斯第一次用他的方式來詮釋他的「攝影寫實主義」，在之後的作品裡，我們還會繼續見到他利用扭曲物理世界的光學原理，來製造出強烈的戲劇張力。

在接下來的故事裡，蝙蝠俠碰上了一對祕密藏著陰謀的墨西哥貴族。一切設定都和電視影集一樣浮誇，但作品裡卻沒有戲劇性的明亮燈火，有的只是歌德式恐怖的陰暗迷障。就這樣，不同的敘事方式使得通俗劇劇情有了厚度。

歐尼爾華麗的文字敘述與亞當斯幻影四伏的恐怖畫風彼此配合，整個故事讀起來有點像是驚悚小說家愛倫坡在高燒下寫出來的作品。不過漫畫的場景真是棒透了，讀起來也完美無瑕，這是一篇真的會讓人覺得恐怖的蝙蝠俠作品。

從此負責寫漫畫劇本的歐尼爾，接下來第一件事就是把蝙蝠俠從讀者熟知的高譚市大樓樓頂調走，扔進一個有超自然氣息的歌德式異國場景。這件事就和一九三九年加德納‧福克斯的做法一樣，讓蝙蝠俠去對抗崩塌的城堡、髒兮兮的狼人、恐怖的吸血鬼。但歐尼爾的目的和福克斯不同，歐尼爾希望讀者藉此體會到蝙蝠俠的孤獨和脆弱，藉此親身感受蝙蝠俠置身於一個完全無法靠偵探擅長的演繹法解釋的超自然謎團之中時，心中會有多麼困惑。

歐尼爾成功了。讀者反應大好：「經過了這麼多年，我們終於跟那些垃圾級的蝙蝠小道具說再見了。過去那個被商業化、被剝削、被『過度曝光』的蝙蝠俠，也終於再見了。」

「過度曝光」這個詞用得很貼切。我們可以從這位讀者的讚美之詞，看出死忠粉絲們對電視劇把蝙蝠俠從粉絲們手中、從宅的領域奪走，扔進了一般人的視劇的怨念依然沒有散盡。電視劇把蝙蝠俠從粉絲們手中、從宅的領域奪走，扔進了一般人的

172

世界，把蝙蝠俠搞得很廉價。但如今，蝙蝠俠終於回來了，終於回到能夠懂他的讀者身邊。

那麼，蝙蝠俠旁邊那個小男孩呢？也跟著說再見了。

暗夜英雄終於孤身回到陰影之中，再也不用擔心身邊那個紅背心的少年了。

「而且那個羅賓，」粉絲繼續在來函中寫著：「上了大學，離開了夜晚的蝙蝠俠。我們的

雖然還不至於全面抵制之前那個「毀了一切的蝙蝠俠」，不過熱情的粉絲們的確一次又一

次張開雙手，擁抱歐尼爾和亞當斯共創的蝙蝠俠。粉絲們認為：「過去那個無比高貴的蝙蝠

俠、仁慈至極的蝙蝠俠，運氣好到爆炸的蝙蝠俠已經死了！如今在我們眼前的這個人是……蝙

蝠俠！……在黑暗中懲戒罪惡的復仇者，在陰影裡保衛高譚市的神祕守護者！蝙蝠俠！」

一九七〇年硬派粉絲們心中那個「真正的蝙蝠俠」，是為了對抗電視劇版本而形塑出來

的。早在金鋼狼、制裁者、死侍，還有當代隨處可見的反英雄5出現之前；早在克林‧伊斯威

特在《緊急追捕令》（Dirty Harry）裡扮演那個冷酷無情的復仇警官哈利（Harry Callahan）的

一年前，蝙蝠迷們早已高聲拒絕接受那些通俗的英雄價值：拒絕高貴的氣質、拒絕仁慈，拒絕

當個乖寶寶。

常駐他們心中的是一個願意為了人們把自己雙手弄髒的蝙蝠俠。

蝙蝠俠粉絲們看出歐尼爾參照蝙蝠俠最初登場的那些作品來撰寫新的故事；他們渴望蝙蝠

5 編注：「反英雄」是相對一般人們認識的英雄而言，他們不像正統英雄一樣容貌端正、能力強大、行為正確，雖然欲達到的目標或做事理由與英雄相同，但可能以不純然正派的方式行事。文中提到的金鋼狼、制裁者、死侍都會用正統英雄不會有的血腥、殘酷手段解決惡人，其中死侍以俏皮的性格和充滿腥羶色的說話方式著名。制裁者還是個通緝犯。

俠用黑暗而詭譎的老派方式執行正義、保護世界。他們開始分析：電視劇究竟給了觀眾們什麼，才會成為觀眾逃避現實、不切實際的管道呢？那種「與現實議題相關聯」的做法，畢竟是後話了。

蝙蝠俠之外那些擁有高貴情操和強大力量的英雄，現在在其他漫畫裡面現實社會延伸進來的幫派暴力、毒品、種族主義，通常會覺得自身的超能力和情操無法抵擋這一切，於是英雄便變得十分渺小、無力，然而，蝙蝠俠電視劇潛藏的其中一個主題正是擁護「英雄是高貴、擁有強大力量」的思想，於是蝙蝠俠在劇中總是毫無阻礙與掙扎就能輕易行使正義的結果，就是讓劇中的英雄形象變得扁平而不真實，變得非常荒謬、可笑。

但歐尼爾本人其實並不認同粉絲的分析，他認為重點還是放在角色的性格塑造上。「我覺得英雄不能沒有惻隱之心。」他表示：「不過有很多人不這麼想，這些人也不喜歡蝙蝠俠有惻隱之心……但就情感認同上來說，你的確無法把毫無惻隱之心的反社會人格者當成英雄。」

一九七〇年的確是這樣。不過，再等個幾年，情況又會改變了。

NEW FOES FOR A NEW AGE
新時代，新反派

在接下來的十年，歐尼爾總共為《蝙蝠俠》寫了三十二篇劇本，在《偵探漫畫》寫了三十一篇；其中由亞當斯繪稿的只有十二篇，而且全都是在一九七〇到一九七三年間的稿子。

當時有好幾個畫家以亞當斯的風格為基礎負責繪稿，包括埃弗・諾維克（Irv Novick）、鮑布・

布朗（Bob Brown）、吉姆・阿帕羅，還有迪克・喬達諾。劇本方面，除了歐尼爾之外，法蘭克・羅賓斯（Frank Robbins）也負責撰寫了一部分。羅賓斯喜歡讓蝙蝠俠留在高譚市對抗幫派分子和為富不仁的商人，並且把故事焦點逐漸移到了布魯斯・韋恩的身分，以及韋恩身為慈善家的定位上。

歐尼爾的劇本經常出現畫師們不一定喜歡的，各種陰魂不散的復仇厲鬼，作為反派角色和故事中的陷阱，和暗夜英雄互鬥。此外，恐怖元素也經常出現在同為作者的羅賓斯故事中，他在《偵探漫畫》第四百期（一九七〇年六月）讓人蝠（Man-Bat）[6]這個很有化身博士風格的角色登場，接下來還讓女巫、撒旦集會、狼人到吸血鬼陸續出現。

其中一則由漫畫編劇歐尼爾跟繪師亞當斯合作的作品，更巧妙地結合歌德式的超自然氣氛和充滿張力的動作場面，使得讀者來函佳評如潮。

由於施瓦茨和旗下的作家們決定讓小丑、謎語人還有其他的經典反派角色暫時避避風頭，等待電視劇的負面餘波從讀者心中消失，蝙蝠的對手因此變成了高譚市的幫派老大、犯罪組織的大頭目還有鄉間的超自然怪物。只不過這些角色全都在登場一次之後就被賜死了。重生後的蝙蝠俠需要新的宿敵。

歐尼爾在《偵探漫畫》第四〇五期（一九七〇年十二月）讓影武者聯盟（League of Assassins）登場，並且為之後首領拉斯・奧・古（Ra's al Ghul[7]，另名忍者大師）的出現埋好

6　這角色的概念與設計都由尼爾・亞當斯一手包辦。

7　這名字在阿拉伯語中的意思是「惡魔之首」。

了伏筆。拉斯‧奧‧古在當時的蝙蝠俠世界中有一些獨一無二的特徵：首先，他手中握有的資源遠遠超越了富家鉅子布魯斯；其次，他的犯罪動機完全符合當時現實世界的價值觀。拉斯希望讓地球的生態恢復平衡，只不過他的方法是把身為病原體的人類全部消滅乾淨。

蝙蝠俠與拉斯這兩個角色從此糾纏不休。其中最有名的一集是橫跨四期的大連載[8]，兩人跨國追逐，蝙蝠俠為了拿下拉斯，不讓他有回頭尋仇的機會，還被迫偽造布魯斯‧韋恩墜機身亡的消息。不過，在那個故事的結尾，當蝙蝠俠終於找到了敵人在瑞士的藏身處時，卻發現這位惡魔之首、犯罪大師早已逃過了正義的制裁——他死了。

就在這個時候，拉撒路之池（Lazarus Pit）這個復活泉在歐尼爾的劇本中出現了。這種液體不但是拉斯長生不老的根源，還能讓人起死回生。拉斯復活之後和蝙蝠俠騎著雪地摩托車展開了一場○○七式的追逐，還來了幾場精彩的鬥劍，最後終於被蝙蝠俠抓住，而瀕死的蝙蝠俠則是被拉斯的女兒塔莉亞（Talia）救下命來，兩人上演了一場激情的擁吻。

《蝙蝠俠》第二百四十四期的封面上，是復活的拉斯俯瞰著被剝掉上衣的蝙蝠俠。這是亞當斯第一次以攝影寫實主義的方式畫出這位披風騎士的胸膛；長滿胸毛，連乳頭都畫得很清楚。這集封面無論在出版社內還是外都引起很大的爭議，同時也寫下了粉絲們第一次因為「蝙蝠俠出現乳頭而反感」的歷史紀錄。

這段時間，國際性組織犯罪的故事在蝙蝠俠作品中十分常見，其中又以講求團隊合作的蝙

蝙蝠俠動畫《智勇悍將》最多。模仿亞當斯畫蝙蝠俠漫畫線稿的阿帕羅，從《智勇悍將》第一百期開始成了漫畫的繪師，他延續著前任亞當斯的畫風，但把蝙蝠俠畫得更瘦、更有稜有角，更像短跑選手而非體操名將，人物的輪廓線也更粗。

在這新氣象蝙蝠俠故事裡，舊日反派重新出現的時間點各自不同。首先，讓我們先歡迎幾個適合當下歌德詭奇風的老朋友們。至於那些更古怪、更經典的大壞蛋們，請讀者們再耐著性子稍等一陣子，我們隨後會講到。

在《蝙蝠俠》第二百三十四期（一九七一年七月），首先回來的是睽違十七年再度登場的雙面人。在新版作品裡面，他那個招牌的擲硬幣動作變得更重要，像是強迫症一般地跟著角色出場。這期也出現了另一個著名的畫面：遇到挫折的蝙蝠俠在震驚之下握緊了拳，表情隨之扭曲。雖然之後的蝙蝠俠會變成一個壓抑的角色，但在亞當斯筆下，他卻是一個感情非常劇烈、情緒不時爆發的人。

在《蝙蝠俠》第二百三十四期（一九七三年九月）回歸的角色則是小丑，而且他變成一個只要願意就隨時可以大屠殺的邪門怪人。因為後來這連環殺人魔形象的出現，之前電視劇裡面凱薩‧羅梅洛演的那個沒鬍子的自大狂印象從讀者心中消逝了。小丑不再是小偷，他是狂人！歐尼爾強烈地認為，如果要重新把小丑的反派特質引導出來，首先就得讓他變回殺人不眨眼的魔王，所以歐尼爾讓他在一期的故事中製造了四具屍體。另外，小丑還得變成一個無法預測的角色，因為隨機性的暴力犯罪正是造就蝙蝠俠幼年那場悲劇的成因。小丑得把那樣的隨機性具現化出來才行。

歐尼爾的這個想法在故事中化為以下的場面，而且從此奠定了小丑的角色形象：小丑想要的是完全擊潰蝙蝠俠。他想要踩住倒在地上的蝙蝠俠，享受終極的勝利感。而且如果他的願望真的實現了，他會在最後一刻收手：「才不要呢！要是不能繼續和蝙蝠俠繼續玩遊戲，就算贏了也沒意思！」

打從《偵探漫畫》第六十二期之後，小丑就沒殺過人了，日子一過就是三十一年。到了第二百三十四期殺戒一開，讀者們立刻為他血流遍地的效果大聲叫好。其中一篇讀者回函這麼寫：「等了這麼久，真正的小丑終於回來了！他的詭異、他的瘋狂、他那惡魔般的才智！」

從此之後，蝙蝠俠作品裡出現了一組二元相對的角色：虐待狂一般，混沌卻快樂的小丑；冷酷無情，卻守護著秩序的蝙蝠俠。他們兩人像照鏡子一樣對看著彼此，這關係從漫畫開始衍伸到各式不同的媒體之中，一路對峙了四十年。

新的作者們對反派們和蝙蝠俠潛藏著的和扭曲、怪異心理狀態非常有興趣。同時，他們也花越來越多的力氣將蝙蝠俠融入當代設定，強化蝙蝠俠懲戒罪犯的面向，而這兩者結合起來的結果就是阿卡漢醫院的出現。漫畫編劇歐尼爾和編輯施瓦茨讓阿卡漢醫院在《蝙蝠俠》第二百五十八期（一九七四年十月）登場，成為高譚監獄之外的另一個關押所，是「一個關押瘋狂罪犯的精神病院」。

過去，蝙蝠俠的敵人主要都從事搶珠寶跟偷藝術品這類的犯罪。阿卡漢醫院的出現讓同一群反派們進進出出監獄，一方面是為了讓故事可以一直說下去，另一方面也是在呈現一個隱喻：蝙蝠俠從來不殺人，所以反派總會再次出現。

但七〇年代後的高譚市變得恐怖多了。作者歐尼爾和羅賓斯冒著風險，把過去的經典反派們一個個變成了屍袋製造機；一開始，阿卡漢病院裡的名人還只有雙面人和小丑，但幾十年過去，作品中的恐怖氣氛越積越深，反派們的心理病態程度也越來越極端，越來越傾向精神病院的患者。像是稻草人（Scarecrow）、毒藤女（Poison Ivy），甚至連謎語人也往那路線而去。謎語人以前只是喜歡玩小機關，後來卻變得扭曲，甚至出現了悲劇性的性格，明明在暗巷裡接二連三被蝙蝠俠痛打一頓，卻一再走回老路。

另一方面，為了要讓雙親被殺的童年悲劇對蝙蝠俠的影響變得更完整，歐尼爾在《偵探漫畫》第四百五十七期，又寫出了蝙蝠俠作品中另一個重要的地點。每年父母的忌日晚上，蝙蝠俠會放下一切任務，回到當年悲劇發生的暗巷，一心一意、嚴厲無情地巡邏。那條暗巷原本叫做公園街（Park Row），因蝙蝠俠的事件改名為犯罪巷（Crime Alley）。另外，編劇歐尼爾和畫家喬達諾還另外創造了一個心地善良的社工萊斯莉·湯普金斯（Leslie Thompkins）。湯普金斯當初在悲劇發生後照顧了還是個孩子的布魯斯，多年後也依舊留在犯罪巷，盡其所能地把希望帶給附近的居民。

歐尼爾覺得湯普金斯這樣的角色很重要：她代表人們不一定要用暴力才能回應當年悲劇。蝙蝠俠與她，一個是感情用事的小孩，另一個是理智的成人，這兩種不同的回應方式讓故事產生了張力。

BATMAN: THE LICENSED PROPERTY

賣蝙蝠俠，數授權金

蝙蝠俠故事裡這些各式各樣的路線轉換增加了角色們的面向，也拓展了角色人際關係的面向，而這些全都是為了一小群死忠讀者而誕生的。這些讀者的數量在一九七〇年就已經不到三十萬，七〇年代中期更是少了接近一半。過去，超人的銷量是其他漫畫（包括蝙蝠俠）的兩倍，但這個年代裡，贏過蝙蝠俠的變成了另一個角色——蜘蛛人的銷量從一九六九年贏過蝙蝠俠之後，在七〇年代一路增長，最後終於成長到每個月都比蝙蝠俠多賣十萬本的程度。

在這段時間中，蝙蝠俠的漫畫開始走恐怖風，故事的層次也隨之增加，但世界上絕大多數的人看到的蝙蝠俠，卻是完全另一個樣子。國家漫畫和漫威漫畫這樣的出版社，為了解決漫畫讀者群變小的問題，開始做起了角色的商品授權的生意。在七〇年代，蝙蝠俠帶給出版社的收入開始從漫畫雜誌慢慢轉向貨架上的角色公仔、相關遊戲、拼圖、整套的玩具、著色書，以及各式各樣的周邊商品。市面上出現了許多蝙蝠俠 T恤、蝙蝠俠床單，或者玻璃器皿。忽然之間，到處都可以看到因凡提諾、亞當斯、羅培茲（Jose Luis Garcia-Lopez）這些繪師畫的蝙蝠俠了。「蝙蝠俠」這個招牌變成了一個獨立的商品，變成了一個視覺標誌，變成了一個戴著尖耳朵的視覺設計元件，完完全全和他的角色脈絡無關了。

一九六八年，CBS 電視台推出了一套以蝙蝠俠、羅賓與蝙蝠女孩這三人組為主的動畫節目，用 UHF 電波在全美國進行聯播。一九七三年，《漢納巴伯拉動畫》的「無敵超人」系列

180

（Hanna-Barbera's Super Friends）成為了 ABC 電視台週六晨間的固定節目，之後又以各種不同的節目形式一路持續了十多年。後來 CBS 又做了第二套週六晨間動畫《蝙蝠俠新冒險》（The New Adventures of Batman），找來六〇年代在電視劇中飾演蝙蝠俠的亞當・韋斯特和飾演羅賓的柏特・沃德重操舊業，加上叔比狗（Scrappy-Doo）的配音員雷尼・威尼伯（Lennie Weinrib）扮演超時空的蝙蝠小子，用魔法四處搞破壞，把整個世界搞得天翻地覆。

沃德和韋斯特在一九七七年，就曾為了兩集特別篇的電視劇《超級英雄傳奇》（Legends of the Superheroes）再次穿上之前的緊身戲服。這齣劇想重拾一九六六年蝙蝠俠的輕快幽默感，但最後只讓七〇年代的酒館常客們想起往日回憶而已。演員包含了查理・卡拉斯（Charlie Callas）、盧斯・布基（Ruth Buzzi）、霍華・莫里斯（Howard Morris）、傑夫・奧特曼（Jeff Altman）。影集拍出來的結果，簡直就是一部以漫畫為背景的拉斯維加斯秀場表演。觀眾看著的感覺，則像是在自助餐吧裡吃下了幾口餿蝦子。

這時候出現了好幾部蝙蝠俠電視劇，觀眾收看總數高達幾億次，各自歡天喜地地把六〇年代劇集的風格和視覺美學延續到七〇年代。舉例來說，《蝙蝠俠與超級朋友們》（The Batman of Super Friends）裡面的蝙蝠車，看起來就像是長了輪子的六〇年代蝙蝠遊艇。其中羅賓被喊做「老友」（old chum），總是和夥伴們把東西砸得一團亂。這些元素都和當時蝙蝠俠漫畫的神秘歌德風扯不上一點關係，這也是為什麼從電視開始接觸蝙蝠俠這部作品的讀者，一旦讀到漫畫大概都會困惑到不知該說什麼；如果他們第一次翻開漫畫，看到的又剛好是小丑的狂殺嘉年華，嗯，那可就是震撼教育了。

這一切的一切，都注定了陽光乖寶寶版本的蝙蝠俠永遠不會消失了，從此成為這位超級英雄角色形象的一部分，而漫畫版的蝙蝠俠則是繼續低調地發行，風格越來越黑暗、越來越驚悚。

MYRIAD MILESTONES IN THE LIFE OF A MIDDLE-AGED MASKED MANHUNTER

假面獵人的奇幻中年人生 [9]

一九七三年，施瓦茨暫時離開了《偵探漫畫》的編輯台，接下來由老牌編劇阿奇·古德溫（Archie Goodwin）代理劇本跟編輯工作長達七期的時間。期間，韋恩基金會依舊是重要主線之一，不過布魯斯的身分在古德溫筆下倒是回歸了初期設定：身價不凡的富家花花公子。

到了一九七七年，施瓦茨決定在《偵探漫畫》啟用一批新繪師來畫刊物的後備故事（backup story）[10]。原稿交給讀過建築系的馬歇爾·羅傑斯，羅傑斯筆下設計感強烈的鉛筆稿，經過奧斯丁乾淨有力的筆觸潤飾，墨線則交給亞當斯的徒弟泰瑞·奧斯丁（Terry Austin）。

9　譯注：本小節標題雙關ＤＣ漫畫旗下的另一部作品《火星獵人》（Martian Manhunter）。作者拿火星獵人被困在地球的處境譬喻此時蝙蝠俠的困境。

10　譯注：出現在刊物封底附近的獨立故事，用以嘗試不同的可能性，或者拓展故事與人物的豐富度。

讓讀者們的好評雪片般飛來，數量多到得另開一個讀者來函專欄才夠放11。

不久後，正值三十歲的漫威編劇史蒂夫・英格哈特（Steve Englehart）從漫威跳槽到了國家漫畫。這時出版社也正式改名為「DC漫畫」。許多作者在上一個十年刻意使勁想讓DC漫畫擁有最時髦的流行風格，但英格哈特是個反其道而行、搞復古的超級少數派。他的編劇團隊離職，於是本來是畫後備故事的奧斯丁和羅傑斯，就這樣被施瓦茨扶正，開始畫蝙蝠俠登上了歷史上的高點，並且從此確立了粉絲心目中蝙蝠俠最正統的形象，一直延續到今日。

從《偵探漫畫》第四百六十九期（一九七七年五月）開始，寫了兩期之後，原有的繪師團隊事。英格哈特、羅傑斯、奧斯丁這三人組，在接下來的六期故事當中讓蝙蝠俠登上了歷史上的

蝙蝠俠粉絲們對這系列讚嘆有加的其中一個原因，在於它承繼了過去諸多作品的靈魂。編劇英格哈特的做法就和之前的歐尼爾一樣，直接把一九三九年蝙蝠俠的台詞、角色形象，以及構圖風格延續到作品之中。羅傑斯的畫風則是「充分掌握了早期作品的精神」；蝙蝠俠的輪廓剪影在羅傑斯筆下有了讓人恐懼的威脅感——蝙蝠裝正是為了這效果而設計的。

而在《偵探漫畫》第四百七十四期裡，英格哈特則是安排了蝙蝠俠在一台巨型打字機上和壞人拳腳交鋒，藉以對五〇年代迪克・斯普朗筆下明亮的高譚市致敬。

粉絲們對畫風大為讚賞，好評來函塞爆了出版社的郵務室，尤其是羅傑斯筆下的披風，更是特別被粉絲譽為蝙蝠俠人格的延伸。英格哈特、羅傑斯、奧斯丁三人組合作的最後兩期

11 當時的總編舒爾茲（Schultz）開了新來函專欄，但他個人似乎不滿意羅傑斯的稿，認為線條才是超級英雄漫畫的骨幹，而羅傑斯的畫稿建築風太重、太細，蓋過了人物的基本線條。

《偵探漫畫》第四百七十五＋四百七十六期），如今被列入史上最好的蝙蝠俠作品之林，而這兩期的出現，也為一九八九年提姆‧波頓的電影面貌，埋下了一顆種子。

在這兩期故事中，小丑在高譚市的水源下了毒，讓水裡的魚全都長出他的臉。接著，他逼政府的著作權局頒布命令，讓他在每一條「小丑魚」的售價裡抽成，如果局方不從，他就把城裡的官員一個個殺掉，直到政府乖乖聽話為止。

小丑在威脅人的時候可不浪費時間。他讓局裡的職員吃了一發小丑毒氣，恐怖的招牌笑容就這樣和小丑初次登場的旁白《蝙蝠俠》第一期，一九四〇年春季號）一起出現了，而且這次，旁白變成了加長版：「慢慢地，死者的嘴角往兩旁拉開，變成一抹陰森而恐怖的微笑……是小丑的招牌微笑！」

羅傑斯畫的小丑不像過去讀者看到的那麼卡通，他變得比較寫實，笑得讓人心裡發寒。編劇英格哈特也為這兩集寫了一個新角色：茜爾沃‧聖克勞德（Silver St. Cloud）。茜爾沃變成了布魯斯韋恩第一個正式交往的女友，他們的關係持續了幾十年。她一瞬間就從下巴形狀看穿了蝙蝠俠的祕密身分是布魯斯‧韋恩，這還真是個新招。

這幾期作品在讀者之間大受好評，同時也在復興的漫畫產業中拿下了許多獎項。然而，《偵探漫畫》的銷量在佳評如潮的同時滑落得越來越嚴重，刊物再次面臨了生死關頭。

在七〇年代初期，DC漫畫為了要增加市占率，曾經大幅提高過刊物刊載的作品數量。這段時間被發行人珍妮‧卡恩（Jenette Kahn）稱之為「DC大爆炸」（DC Explosion），當時他們出版的每種刊物的頁數都大幅暴增，最高紀錄是在同一本雜誌裡同時出現十七部全新的作

184

品。但在三年之後，高漲的紙張成本、印刷成本加上收入的降低，讓出版社砍掉了旗下三十一部作品，幾乎砍了先前每月出版數量的一半。大爆炸過後，DC 如今內爆坍縮（Implosion）了。

公司原本希望讓《偵探漫畫》不只是公司的招牌，同時也是漫畫史上最長壽的出版刊物，這逆轉了停刊的決策。發行人珍妮‧卡恩同意讓刊物繼續發行，不過另一方面，這個雜誌必須和當時社內最賣座的《蝙蝠俠家族》（Batman Family）合併。

施瓦茨在一九七九年把蝙蝠俠系列作品的編輯棒，交給了當時年僅二十三歲的神童保羅‧列維茨（Paul Levitz）。從小讀漫畫長大的列維茨，高中就和朋友保羅‧庫珀堡（Kupperberg）一起編寫了份叫做《以及其他》（Etcetera）的漫畫報，後來又將這份報紙併入討論漫畫產業的長銷同好誌《漫畫讀者》（Comic Reader）之中。列維茨曾經以個人名義當過幾部 DC 漫畫作品的編劇和助理編輯，例如：《少年超人隊》（Legion of Super-Heroes）。而在二十歲的時候，他已經成為了 DC 史上最年輕的編輯，即將在新時代漫畫產業裡稱霸天下。

然而，正當漫畫產業的編輯、作者、繪師們變得越來越年輕的當下，漫畫讀者的年齡卻在不斷上升。

三十一歲的編劇藍‧偉恩（Len Wein）負責這段時期許多蝙蝠俠作品的劇本工作。他是寫出 DC 漫畫旗下角色「沼澤異形」（Swamp Thing）的作者之一，也曾效力於漫威，和繪師大衛‧科克魯姆（Dave Cockrum）合作翻修過《X 戰警》。在編寫蝙蝠俠的過程中，藍‧偉恩創

造了黑人軍師盧修斯‧福克斯（Lucius Fox）12，負責掌管韋恩企業的日常事務，讓一直以來都「白」得要命的蝙蝠俠作品，出現了第一個黑人角色。同時，在新任編輯列維茨的大力要求之下，他也讓那些穿著怪衣服的瘋子們重新登場，成為蝙蝠俠的主要對手，讓過去歐尼爾和亞當斯刻意從作品踢出去的反派角色們回歸。

在年輕一輩作者的筆下，蝙蝠俠越來越常偏離他的「黑暗復仇者」路線。這時候，這位黑披風騎士又開始跟一些愛搞小把戲的歹徒鬥智，例如瘋拼布（Crazy Quilt）穿著一件顏色繽紛的彩色長袍，戴著一頂心控頭盔，或風箏人（Kite-Man）拿著風箏狀的武器，搭滑翔翼出現的竊賊。這些五顏六色的傢伙。無論年輕作者們在創作時是有意還是無意，他們都改變了蝙蝠俠重塑之後的黑暗調性。他們筆下的這些角色充滿著從五〇年代到六〇年代前期的搞笑色彩，而那樣的色彩，正是他們在長大過程中看過的。不滿這種改變的讀者們並不多，最多不過是在來函專欄中抱怨幾句，反倒是刊登來函的漫畫雜誌本身銷量一直沒好起來。

另一方面，編輯列維茨和蝙蝠俠創作者們在這段期間寫出了第一部蝙蝠俠編劇聖經的草稿。他們整理好了每個角色的背景故事、高譚市的空間資訊、市內各個地點的名稱，把每件蝙蝠俠裝備分門別類，甚至彙整了蝙蝠俠出場至今四十年來發生過的每一個重大事件，理出了一條前後一致、沒有矛盾的時間軸。

12 譯注：摩根‧費里曼（Morgan Freeman）在克里斯多夫‧諾蘭蝙蝠俠三部曲電影中飾演的那位角色。

BATMAN BEGINS... TO GET GRUMPY

蝙蝠俠：開戰（鬧瞥扭）時刻

到了一九八○年，賣漫畫的夫妻型街角雜貨店開始滿足重度粉絲們和收藏家們的需要。在這些狹窄骯髒的新空間中，粉絲們找到了聚在一起研究各自的手記，一起討論角色們誰強誰弱的場域。過去的讀者來函和同人雜誌這些虛擬的交流場所，如今延伸進了全美國街角那些賺著微薄利潤的小賣店裡，成了現實。

各出版社也注意到了小賣店的重要性，稱小店為漫畫的「直接市場」。小店能夠蒐集更多讀者回應，讓出版品的方向能夠更精確地符合消費者需求。之後，漫畫市場裡出現了短連載（miniseries）、一次性短篇（one-shot），還有紙質精緻的珍藏本，這些出版品可以用更高的價格賣給真正想要的買家。從此，DC和漫威開始專注於製作一些以直接市場為主目標的作品。

在這之中有一部完全只靠直接市場販賣，卻超級大紅大紫的作品，那就是《新少年泰坦》（The New Teen Titans）。編劇是瑪伍・沃夫曼（Marv Wolfman），繪師是喬治・佩雷茲（George Perez），於一九八○年十一月首度出版。《新少年泰坦》的起源可以追溯到羅賓在某一期《蝙蝠俠》裡決定從大學休學的事件；在和師傅蝙蝠俠展開一場激烈的爭執之後，神奇小子決定掙脫蝙蝠俠的陰影，籌組一個屬於自己的超級英雄戰隊。《新少年泰坦》很快竄紅，成為DC的銷量冠軍。這部作品比漫威更漫威，故事裡永遠有無止盡的青春困擾，還有對角色

決定把超市結帳台的市場，放給《阿奇漫畫》去搶。

內心感受的大量描述。靠著這些元素，《新少年泰坦》很快一飛衝天。

在粉絲的要求下，充滿著拳打腳踢場景的八〇年代肥皂劇作品就這樣開始了。漫威用了接近二十年的時間不斷錘鍊這種戲劇的運作公式，終於在八〇年代的《非凡X戰警》（Uncanny X-Men）達到了無與倫比的成功。這種戲劇的基本原理，就是透過英雄們彼此在故事中一次又一次發生衝突，藉此塑造出每個人的性格。在故事中，角色們會經常明確地說出自己的敵人是誰？自己在對抗的東西是什麼？編劇沃夫曼和繪師佩雷茲把漫威漫畫的公式原封不動地搬進《新少年泰坦》，彷彿把一罐冰涼的開特力運動飲料一滴不剩倒在聯盟足球賽的休息板凳上。

漫威塑造角色的那套公式，一套又一套地滲入了DC的每部漫畫。忽然之間，蝙蝠俠對待羅賓和羅賓同伴的態度變得陰鬱又嚴肅，甚至變得充滿敵意。而一九八一年喬達諾從列維茨手中接下編輯棒之後，這種現象更是越發明顯。新任編輯喬達諾想讓《偵探漫畫》的銷量能夠和《蝙蝠俠》並駕齊驅，於是增加了兩本刊物連載故事的關聯性。讓蝙蝠俠以一個更陰鬱、黑暗、陰晴不定的新形象貫串兩本刊物。就連在《正義聯盟》裡，蝙蝠俠和超人爭吵的次數也突然變多了。

這招對讀者應該有用。在格里‧康維（Gerry Conway）撰寫的系列故事中，蝙蝠俠和好幾個像是蝙蝠俠老牌敵人雨果‧史特蘭奇教授那樣的老壞蛋再次糾纏在一起，而且氣氛緊張，讓人想起打從一九三九年開始，一路延續了幾十年的蝙蝠俠那個「硬漢孤身走天涯」的樣子。

這一切的改變，都完全滿足了重度粉絲們長久以來的心願，讓作品裡的蝙蝠俠變成了「屬於他們」的樣子。這讓絕大多數的粉絲都非常開心。他們還是可以繼續抱怨新的反派實在是不

夠正經[13]，不過漫畫終於把蝙蝠俠還給他們了。而且，這時候還把那個天殺的電視劇掛在嘴上

的人，已經一個也沒有了。

可惜的是，吃這套的粉絲的人數完全不夠。八〇年代，漫畫讀者數降到新低點：《蝙蝠

俠》的銷量在一九八三年首度跌破每月十萬冊，這是創刊四十年來從未發生過的事。同時在

《新少年泰坦》方面，雖然編輯苦心下令讓全ＤＣ漫畫的暢銷王牌們進場客串，卻也無法阻

止銷量緊縮。至於蝙蝠俠本身，更是一敗塗地。

在一九八二年接下編輯棒的藍·偉恩，大張旗鼓地開始了一連串的改革。他希望創造一些

值得討論的新東西，讓死忠粉絲們除了漫畫店的過期刊物以外還能有點新話題。

在這樣的處心變革之下，讀者們看到了一段充滿既視感的情節，跟舊段子相似度高到不知

道該說是在致敬，或根本是抄襲。那是《蝙蝠俠》第三百五十七期（一九八三年三月），故事

裡出現了一個叫做傑森·陶德（Jason Todd）的小男孩，出場不久後他的空中飛人父母就（果

然）死於惡人之手。對於傑森的身世和迪克相似到可笑的地步這件事，編劇歐尼爾在多年以後

是這麼說的：「為什麼不該同意？」他說當年他同意了另一位編劇康維和畫師唐·紐頓（Don

Newton）的點子，是因為…「在這件事上，他們倆做的並不是創新，只是填補空白而已。我

要他們做的，就只是再找一個羅賓出來，而且速度要快，盡量別搞出不必要的驚喜。」

就在同一時間，《新少年泰坦》裡面的迪克也拋棄了羅賓的身分自立門戶。他穿起一套

13　舉例來說，那個開著飛船的海盜「百戰將軍」（Colonel Blimp），就幾乎完全得不到讀者的大力支持。

全新的裝束，換上了一個傳統善良英雄似的名號：夜翼。迪克在《蝙蝠俠》第三百六十八期（一九八四年二月）親手把羅賓的綠色三角褲跟尖頭鞋交給新人傑森．陶德，從此傑森正式接任了羅賓的身分，而這完全不令人意外。

就這樣，舊時代的蝙蝠俠與羅賓這對搭檔又回來了。打從六〇年代改版之後，神奇小子的年紀就一直離「小子」的定義好遠好遠，如今終於重歸正軌，之後還出現了一個新編劇。《蝙蝠俠》和《偵探漫畫》的編劇工作，這時候從康維交到了道格．蒙區（Doug Moench）手中。《蝙蝠俠》和《偵探漫畫》的編劇工作，這時候從康維交到了道格．蒙區敲鑼打鼓地讓蝙蝠俠作品向前邁進，叫回過去的老壞蛋，另外也寫出了長踞高譚的幾位新角色，例如扭曲邪惡的黑幫首腦：黑面具（Black Mask）。

同時，讓蝙蝠俠與其他英雄共同出場的《智勇悍將》，也終於在一九八三年七月的第兩百期宣告完結。在《正義聯盟》裡面和其他英雄處不好的蝙蝠俠則是離開了聯盟，另組了一個屬於自己的戰隊，開了一個新系列：《蝙蝠俠與局外者們》（Batman and the Outsiders）。在這個新作中，繪師阿帕羅和編劇麥克．巴爾（Mike W. Barr），在充滿高科技噴射裝備的超級英雄鬥毆故事裡，加入了許多雙關現實生活的反派角色。舉例來說，作品裡面有一群因為愛國愛過頭而跟主角對抗的「七月戰士」[14]（Force of July），其中一個成員不太說話，絕招是分身，所以名字叫作……「沉默的多數」[15]（Silent Majority）。另外，在《蝙蝠俠與局外者們》裡，蝙蝠俠與成員們少不了時常拌嘴，這可是八〇年代中期超級英雄戰隊的必要元素呢！

14 譯注：諧音 Fourth of July（美國獨立紀念日）。

15 譯注：政治學名詞，指絕大多數不表達自己政治理念的人。

190

MIDLIFE CRISIS
中年危機

這時候，原本負責墨線稿的迪克·喬達諾已經當上了執行總編。而整個DC作品世界，則是因各式各樣的故事交織，變得跟拜占庭帝國一樣複雜。喬達諾和公司同仁們開始擔心這些為數可觀的平行宇宙，以及各種版本的英雄和反派，會讓新進讀者望之卻步。舉例來說，在其中一個版本的地球上，布魯斯·韋恩在一九三九年開始當蝙蝠俠，和貓女結婚後退休，女兒海倫娜（Helena）則變成了女獵手（Huntress），在高譚市摩天大樓的樓頂上巡狩著。而另一個版本的地球，邪惡的蝙蝠俠卻投靠了罪惡聯盟（Crime Syndicate），變成了世界的統治者。諸如此類的各種版本多不勝數。

於是，一道天啟般的聲音從天上下達：改變的時候，到了。

英雄們會死，世界也會。出版社用十二期的跨刊短連載，把分散在各處的平行世界全部壓在一起。在新的「DC宇宙」裡面，歷史不再出現分叉，所有英雄共用同一個世界，每個角色都只剩下一個宇宙的版本，至於某些過時或者很難整合的人物則直接被拋棄，被設定成從來不曾存在於新世界中。

DC在這次事件中所做的英雄大掃除，以及把每個英雄的個人史重新整理一遍的動作，對旗下的每一部作品留下了永久性的影響。

更重要的是，公司也藉此機會讓讀者們注意到，他們正在將超人、蝙蝠俠、神力女超人這

「三巨頭」，進行從裡到外的大翻修。

舉例來說，在三巨頭之中，蝙蝠俠這部作品就非常需要一趟徹徹底底的大粉刷。過去由編劇歐尼爾和繪師亞當斯所塑造的歌德式偵探劇，在當時已經被改得面目全非。英格哈特這位編劇和繪者羅傑斯這組合筆下，那個風格獨特的高譚守衛者，如今也不在了。過去編輯曾經苦心雕塑出來的嚴峻、陰鬱的作品張力，被那些愛玩小詭計的新反派完全打亂。除此之外，新登場的二代羅賓跟初代也實在太像，對提升作品的新意幾乎一點幫助也沒有。二代羅賓的形象太普通、太常見、可預測性太高，太安全了。

那蝙蝠俠的銷量呢？每個月大概只剩下七萬五千人還願意掏錢買《蝙蝠俠》《偵探漫畫》的銷售數字則比這更差，一路滑到谷底。

DC用之前提到的十二集短連載，發動了一次跨文本的大災變：《無限地球危機》（Crisis on Infinite Earths）。如果我們這位四十六歲的中年蝙蝠俠，想要順利在這場危機中倖存下來的話，一定得找個性格尖銳、行事毫不妥協的危機管理專家來幫他才行。不但如此，他得馬上找。

幸好，執行總編喬達諾剛好認識一個這樣的人。

192

第五章

黑色蝙蝠俠

1986—1988

Bat-Noir

翻開漫畫第一頁，我就覺得哪裡不大對勁。舉個例來說，我在作者列表裡看到了「色彩與視覺效果：琳恩・法里（Lynn Varley）」。拜託！我看的是漫畫，不是西斯汀禮拜堂好嗎？……整個故事線複雜到很難懂的地步，塞滿過多的文字敘述。畫面上的超人跟蝙蝠俠肌肉賁張，走詭奇路線，失去了過去那副讓人喜愛的英雄氣質。我的大兒子是這類文化的專家，他認為現在的作品與其說像老漫畫，還更像是搖滾樂的錄影帶。我想他說得沒錯。如果這些作品是畫給小孩看的，我很懷疑小孩根本不會喜歡；如果是畫給大人看的話，那它也完全不是我喝酒時會讀的東西。

—莫迪卡・雷奇勒，《蝙蝠俠：黑暗騎士歸來》書評・

《紐約時報》，一九八七年五月三日

一九八五年春天，在DC公司辦公室樓下，一家不起眼燒烤吧檯邊，有個叫作法蘭克‧米勒的二十八歲金髮男孩，正在和DC的副總經理迪克‧喬達諾爭執交稿期限和漫畫情節的問題。

十五年前，歐尼爾和亞當斯這對組合重塑了蝙蝠俠。他們從蝙蝠俠初次登場的故事中找到了孕育蝙蝠俠的關鍵，並從其中挑出了兩個要素作為核心加倍強調：第一個，是驅動蝙蝠俠的執迷心理，另一個，則是作品裡令人吃不消的歌德式恐怖。他們兩人筆下的蝙蝠俠帶著一點詹姆士‧龐德的氣息，無論看起來還是讀起來，在當時都顯得與眾不同，而且完全打中了那些狂熱收藏家們最硬派、最狂熱的心。「孤獨執迷的蝙蝠俠」這個設定，讓所有瘋狂漫迷們對蝙蝠俠感同身受，同時也把之前電視劇給蝙蝠俠留下的丑角形象甩得一乾二淨，完全符合粉絲對蝙蝠俠的要求。

結果十五年後，蝙蝠俠讓喜愛他的讀者們覺得他們的英雄從來沒有這麼強大過。在讀者來函、小賣店、漫畫展裡，會用「親民，像人類」和「不是靠力量，而是靠技巧取勝」來講蝙蝠俠的粉絲變成了少數派。在少數粉絲心中，蝙蝠俠的成就依然是靠著人類自身的能力，而不是外星人給的外掛超能力達成的。即使接下來蝙蝠俠的故事情節會變得比較機械化，反派角色也看起來沒那麼嚇人，但這些讀者還是會寧願選蝙蝠俠，而不是超人這種討厭鬼。對超人而言，地球上的一切都太簡單了。

但這樣的改變還是不夠。雖然粉絲群之間經常產生「我家的英雄比你家的好」這種玻璃心等級的爭吵，這種爭吵會增強粉絲們的忠誠心，對漫畫絕對是好事，不過高升到副總經理的喬

達諾在意的事情更實際：蝙蝠俠銷量，沒辦法靠粉絲們深刻的愛撐起來。

之前，漫畫業者們將目標讀者轉為迎合成年阿宅品味的出版策略，雖然成功地保住了忠誠的老顧客，但也喪失了與外界接軌的機會。自從一九七○年之後，漫畫界完全把自己關在文化小圈圈裡面。小賣店一方面成為了收藏家們的庇護所，另一方面也讓他們與外界更加絕緣；對漫畫圈外的世界而言，漫畫變成了只有沒人緣的可憐蟲才會喜歡的東西。他們認為這些可憐蟲是在童年的玩具裡尋求慰藉，就像是會收集陶瓷娃娃的成年女性，或者會守著自己的玩具火車，不讓自己小孩搶走的成年男性一樣。

如今，DC公司把打破圈內高牆的希望放在即將登場的新作《無限地球危機》身上。他們相信即使高牆沒全倒，至少也能讓漫畫業與大眾交流的門檻大幅降低。他們相信，在《無限地球危機》結束之後，DC就能提供一個大眾文化雅俗共賞的平台，賺進幾十萬名全新的讀者。

即使這部新作真的失敗了，也還有新的週六晨間動畫影集。這件事喬達諾已經從電視圈那邊聽到消息了，有人打算製作一部年老的蝙蝠俠開著酷炫太空船飛來飛去的作品。

無論如何，至少他們有了信心。

"A GOD OF VENGEANCE"

「復仇之神」

年輕的漫畫編劇法蘭克・米勒，這人不久前才把漫威宇宙裡原本歸為第四流的作品《夜魔

俠》，改造成超級暴力的黑暗都市劇。拿著一份改造計畫，出現在喬達諾眼前。對於《無限地球危機》重寫整個DC多重宇宙之後，蝙蝠俠該長成什麼樣子，他心裡有個底。他的計畫裡和電視製片有一部分相同：主角都是年老的蝙蝠俠。不過米勒不搞太空船，而且完全沒有打算寫給小孩看的意思。

幾年前，米勒曾經和創造出霍華鴨（Howard the Duck）這個暴躁角色的作者史蒂夫‧格柏（Steve Gerber）一起拜訪過喬達諾。他們提出一個叫做「大都市漫畫」（Metropolis Comics）的新刊企畫，要讓DC漫畫旗下的三巨頭以大膽的新風貌一起改頭換面：超人變成「鋼鐵英雄」（Man of Steel）由米勒編劇，格柏作畫；神力女超人變成「亞馬遜戰士」（Amazon），格柏編劇，吉姆‧白琪（Jim Baikie）作畫；蝙蝠俠變成「黑暗騎士」（Dark Knight），從編劇到作畫都由米勒負責。

喬達諾表示樂意接受這個提案。但他說，DC需要先看過每一個團隊的不同提案，才能決定要用哪一份。原本參與計畫的格柏認為成功機率不大，就這樣退出了，但米勒沒退，他已經想到了一個關於蝙蝠俠的好點子。他知道DC漫畫會喜歡這點子——不，更正確來說，DC會需要這個點子。

他在《漫畫期刊》（The Comics Journal）裡對當時的大環境嗤之以鼻：「目前漫畫的讀者幾乎都是小朋友，再不然就是一些喜歡小孩子玩意的大人。」米勒對這兩種讀者毫無興趣。他想寫出成年人取向的蝙蝠俠作品，給心智更成熟的讀者們看。作品裡要處理的主題更大、更具挑戰性，跟那些千篇一律的超級英雄漫畫不一樣，不走黑

196

米勒很清楚自己想要幫蝙蝠俠打造出諸神黃昏一般的黑暗色調，但事情進展最初不太順

威脅——他就是威脅。罪犯看到他，想到的不是那些粗糙簡單的玩意，而是罪行本身，還有心中最原始的恐懼。」

他在筆記本裡畫了一幅潦草的簡圖，裡面的蝙蝠俠擺出熟悉的姿勢，用黑幫幹部的態度俯視著眼前倒楣的歹徒，他標註了以下的字句來提醒自己：「我要的不是這種垃圾——跟罪犯逼供的方法，不能只是往他們身上餵幾輪拳頭，而是讓他們嚇到屁滾尿流。萬一打起來，一定要打到對方連說話的力氣都沒有。所謂暴力，是要狠、要快、要準。蝙蝠俠不搞

喬達諾花了整個下午，跟米勒兩個人在DC辦公室樓下餐廳討論劇本草稿，爭執交稿期限。米勒希望故事能持續關注蝙蝠俠被扭曲折磨的心理狀態，讓作品裡的披風騎士變得前所未有地無情。他心中的蝙蝠俠不只因為被過去陰影縈繞才動身追兇，還在追兇過程中得到快感，心靈被暴力吞噬，最後變得扭曲。米勒說，他想像中的蝙蝠俠，是一位「復仇之神」。

他在筆記本裡畫了一幅潦草的簡圖，裡面的蝙蝠俠擺出熟悉的姿勢，米勒被這件事啟發，決定在故事中加入對媒體文化的批判。

月的話題，米勒被這件事啟發，決定在故事中加入對媒體文化的批判。

了他們。這件事被媒體稱為「地鐵義警」（Subway Vigilante）的案件，成為了紐約市小報一整月，紐約發生了地下鐵槍擊案；一名男子被四名手無寸鐵的黑人搶劫，於是掏槍出來先後擊斃洛》裡面的浪漫無雙打鬥，出現在《緊急追捕令》一般的險惡都會區之中。在一九八四年十二

米勒腦袋裡的「新亮點」，是一種毫無妥協餘地的戲劇化暴力風格。他想讓《蒙面俠蘇

白分明的道德劇路線。他在多年之後表示，英雄漫畫的大問題就是缺乏重要的主軸：「當時的漫畫已經耗乾了所有讓英雄們繼續存在的理由。我想給漫畫一些新的亮點，改變一下情勢。」

197

利，直到寫完幾份草稿之後，喬達諾離開了DC公司，編輯工作改由歐尼爾接手。這時，DC的發行人珍妮・卡恩想把米勒拉進公司。她答應給米勒一個精裝版的獨立短連載，讓他和他的繪師琳恩・法里，後來變成了他的妻子。一起融合日本與歐式風格的畫風，畫出科幻版的日本浪人故事。卡恩提出的這個條件，在稍微修改之後，最後就成為了《蝙蝠俠：黑暗騎士歸來》

（Batman: The Dark Knight Returns）。

美國漫畫發展史上從來沒有出過像這樣的刊物。短連載總共有四期，用高規格的印版，印在高磅數的光滑紙上，重現出繪師琳恩・法里用不透明水彩畫下的種種細緻色澤；無論是夏夜裡散著惡臭的棕色霧靄，還是米勒筆下如同科幻版希臘唱詩班一樣的，那些映像管電視的蒼白螢幕，全都在印刷過程中留了下來。每一期的頁數變多，還像是書籍一樣有厚厚的書背1，每一本都能讓讀者感受到獨特的重量。

此外，刊物的封面也十分引人注目。《蝙蝠俠：黑暗騎士歸來》第一集的封面是整片夜空，一道刺眼的閃電劈開了畫面，蝙蝠俠身形結實的剪影背向讀者，躍向半空中的閃電。這個畫面提示了整本作品的風格；米勒用最基本的元素，在畫面中進行組合，呈現出華格納歌劇那樣的誇張感。他用一幅簡單的視覺肖像，詮釋出了蝙蝠俠的特質。

米勒畫的鉛筆稿線條很簡約，每頁使用十六格的畫格陣列來敘事；這兩個彼此矛盾的風格組合起來，就成了快節奏的極簡主義。他用畫格的合併與分割來引導讀者的視線，藉此控制每

1 譯注：當時一般的美漫沒有書背。

頁的敘事節奏。有時候，他會大膽狂放地讓一個畫面占滿整頁，令讀者在翻開的瞬間屏息。這種整頁畫格的手法，盛行於八○年代後期與九○年代前期的漫畫界，但卻很少人像米勒掌握得那樣好。米勒的用法很有節制，只會在要製造最大戲劇張力的時候才會讓它出現，而且每次出現都必定會讓讀者對蝙蝠俠產生一種令人沉默無語的、類似宗教氣氛的崇敬感：蝙蝠俠躍出了畫格的限制，充滿了整個畫面，等著再次被安排進畫格中。

"THIS SHOULD BE AGONY BUT... I'M BORN AGAIN."

「這很不好受，不過……我回來了。」

《黑暗騎士歸來》的主角是五十歲的蝙蝠俠。過去曾經在大眾面前假扮成一位愛喝酒的無能公子哥的他，老了之後真的淪為酒精裡的蹣跚富翁。故事中的羅賓在十年前因任務殉職，於是布魯斯因罪惡感放棄了蝙蝠俠的工作，而失去了蝙蝠俠的高譚市，被「變種人」（Mutants）[2] 這個暴力團體控制了。

於此同時，漫畫世界裡的美國政府下令禁止了所有超級英雄的活動，還逼逼超人協助美軍做一些不得見光的祕密任務。雖然布魯斯卸下了超級英雄的身分，但當他看見老對手雙面人又出來籌畫犯罪的蛛絲馬跡，便決定重披戰袍，再給高譚市的地下社會一場迎頭痛擊。隨著他重出

2
譯注：他們並沒超能力，也不像 X 戰警是真正的變種人。這只是團體名稱而已。

江湖，許多問題也隨之而來，而他的復出也引起了超人對他的「關照」。在故事最後，蝙蝠俠擊敗了「變種人」的領袖，在一場城市嘉年華會中追著小丑進入遊樂設施「愛之河」（Tunnel of Love）中，和這位老對手進行了最後的生死搏鬥。「變種人」的成員們在首領被擊敗後，轉而對蝙蝠俠言聽計從。

見到如此結果，美國政府害怕蝙蝠俠的勢力逐漸壯大，便派出超人「處理」掉這個威脅。然而，在給超人最後一擊之前，蝙蝠俠卻心臟病突發斷了氣——當然啦，蝙蝠俠才沒那麼容易掛點，他的死是精心設計的一場騙局。在故事的最後，布魯斯回到了蝙蝠洞的深處，身邊集結著前變種人的幫派成員們，他決定讓世界重新恢復秩序，但這次他不再倚靠扮裝英雄，他有了自己的軍隊。

《黑暗騎士歸來》對於漫畫界與周邊文化圈的影響之大，無論怎麼說都不嫌誇張。編劇格蘭特·莫里森認為：「這部曠世傑作不但在概念上非常大膽，而且足夠嚴肅、不搞花招，能夠吸引大批讀者。而原本就狂愛蝙蝠俠的怪人和宅宅們，更是會覺得：在這麼多年後，終於出現了一部漫畫用蝙蝠俠應得的嚴肅態度去描繪這位英雄。」

就像莫里森說的一樣，蝙蝠迷們買這部作品買得歡天喜地。第一集賣了四刷，把小賣店的老闆們嚇了一跳。它罕見的裝禎方式和高得驚人的二點九五美元定價，一開始讓老闆們進貨得相當謹慎，結果銷售量卻一點也不需要擔心。

給這系列作品好評的還不只是粉絲而已。許多主流媒體竟然都給予掌聲，除了《滾石》

（*Rolling Stone*）、《洛杉磯先驅考察家報》（*Los Angeles Herald Examiner*），就連美聯社的文評都出現讚譽。這些媒體上的文章，讓宅圈外的主流世界開始注意這部作品。

「DC公司被臨時補貨的訂單忙壞了，」米勒當時表示：「訂單背後的客源，不是過去那些二個人可以買十七本的瘋狂粉絲，而是完全不讀漫畫，想從《黑暗騎士歸來》開始入門的新讀者──出現了成千上萬個這樣的讀者。」

這一切發生後，該用怎樣的營運策略處理《黑暗騎士歸來》，還讓編輯部裡面吵了起來。

一開始，熱愛漫畫的老編輯們堅持反對再刷，他們認為應該要讓這部刊物成為收藏家之間相競逐的罕見珍品，這樣才能讓那些二在出刊當下就掏錢的忠實顧客買得有價值。

當然，最後以獲利為主的冷靜派還是勝出了。

至於愛蝙蝠俠的書迷們在這一波風潮中買的則不光是漫畫，還包括了DC官方授權的周邊海報、別針、貼紙、T恤。此外，他們還在讀者回函專欄裡寫滿了接近阿諛諂媚的讚譽之詞，而在漫畫同業會刊裡發表的全是光可鑑人的正面評論。

就像米勒猜的一樣，粉絲們全都愛死《黑暗騎士歸來》了。不過，這部作品其實並不是為粉絲而畫的。歐尼爾和亞當斯的蝙蝠俠，是畫給死忠蝙蝠粉絲們看的。他們倆想讓粉絲透過蝙蝠俠的形象看見自己（或者說是完美版本的自己），因此為蝙蝠俠畫出了一雙黑暗的眼睛，配上簡潔俐落的動作、一顆冷酷的頭腦，以及一對結實的二頭肌。他們筆下的蝙蝠俠充滿美式的男子氣概，只不過是青少年的版本；他們透過每一期漫畫把這樣的男子氣概帶給比較平凡、比較不那麼體育路線的讀者。

新任的漫畫編劇米勒卻完全相反。他完全不在乎原有的讀者群，充滿信心地走上台面，指著漫畫圈那座小得可憐、閉關自守的圍牆，逼大家正視「小眾」這件事。在漫畫同溫層的外面，人們每天開開心心地過日子，沒有人會想到要花一秒鐘去注意蝙蝠俠發生了什麼事。在「正常人」的世界中，「蝙蝠俠」這個詞代表的既不是跨國追兇的冒險故事，也不是頂著小丑造型的連環殺人魔，更不會是最先進的蝙蝠裝備設計圖，他們只會想到以前亞當‧韋斯特版電視劇上那些糖果風的怪怪武打秀，還有那二「POW!」、「ZAP!」的漫畫效果音。

米勒把蝙蝠俠重新塑造成一個概念，讓「蝙蝠俠」不再專指一個特定的角色。他呈現出一個暴力的蝙蝠俠，黑道一般的蝙蝠俠，以自己的作品影響大眾，扭轉了眾人心中原本留存的那個亞當‧韋斯特版「行事謹慎，人畜無害」的蝙蝠俠，讓蝙蝠俠有了新的形象。

這也是《黑暗騎士歸來》明明在預告裡不斷宣稱故事發生在不久之後的未來，實際上卻設定在當代的原因。米勒筆下那個五十歲的蝙蝠俠，不是漫畫版布魯斯在二十年之後的樣子，而是以一九六六年電視劇版的那個角色為基礎——他單純是想像亞當‧韋斯特版本的蝙蝠俠在一九六六年，當他老了二十歲之後會是什麼樣子？

《漫畫聯盟》（Comics Alliance）的作家，克里斯‧西姆斯（Chris Sims）這麼說：「看看（退休的）蝙蝠俠重出江湖做的第一件事是什麼吧！他扔出了蝙蝠鏢，讓歹徒的手臂受傷，雖然不是先用力打破對方的頭再對著敵人的脊椎來個一腳，讓對方這輩子可能再也沒辦法走路，但這樣的蝙蝠俠既野蠻又讓人熱血沸騰——尤其是，如果你心中的蝙蝠俠是一九六六年電視劇那個又陽光又正面，絕對不會打斷人家脊椎的傢伙，那兩者之間的對比就更大了。那種對比、

202

震撼，就是米勒作品最想呈現的調性。他讓我們看見不同以往的蝙蝠俠與高譚市。」

蝙蝠俠的世界發生了一些事，讓退休的布魯斯決定重出江湖。他找出蝙蝠俠的戰衣……那套藍灰色的明亮戰衣，那條曾經繫在亞當·韋斯特腰上的，厚重的萬能腰帶。

在《黑暗騎士歸來》裡面，布魯斯發現過去的老方法已經不適用於當代社會。這一方面是作者米勒對超級英雄漫畫的嘲諷，他認為這種讀物再不改變作風，就會被時代淘汰；一方面也是一場精巧聰明的測驗，測試蝙蝠俠這個角色究竟可以做出多大的改變。米勒一集一集地把蝙蝠俠逼到角色最核心的部分：讓他的藍灰色戰衣破損不堪，讓他找出第一代的蝙蝠裝重新穿上，讓他在故事的最後從扮裝英雄變回一介平民，變回一九三九年我們最初看到的樣子，變回高登局長認識的一位老朋友，一個無趣的社交名流。

米勒和歐尼爾一樣，從過去芬格和福克斯寫的，蝙蝠俠連載第一年的故事裡找靈感。在那裡，他發現了某個歐尼爾沒注意到的蝙蝠俠關鍵要素：在《偵探漫畫》第二十七期裡，高登局長爬上屋頂瞥見了蝙蝠俠的身影，便下令警察手下開槍打他。

在大多數的作品裡，編劇們只會用幾句話稍微提到蝙蝠俠是個義警這件事。但米勒認為那個人畜無害的亞當·韋斯特蝙蝠俠形象，當時已經完全佔據了整個社會對這角色的看法。他決定他的蝙蝠俠必須完全背道而馳，必須暴力，必須孤獨，必須與罪犯、警方，最終與整個社會衝突。在米勒筆下的世界，政府腐敗得和罪犯一樣令人唾棄；在故事最後，布魯斯的身分完全無法應對眼前巨大的罪惡。米勒把蝙蝠俠寫成了一個反政府的角色。他和之前的歐尼爾一樣，用自己的假死，捨棄了蝙蝠俠的身分，因為他發現在那樣腐敗的環境下，他執法者的身分完全無法應對

方式翻轉了蝙蝠俠在一九三九年的走狗形象，不再只為富豪們的利益打擊藍領出身的罪犯。

同時，米勒也把蝙蝠俠心中揮之不去的執迷力量加以放大，變得像是阿諾·史瓦辛格的電影那麼誇張。蝙蝠俠的著魔特性，在他筆下幾乎變成了某種精神分裂症。蝙蝠俠的身分變成了一隻惡魔般的巨型蝙蝠，住在布魯斯韋恩的心裡，折磨著布魯斯。蝙蝠俠會說：「那個怪物在我的肚子裡翻攪、嘶吼，告訴我該怎麼做……」而在一九三九年講述蝙蝠俠身世故事裡的一個小細節，那隻從窗戶偶然飛進書房的蝙蝠到了米勒手下，則變成了充滿動感的刺激場景……一隻布魯斯幻想出來的蝙蝠怪，猛然撞破整片厚玻璃衝進屋裡，把布魯斯變成他的俘虜。

對於從《誘惑無辜》的作者魏特漢發難以降，一直在蝙蝠俠和羅賓身邊揮之不去的恐同疑慮，米勒也用了一個相當簡單的方式解決…這一次，羅賓是女的！年輕少女凱瑞·卡莉（Carrie Kelley）被重出江湖的蝙蝠俠激勵，自己做了一套羅賓裝開始行俠仗義。「直到羅賓在《黑暗騎士歸來》裡面成為蝙蝠俠形影不離的助手，蝙蝠俠才會變得完整。」米勒表示：「我覺得這是一種必要的化學變化，而且當蝙蝠俠變老了，羅賓就變得更有用……我刻意讓蝙蝠俠變老，然後讓羅賓變得更年輕。」在故事中，新的羅賓證實了自己的勇氣與本領，她擅長使用高科技物品，對披風騎士的工作來說是無可取代的助力。

米勒努力地不讓年輕的羅賓卡莉在作品中顯得性感，同時讓小丑來處理整個故事裡所有關於性方面的元素。愛尖叫的小丑畫著一抹醒目的口紅，儼然是七〇年代情境喜劇裡面的同志。米勒說他刻意把小丑打造成一個「恐同者的噩夢」，藉以讓小丑阻止冷酷的蝙蝠俠……「蝙蝠俠的性驅力被極端地昇華，變成了打擊犯罪的動力，除了這之外無法給蝙蝠俠付出情感的空間。」

204

蝙蝠俠要是有女友，故事一定會無聊至極……這不是因為他是同志，而是因為他幾乎像有精神病，完全地著魔、執迷。如果他真的是同志的話，反而會比現在健康很多。」

米勒把小丑描寫得裝模作樣的方法，以及對於超級英雄那種「力量＝正義」的瘋狂擁抱，讓左派評論家對《黑暗騎士歸來》口誅筆伐。當全套平裝版上市的時候，《紐約時報》的評論出現了一句漫不經心的斥責，認為米勒把蝙蝠俠寫成了藍波（Rambo）。而《鄉村之聲》（Village Voice）更是刊了一篇分析了作品政治觀的文章，名字叫做〈蝙蝠俠是法西斯嗎？〉（Is Batman a Fascist?）[3]。

不只是批評家們這麼覺得，許多讀者也認為米勒習慣以好萊塢那些憤世嫉俗動作電影的方式，刻意地把自己的作品營造得很超過，毫不掩飾地操弄讀者的情緒。不過在《黑暗騎士歸來》裡，米勒有意識地把作品裡的法西斯圖像做得很巴洛克，結果就形成了對法西斯的反諷[4]，與其說「黑暗騎士」是藍波，反而更像是機器戰警。當米勒被問到作品中的反動主題時，他說：「我不想把蝙蝠俠搞成一個總統，我也不認為這部作品有呈現出這種感覺。社會上有些人傾向於把蝙蝠俠的所有故事看成是寫來攻擊某些議題，甚至認為是針對某些議題而寫的冗長論文，但這些終究只是冒險故事而已……最適合蝙蝠俠生存的社會，是地獄般的絕望社

3　針對這篇文章提出的這個問題，蝙蝠俠作者米勒明確地回說：「是啊。」

4　編注：「法西斯」是極致的民族、國家主義，為一己利益與興榮排除異己、剷除異端，實行恐怖與專制統治。米勒筆下的高譚市充滿罪惡，只有蝙蝠俠是解決罪惡的正義管道，只有他能審判眾人，用暴力手段懲治所有惡人，因此被部分評論人認為是法西斯的一種體現。巴洛克藝術風格誇張、華麗，用充滿戲劇性的方式呈現法西斯式講求單一、純粹且暴力的故事時，因主題與表現形式抵觸，會有一種荒謬的不真實感。

會，而他出現的社會永遠都會是這樣的。」

《滾石》雜誌上的文章也同意這種說法：「蝙蝠俠的意義比一個漫畫圖像更巨大，他是暴力的象徵，同時指涉著美式的理想主義以及美式的分崩離析。」在這裡的蝙蝠俠就像一片墨跡，永無止盡地承載著每一個讀者與每一個作者讀到的意義。蝙蝠俠可以為了保護社會現狀而奮鬥，也可以暴力地掀起反抗的旗幟，可以同時代表法西斯又代表自由民主；他擁抱黑暗並藉此成為光明的燈塔，既是一個俐落少言的軍人，又是一個覆著傷痕的孤兒。讀者把他想像成什麼，他就是什麼。

《黑暗騎士歸來》的全套平裝版登上了紐約時報暢銷排行榜，而且持續了三十八週之久。這是超級英雄漫畫從不曾有過的偉業。就技術上來說，算是偉業。因為如果沒做成平裝版，大概也無法有這銷量，一切都歸功於連鎖書店顧客們的支持。歷史學家米拉·邦戈（Mila Bongco）表示：「米勒完成了漫畫發行人和其他漫畫家們都無法達成的事——他突破了同溫層的圍籬，把漫畫賣到了一般人手中。這些新顧客原本不會關注漫畫這媒體，或者在長大之後就再也沒有摸過漫畫，但《黑暗騎士歸來》成功創造了一個文化現象。」

在一般人心目中，《黑暗騎士歸來》保留了蝙蝠俠在一九六六年留下的文化衝擊，並且將其融入當代社會的需要。它用一張張快動作的場面調度，呈現出血脈賁張的軍事氣息，藉此取代掉一九六六年那個陽光亮麗的普普風。米勒的詮釋很大膽，很不拘小節，目光很遼闊。他開創出的新局一舉突破了過去粉絲們心中累積的拜占庭式繁複傳統。與新的風格相比，過去的就顯得非常淺薄。

206

過去的傳統如今不重要了。DC漫畫給了米勒替蝙蝠俠畫下句點的權力。漫畫業者從來不會承認自己要為旗下的長壽超級英雄畫下休止符。如此一來可以有效吸引粉絲圈外的讀者。一般讀者對超級英雄漫畫裡面那些巨量的歷史資料或者不斷重複出現的故事，可說是既無興趣又無耐心。宅宅讀者對超級英雄漫畫裡面那些巨量的歷史資料或者不斷重複出現的故事，可說是既無興趣又無耐心。宅宅讀者們想看的是無窮無盡的冒險，但一般人想讀的卻是有頭有尾的故事。

米勒筆下的蝙蝠俠，正是一則有頭有尾的故事。他讓蝙蝠俠幾十年來無窮無盡的冒險以容易理解的形式結束。當然，出版社在此同時告訴粉絲們：蝙蝠俠並未就此完結。《黑暗騎士歸來》不是蝙蝠俠的正史5，不是其中一個蝙蝠俠的結局，不是所有蝙蝠俠的結局。米勒的作品只必擔心。

而這也是當這部作品的熱潮結束之後，蝙蝠迷們開始重新評價這部作品的原因之一。舉例來說，最近「漫畫快報」（Comics Bulletin）這個網站把《黑暗騎士歸來》列入了漫畫史上評價過高的作品列表。評論是這麼說的：「蝙蝠俠的特質在此作完全消失……蝙蝠俠原本是秉持不殺原則的暗夜生物，在此作卻變成了巨大笨拙的莽漢……《黑暗騎士歸來》沒有忠實呈現角色，因而顯得平板。」

簡單來說，粉絲們想表達的是：**我的蝙蝠俠才不是這個樣子。**

5 譯注：美漫與影視作品中的概念。美國的大眾作品大多會由好幾個創作者共同創作，同一個角色或世界也會在不同作品中進入不同的平行時空，產生不同的設定。正史是出版社所認定的官方設定，所有正史作品之間的設定與時間軸必須彼此連貫，其餘作品則比較可以自由發揮。

LET'S START AT THE VERY BEGINNING

讓我們從頭開始

米勒跟蝙蝠俠之間的關係並沒有止於《黑暗騎士歸來》，他和喬達諾簽的契約中，還包括了要讓米勒處理蝙蝠俠這位披風騎士的背景故事。不過，這個任務可比上一個麻煩多了。

這意味著，米勒得正面面對他在《黑暗騎士歸來》裡刻意避開的正統故事設定。在幾十年間，蝙蝠俠的背景已經被許多作家搞得亂七八糟：像是一九四八年，比爾‧芬格幫那個槍殺布魯斯父母的搶犯取了名字，八年之後又改稱那場事件不是意外，是預謀的搶案，而且布魯斯會扮裝成蝙蝠俠的真正原因，也變成了是因為他看過父親在扮裝舞會上穿過蝙蝠裝。到了一九六九年，編劇尼爾森‧布瑞威爾（E. Nelson Bridwell）又把故事改得更荒謬，在布魯斯幼年照顧他的女人，竟然被改寫成那個暗巷搶犯的母親。除此之外，還是有好幾個編劇，各自寫過少年布魯斯在變成蝙蝠俠之前環遊世界，習得各種技能的經過。

編輯歐尼爾告訴米勒，這些他都不用擔心。在《無限地球危機》重塑整個DC宇宙之後，米勒可以寫一個全新的蝙蝠俠背景故事。在情節連貫性方面，只要不跟自己寫出的東西自相矛盾就好。

重寫蝙蝠俠身世背景家這整件事裡，該注意的只有一個但書：歐尼爾堅持米勒必須在《蝙蝠俠》月刊中花四期說完蝙蝠俠的背景故事。這一方面是為了強調在全新的DC宇宙中，米勒版的設定是蝙蝠俠唯一的設定，二方面也是因為這月刊實在非常需要提高銷量。這個限制意

味著米勒不能跟上次一樣，在畫面上放那麼多亮麗的技巧了。《蝙蝠俠》月刊的紙張用的是報紙，不可能表現得像《黑暗騎士歸來》裡面那些酷炫的油墨與色彩技巧；另外，漫畫的頁數也得量入為出，因為月刊的頁面還得留一些給廣告。

不過像這樣的事米勒以前也不是沒做過。蝙蝠俠的編輯歐尼爾找上了之前和米勒合作過的大衛‧馬祖凱利（David Mazzucchelli），他們倆之前在漫威畫的《夜魔俠》曾經大受好評。歐尼爾原本打算仿造DC用在超人與神力女超人身上的手法，讓蝙蝠俠故事歸零重來，刊物編號也從第一期重新編起，但米勒反對：「我不需要拿刀割斷過去。在寫《黑暗騎士歸來》的過程中，我發現蝙蝠俠裡面有夠多的材料可以運用，沒必要為此否定掉蝙蝠俠五十年累積下來的所有作品。」

在這點上，米勒沒有跟粉絲們站在一起，不過這些粉絲們不久之後就會因為他筆下那個嚴肅、冷硬，充滿作者風格的蝙蝠俠而叫好。米勒心中願意留下的那些「爛東西」，同時包含了蝙蝠俠歷史中期那些最荒誕不經的作品──其中說不定還包括了蝙圖西……

米勒開始在蝙蝠俠的歷史中探索尚未被詮釋的背景故事。他不太處理布魯斯雙親被殺的事件，而是像之前創作《黑暗騎士歸來》的手法那樣，把事件簡化，作為布魯斯心中一段栩栩如生的回憶。他對過去蝙蝠俠周遊列國的冒險和無窮無盡的鍛鍊過程沒有興趣，相對地，喜歡讀冷硬派犯罪小說的米勒，把重點放在了布魯斯剛回高譚市，初出茅廬打擊犯罪的那一年。

《蝙蝠俠：元年》（Batman: Year One）這篇故事由兩個不同角色的視角交織而成。一個是

剛結束十二年的旅行歸國，當時二十五歲的布魯斯·韋恩，另一個則是當時剛剛抵達扭曲的高譚市，剛正不阿的小隊長詹姆斯·高登。這兩個人都想要改變這個城市，也因此都在上層階級樹立了強大的敵人，正義之路磕磕絆絆。他們一路看著彼此不斷打擊犯罪，終於逐漸建立起信任關係。

比起《黑暗騎士歸來》，《蝙蝠俠：元年》在各方面都顯得更黑暗，涵蓋的議題範圍更窄，故事的步調也更冷靜。米勒沒有為了營造簡單明快的探案過程，像《黑暗騎士歸來》一樣把高譚市描寫成不管是誰只需要一看就知道的混亂城市。《黑暗騎士歸來》是意圖宏大的政治諷刺劇，充滿了憤世嫉俗的反諷，充滿了八○年代動作電影那種崇拜肌肉與力量的意志，而且蝙蝠俠也被米勒畫成一個超乎常人、壯得像一座山那樣的人物。與米勒合作過《夜魔俠》的馬祖凱利，他筆下《元年》中的蝙蝠俠，只是穿了件普通的蝙蝠衣就上陣的普通人，膝蓋跟手肘的衣料還會留下皺褶呢！

更重要的是，《蝙蝠俠：元年》裡的蝙蝠俠完全沒有《黑暗騎士歸來》的那種氣定神閒、老練精確的領袖氣質。他在化身蝙蝠俠的第一年不斷地出包；第一次出任務就因為低估對手而搞砸，在火場裡差點失手殺掉了一個可憐的小偷，然後又被警察開槍射傷，最後還被困在熊熊燃燒的屋子裡。

《元年》的整體氣氛很嚴肅，米勒刻意把暴力場景的部分畫得像是街頭鬥毆，沒有一點超級英雄漫畫的感覺。同時在行文用詞上，他收起了《黑暗騎士歸來》那種太過戲劇化的平庸詩歌語法，改為短而急促的內心獨白，像這樣：「這很痛。火藥的熱灼燒我的眼，氣味塞滿鼻

腔。就像一群鉛造的蒼蠅⋯⋯」

但雖然他捨棄了之前那些《大偵探對大明星》（Dead Men Don't Wear Plaid）6一般的台詞寫法，米勒還是給了主角一個短暫而令人難忘的耍帥場景，讓人們以極為戲劇性的方式，將蝙蝠俠的形象烙入腦海中。

以下場景後來成為《蝙蝠俠：元年》的代表橋段：正當腐敗的市長舉辦著優雅的晚餐派對時，我們的披風騎士蝙蝠俠偷偷潛入大樓。忽然，一顆煙霧彈破窗而入，完美地落在精緻的餐桌上，旁邊剛好是一盤晃漾著火焰的酒釀櫻桃冰淇淋。屋裡的燈全滅了，牆上炸出了個大洞。被嚇得六神無主的賓客還來不及逃走，房間就被刺眼的探照燈光照得沒有一點影子。接著，一個披著披風的人物雄起起氣昂昂地走了進來。

「各位女士、先生，」他邊走邊說：「你們吃得可真好啊。把整個城市的錢、活力都吃進肚子裡啦。不過，派對馬上要結束了。從現在開始——」屋裡的探照燈忽然滅去，房間一片黑暗，只見蝙蝠俠的身影往餐桌探了過去，滅了那盤冰淇淋上的火焰⋯⋯「沒有人是安全的。」

這個場景充滿簡單而明確的力量。這個力量除了來自繪者馬祖凱利出眾的畫技，更因為這裡面的蝙蝠俠和《黑暗騎士歸來》裡的一樣，完全與既有的權力結構背道而馳。蝙蝠俠在故事中跳脫了對街頭小賊拳打腳踢的定位，開始對毀壞整個社會系統的富豪們下手。

馬祖凱利筆下的高譚是腐敗之都，是一座崩頹中的骯髒城市。在里奇蒙・路易絲

<hr>

6
《大偵探對大明星》：一九八二年上映的偵探喜劇片，是一部以真人演員搭配許多大明星、喜劇演員演出的電影片段剪輯而成，並刻意以黑白片形式呈現，向一九四〇年代致敬的電影。

（Richmond Lewis）[7] 的渲染之下，充滿著死寂般的棕黃，以及無盡的深黑。許多畫家都把高

譚畫成巴洛克式的地獄，但馬祖凱利將它畫成了真實而平庸，缺乏抽象的精神意義，毫無任何

希望的城市。讀者只要一看到那些骯髒凶險的窄巷馬上就會知道：這地方需要蝙蝠俠。

不用說，《黑暗騎士歸來》和《蝙蝠俠：元年》的蝙蝠俠都還不是最佳狀態。米勒深知一

個英雄越是強大，就會變得越不吸引人。那些硬派粉絲們收集的蝙蝠俠冒險故事就是這樣。但

米勒也沒有把這兩部作品的重點放在蝙蝠俠的弱勢上（經驗不足或年紀太老），而是讓主角必

須在故事中突破巨大的障礙、投下巨大的賭注，藉以完成任務。

《蝙蝠俠：元年》（《蝙蝠俠》第四〇四到四〇七期，一九八七年二至五月）在市場上獲得

無比的成功，一切正如編輯歐尼爾預期，他們讓這本刊物的銷量衝回水準以上。在這之前兩年

間，《蝙蝠俠》這本刊物每個月只能賣出七萬五千本，這四期卻各賣了十九萬三千本。雖然說

還是沒辦法從漫威的《X戰警》手中搶下銷售冠軍，但這已經是打從七〇年代早期之後，就再

也沒出現過的銷售數字了。

更加黑暗而低調的《蝙蝠俠：元年》對一般讀者的吸引力當然比不過前作。平裝版合集的

《黑暗騎士歸來》在一般書店造成的銷售熱潮，根本是一個無法超越的文化現象。但儘管如

此，米勒在作品中強化蝙蝠俠角色特質的做法，依然獲得了硬派粉絲們的好評。他和馬祖凱利

兩個人用故事來闡述蝙蝠俠與其他英雄的不同之處：蝙蝠俠會受傷、會犯錯，會出包，但蝙蝠

7 譯注：馬祖凱利的妻子，是一位畫家，負責《蝙蝠俠：元年》的原稿上色工作。

俠有才華，有技巧，絕對值得令人注目。

在《無限地球危機》之後，《蝙蝠俠：元年》變成了蝙蝠俠一切正史的起源。米勒一個個地把其他角色和背景故事帶進新的DC宇宙之中，例如「貓女」瑟琳娜‧凱爾（Selina Kyle）。就在關鍵的時間點被米勒引了回來，在作品裡盡情揮灑米勒最愛的黑色電影風味。這時候的米勒，儼然像個漫畫界的SM女王，完美地掌控著一切。

"ONE BAD DAY"
「爛到底的一天」

雖然米勒的蝙蝠俠系列十分成功，但整個八〇年代蝙蝠俠故事中，集所有陰鬱與嚴肅之大成的作品，反倒不是出自他手中。《守護者》（Watchmen）[8]的編劇艾倫‧摩爾（Alan Moore），在還沒和大衛‧麥金（Dave McKean）一起在一九八七年以這部作品成名之前，曾經寫過一篇單回的蝙蝠俠漫畫腳本。但是腳本的合作繪師布萊恩‧伯蘭（Brian Bolland）畫得實在太慢，慢到這部作品到一九八八年三月才終於問世。這部作品的名字，叫做《致命玩笑》（The Killing Joke）。

為期十二期的《守護者》是摩爾筆下的史詩，也是他對「超級英雄」這個概念極為尖銳而

8　《守護者》：一九八六年出版，為期十二集的作品，是以一九八〇年代的真實美國歷史為背景的架空故事，故事中的美國存在著一群超級英雄。

深刻的批判。他分析筆下主角們的動機，得出一堆恐怖的結果：性無能、法西斯、反社會人格。《守護者》跟《黑暗騎士歸來》一樣，也跟《黑暗騎士歸來》一樣，是一部有頭有尾的完整作品，用成人的角度嘲諷故事裡的扮裝英雄，藉此將顧客圈拓展到漫畫同溫層以外，找到更多渴求這種作品的讀者。

摩爾寫的〈致命玩笑〉也跟《守護者》一樣，充滿許多對扮裝英雄的不信任，但這部作品以另一種方式切入這個主題，他把過去編劇歐尼爾的一個點子拿來衍伸了。歐尼爾在一九七三年重新打造小丑成瘋狂殺人魔的時候，留下了一個主題：蝙蝠俠和小丑，其實是同一面鏡子的正反兩面。

摩爾和米勒不一樣；米勒的作品為蝙蝠俠寫下了開場，寫下了結局，摩爾撰寫的卻是蝙蝠俠懲罪生涯中的其中一個故事。這個故事乍看之下非常像每個月會出現在漫畫攤上的小連載：小丑又從阿卡漢病院跑出來，搞了一堆破壞，然後被蝙蝠俠發現後一陣打鬥，最後小丑打輸了被送回阿卡漢。這是典型的蝙蝠俠冒險故事，無窮無盡、周而復始，結構千篇一律。

然而，如同米勒寫出了蝙蝠俠的開場與退場，藉此讓他從每個月薛西佛斯式的冒險中解放，摩爾也在周而復始的每月新刊當中，引進了一個前所未有的概念：種什麼因，得什麼果。

在《致命玩笑》裡有一連串恐怖的暴行。小丑來到蝙蝠女孩芭芭拉·高登的公寓，拿槍射穿她的脊椎，接著剝光芭芭拉，拍下她在血泊中無助掙扎的裸照。然後再綁架芭芭拉的老爸高登局長，同樣把他剝光，逼他看女兒痛苦不堪的照片，想像女兒從此半身不遂的慘況。小丑希望透過這一連串的實驗逼瘋高登局長。他這麼說道：「無論是多麼正常的人，只要經歷過爛到

214

底的一天，就會完全崩潰。正常的世界跟我之間的距離，只相隔爛到底的一天。」

小丑失敗了。高登局長沒有因此被逼瘋。但半身不遂的芭芭拉，卻成為之後幾十年來蝙蝠俠世界中的著名碑石。

更重要的是，《致命玩笑》的驚悚調性以及對於無可逆轉的暴力傷害的細緻描寫，與之前的幾部作品的風格相當契合。這包括了米勒在《黑暗騎士歸來》裡面描寫的殘酷暴力，《蝙蝠俠：元年》那令人喘不過氣的冷硬派氣質，以及摩爾在後來《守護者》之中營造的那種無可挽回的恐怖。這一連串作品引發了一股模仿熱潮，讓許多超級英雄故事進入了「恐怖冷硬」的時代，跳脫過去空洞無意義的誇張打鬥以及陰鬱無望的氣氛，以故事的好壞決勝負。過去電視劇在蝙蝠俠身上留下的最後一絲乖寶寶遺毒，如今也被這些作品中各種恐怖的東西清洗得一乾二淨。例如 DC 漫畫在一九八八年想要仿造《黑暗騎士歸來》成功的方式，搞出另一個叫做《蝙蝠俠：邪教》（*The Cult*），為期四期的短連載，作者是吉姆・史達林（Jim Starlin）和柏尼・瑞森（Berni Wrightson）。這系列暴力得令人麻木，故事中的蝙蝠俠被邪教綁架、虐待、洗腦，然後無意地出現了一個有點尷尬，有點好笑的場景：羅賓找到蝙蝠俠的時候，看見崩潰的他坐在一堆赤裸腐朽的屍體山上面，口中喃喃地唸著：「歡迎來到地獄，歡迎來到地獄，歡迎來到地獄。」

有好一段時間，漫畫作者們「解構」超級英雄的方式，都變成了增加作品裡的屍體數量，學米勒寫一堆內心獨白。米勒這招是向推理小說作家史畢蘭（Mickey Spillane）學的，再不然就是把每個畫格都搞得跟黑色電影一樣烏漆抹黑。

遺憾的是，這些完全符合重度粉絲的需求；他們認為《致命玩笑》提示了人們應該嚴肅地看待蝙蝠俠系列的作品。蝙蝠俠當然一開始是作為兒童讀物而誕生，但米勒和摩爾把他帶進了真實世界，讓故事中充滿血腥暴力和赤裸的色情。如今，整個世界終於像粉絲們一樣，發現蝙蝠俠是一個難搞的壞傢伙。

對於粉絲們來說，出現這樣的蝙蝠俠，就像是自己童年喜歡的東西終於被世界認可了。這一切就像是小熊維尼終於走出了百畝森林，來到了紐約大街，把夥伴小豬狠狠打成重傷，然後露出真面目，把主人克里斯多夫・羅賓吃下肚。

這樣才夠真實。這樣才叫做難搞的硬漢。

THE KNIGHT DARKENS
長夜漫漫，騎士沉入黑暗

之前擔任編劇的歐尼爾這時成了蝙蝠俠的編輯，負責把米勒驚悚嚴峻的黑暗風格繼續導入《無限地球危機》後的蝙蝠俠世界。在集中黑暗風格之前，他先整理了一些敘事上的細節：二代羅賓傑森・陶德那個空中飛人家庭孤兒的設定，實在太像初代羅賓迪克。《無限地球危機》給了他重新設定的機會，於是他在《蝙蝠俠：元年》之後，緊接著就在下一期的《蝙蝠俠》（第四〇八期，一九八七年六月）找來麥克斯・艾倫・柯林斯（Max Allan Collins），重寫陶德初次遇見蝙蝠俠的故事。

216

於是故事變成了這樣：蝙蝠俠某次重返犯罪巷進行年度紀念的時候，遇到了一個在偷蝙蝠車輪胎的年輕小賊。蝙蝠俠拉攏了這個失去父母的大膽小賊，和他一起粉碎了一個在當地學校營運的犯罪組織，然後將這名男孩納入麾下接受訓練，二代羅賓就此誕生。

傑森全新的背景故事顯得有點缺乏章法，但同時也讓他不再被初代羅賓迪克的形象綁住，可以重新定義全新的整個角色。為了配合這時候流行的驚悚冷硬風，神奇小子變成了沉默寡言的青少年，時而悶悶不樂，時而發狂暴怒，接連不斷地挑戰蝙蝠俠的權威地位。這個設定不但成功翻轉了羅賓在電視劇裡充滿微笑的陽光助手形象，而且還進一步讓他變成了個當下流行的硬漢渾蛋，讓阿宅粉絲們相當滿意。從此之後，蝙蝠俠與羅賓這對搭檔的新版公式也就此確立：當你看到蝙蝠俠還在動腦的時候，羅賓已經先動了手。

不過，這樣的羅賓也同時讓蝙蝠俠的作品在黑暗面之外，一直存在著某種相反的氣氛，因為當黑暗的情緒走到了凝鍊的極致，暴躁不聽話的神奇小子就對作品沒有幫助了。慢慢地，歐尼爾和旗下作者們開始不知道該拿二代羅賓怎麼辦。這件事也逃不過粉絲的法眼。

「讀者討厭這個羅賓，」歐尼爾日後表示：「我無法確定這是不是因為他搶走了迪克的位子，在粉絲間引發了不理性的反應……我覺得作者們發現粉絲不喜歡傑森之後，就開始把他寫成一個更難搞的小子。我有讓這樣的調性沒那麼明顯，但如果可以重來的話，我應該會把這樣的調性壓得更低吧。」

歐尼爾從編輯檯上退休的時候，提到了一九八二年《週末夜現場》（*Saturday Night Live*）這個電視節目裡出現過的一個點子。艾迪·墨菲（Eddie Murphy）在節目高潮時拉來了一隻活龍

蝦，讓所有電視機前的觀眾打電話投票，決定要現場把龍蝦煮熟，還是饒它一命，結果參與投票的人數接近五十萬人，這集更引起了數百萬人的討論9。

DC漫畫的發行人卡恩喜歡這招。「不過，我們不想把這招浪費在小事上，例如火風暴（Firestorm）10的鞋子要是紅色還黃色之類。」歐尼爾說：「這招要玩，就要玩大的。例如：角色該不該死？」

歐尼爾跟當時的編劇吉姆史達林花了好幾個月的時間，討論該怎麼處理這件事：羅賓的生死，交給讀者投票決定。

於是，小丑在《蝙蝠俠》第四百二十七期（一九八八年十一月）的結尾用炸彈炸了傑森，當期的刊物封底附帶了這一行標語：「羅賓將死於小丑的復仇行動之中。如果希望他活下去，就打電話來吧！」

就像龍蝦秀一樣，標語旁邊附帶兩支分別希望羅賓生或死的電話，開放三十六小時電話投票，從美國東岸時間九月十六日上午八點，到九月十七日晚上八點。

DC公司同時也準備了兩個版本的《蝙蝠俠》第四百二十八期。最後在一萬零六十四通來電投票的結果中，決定讓羅賓死亡出局——跟他說掰掰的讀者勝出了。生死兩派最後只差七十二票。附帶一提，編輯歐尼爾覺得蝙蝠俠身邊還是需要一個羅賓，而且也害怕羅賓的消失

9 在票數如此微的差距下，龍蝦拉瑞（Larry）活了下來。不過下週還是進了艾迪・墨菲的五臟廟。

10 編注：火風暴的基本裝束是紅色的盔甲、金色的靴子與手套，頭頂與雙手上各燃著一把火。

會引發後續一連串的問題，結果他自己也打了讓羅賓活下來那通電話[11]。

但即使是他也擋不住既成事實。第四百二十八期送印，二代羅賓傑森·陶德就此確定退

場。

事情原本可以就這麼結束。畢竟漫畫人物被編輯部賜死不是第一次，漫威在大受歡迎的

《X戰警》裡面就殺過「鳳凰」（Phoenix）[12]這角色，米勒也在《夜魔俠》裡殺過自己親手創

造的幻影殺手伊蕾莎（Elektra）。這兩件事發生的時候，歐尼爾都是當時漫威的編輯，很清楚

讀者在遭遇這種事之後隨之而來的憤怒，於是這次他鐵了心，早有準備。

但二代羅賓，傑森的死截然不同。

「鳳凰」跟伊蕾莎都是在漫畫界轉為專注經營漫迷市場的時候紅起來的。這兩人的死對漫

畫界以外的人毫無影響，但蝙蝠俠和羅賓可不一樣，大家都知道，還有成堆人記得六〇年代電

視上那些「POW」跟「ZAP」的效果音吧？

主流媒體對於《黑暗騎士歸來》、《蝙蝠俠：元年》、《致命玩笑》的報導，雖然後兩者篇幅

較小，重新引起了一般民眾對蝙蝠俠的關注。於是《蝙蝠俠》第四百二十八期一出刊，之前那

此報導《黑暗騎士歸來》的記者全都打了電話要DC官方針對事件作解釋。

以前從沒發生過這種事。歐尼爾回憶說：「我們花了整整三天半來想怎麼處理，最後，

DC的政策部門決定先暫停一切活動。在這期間我一個個通知媒體；報紙、電台DJ、廣播記

11 說到這，本書的作者本人我，則是決定讓那個蠻橫小子死的五千三百四十三人之一。

12 編注：「鳳凰」即是使用念力的琴·葛蕾（Jean Grey），而且她在《X戰警》系列裡不只死了一次。

者、電視記者……等等。範圍橫跨海內外。」

關於這件事最初的系列報導讓人有點摸不著頭緒。例如：《今日美國》（USA Today）寫了……「蝙蝠俠粉絲欽點，神奇小子身亡。」同時，《路透社》則是以嘲諷的口吻說：「漫畫家與編劇們，成功地做出了百年內最邪惡的角色也未能完成的壯舉。」

許多令人喘不過氣的媒體報導，全都集中在羅賓之死的這段故事上，而且有很多文章完全沒注意到死掉的羅賓並不是初代羅賓。歐尼爾和DC公司的高層們大為震驚，沒想到這件事在大眾心中震盪的深度與廣度，讓他們始料未及。但這件事也讓他們學到另一個技巧，那就是知道怎麼將影響力伸到粉絲群和收藏家以外的世界；幾年後，他們就會用類似的招數，更精巧、更算計、更虛情假意地掀起一波波類似的大眾話題。

在當時，米勒認為羅賓之死：「應該是DC做過最憤世嫉俗的事了。讓粉絲們用一支免費電話，來決定要不要砍掉小男孩的頭[13]。」

雖然這時候的故事不是出自米勒之手，但對傑森的死，米勒多多少少得負點責任，畢竟他在《黑暗騎士歸來》裡先讓羅賓死了。雖然DC堅稱《黑暗騎士》是平行時空的故事，但粉絲們從之後就希望在月刊正史裡，能再看到那個反烏托邦般恐怖高譚市的蛛絲馬跡。因此當DC官方把決定故事方向的機會交到粉絲們手上的時候，大部分的人（至少有五千三百四十三人）自然不會放過這個機會，想把原本人畜無害的蝙蝠俠，變成《黑暗騎士歸來》裡面那個血

13 事實上，每通電話要價五十美分。然後小丑是用鐵橇敲死傑森，沒砍他的頭。

脈賁張的硬漢。

蝙蝠俠這個漫畫人物以及蝙蝠俠這個文化概念，就這樣在一九八九年一起走入前所未有的黑暗路線，同時，也再次變得孤獨了。

ＤＣ之前就曾經用過斷尾求生的方式處理羅賓這個穿著精靈鞋的小鬼，而且這樣的情況日後還會一再重演，只不過，這次的斷尾求生把羅賓送進了九泉之下。不過，羅賓終究還是會回來，反倒是這時候的蝙蝠俠，卻即將走進一個六〇年代後就再也沒涉足的世界級舞台。而在過去的幾十年裡，這個現實世界的舞台已經變得越來越黑暗、不祥，就像現在的蝙蝠俠一樣。

羅賓的消失只是剛好而已⋯⋯在這樣的世界，羅賓這孩子只會砸了蝙蝠俠的招牌風格。

第六章

高譚市的歌德風

The Goth of Gotham

1989
—
1996

米高・基頓不是嚴肅派的演員。我擔心他在《家庭主夫》（Mr. Mom）、《超級魔鬼幹部》（Gung Ho）、《夜班醫生》（Night Shift）裡的喜劇才華，會對蝙蝠俠的風格造成無法回復的傷害。為什麼會有人選一個又矮又禿，毫無氣勢的喜劇演員來演黑暗騎士啊？

—一九八八年《漫畫現場》（COMICS SCENE MAGAZINE）雜誌，讀者投書

無論怎麼拍，蝙蝠俠電影對漫畫產業絕對不是好事。業界所能期待的最佳狀況，大概就是出現一顆像女超人（Supergirl）那麼大的大炸彈。

—《無限漫畫》（INFINITY COMICS）發行人，斯科特・米歇爾・羅森伯格（SCOTT MITCHELL ROSENBERG），一九八八年

我覺得，這些人非常有野心。

—《蝙蝠俠》（一九八九）製片，喬恩・彼特斯（JON PETERS）

蝙蝠俠是一個擁有七十幾年歷史，一路走來軌跡讓人頭昏目眩的角色。面對這種角色，阿宅粉絲們跟正常人的看法會截然不同。

這些粉絲們喜歡在廣闊而黑暗的湖泊裡打滾。湖水裡漫佈混濁的淤泥，深度無可測、充滿生命，甚至潛伏著不祥的生物。阿宅粉絲對水中的危險了然於心，但不以為意；他們熱愛這樣的湖泊，急切地想探索其中的所有祕密，可以整天都泡在爛泥巴裡。

正常人則完全相反。他們玩水的地方都是飯店的泳池，池裡的水都有加氯消毒，清澈得就像雞尾酒裡的冰塊，而且永遠是清晰可見池底的深度。只要找到空檔，他們就可以跳進水中盡情游個半小時，在手指還沒被泡皺之前起身上岸，繼續接下來的行程。

上述這兩種人對漫畫看法的差別是：阿宅讀者認為當下捧著的這本蝙蝠俠，是從一九三九年延續至今的巨大文本的一部分。這文本即使在讀者死了之後，還會繼續以某種型式延續下去；在阿宅讀者眼裡，文本中的一切矛盾、混亂，以及各種不同的平行世界、故事重啟、追溯連續性[1]，一切推著蝙蝠俠走過這些年頭的各種玩意，都是有趣的謎題，等待被解開。

對正常人而言，這些讓人眼花撩亂的繁複巴洛克細節，反倒像學校的家庭作業。他們會說：「拜託，跟我講重點就好。我只想知道這是怎麼回事。」

兩者之間的差別，就是將漫畫人物引進大眾媒體時，會困難到讓人望而卻步的原因。當

1 追溯連續性（retcon），是超級英雄作品常用的一個敘事技巧。利用重述過去事件的方式，來改變過去的某些設定，藉以符合當下敘事的需求。（譯注：retcon 不會直接否定或刪除之前的設定，但有時可以達成極為顛覆性的結果。最近的著名事件就是：漫威用 retcon 的方式把美國隊長改成九頭蛇成員。）

然，蝙蝠俠這個角色的「重點」很好抓：兇案孤兒、立下重誓、自學成師、白天是有錢笨蛋，晚上像幽影般出沒並對壞蛋飽以老拳。

但這些最多只能說是他的角色側寫，不是故事。如果你要從不斷重複回歸的漫畫裡面，抓出那個已經被重寫很多次的蝙蝠俠，然後把他扔進另一個不同的媒材，在那裏搞三幕劇、愛情橋段、固定動作套路的話，只會把蝙蝠俠扭得面目全非，通常都不會成功。

反過來說，要是一旦成功了——簡單地、沒有瑕疵地、神奇地成功了：那一定會讓人大吃一驚，改變整個世界。

那會是阿宅圈跟正常人之間的連結樞紐，而那樣的東西過去從來沒有出現過。這樣的樞紐，可以把蝙蝠俠裝進一個小小的物件中，正常人能夠藉此輕易了解，看見蝙蝠俠作品的調性、風格、角色刻畫，讓他們看見多年來蝙蝠俠這些元素是怎麼在驚悚故事中吸引宅圈的讀者。

更重要的是：小朋友們會喜歡。它讓那些《黑暗騎士歸來》和《致命玩笑》刻意排除的幼年讀者群，重新擁有了一個自己可以喜歡上的蝙蝠俠。

而在《蝙蝠俠：動畫系列》（Batman: The Animated Series）出現，完成上述的這一切任務之前，導演提姆·波頓率先拍出了兩集蝙蝠俠電影。

BATMAN BEGINS
開啟蝙蝠俠電影時代

邁克爾・奧斯蘭（Michael Uslan）在成為漫畫編劇和電影製片之前，就已經像其他阿宅粉絲們一樣，對亞當・韋斯特演的電視版蝙蝠俠嗤之以鼻。正如父母雙亡的布魯斯在悲傷的火焰中鍛造出了那段理想的誓言一樣，奧斯蘭在少年時就將他的憤怒轉化為堅定不移的意念，並訂下了長遠的計畫：「我人生的目標，」他回憶道：「就是把『ＰＯＷ』、『ＺＡＰ』、『ＷＨＡＭ』這種自蝙蝠俠誕生第一年就根深蒂固的效果音，從整個文化的集體潛意識裡清除乾淨。在《蝙蝠俠》電影上映那年，這願望終於實現了。」

「我想打造出一個黑暗、嚴肅，具決定性的蝙蝠俠。」他說：「一個符合一九三九年凱恩和芬格作品想像的蝙蝠俠。一個從陰影中出現，冷不防揍倒罪犯的暗夜怪物。」

這樣的熱情從未散去。在一九七九年，二十七歲的奧斯蘭和人合寫了一部劇本，講述陰鬱的中年蝙蝠俠退休後重出江湖，掃蕩高譚市的罪惡。他想用這部作品讓電影公司看見：自己心中那個嚴肅孤獨的復仇者，是蝙蝠俠值得走的一條路線。

但自從六〇年代電視劇結束之後，漫畫界轉向以粉絲為主要目標讀者。除了重度粉絲以外，沒有人翻過歐尼爾、亞當斯等人筆下歌德風的黑暗騎士。在奧斯蘭的自傳《愛蝙蝠俠的小男孩》（The Boy Who Loved Batman）中提到，在他從華納手中取得蝙蝠俠拍片權的時候，一位執行高層祝他能幸運找到製片，而且提醒他：「群眾會記得的蝙蝠俠，只有當初電視裡頂著啤

226

酒肚的那個搞笑傢伙。」他說得沒錯，當時奧斯蘭拿著腳本去找哥倫比亞跟聯藝電影（United Artists），但兩家電影公司的人在聽完奧斯蘭的解說後，都以為他要拍的東西是六○年代電視劇的衍伸，於是拒絕。

最後他找上了一個叫做彼得·古柏（Peter Guber）的年輕製片。古柏嗅到這計畫周邊商品的商機，開心地一口答應，而且很快地找來另一個自稱蝙蝠粉絲，以頑固好鬥聞名的製片喬恩·彼特斯。亞當·韋斯特的電視版蝙蝠俠播映的時候，彼特斯二十一歲，把自己打扮得像是一個「街頭的倔強大男孩」（他家在加州比佛利山莊的羅迪歐大道（Rodeo Drive）開了一家理髮廳），覺得電視版無聊淺薄，裡面沒一個東西是他看得順眼的。他聽到要製作蝙蝠俠商業大片非常開心，被訪問到時說：「能拍出一個真正能打的蝙蝠俠，這可是千載難逢的機會啊！」

彼得·古柏和喬恩·彼特斯兩位製片合組的古柏彼特斯公司（Guber-Peters Company），花了兩年找不到有意願製作的團隊，最後終於回頭說服華納影業，但大功臣奧斯蘭卻在不久之後被他們踢下了編劇台。

他們把奧斯蘭的劇本轉給了湯姆·曼金威茲（Tom Mankiewicz）。曼金威茲寫過好幾部○○七的腳本，同時也是電影《超人》跟《超人二》的編劇。

曼金威茲在一九八三年交出劇本，和奧斯蘭筆下那個中年蝙蝠俠的故事毫無相似之處。他寫的方式和編劇桑普爾在製作一九六六蝙蝠俠電視劇的時候一樣，都是直接從漫畫找故事點子。其中讓曼金威茲特別注意的，是一九七七到一九七八年間，恩格哈特和羅傑斯執筆《偵探漫畫》時，寫出的那個被阿宅們認為有權威地位的蝙蝠俠。

初版草稿的情節非常緊湊，擠滿了一堆系列作品裡的老面孔：小丑、企鵝、腐敗的市議員魯伯特・索恩（Rupert Thorne）、迪克／羅賓、布魯斯・韋恩的戀愛對象茜爾沃・聖克勞德（Silver St. Cloud）。就像之前的恩格哈特一樣，曼金威茲也放了許多四〇和五〇年代愛玩的「巨大版道具」，把一堆巨型打字機、墨水瓶、橡皮擦、削鉛筆機之類的東西，作為劇情高潮段落發生的場景。

曼金威茲的劇本毫不意外地，和他人生中第一個大獲成功的《超人》電影版走著非常相似的路線：英雄的悲劇身世、為了偉大目標的訓練過程，然後是在短短一夜裡幾次行俠仗義的蒙太奇剪接。劇本的前半段用這些情節安好之後，曼金威茲的說故事技巧才真正開始展現。

電影原本預定在一九八五年上映，但被華納高層延遲。他們原本想在劇本裡看到像是《超人》電影裡面那種聰明而諷刺的對話，讀到的卻是黑暗的色調。他們覺得不安，但曼金威茲耐著性子告訴他們，《超人》的對話是刻意想寫出一種脫線喜劇[2]（screwball comedy）的氛圍，但蝙蝠俠不適用那套，兩者之間本質上就不同。

同時，製片在找導演時也遇到困難。艾凡・瑞特曼（Ivan Reitman）、喬・丹堤（Joe Dante），還有羅勃・辛密克斯（Robert Zemeckis），都因為各自獨具的幽默感而落入考量名單，但他正在拍《鷹狼傳奇》（Ladyhawke）分不開身。李察・唐納（Richard Donner）收到邀請非常開心，但他正在拍《鷹狼傳奇》（Ladyhawke）分不開身。而且還順便把老友曼金威茲（Mankiewicz）挖去幫忙處理該電

2 譯注：又稱瘋狂喜劇、怪誕喜劇。美國三〇到五〇年代盛行的喜劇類型，主要是由蠢呆的男人與聰明的女人，在生活場景中激起妙語如珠的唇槍舌戰。

影的腳本。

這下子古柏跟彼特斯手上沒了導演人選，現在那部沒人要的劇本裡面，只有蝙蝠俠這個變裝英雄還能稍微讓事情看起來沒那麼糟糕。後來，他們找上了年輕的電影人提姆‧波頓。

當時波頓的處女作，講述一個男人橫跨整個美洲尋找心愛單車的《人生冒險記》（*Pee-wee's Big Adventure*）出乎華納公司意料地賣座。兩位製片希望波頓這位新銳導演能解決他們的問題。

從現在的角度看，讓波頓導這部片不太令人意外。他在之後的三十年間，陸續向世界呈現出他那種蒼白、與世界格格不入的怪胎風格，那種情緒搖滾式（emo）的幽默，還有歌德風的詭異氣息。不過在他碰上古柏跟彼特斯的那年，他還沒有拍出《陰間大法師》（*Beetlejuice*）、《剪刀手愛德華》（*Edward Scissorhands*）、《斷頭谷》（*Sleepy Hollow*）《黑影家族》（*Dark Shadows*）等生涯代表作。當時他給世人唯一的印象，只有一部色彩艷麗的流浪漢題材怪片，一個狂愛著腳踏車，像是男孩一般的長不大成年怪咖的故事。也因此兩位製片不敢直接把賭注全投在這樣的波頓身上，一開始並沒有找他簽導演約，只把他拉來修腳本。

特立獨行的波頓，覺得曼金威茲的劇本結構實在太像《超人》的翻版；更糟的是，腳本裡完全沒有讓波頓第一眼就看上蝙蝠俠這個角色的特質。於是，波頓把那個特質加回了腳本裡：蝙蝠俠黑暗、扭曲，無法融入世界的心理狀態。

他和當時的女友茱莉‧希克森（Julie Hickson）合作，把曼金威茲的劇本脫胎換骨，在一九八五年交出了他們的版本。他們認為在戲中用巨型的道具對過去作品致敬毫無意義，於是把結局改寫成飄滿大氣球的聖誕遊行，氣球裡面全灌滿了致命的小丑毒氣。而另一方面，在已

經擠得水洩不通的角色名單中，他們還額外加入了謎語人、企鵝、貓女的客串橋段，讓這些人和小丑一起共謀殺掉迪克的雙親，使迪克後來因此走上羅賓之路。

不過，後來回頭看這部片，會發現波頓和希克森對劇本的主要貢獻並不是改寫劇本或讓蝙蝠俠又一次回歸黑暗，而是將復仇電影的三幕劇結構引入劇本之中：「第一幕：失去。第二幕：準備與轉變。第三幕：復仇。」藉此讓主角三段式的心理狀態轉變，成為好萊塢常見寓言故事的基礎。

在修改過的劇本中，布魯斯的雙親被開著一台富豪牌（Mister Softee）冰淇淋車的歹徒殺死，幼年的他剛好抬頭看見了兇手的面貌：一個白面紅唇，年輕的綠髮男人。

這部片一拖再拖的製作時程，引起了相關股東與老闆們（包括ＤＣ出版社）注意，於是他們對劇本爭執不下，最後終於決定正式交給一位本身就是蝙蝠宅的編劇：山姆‧漢（Sam Hamm）來負責。山姆‧漢和波頓花了一個夏天興高采列寫作，終於在一九八六年十月交出初稿。

山姆‧漢明顯地覺得之前的故事版本太過著重蝙蝠俠的背景，使得影片前半部的步調太慢。他決定讓故事從中場開始敘述，讓蝙蝠俠一開場就出現在高譚市，之後再回溯他的身世；他使用類似《黑暗騎士歸來》的敘事技巧，將身世背景一層層剝去，直到留下核心，讓蝙蝠俠的過去濃縮成一段表現主義式的蒙太奇。

就像蝙蝠粉絲們會做的事情一樣，山姆‧漢刻意略過波頓把殺死布魯斯雙親的兇手設定成小丑的寫法，同時把之前恩格哈特設定的市議員魯伯特‧索恩，換成了黑幫老大卡爾‧葛瑞森

230

（Carl Grissom）；布魯斯的戀愛對象茜爾沃·聖克勞德，則換成在漫畫中出現較長時間的維琪·維爾。

在波頓的敦促之下，山姆·漢沿用蝙蝠俠漫畫編劇法蘭克·米勒的方法詮釋蝙蝠俠，而且又更加強調了蝙蝠俠的身分是把布魯斯的心理異常化為實體的部分；他筆下的布魯斯完全分裂成了兩種個性，而且對蝙蝠裝產生心理依賴。在修改後的草稿裡，有一幕完全可以看出布魯斯對蝙蝠裝的依賴：他明明現場目睹小丑的手下在市中心的廣場殺死敵對幫派老大，卻因為當時是白天不能換穿成蝙蝠裝，心中不斷衝突的布魯斯就這樣愣在當場、陷入恐慌，全身冒汗，緊張得幾乎全身僵硬，直到維琪·維爾過來安撫他才恢復正常。在往後的蝙蝠俠電影《黑暗騎士》三部曲之中，著迷於事物真偽莫辨特性的導演克里斯多夫·諾蘭，在戲中投注了許多段落來闡述布魯斯是怎麼把蝙蝠俠視為「一個概念、一個符號」，但山姆·漢和波頓對於這套符號學的把戲不感興趣，在他們筆下，布魯斯之所以會把自己打扮成一隻蝙蝠，只是因為他精神異常。

山姆·漢的劇本寫好之後，波頓也準備好了。然而公司高層這時還是無法放心在波頓身上投下這麼大的計畫，直到他們看到華納出品的《陰間大法師》才改變心意。在那之前，波頓只能暫時先回去拍他的恐怖喜劇，山姆·漢也只能埋頭重改《蝙蝠俠》的電影劇本，草稿改了五次，一晃眼就過了兩年。

直到一九八八年四月，中等預算（一千五百萬美金）的電影《陰間大法師》上映，賺進了預算五倍的獲利，華納公司才終於滿意，決定開始正式拍攝這部蝙蝠俠的好萊塢商業大片。此

時，離奧斯蘭一開始提出那個「黑暗嚴肅的蝙蝠俠」概念，已經距離十年之遙。

BACKLASH BEGINS
引爆反作用力

劇組開始認真地選角。威廉・達佛（Willem Dafoe）、詹姆斯・伍德（James Woods）、大衛・鮑伊（David Bowie）、克里斯賓・葛洛佛（Crispin Glover）……只要你在一九八八年春天是個夠有名、夠怪，又夠瘦的男演員，就會被華納列入飾演小丑的候選名單。當時羅賓・威廉斯（Robin Williams）努力地爭取這個角色，但古柏和彼特斯最終看上了五十一歲的傑克・尼克遜（Jack Nicholson）。尼克遜最終以當時破紀錄的六百萬美元片酬，外加電影票房與周邊商品的抽成權利，答應了這個片約。這也成為了好萊塢史上算得最精明，可能也是賺得最多的合約之一。

至於蝙蝠俠這角色，波頓和製作人原本已經打算用《超人》電影版的選角方式，去找個無名小卒來演，但想到傑克・尼克遜不受控制的個性，他們最後還是決定得找個不會在螢幕上被小丑搶走所有光彩的演員才行。

他們考慮了很多方下巴、深色頭髮的男演員：梅爾・吉勃遜（Mel Gibson）、湯姆・克魯斯（Tom Cruise）、丹尼爾・戴路易斯（Daniel Day-Lewis）、亞歷・鮑德溫（Alec Baldwin）、皮爾斯・布洛斯南（Pierce Brosnan）、查理・辛（Charlie Sheen），甚至還曾短暫、半開玩笑地

動過找比爾・莫瑞（Bill Murray）的念頭。身為顧問的奧斯蘭，在小丑的角色上第一個就想到尼克遜。尼克遜答應戲約讓他非常高興，於是接著提議把蝙蝠俠交給哈里遜・福特（Harrison Ford），或者凱文・科斯納（Kevin Costner）。

不過，波頓最後選中了米高・基頓。

「我聽到消息的當下，感覺就像中風了一樣，」奧斯蘭回憶道，「我花了七年的時間，想要在大螢幕上塑造一個黑暗、嚴肅的蝙蝠俠；然後一切的希望與夢想就這樣被一陣煙吹跑了。」

波頓試圖軟化奧斯蘭的堅持。他指出：蝙蝠俠不只是一個方下巴的角色而已。根據他的說法，事實上，基頓反而更能彰顯蝙蝠俠的特質。對波頓而言，一個溫柔英俊、充滿肌肉的典型布魯斯・韋恩一點都不合理。相較之下，比較缺乏男子氣概，而且有一點點怪異的基頓，反而能讓影片深入探索蝙蝠俠內心深處破碎的自我。「我一直以來都對漫畫版的布魯斯韋恩有個疑惑，」波頓說：「如果這傢伙這麼有錢，這麼英俊，力量又這麼強大，那他媽的為什麼會去穿那件蝙蝠裝？」

可惜對蝙蝠俠狂熱粉絲而言，布魯斯・韋恩的英俊型男形象已經是角色的核心。過去幾十年來，漫畫刻意在讀者的潛意識中，讓布魯斯擁有〇〇七的氣質。蝙蝠俠這個身分讓讀者們痛打壞蛋的美好幻想成為現實，而布魯斯的身分，則滿足了他們希望穿上燕尾服之後可以風度翩翩的渴望。這個渴望與前一個痛打壞蛋的同樣強大，但卻更為深邃幽微。

也正因為如此，基頓扮演蝙蝠俠的消息一出，阿宅粉絲們的怒火立刻排山倒海而來。相比之下，奧斯蘭的負面回應，根本只是整套吃到飽自助餐前面，一盤小小的開胃菜而已。

233

漫迷們覺得被背叛了。漫畫新聞雜誌《漫畫買家指南》（Comics Buyer's Guide），在報導演員名單的時候，針對米高・基頓飾演蝙蝠俠一事，用了句「聖亞當・韋斯特在上！」來統括粉絲們對這件事的感受。

粉絲們擔心過去二十年多來，為了把韋斯特的陰影從蝙蝠俠身上趕出去所做的種種努力，可能全都要白費了。找《家庭主夫》這種喜劇的主角來演黑暗騎士，證實了好萊塢心中的蝙蝠俠，根本不是片商口中的那個一九三九年最初的形象，而是一九六六年那個爛掉的版本。

《漫畫買家指南》表示，他們每天都會收到幾通粉絲的詢問來電，這些粉絲懇求聽到基頓扮演蝙蝠俠的事情只是個誤報。其中一個作家提到，他有些完全不看漫畫的朋友們對電影變得相當感興趣，因為覺得這部片可能是個大惡搞！「這些朋友們覺得喜劇演員馬丁・蕭特（Martin Short）可以把羅賓演得不錯喔。」他這麼寫道，流露出淡淡的哀傷。隨後，該雜誌又再報出這部片據說可能會被改得「更像是大眾過去熟悉的電視劇」。此言一出，阿宅粉絲們的焦慮爆發了，成了具體的抗議行為。

直到目前為止，導演波頓在公開訪談上都從來沒明確地回應過這件事，這種態度已經讓粉絲們不舒服。例如：在其中一次訪談中，波頓粗略地提到這部片會從「各種不同年代的」蝙蝠俠作品取材，而且會納入電視劇的幽默感。另外又有一次，他說一個人把自己打扮得像蝙蝠一樣這件事「很荒謬」。

電影製作期間，華納收到的請願書以及抗議信超過五萬封。在其中一封由位在多倫多的漫畫店店主寄出的請願書上面，簽了滿滿一千兩百個名字，裡頭除了消費者，還有蝙蝠俠的編

劇、繪師、跟編輯，而且這位店主還將在該年七月的芝加哥漫畫展公開展示這份請願書。

接著，鮑勃‧凱恩公開批評了蝙蝠俠的不安發角，讓片商陷入危機。好萊塢史上第一次出現了

「片商為了安撫某個作品死忠粉絲們的不安發動宣傳活動」的案例。一九八八年的夏、秋兩

季，華納特別請了一個公關參加動漫展，向粉絲們保證影片將保持黑暗陰鬱的氛圍，但在那之

前，他們得先聘凱恩當官方的電影顧問，讓凱恩不要繼續對這部片產生威脅才行。

在八月上旬的聖地牙哥動漫展，華納驕傲地向觀眾介紹蝙蝠俠的原作者之一鮑勃‧凱恩。

緊接著，凱恩懇求觀眾們給基頓一個機會。

對此，《漫畫買家指南》的共同編輯唐‧湯普森（Don Thompson）顯得相當懷疑：「多數

讀者並不同意凱恩的意見，他們認為他拿了華納的錢，幫影片說好話。」他表示：「沒有人打

算認真看待他的發言。」

憤怒的粉絲們寫信到《漫畫買家指南》、《漫畫現場》、《驚奇英雄》（Amazing Heroes），甚至

是《首映》（Premiere）這種電影雜誌。典型的投書內容像是這樣：「米高‧基頓絕對、絕對不

適合扮演黑暗騎士！不管凱恩怎麼說，基頓的個性、銀幕形象，還是體格都完全和布魯斯‧韋

恩由來已久的特徵完全相反！聖漫畫讀者在上！」

該年九月，華納公關在世界科幻小說大會展出一幅蝙蝠俠電影畫報，引來一堆噓聲。不過

儘管粉絲的怒火極端猛烈，他們的批判之詞還是無法傳到同溫層外，直到一九八八年九月十一

日，《洛杉磯時報》以專文報導這件爭議的時候，情勢才改變。

該篇文章讓好萊塢原本沒有注意到的粉絲怒火，變成了片商會頭痛的事情。「某位好萊塢

最有力的人士致電華納老闆，表示《蝙蝠俠》可能會毀了這家公司，」喬恩彼特斯表示……「這部片可能會是另一部《天堂之門》[3]（Heaven's Gate）。」

ONSET OF ON-SET TENSIONS
製片現場開始緊張

該年十月，提姆·波頓的蝙蝠俠電影終於在倫敦附近占地高達九十五英畝的松林製片廠（Pinewood Studios）開拍。被搞得心神不寧的製片喬恩·彼特斯頻頻在片場出現，堅持山姆·漢的劇本得再重寫過。已經重寫五遍的山姆·漢當時正參加作家工會的罷工活動，於是從團隊中告退。彼特斯隨後找來沃倫·斯卡倫（Warren Skaaren）接手，進一步加強劇本的情感強度。

斯卡倫做出的第一個修改是不要再增加其他角色的背景故事，因此剔除了羅賓，波頓也同意。「這一部片中的心理描寫已經多到塞不下了。」波頓隨後表示。

山姆·漢本的結尾是維琪·維爾之死，但斯卡倫修掉了這段。事實上，他認為這部片需要更加強描寫布魯斯跟維琪之間的關係，同時要塑造出阿福的父親形象，讓他關心布魯斯的人

3：譯注：一九八○年的電影，是《越戰獵鹿人》金獎大導麥可·西米諾的西部史詩鉅片。導演對細節極為苛求，不斷重拍，提出諸多不合理的要求，使得拍攝時程拖延一年，並四次超出經費預算因此拖垮片商，而且初剪片長超過五小時，成為當時好萊塢災難的代名詞。雖然如此，這部片日後陸續獲得許多名導與名評論家的讚譽，在二○一二年更重新剪輯後上映，獲得好評。

236

生幸福。因此，斯卡倫加入了蝙蝠俠影史上修改最大的一幕：阿福擔心布魯斯葬送了發展情意的關鍵機會，於是帶著維琪進入蝙蝠洞，讓她發現蝙蝠俠的祕密身分。

數年後，導演波頓對於自己參與這個改動相當自責。他明白這個改動會引起死忠粉絲的不滿。「我會因為這件事被人幹掉。」他說，而當時粉絲們對於這個場景的確大為光火。「這改得非常粗糙。我當時說服自己：『操他媽的！反正是漫畫改編的嘛，根本沒人真的會在意。』但我錯了，這改得太過分了。」

除了這件事，緊接著更出現了一個讓這部片被阿宅們罵得最久，罵得最不留情的設定。斯卡倫在片場花了許多時間跟飾演小丑的傑克·尼克遜討論如何進一步詮釋小丑的角色，最後決定重新啟用導演波頓的設定：布魯斯的雙親是小丑殺的。

原本的編劇山姆·漢聽到這消息，認為這個改動既怪異又低級。他認為，雖然這樣的確可以讓故事更簡單，但反而會讓結尾變得更麻煩。這個設定會引發一個新問題：既然蝙蝠俠解決掉了小丑，為什麼還繼續當蝙蝠俠，不就此收山？

對於這個問題，新劇本裡的回答和波頓之前的想法一樣：因為蝙蝠俠就是個瘋子。

在拍攝電影中教堂鐘樓的高潮場景時，傑克·尼克遜帶著惱怒和波頓起了衝突，要求波頓告訴他：為什麼小丑會在一開始就爬上鐘樓樓頂？當時的波頓被拍攝時程搞得身心俱疲，給不出答案，只好默許更改劇本，彼特斯於是找來電影編劇查爾斯·麥可諾（Charles McKeown）處理影片的最後一幕。片場的緊張氣氛也因此更加升級。

麥可諾花了一整天跟波頓與眾演員腦力激盪，完全重寫出了一個小丑在維琪·維爾家與布

魯斯發生衝突的場景。這個場景雖然讓故事不會被卡死在布魯斯跟維琪解釋身分的部分，但卻變成了全片最不搭調的一幕。看起來就像是戲劇表演課的練習，充滿了九彎十八拐的心理轉折。

在為期十二週的拍攝過程即將結束的時候，所有人的負面情緒都爆發了出來，時程表也一延再延，預算不斷追加。此時，《華爾街日報》出現了一篇頭版文章，再次讓這部片的製作過程出現意料之外的震撼。

「蝙蝠迷害怕好萊塢史詩片對他們開的玩笑」，一句大大的標題寫得響亮。這篇文章和之前《洛杉磯時報》同樣列出了大多數粉絲們的抱怨理由，但額外加入了商業視角，報導了授權商和發行商們對該片的緊張反應。

雖然該文章在最後以華納對觀眾的承諾作結，指出波頓已經聽見了粉絲們的聲音，影片將確定維持黑暗嚴肅的調性；但這篇報導依然造成了廣泛的傷害。片場的氣氛變得比以前更陰沉，「每個認識的人都把那篇報導寄給我看」，製片古柏說，「這下所有人都像洩了氣的氣球」。

不過彼特斯已經進行了急救止血。他在該月更早之前找來了編輯們，先剪出一段短版預告片。這預告片只能算加長版的蒙太奇，但已足以揭露作品的基調，也能把美術指導安東．福斯特（Anton Furst）打造的那個噩夢般、充滿歌德與裝飾藝術風的高譚市，呈現在觀眾眼前。在感恩節的週末，紐約市，他們祕密找來一群粉絲們看片，成功引發一波討論熱潮。

接下來，當彼特斯指定電影海報將由美術指導安東．福斯特設計的時候，話題以前所未有的規模在群眾間瘋狂散布開來。福斯特把漫畫版的經典蝙蝠標誌（但其實不是片中蝙蝠裝胸前

238

的那個）變成一個金屬感的徽章，鑲在全黑的背景上。呈現出簡潔、重要，具有代表性的視覺。這張海報貼上公車站的廣告板之後，就成了經常被偷的對象。隔年一月，長版的預告片登場。除了在戲院播出，也在《今夜娛樂》（Entertainment Tonight）電視節目上播放。根據報紙的說法，有些觀眾買票進戲院只為了看這檔預告片，在正片開始之前就直接走人。《紐約時報》則出現了吹捧波頓的文章，逢迎諂媚地報導他的導演生涯與個人特質，記者還引用「目眩神迷」（dazzling）這個詞，來形容這支預告片。

首映日前不久，超過三百種的電影搭售商品紛紛扛著蝙蝠俠標誌出現。墨西哥速食店 Taco Bell 推出一系列的蝙蝠俠塑膠杯，MTV 電視台推出了蝙蝠車，卡片商 Topps 推出蝙蝠俠的集換式卡片。玩具店的架子上排滿了蝙蝠俠的遊戲、拼圖、著色畫、ToyBiz 牌的人物公仔。全美一千一百家傑西潘尼百貨（JC Penney）全都設了蝙蝠俠專櫃，擺滿各式各樣閃著蝙蝠標誌的小玩意，而且特別主打印著蝙蝠俠標誌的 T 恤。

一九八九年夏天，街上到處都有人穿著蝙蝠俠黑黃色調的紮染 T 恤。蝙蝠標誌變成了一種時尚，爬滿各種帽子、牛仔夾克、膠底鞋、項鍊。一九六六年的蝙蝠俠熱潮或多或少是市場自發造成的，但這次熱潮的背後，卻是媒體集團一千萬美元的行銷預算在撐腰。這一波熱賣光是官方授權的蝙蝠俠商品，總營業額就高達十五億美元，而像紐約格林威治村（Greenwich Village）這種地方的小賣亭出現的盜版周邊商品，總量更是不知凡幾。

這場華納大規模行銷戰中唯一的問題，是電影原聲帶。原聲帶鬧了雙胞，製片彼特斯想找流行樂天王「王子」（Prince）寫配樂，但導演波頓偏好的是作曲家丹尼·葉夫曼（Danny

Elfman）。彼特斯請「王子」先寫兩首曲子安插在電影中，沒想到這位穿著紫色雕花彩衣的王子，卻直接交出了整張專輯。這張專輯安上了電影美術指導福斯特設計的蝙蝠俠徽章，在首映三天前就直接以《蝙蝠俠》之名鋪上了貨架。專輯的第一支單曲是歡樂開心的〈蝙蝠之舞〉（Batdance），曲風流行，絲毫沒有顧及粉絲們心目中蝙蝠俠嚴肅、黑暗的風格。在一九八九年的夏天，到處都能聽到〈蝙蝠之舞〉，王子的專輯光在美國就賣了六百萬張。至於葉夫曼寫的交響曲，雖然說也出了原聲帶，但製作過程卻出了點問題，直到該年八月才終於上市。

電影上映前，片商的炒作活動沒有停過。《紐約觀察報》（The New York Observer）一針見血地指稱這部片「不像一部電影，更像是一隻媒體巨獸。」美國ABC電視台旗下的雜誌《20/20》，則引述了芭芭拉・華特斯（Barbara Walters）在節目中對觀眾的提問：「美國人有這麼迫不及待想再看到一個超級英雄從漫畫走進大銀幕卻搞得一臉狼狽。蝙蝠俠的命運又會如何呢？是讓人『嘩！』地大吃一驚，還是『歪腰！』讓人失望透頂呢？」

一九八九年六月二十三日，電影終於首映。首週票房一舉飆到當時最高紀錄的兩倍[4]，成為史上第一部在十天之內票房達到一億美金的電影。這部電影的總票房是四點一億美金，成為一九八九年的票房冠軍。

評論家們對影片的視覺效果與整體氣氛大都表示讚賞，但其他元素則是另一回事。事實

4　上一個最高紀錄是印第安納・瓊斯（Indiana Jones）系列的《聖戰奇兵》（Last Crusade），在本片上映數周前締造的佳績。

240

上，影評人羅傑‧伊伯特（Roger Ebert）稱本片：「以設計感彌補了故事的不足，以風格解決了內容的缺憾。電影拍得非常漂亮，情節則不引人注目。」伊伯特的同事吉恩‧西斯克爾（Gene Siskel）給出了更正面的評價：「這是今年夏天第一部能讓我真心喜歡的商業鉅片。」

雖然好評連連，但導演波頓對本片並不滿意，他認為這部片「很無聊」，拍片的那幾個月「是我人生中最糟的日子，簡直就是夢魘」，而票房上的成功也讓他不解。「事實上，《蝙蝠俠》的成功是因為它成為了一種文化現象。成功的原因比較不像是因為電影本身，而是因為一些我說不上來的東西。」

好吧，讓我們來看看這部片到底怎麼回事。

"I'M BATMAN"
「我是蝙蝠俠」

對於《蝙蝠俠》票房告捷，最簡單的解釋當然是因為片商投下了數百萬的行銷預算。本片的行銷方式從此改變了影業的慣用作法，在街上四處可見的蝙蝠標誌，除了利用周邊商品提高了本片的可見度之外，同時也讓既有市場完全達到飽和，而且還開發出了新的潛在客群。

如果一九八九年的夏天在《蝙蝠俠》之前還沒出現其他賣座大片，那麼其中一部分的賣座原因，就有可能是因為觀眾累積了整個冬天對好萊塢動作片的期待，但該年度的首支賣座大片是《聖戰奇兵》，它在《蝙蝠俠》之前一個月上映了。

241

正如某些評論家所言，本片締下佳績的合理原因，可以歸功於當時美國日漸濃厚的悲觀情緒。八〇年代初期的美國氣氛相當明亮，電影版的超人高喊著「這是美國的黎明」之類的政治宣言，而且在戲院大獲長紅，但到了一九八九年，人們發現無論如何八〇年代都會結束得讓人相當不舒服。在提姆‧波頓的《蝙蝠俠》電影上映前幾個月，陸續發生了阿拉斯加灣漏油事件和天安門大屠殺，消費者信心低落，經濟開始不景氣。

而《蝙蝠俠》電影的黑暗色調，之所以會在當時陰鬱的社會氛圍中取得成功，其實是因為波頓的這部作品根本不黑暗。

這部電影在畫面上的確很陰暗，每個鏡頭的陰影都厚得密不透風，但整部片卻太過公式化、令人平靜，在觀眾心中引不起一絲絲不祥的氣息。另外，因為跟王子簽下配樂合約的關係，片中那段小丑戴著貝雷帽，在美術館裡面對藝術作品大肆塗鴉破壞的場景，被拍成了小丑照著配樂〈派對人〉（Partyman）手舞足蹈，而飾演小丑的演員傑克‧尼克遜，可是五十一歲的大明星搖錢樹呢。光是這一幕，整部片就黑暗不起來了，與此相比，一九六六年的蝙蝠俠電視劇反倒恐怖得像是《噩夢輓歌》（Requiem for a Dream）[5]。

不，這部片並不像蝙蝠俠電影。提姆‧波頓拍出的作品，是一部適合八〇年代的典型動作喜劇。

當然，「蝙蝠俠」這個概念有各種詮釋的可能，不同版本的蝙蝠俠也完全可以和平共

5　《噩夢輓歌》：電影《黑天鵝》（Black Swan）導演戴倫‧艾洛諾夫斯基（Darren Aronofsky）執導的劇情片，描述四位主角因不同原因迷上毒品，最後人生分崩離析的悲慘故事。

242

存，只是波頓拍出的蝙蝠俠並沒有創出什麼新意，感覺只是在查理士·布朗遜6（Charles Bronson）的頭上插了一對蝙蝠耳而已。

這部片其實有機會成為一部「真正的」蝙蝠俠電影，一開始方向都沒問題，直到最後一刻製片彼特斯改了山姆·漢的電影腳本，一切才變調。彼特斯的改法完全顯露出正常人跟蝙蝠俠粉絲們的世界觀有多麼水火不容；山姆·漢在腳本裡圈出了一潭深邃陰暗的湖泊給蝙蝠俠用，可是彼特斯卻堅持要建一座室內游泳池。

動作電影的主角們，會在三幕劇的第三幕結尾對施暴者復仇，但蝙蝠俠的開戰對象是世上所有的罪犯，他的戰爭永不結束；動作電影的主角可以自由使用暴力，可是蝙蝠俠不會殺人；動作電影的主角會拯救女孩，最後和她在一起，蝙蝠俠從來不玩這套。

把小丑設定成殺死布魯斯雙親的兇手這招一定會發揮作用。這種結構就像契訶夫的槍7，讓本的寫法：第一幕出現的東西，在最後一幕一定會發揮作用。這種結構就像契訶夫的槍7，讓戲劇的結構封閉而緊密，所以在電影、電視、類型小說，甚至是劇場都非常常見。這種結構隨處可見，不會讓人意外，因此可以滿足觀眾的期待。一篇首尾呼應的戲劇形式，比其他類型的結構更能讓觀眾覺得完整。

誕生於連續性且不間斷修改的故事，蝙蝠俠這個角色本質上是一個大膽、簡單的開放式概

6　譯注：好萊塢動作巨星。代表作《豪勇七蛟龍》（The Magnificent Seven）、《狂沙十萬里》（Once Upon a Time in the West）、以及復仇劇《猛龍怪客》（Death Wish）系列。

7　譯注：源自契訶夫對劇本創作的看法：「如果開場時牆上掛著一把槍，那麼終場時槍必定要射擊。」

念：一個努力阻止自身悲劇再在他人身上重演的人。這樣的角色要在戲劇中順利運作，終極目標就不能只是為了解決讓他陷入如此境地的某個特定事件，或者某個特定的罪犯。

蝙蝠俠是一位披著披風的騎士，不是罩著披風找人尋仇的復仇者。

對於墨西哥速食店 Taco Bell 這種想賣蝙蝠俠塑膠杯的商家來講，上述的概念太抽象、缺乏具體感，不好賣。所以導演波頓用把蝙蝠俠拍成瘋子的方式，來試圖解釋角色的行事動機，於是電影中蝙蝠俠與小丑在片中高潮部分的對話不但太過幼稚，無法承載衝突的重量，而且還使得這兩個角色之間的潛在共鳴看起來平凡無奇。

小丑：是你把我變成這樣！

蝙蝠俠：我把你變成這樣？是你先把我變成這樣的！

好端端一組彼此相對的核心元素，就這樣淪為了一條簡單封閉的因果輪迴。

除此之外，波頓還讓蝙蝠車上升起機關槍對著一整群人開火，然後炸翻了整座擠滿人的工廠，蝙蝠俠還把繩索套在犯人的脖子上，用力一拉，把犯人吊上欄杆。這些場景所激發的，全部都是觀眾對動作片的典型反應：主角一旦耍狠殺人，我們就拍手叫好。

可是蝙蝠俠是超級英雄，不是動作片的主角，他之所以拒絕殺死對手，不只是因為他以前是一個兒童讀物裡的英雄而已。這個設定是敘事上精心思慮過的選擇：讓主角拿著一把烏茲衝鋒槍放倒整個房間的壞蛋太簡單了，反倒是不讓他拿槍故事的張力才會增加，主角要面對的問

244

題才會變得更困難，做出的選擇才顯得更有腦。蝙蝠俠跟拿大槍衝鋒的突擊隊員是不一樣的。

同樣地，波頓的電影以小丑的死作結，這雖然讓這個故事獨立而完整，滿足了一般人的期待；但也同時違反了超級英雄作品的基本原則：反派是甩不掉的，他們會一直回來。

因此，雖然製片彼特斯和導演波頓在片中做的更動讓本片的票房非常漂亮，也連帶帶動了漫畫展、漫畫店、甚至讀者來函專欄的良好反應，但是粉絲們還是盡責地注意到了一些問題。他們抗議肌肉賁張的蝙蝠裝甲根本是個幌子；這不是蝙蝠俠，蝙蝠俠從來不會像片中那樣呆呆看著無辜民眾全家被搶。至於「阿福帶著維琪‧維爾進蝙蝠洞」那一幕，更是讓許多粉絲在戲院按捺不住心中的痛苦，體內的阿宅之怒噴湧而出。

不過片商華納在乎的，只有粉絲會不會買票看戲。不用說，粉絲當然買了票，畢竟華納在上映前為了舒緩粉絲們的疑慮，可是砸下數百萬做了宣傳活動。即使重度粉絲對最後拍出的電影反應不如一般人那麼好，他們還是為票房貢獻了幾百萬的銷售額。事情唯一令人驚訝的部分，反而是很多粉絲在戲院裡把這部片重複看了兩三次，而且該年十一月ＶＨＳ錄影帶發售的時候[8]，他們再次成為掏錢的群眾之一，再為影片締造額外一億五千萬美元的營收。

[8] 華納刻意將本片的錄影帶價格訂得比當時的平均低很多，藉此將目標顧客設定為一般民眾，而非錄影帶租售店的老闆。這是史上第一次採取這種做法的電影。

BAT-BUMP, OR BAT-BUBBLE?

吹出了一次小漲幅，還是一場大泡沫？

蝙蝠俠電影版的成功實現了DC出版社的急切願望。它讓新讀者、普通人，和過去曾經一度離開的阿宅們重新走進了漫畫店，拿起了入門門檻低，單篇成文的蝙蝠俠作品來讀，像是《黑暗騎士歸來》、《致命玩笑》、《蝙蝠俠：元年》等等。

該年九月，粉絲圈以外的一般讀者，在漫畫店裡發現了一本專為他們設計的全新蝙蝠俠月刊：《蝙蝠俠：黑暗騎士傳奇》（Batman: Legends of the Dark Knight），講述披風騎士初出茅廬打擊犯罪的故事。

蝙蝠俠的另一本月刊《偵探漫畫》是畫給阿宅粉絲們看的。它此時正在泥灘一般的背景故事中掀起另一陣波瀾，花了超過半年的時間讓蒂姆‧德雷克（Tim Drake）出場。蒂姆是個機靈的十三歲男孩，在九歲的時候就發現了蝙蝠俠的祕密身分。他發現羅賓消失之後，蝙蝠俠的作風變得越來越怪，於是出發找迪克‧格雷森，試圖說服迪克放棄夜翼的身分，回到師傅的身邊。迪克拒絕了他的請求，於是蒂姆決定自己上陣，成為第三代羅賓。同時，《蝙蝠俠：黑暗騎士傳奇》則提供了精簡、充滿肌肉感的冒險故事，讓沒有讀過什麼蝙蝠俠讀物的新讀者也能輕鬆享受。

這是公司刻意的安排，甚至可以說是一種戰略。不久之前，DC的母公司華納通訊公司（Warner Communications）和時代公司（Time Inc）合併成為了時代華納集團（Time-

246

Warner）。DC 突然變成了全世界最大媒體集團的一部分，雖然只是一小部分，無論是要行銷、推廣，還是進行商品化，能運用的資源總量都變得前所未有地多。行銷的對象除了旗下漫畫人物之外，當然也包括了漫畫刊物本身。

《蝙蝠俠：黑暗騎士傳奇》改變了漫畫界的生態。除了吸引許多好奇的新讀者們購買之外，這個作品也是打從一九四〇年以來，第一個讓投機客感到興趣的刊物。一九四〇年是因為出了特殊的「典藏版」封面。具有投機心態的收藏家們會一口氣買下好幾本，放在家裡等待日後增值。而這本刊物的第一期也的確用了幾種特殊的顏色，印出好幾種不同的封面，這樣即使電影版沒有成功成為賣座大片，刊物也能吸引足夠多的收藏家購買。在那年，《蝙蝠俠：黑暗騎士傳奇》成為了最暢銷的漫畫；而更令人驚訝的是，在這部作品的狂銷之下，各種蝙蝠俠漫畫的總銷量，讓整個美國漫畫產業的營業額在短短幾個月內成長為原本的兩倍。

這個時候，一部怪奇詭麗，宛如詩歌一般的作品出現了。年輕的格蘭特・莫里森（Grant Morrison）和繪師大衛・麥金（Dave McKean），一同完成了一部精裝限定版的漫畫：《阿卡漢瘋人院》9（Arkham Asylum: A Serious House on Serious Earth），這是一部無論在視覺風格還是作品調性上，都開創 DC 出版史先河的作品。

對這時候的漫畫產業而言，「恐怖冷硬」的調性已經構成了作品的預設風格。以漫威旗下的制裁者為例，他是一個挺著機關槍到處大屠殺的義警，在剛出場的時候被設定成反派，後來卻

9 譯注：二〇〇九年出現了名為《Batman: Arkham Asylum》的動作冒險遊戲，使用了某些這部作品的設定。遊戲與漫畫兩者的中譯名相同。

自己推出了兩部暢銷作品，這個角色跟喜歡把人開膛破肚的金鋼狼，同為當時漫畫賣座排行榜的冠軍。

不過，《阿卡漢瘋人院》忠實呈現的只有蝙蝠俠的恐怖氣氛，完全不採用冷硬派敘事。莫里森在他二〇一一年討論超級英雄的書《超級神祇》（Supergods）中，表示他以「沉重而具象徵性的內心描寫」，將《阿卡漢瘋人院》刻意寫成一部「晦澀而具挑釁意味的歐洲風格作品」。

他成功了。表面上，《阿卡漢瘋人院》用故事綁架了蝙蝠俠，把他困在一個充滿病態罪犯的高譚市建築物中，再以一連串恐怖場景帶領讀者拜訪蝙蝠俠的每個死對頭。繪師麥金以令人不舒服的色調描繪出超現實的畫面，以印象派的筆調處理人物，將輪廓簡化到只剩顏色與光影的寥寥數筆。莫里森則從自己的夢境筆記之中抓出噩夢裡的意象，在睡眠不足的狀態下編寫劇本，最終完成了一部刻意向真實性告別的作品。《阿卡漢瘋人院》這部漫畫就像是故事裡的小丑，毫不掩飾地顯露自己的怪異與華麗，揮舞著豔紅色的長指甲，一路挑釁讀者，要我們去搝他。這部作品告訴了那些喜歡波頓《蝙蝠俠》電影的人們，真正的「黑暗版」蝙蝠俠究竟是什麼模樣。

到了一九九〇年，漫畫界有了大轉變。蝙蝠俠無論在漫畫銷量、授權產品量、媒體曝光度還是文化影響力上，全都超越了超人，從此取代了氪星之子超人在DC公司常勝軍的地位。

不過，大家很快就發現波頓《蝙蝠俠》引發的銷售熱潮，只有讓蝙蝠俠相關漫畫的銷量快速飆升，卻無法擴及其他DC出版品。因此，DC決定再推出一款蝙蝠俠月刊《蝙蝠俠：：蝙蝠之影》（Batman: Shadow of the Bat），和既有的故事線緊密結合在一起。

ＤＣ也同時以蝙蝠俠進入這個新任王牌為主，發展出更多不同的作品。他們用形式各異的圖像小說，讓蝙蝠俠進入各種可能的世界設定當中，這個「異世界」（Elseworlds）系列以《煤氣燈下的高譚市》（Gotham by Gaslight）為首，故事敘述另一個世界的維多利亞時代，高譚市像是倫敦，出現了開膛手傑克，由蝙蝠俠出面追捕。在之後幾個年之中，「異世界」系列陸續出現了許多其他的世界觀，包括未來的數位時代、過去的蒸氣龐克世界、亞瑟王時期的英國、二戰世界、美國內戰、法國大革命……等等，各式各樣的設定。

雖然ＤＣ旗下的其他英雄們並沒有和蝙蝠俠一樣大紅大紫，漫畫產業在這段時間中依然出現了一陣榮景。一九九○年，全美的漫畫店總數超過六千家。四年前還只有四千家，而到了一九九三年，這數字攀高到一萬。即使是住得最偏僻的阿宅，如今也只需要開幾個小時車，就能跟同好討論喜歡的主題，於此同時，能在店裡買到的蝙蝠俠作品種類也變多了。其他許多像是制裁者的反英雄在作品中出現，扛著槍，表現出前所未有的暴力；他們帶著某種諷刺感，在肌肉結實的胸膛、腰間、手臂、軀幹上綁滿彈藥，叫他們「影擊」（Shadowstryke）、「騎士之刃」（Knightsabre）、「榴霰彈」（Shrapnel）……等等。這些作品帶著愚蠢的虛無主義，一臉開心地高舉槍械大殺特殺，結果全都賣得像是路邊攤的巨無霸烤餅一樣好。

這些漫畫充分滿足了男性重度粉絲們對於動作片裡面那些一致命要狠情節的渴望，它們在藍波身上套了變裝英雄的緊身衣，演出一齣齣冒險故事，而它們成功了。

此時，市場上興起了另一股趨勢。《蝙蝠俠：黑暗騎士傳奇》一次出好幾種封面的出版方

式以及該部作品的熱銷，讓出版商們開始把商機動到了投機客的腦袋上。這個風潮源始於八○年代中期，當時漫威的《祕密戰爭》（Secret Wars）和DC的《無限地球危機》，都把一個故事分進了幾種不同的刊物裡面來連載，成功增加了銷量，自那時之後，出版商們每年夏天就會推出一個橫跨眾多作品的「大事件」，出版連載時間較短的系列作品，例如《傳奇》（Legends）、《千禧年》（Millennium）、《大入侵！》（Invasion!）、《地獄火》（Inferno）、《無限手套》（The Infinity Gauntlet）等等10。廠商們同時也推出更多短期連載，讓漫畫店裡隨時都會出現某幾本刊物的「第一期」，藉此吸引投機客買進。

無論是變體封面、事件，還是短期連載，全都是出版商們為了衝銷量所使出的手法。由於手法相當有效，每家公司旗下的作品種類數量都爬到歷史新高。此時漫畫的封面也出現了各種花樣：什麼刀模、雷射立體影像、浮雕、燙金、摺頁、夜光版，還有塑膠密封袋。飢不擇食的粉絲們，就這樣買下同一本漫畫的好幾個不同版本。

這樣搞，絕對不可能出什麼問題，對吧？

10 編注：《傳奇》、《千禧年》、《大入侵！》為DC出品，《地獄火》、《無限手套》則屬於漫威。

BURTON RETURNS

波頓大顯神威[11]

提姆‧波頓電影《蝙蝠俠》一路長紅，讓華納迫不及待想盡快推出續集。這次他們把編劇工作給了山姆‧漢，整部片則是確定讓導演波頓繼續掌舵。

但對於波頓而言，這場交易卻未必那麼划算。

拍《蝙蝠俠》讓波頓非常不舒服，拍完之後更是身心俱疲。製片來片場下指導棋的事情讓他憤怒，因此完全不希望接下來幾年繼續把自己綁死在某棵大企業私有的搖錢樹上面。當時，波頓心中真正想拍的是一個更小、更個人化的故事，是一個弱不經風的孤兒雙手變成了剪刀，無法融入社會的故事。於是他拿著這個故事，找上了二十世紀福斯公司。

在此同時，山姆‧漢寫出了好幾部續集腳本的草稿。他從電影第一集的結尾發展故事，更著重描寫小丑，也就是傑克‧納皮爾（Jack Napier）當初殺死布魯斯雙親的往事細節，同時也更深入著墨布魯斯‧韋恩和維琪‧維爾之間的感情發展。

華納高層指定要在第二集中加入企鵝人的戲分，將他定位成蝙蝠俠的第二位死對頭；山姆‧漢則覺得由貓女跟蝙蝠俠做對，會顯得更為有趣。於是山姆‧漢把兩個角色都寫了進去，他相信一次引入兩位反派的做法，能夠顯示出他們在續集裡下的賭注比第一集更大。在原本

的劇本中，他讓這兩位歹徒看上了高譚市「五大家族」收藏的無價古董，想下手行竊，一路追到蝙蝠洞裡的祕密寶藏。同時他也在電影中引入羅賓，讓他以一位狂放不羈的街頭小鬼形象登場。

當波頓終於在福斯影業拍完那部美得太過頭的歌德童話《剪刀手愛德華》之後，華納再次聯絡上他，向他保證只要他願意，公司就會讓古柏與彼特森這兩位製片退出，把製片的位子讓給波頓，允許他自由發揮自己的創意，實現他的非凡夢想：拍出一部從頭到尾真正屬於提姆·波頓的蝙蝠俠，不再只是在電影標題上掛他的名字。

波頓同意了。一九九一年八月，公司正式公告續集由波頓執導，同時他也得到了審批劇本的權利。波頓上任的第一步，就是退了山姆·漢寫到一半的劇本。

他把劇本交給丹尼爾·華特斯（Daniel Waters）處理。華特斯在《希德姊妹幫》（Heathers）裡面以黑色殘酷的喜感描寫高中生自殺故事的力道讓波頓讚賞。這時候華特森還在片場跟《終極神鷹》的最終修改奮戰，波頓突如其來的邀請讓他心情大好，立刻接下他的挑戰，打算寫出一份劇本，讓心中對這份工作還有抗拒的波頓，讀完之後能夠真心願意坐上導演椅。新編劇華特斯捨棄了劇本中「五大家族」的設定，同時將羅賓改寫成一個街頭幫派的老大。在波頓的要求下，他又把山姆·漢筆下的企鵝寫得比原來更滑稽，更「波頓」：經過華特斯改寫後，企鵝成了一個皮膚慘白、身形怪異，極端無法融入社會的悲劇角色——一個「企鵝

252

手愛德華」12（Edward Flipperhands）。

華納公司願意讓波頓拍一部他原本想拍的蝙蝠俠這件事，對波頓來講非常重要。他決定不要讓《蝙蝠俠大顯神威》有續集的影子，要拍出全新的故事。他剔除了所有從前劇承繼衍伸而來的台詞與場景，例如：納皮爾跟維琪·維爾的故事。同時也聘了一批全新的製作與後製團隊，除了著名的服裝設計和作曲家以外，其他成員全部換新。新團隊的班底基本上都來自《剪刀手愛德華》，所以雖然沒拍過蝙蝠俠，卻熟知波頓的風格。如此一來，波頓就更能把蝙蝠俠的故事，詮釋成為一副充滿傷愁、縈繞著情緒龐克樂的風貌。

從那一刻開始，《蝙蝠俠大顯神威》就注定成為了一部純粹提姆·波頓的……裡面有蝙蝠俠的電影。

波頓的《蝙蝠俠》告訴我們的，是蝙蝠俠的核心元素有多麼難以抵抗好萊塢大片拍攝時的商業考量；而拍《蝙蝠俠大顯神威》所遇到的拉扯，卻是波頓試圖用他獨特的視角重新詮釋黑暗騎士，同時將波頓的世界觀灌入全片之中。因為波頓的夢想，蝙蝠俠離開了廉價漫畫中積習已久的拳腳交會，被扔進了一個面色蒼白、雙脣漆黑，陰暗歌德風當道的波頓美學世界。

當然，片中還是保留了相當程度的傳統氣質。蝙蝠俠在一九三九年誕生的時候，就是一個充滿德國表現主義，壟罩著戲劇性陰暗氣息的角色。波頓的《蝙蝠俠大顯神威》無論在視覺還是氣氛上都承襲著這種美學觀。同時，從某一版的劇本開始，劇中原本雙面人哈維·丹

12
譯注：企鵝的本名是 Oswald Cobblepot，作者將其跟剪刀手愛德華（Edward Scissorhands）拼接起來的玩笑。

特（Harvey Dent）的反派位置，也換給了一個新的高譚富商，原劇本中還設定為企鵝失散多年的兄弟，馬克斯‧史勒克（Max Shreck）。馬克斯‧史勒克這角色的名字和一九二二年導演穆瑙（F. W. Murnau）的著名默片《吸血鬼》（Nosferatu）中飾演吸血鬼的演員名字只差一個字母。

在那之後，華特斯陸續交出了許多不同的劇本草稿，在其中一份之中，羅賓甚至變成了一個個性強硬的非裔美國機械師，在全片中大家都只叫他「小子」。

在華特斯交出最終定稿之後，好萊塢的人們開始猜測企鵝的角色將會由誰拿下。他們想過鮑伯‧霍金斯（Bob Hoskins）、約翰‧坎迪（John Candy）、克里斯多弗‧洛依（Christopher Lloyd），甚至是馬龍‧白蘭度（Marlon Brando）。然而，和前一部蝙蝠俠電影一樣，劇組真正認真考慮過飾演大反派的演員只有一個；前作的小丑直接敲定了尼克遜，第二部的企鵝則決定是丹尼‧狄維托（Danny DeVit）。

大家對貓女的選角就沒這麼有共識了。關於候選名單的謠言傳了幾個月，其中有一些人如今看起來很合理：蓮娜‧歐琳（Lena Olin）、布麗姬‧芳達（Bridget Fonda）、珍妮佛‧傑森‧李（Jennifer Jason Leigh）。有一些歪得很神奇，茱蒂‧佛斯特（Jodie Foster）、吉娜‧戴維斯（Geena Davi）、黛博拉‧溫姬（Debra Winger），有一些則完全讓人搞不懂劇組在想什麼，雪兒（Cher）、瑪丹娜（Madonna），甚至還有一個讓人覺得「應該不是認真的吧」的人選：梅莉‧史翠普（Meryl Streep）。在第一集原本飾演維琪‧維爾的西恩‧楊（Sean Young），當時在一個馬術場景的排練過程中摔斷了手，只好無奈退場。她認為劇組欠她一個角色，於是在劇

254

組沒收回她電話之後，直接穿著臨時的貓女扮裝潛入了華納公司，指名要找波頓談談。華納公司

沒有理由她，隨後她就出現在瓊‧瑞佛斯（Joan Rivers）的日間談話節目中，一身貓裝，一邊狠

甩著九尾鞭，一邊逼波頓出來面對。

結果，波頓很快地把角色給了安妮特‧班寧（Annette Bening）。在後來班寧懷孕之後，則

換給了蜜雪兒‧菲佛（Michelle Pfeiffer）。

反派富商兼企鵝失散多年兄弟的馬克斯‧史勒克這角色，由克里斯多夫‧華肯

（Christopher Walken）獲得，街頭機械師羅賓這角色則看上了馬龍‧韋恩斯（Marlon

Wayans）；華納答應跟韋恩斯簽下兩部蝙蝠俠電影的戲約，讓他的衣櫃裡多出幾件羅賓戲服的

收藏品。

但就在開拍的幾週前，波頓把劇本又交到威斯利‧斯特瑞克（Wesley Strick）的手裡。由

於本片的角色太多了，於是斯特瑞克砍掉了羅賓的戲份。「砍掉羅賓」這件事很快地變成了蝙

蝠俠電影版的傳統。同時他也把企鵝的犯罪計畫從冰凍整個高譚市，改成了舊約聖經的復仇方

法：殺死每個家庭裡的長子。

一九九一年九月，影片如期開拍，但拍攝時程明顯落後，造成預算激增五千五百萬，飆至

八千萬美元。而由於試片觀眾對貓女故事線原本的曖昧結尾感到不滿，劇組又在最後一刻額外

花了二百五十萬，用蜜雪兒‧菲佛的替身加拍一段貓女的結尾，讓她完好無傷地遠遠望著天空

中的蝙蝠燈。

在宣傳方面，跟前作所投下的震撼效應比起來，這部片的行銷顯得低調許多——如果說只

找了一百三十個授權夥伴，例如可口可樂、麥當勞、六旗主題樂園（Six Flags）也算低調的話。

這次，重度粉絲們在影片上映前都做好了預備措施嚴陣以待。即使依然無法認同米高‧基頓飾演蝙蝠俠的粉絲們也一樣。為了打廣告，波頓接受《今夜娛樂》（Entertainment Tonight）節目的訪問。他興高采烈的描述丹尼‧狄維托扮演的企鵝：「漫畫中的企鵝只不過穿了燕尾服，看起來很好笑而已，但我們在電影中真的把他打造成了一隻企鵝。」當然，此言一出少不了一陣窮追猛打。這種以輕快口吻貶低漫畫作品的波頓言論，在阿宅粉絲們的負面記憶裡還真是熟悉。

《蝙蝠俠大顯神威》在一九九二年六月十九號上映。首週票房達四千五百五十萬美元，和前作一樣打破了當時的票房紀錄，但本片的美國票房最終只有一億六千三百萬，整整比前作少了九千萬，在全年賣座排行中也輸給《阿拉丁》（Aladdin）和《小鬼當家二》（Home Alone2），屈居第三。

票房的問題不像是因為評價不佳造成的──這部片的評價大多相當好。無論是《時代》雜誌、《綜藝》（Variety）雜誌，還是《紐約時報》都認為它比前作表現更佳，《華盛頓郵報》更是在阿宅粉絲們發表似是而非的謬論之前，搶先指出：「無論電影怎麼拍，漫畫的基本教義派可能都不會滿意，但比起以往的改編，本片已經是最接近於鮑勃‧凱恩的原作，最具有原始黑暗味道的一部作品了。」對本片給予負評的是影評人羅傑‧伊伯特。他不喜歡本片混亂的敘事，在評論中表示他認為任何想用黑色電影來呈現超級英雄的作品，都注定要失敗。

影評人相當讚賞蜜雪兒‧菲佛的演技以及貓女那套洋溢著拜物風的配備。不過她同時也成

為家長團體的攻擊對象；他們發動投書與街頭抗議，批評影片中的性感野貓毫不掩飾地對觀眾展露色情與暴力。華納公司則指出本片的分級[13]是 PG-13，此外影片也走黑暗色調，並非是以兒童為目標觀眾的作品，但回應終究擋不住攻勢，麥當勞的快樂兒童餐貓女贈品促銷活動，就這麼在抗議壓力之下被迫中止。

而在《紐約時報》的觀點投書版面上，本片則遭到猶太裔的作者們批評。他們指出本片的反派角色企鵝頂著一支大大天狗鼻，在片頭被放在籃子裡一路沿河漂下，最後帶給高譚市的災難也與聖經中埃及所遭受的災難相同——因此他們認為本片有反猶主義之嫌。

真是太離奇了。

本片最終創下全球二億六千七百萬美元的破紀錄票房佳績，外加一億美元的錄影帶租售收入。但儘管如此，華納公司認為本片的票房收入依然受到市場上兩面不討好的負面反應，以及情緒搖滾的既定風格影響而減少。他們決定蝙蝠俠電影必須繼續拍下去，但接下來的作品勢必得改走一套適合闔家觀賞的明亮路線。

13

譯注：十三歲以下不宜觀賞，類似台灣的輔導級，但台灣的輔導級觀看門檻是十二歲。

THE BAT, THE CAT, AND THE BIRD

蝙蝠、貓，和那隻鳥

華納公司決定蝙蝠俠接下來必須變得闔家觀賞的理由，其實不難理解：《蝙蝠俠大顯神威》真是一部噁得很怪的作品。

本片的問題不只是因為蝙蝠俠又開了殺戒，雖然他的確在殺其中一個犯人，以及把另外三個罪犯活活烤死的時候竊笑。本片劇本的幽默感以及不合理的情節，讓人看不出來作品的定位要往哪邊走。全片不斷在兩個點上來回繞圈子，一個是以雙關語的方式，直接羞辱一九六〇年代蝙蝠俠電視劇裡飾演小丑的凱薩‧羅梅洛的撲克臉坎普美學；另一個則是類似「只要人們身上沒有性感帶，性別就會平等啦！」這種不知道在寫什麼的台詞。

本片還從天而降了一段企鵝選市長的情節，一九六六年的蝙蝠俠電視劇有一段完全一樣的劇情，而且他的邪惡計畫難以理解又多變，又不斷變來變去。把電影搞得很怪、很噁，很笨、很狂。

影評人之所以會說它「黑暗」，一定是被片中冰天雪地的色調，以及導演讓貓女不斷受到性暴力威脅的這兩件事給騙了。蜜雪兒‧菲佛演的貓女，以電影裡的反派而言十分突出，讓人印象深刻，同時影片也以她的受害者背景，讓她和布魯斯湊成一對。然而，布魯斯‧韋恩的童年創傷，是讓他為了遠大理想花十年時間鍛鍊體魄、打磨意志的動力，而瑟琳娜‧凱爾（Selina Kyle，貓女在電影中的名字）被罪犯扔出窗外之後，卻只是被窄巷裡的貓群……救回

258

性命而已？讓貓女成為貓女的理由太過超現實，而且和角色本身缺乏聯繫。這樣拍下來，就讓人覺得並不是因為瑟琳娜做出了人生抉擇，才誕生了貓女，而只是因為她遭受虐待而已。

電影把這角色拍壞了。

波頓的每一部電影都或多或少地用黑色幽默的方式，有意識地進行一場挑戰社會道德的恐怖狂歡。但和《蝙蝠俠》電影不同，在其他作品中，這種辛辣的恐怖感，至少是用某種充滿鄉愁的魔幻寫實主義呈現出來；在那些作品中，我們看到的是作者在緬懷過去某種失落的純真，那種純真極為特別，並且極為個人。

上一部《蝙蝠俠》電影因為拍片現場太多人七嘴八舌，所以沒有拍成波頓式的作品，而是一部好萊塢巨獸。這次《蝙蝠俠大顯神威》則完全發揮了導演的藝術家氣息，片中充滿各種波頓風格的詭奇黑色幽默，唯一沒出現的是波頓式的憂鬱。如果少了這樣的幽默，本片刻意在情節上所做出的一百八十度大轉變，就只不過是為了反抗前作的商業性，而刻意做出的憤世嫉俗無用之舉而已。

至於重度的蝙蝠粉絲們，對本片的意見倒是分成兩派。其中一派認為家長團體會去抗議本片充滿色情暴力，剛好證實了本片是一部給成年人看的嚴肅佳作，再說，本片的貓女實在很辣。但另一派則認為，本片裡的角色會讓人產生認知失調：企鵝有著悲慘的過去和扭曲的體態，貓女則變成了蒂娜·透娜（Tina Turner）[14]那樣的家暴受害者，鑲邊緊身衣的貼身程度簡

14　譯注：美國搖滾巨星，與丈夫組成「艾克與蒂娜透納」（Ike & Tina Turner），打造出數首流行金曲，但不堪丈夫長期的家暴與高壓對待而離婚，數年之後重新出發，攀上更高事業巔峰。

直像是用真空吸塵器吸過一樣；他們認為至少對一般觀眾而言，這些都是怪異的雜音。這些在漫畫中完全找不到處的設定，是華特斯和波頓專為本片設計的，然而對阿宅粉絲而言，這感覺就像在派對上看著別人轉述自己最愛的笑話，雖然轉述的人把脈絡跟笑點都亂接一通，可是卻把大家都逗笑了。

電影推出後，漫畫業者們摩拳擦掌，準備好迎接另一波新舊讀者交織的銷售浪潮。同時，儘管當時的漫畫銷量已經衝到高點，漫畫店中也一直都有許多蝙蝠俠作品進貨，漫畫店主們還是在電影上映之後叫了更多貨。

然而，《蝙蝠俠大顯神威》並沒有燒出第二波的蝙蝠作品漲幅。賣不完的漫畫無法退回出版社，全都進了漫畫店倉庫，變成庫存。

CHECKPOINT
過場休息時間

「蝙蝠俠」這個詞代表了：一個漫畫人物，作為一個「角色」的蝙蝠俠，或一個作為「文化概念」的蝙蝠俠。

蝙蝠俠這個「角色」來自一本本阿宅們喜愛的作品，七十五年來的敘事層層疊疊，角色的歷史宛如一座寬廣又黑暗的湖泊；除了偶爾幾次編輯授意的路線修正之外，這個角色不會有什麼巨大的變動，最多只是偶爾增加幾個細節。

但作為「文化概念」的蝙蝠俠，卻漂浮在整個文化場域的乙太之中，永遠沒有某個固定的樣貌，每次有人重新詮釋，蝙蝠俠就會長出另一個不同的樣子。在整個社會的集體意識之中，蝙蝠俠的樣貌多得數不清。在電影、電視、電動遊戲，甚至是ＰＥＺ水果糖的盒子上，都有蝙蝠俠。

在過去二十多年中，社會大眾心目中的蝙蝠俠，是亞當・韋斯特的那張撲克臉。但如今，蝙蝠俠突然變成了一雙厚唇，一副重裝甲，一隻頑固硬脖子的米高・基頓。在一九八九年前，掛在午餐盒、鑰匙圈、ＰＥＺ水果糖上面的蝙蝠俠，色澤都像是無雲的四月天一樣湛藍，但在一九八九年後，蝙蝠俠披風和面具的顏色卻變得像潛水衣橡膠那麼黑。孩子們的書包上掛著的漆黑蝙蝠俠，就是華納影業商品專櫃裡的那個。

事情本來該就這樣照著如此情況繼續發展。整個世界會以為提姆・波頓個人獨一無二的詮釋就是蝙蝠俠本來的面目，畢竟人們就像是夜晚的飛蛾，總會把黑暗中的火炬誤認為月光。

然而，就在一九九二年九月五日的上午十點，一齣電視劇的出現，以道地而原始的手法，把蝙蝠俠在大眾心中的形象，從波頓那雙慘白的手中搶了回去。這齣電視劇不但具備了蝙蝠俠這個角色的深度、廣度以及宅度；同時又以緊湊的節奏和簡明易懂的敘事方式，把它寫成了一般人也能輕易入手的作品。

這個節目的名字叫做《蝙蝠俠：動畫系列》（Batman: The Animated Series），每週播出六次，為各地的觀眾獻上最原汁原味的蝙蝠俠。目標觀眾包括阿宅、一般大眾，還有小朋友們──在二十二年前，漫畫產業為了作阿宅粉絲們的生意，停止畫給小朋友看的漫畫。而如今，小朋友

的蝙蝠俠，終於回來了。

ANIMATING PRINCIPLES
動畫法則

一九八九年《蝙蝠俠》電影前所未有的成功，以及同年時代華納集團的誕生，確定了蝙蝠俠將會製作成動畫影集。同時，擁有一堆著名動漫人物的華納兄弟動畫公司，也正在盤算著要將哪個角色推上電視。在公司副總召開內部會議，宣布要製作蝙蝠俠動畫的時候，他們的第一部電視動畫《迷你樂一通》（Tiny Toon Adventures）還沒播出。公司開放有興趣畫蝙蝠俠的動畫師們提出自己的想法，此時，艾瑞克・拉多姆斯基（Eric Radomski），和布魯斯・蒂姆（Bruce Timm）這兩個人，站了出來。

拉多姆斯基之前負責的是動畫的背景美術。他拿出色鉛筆，在黑紙上畫出一座結合印象派和裝飾藝術風格，洋溢著凶兆氣息的高譚風景。蒂姆交出的角色原案，則同時利用了四〇年代弗萊舍工作室[15]（Fleischer Studios）所製作的超人動畫，以及漢納芭芭拉公司[16]（Hanna-Barbera）畫建築物時的極簡風格。漢納芭芭拉的畫風通常太過粗糙生硬；但蒂姆筆下的草圖則

15 譯注：美國二〇到四〇年代的著名動畫工作室。代表作有《大力水手》、《貝蒂娃娃》（Betty Boop），以及四〇年代的超人動畫。

16 譯注：美國二〇世紀後半的著名動畫工作室。代表作有《摩登原始人》（The Flintstones）、《瑜珈熊》（The Yogi Bear Show）、《叔比狗》（Scooby-Doo）、《藍色小精靈》（The Smurfs）。

262

顯得優雅、潔淨，並且純粹，這點比什麼都重要。蒂姆之前在《特種部隊》這類的動畫小組待了很多年，這些作品的製片們老是要求繪師們要畫得「寫實一點」，他們想用動畫模仿漫畫的畫風，讓畫面像相片一樣逼真，但蒂姆認為在動畫人物的輪廓中加入過多線條，根本只會毀了動畫。在畫蝙蝠俠的時候，他反其道而行，大力擁抱了一個那些過去的上司們最不能接受的一個概念，而且充分地把這概念發揮出來：他把人物畫得「很卡通」（cartoony）。

這兩位繪師一起合作，畫出一捲二分鐘的宣傳用短片。片中同時展現了拉多姆斯基筆下復古的「黑暗裝飾藝術」風格的高譚市，以及蒂姆筆下流暢的人物動作。兩個人搭配得天衣無縫，畫面中的世界立體而有重量。背景並不單薄，能將角色納入黑色電影[17]（film-noir）的陰影之中；角色人物也不像是當時週六晨間動畫慣用的二維剪影，它們看起來有厚度、立體，而且完整，看得出結實的存在感。

過去曾經想在漢納芭芭拉製作一部黑暗色調蝙蝠俠動畫，卻沒成功的艾倫・伯內特（Alan Burnett）加入了團隊，身兼動畫製作人和編劇，並且從《迷你樂一通》的團隊中，挖來了編劇保羅・迪尼（Paul Dini）。

團隊在節目最初的「製作聖經」中列出了下列四個編劇原則。每一條原則都讓這部作品與過往的所有蝙蝠俠電視劇有所不同：

17 黑色電影：一九四〇、五〇年代的一種電影類型，背景多為社會底層，劇情多與懸疑、黑幫、社會問題有關，善惡之分難辨，充滿孤獨與絕望感。

263

一、**蝙蝠俠永遠獨來獨往**。製片們希望焦點集中在主角身上，打造出一個在高譚市夜裡出沒的孤獨復仇者。這條準則在第二季之後就被福斯公司的高層打破了，他們堅持要讓羅賓每一集都登場，因為「有小朋友登場的卡通，才能吸引小朋友去買周邊玩具」。

二、**蝙蝠俠不遵循司法系統**，他獨立打擊犯罪。這條原則遭到艾倫・伯內特反對，他告訴布魯斯・蒂姆和編劇保羅・迪尼蝙蝠燈是個很酷的東西，成功地讓他們妥協。於是，蝙蝠燈在該劇的第二十五集〈披風與面具疑雲〉（The Cape and Cowl Conspiracy）登場。

三、**迪克・格雷森不會加入冒險行列**。看看隔壁棚的另一齣動畫劇《地球防衛隊》（Super Friends）吧，裡面的蝙蝠俠和羅賓多年來一直都很平淡無奇。這部新劇才不這樣搞，製片們決定把焦點集中在蝙蝠俠身上，讓迪克長大成人，擁有自己的生活，偶爾才會回來露個臉。藉此也能一舉撇開外人對他們兩人的指指點點。但就像前兩條原則一樣，這條原則也慢慢被越凹越彎，最後就斷了。

四、**每一集都要有一個大場面**。大場面跟反派在尺度上，都要比過去週六晨間節目做的更黑暗、更詭異、更無政府主義。

264

當時，電視動畫的暴力尺度已經放寬了許多。雖然說從七〇年代開始，家長團體已經把目標轉到了《湯姆與傑利》（Tom and Jerry）身上，讓這對幾十年來一直不斷置對方於死地的一貓一鼠神經病，變成了一組人畜無害的好麻吉。但在波頓兩部電影成功爆紅的影響下，公司也願意給製作人更多空間，做出黑暗色調的蝙蝠俠作品。雖然在節目製作過程中，福斯公司的節目編審部還是虎視眈眈，會在最後一秒強迫劇組要求重寫情節，繞過一些麻煩的問題，但他們同樣明白主角跟持槍歹徒拳打腳踢的鏡頭，無論如何都是劇中的必要成分。

劇組在配音員的人選上特別用心，希望能呈現出與週六晨間動畫不同的風味。他們把候選名單放在不是動畫配音老將的演員身上。動畫老將的聲線偏向明亮，蓬勃，詮釋的方式比較刻意；但製片們希望人物的聲線可以比較收斂，比較自然。迪尼表示，當時來試鏡蝙蝠俠的演員超過四十位，絕大多數都感覺刻意壓出一副克林·伊斯威特的粗嗓子。於是，當凱文·康羅伊（Kevin Conroy）用自然原音上場的時候，雖然聽起來有點太過低沉，太過私密，但依然獲得了劇組的青睞。

小丑的角色原本要給提姆·柯瑞（Tim Curry），但製片們發現他雖然準確地抓到小丑令人不寒而慄的邪惡部分，卻跟瘋狂輕佻的那面不太合拍，後來前來試鏡的馬克·漢米爾（Mark Hamill）用寬廣的音域和靈活的技巧展現出了小丑變幻莫測的本質，拿下了角色。

I AM THE NIGHT
我就是黑夜的化身

這部劇的配音有一種平和且不做作的質地，這質地不是事後額外加上的，而是製片美學凝結出的產物。

原本週六的晨間動畫調性，都像是恨不得從電視螢幕裡跳出來，迫不及待想把小朋友的注意力從香甜穀片的碗裡挖出來，讓他們去買周邊商品。動畫中的角色總是擺出僵硬的姿勢，台詞長得打結，看起來就像是玩具展裡面的商品，被擺在色調亮得刺眼的背景裡面。

但《蝙蝠俠：動畫系列》卻完全相反。它不同於其他週末晨間動畫。事實上，它甚至不像任何一部電視上出現過的節目，這部動畫無論在色調，還是整體情緒上，都很冷酷。

片中的高譚市沉在陰影中，讓觀眾的想像力填滿每個畫面上隱晦不明的細節。此外，製片和編輯還會在節目播出之前，心狠手辣地砍掉許多不必要的對話，讓動畫不會被滿坑滿谷的台詞塞爆，讓這部劇用影像來說故事。

該劇也因此抓到了過去蝙蝠俠的作品中從來沒有出現過的一個要素。劇中蝙蝠俠的動作有如芭蕾舞者一樣敏捷優雅，在暗處中潛伏的時候有如一道陰魂鬼影。只要他願意，他的身姿真的會讓人覺得非常可怕。

「動畫比真人更能呈現出蝙蝠俠的恐怖形象」團隊成員之一的保羅·迪尼表示：「我們的

266

繪師們經常在劇中把他畫成某種被賦予了生命的黑暗存在，畫成一道冷酷的陰影，睜著一雙沒有瞳孔的眼睛。」

過去在大眾媒體登場的蝙蝠俠作品，都各自在蝙蝠俠身上混合了不同的文化氣質：四〇年代的系列電影裡有一些廉價的、太生硬、太人畜無害；一九六六年的電視劇，則充滿華麗而商業化的歌德風。然而《動畫系列》卻完全反過來，它小心翼翼地一層層剝掉蝙蝠俠身上所有不必要的東西，留下角色的核心，從黑暗淵底透出幽幽光芒，照在你我的身上：他就是蝙蝠俠。

《動畫系列》每一集的開頭，都用一分鐘的時間簡介這部作品的核心。首先我們會看到華納公司的 LOGO 變成一艘警用飛船，以明亮的探照燈刺穿血紅的夜空。接著鏡頭往下，我們看見高譚市的街道上，有兩個搶匪正在搶銀行。隨後警方追賊而來，鏡頭再切到蝙蝠車，它的引擎噴出熊熊烈火（對一九六六年電視劇致敬的橋段），全速朝高譚市飛奔而去。然後，我們看見歹徒在屋頂上奔逃，眼看即將成功逃脫之際，一道黑影突然從暗夜中躍出，落在他們身前。這人全身上下一片黑，雄偉的身姿懾人心魄，唯一可辨識的只有臉部那雙沒有瞳仁的眼睛、一雙白色的細縫──他牢牢盯住眼前的兩個歹徒。

那是轉瞬即逝、讓人幾乎來不及反應的短短一瞬間。兩枚蝙蝠鏢緊接著扔了過來，打落兩人手中的槍，蝙蝠俠本人隨即凌空一躍，朝歹徒的腦門撲過去。

這些鏡頭會讓粉絲們震驚。他們從小就想像著這樣的東西，但從來沒真的在螢幕上看到過。畫面上出現的這些動作，承載著多年累積的意義，以及背後的文化脈絡；只有動畫，才能

用簡單乾淨的方式，把這些動作映入觀眾眼中。在一連串鏡頭迸現的當下，粉絲們看見了蝙蝠俠的嚴肅使命、看見了他的本質，也看見在心中驅動著他前進的那條誓約：「永遠不讓慘劇重演。」

「我是復仇使者。我是黑夜的化身，我是蝙蝠俠。」也許片頭結尾的這句白有點太長，但宅粉們不會在意。光是蝙蝠俠在進入戰鬥前那半秒鐘的停頓，就能向觀眾闡明角色的目的；作品將一句具有重量的承諾交到觀眾手中，像是一件給我們的禮物，它向我們保證，蝙蝠俠終於遇到了正確的製作團隊。

動畫在首映之初就讓貓女出場對抗蝙蝠俠。鑑於過去蝙蝠俠作品的歷史教訓，製作人打從一開始就在蝙蝠俠對貓女（瑟琳娜）的吸引力上大加著墨，把他打造成一個徹頭徹尾的異性戀。這一集〈小貓與利爪（上）〉（The Cat and the Claw, Part I）在製作時被排在第十五集，但卻成為最早上映的一篇，目的是希望把一些正常觀眾騙進來，讓他們因為蜜雪兒·菲佛在電影《蝙蝠俠大顯神威》裡面的表現而對這部動畫產生興趣。此外，貓女也不是劇中唯一跟電影扯上關係的角色——華納公司堅持沿用波頓的設定，畫成一個扭曲怪異的悲劇角色。這群宅宅製片們雖然心有不甘，但也只好不甘願地同意了。

《動畫系列》除了在週六早上登場之外，也加入了福斯兒童頻道的週間動畫陣容，在下午四點三十分播出。福斯頻道的亮相讓本劇很快地成為全美最受好評的動畫，更讓福斯萌生了把這部作品放到週六晚間給成年人看的想法。隨著時間過去，這部劇的觀眾越來越多，批評家與業界的讚譽更如洪水般湧入。其中〈羅賓的審判〉（Robin's

268

Reckoning）替本劇獲得了第一座艾美獎，它以迅速而不鋪張的方式，重述了神奇小子羅賓的身世。而在這部動畫劇結束之前奪得的艾美獎，則總共高達四座。

華納對這部作品施壓，希望能在劇中多出現一些道具，讓周邊商品更好賣，但蝙蝠俠並未屈服。雖然玩具店裡的蝙蝠公仔越出越多⋯火箭背包版蝙蝠俠！空降兵版蝙蝠俠！電子裝備版蝙蝠俠！劇中的主角還是很少拿道具出來亮相。製片們緊抓住自己對角色的原始初衷不輕易放手，同時身邊又有著一群懂蝙蝠俠懂到骨子裡，懂得又深又宅的作家團隊，兩者密切合作，維持著作品從一而終的氣質。

「我們腳本中品質最好的那些，全都是團隊中的編劇和編輯們寫出來的」迪尼表示⋯「自由作家送來的投稿，多數是陳腔濫調，主角被縮小了、主角回到過去、或者分裂成好人壞人兩個版本等等，不然就是想把其他 DC 英雄塞到劇中跟蝙蝠俠組隊作戰[18]。」

劇集的確用了一些團隊外作家的作品，但都是製作人自己找來的：藍・偉恩（Len Wein）、格里・康維（Gerry Conway）、史蒂夫・格柏（Steve Gerber）、瑪伍・沃夫曼（Marv Wolfman）、艾略特・馬金（Elliot S. Maggin）、馬丁・帕斯科（Martin Pasko）、麥克・巴爾（Mike W. Barr），還有丹尼・歐尼爾。其中許多都是在過去二十年中帶著蝙蝠俠走過一段路的老手。

因此，電視機前的粉絲們清楚地感覺到，這齣劇是由一群非常了解蝙蝠俠的宅粉主導，而

18 十六年後，那些沒被本劇採用的機關道具、團隊打怪的投稿劇本又重新聚在了一起，變成了《蝙蝠俠：智勇悍將》（Batman: The Brave and the Bold），另一部大受好評的動畫作品。

且這團隊很清楚劇中該出現什麼，該砍掉什麼。「雖然電影中經常讓蝙蝠俠掙扎要不要回歸日常生活，但我們從沒想過這種事，」迪尼表示：「穿著戰衣、戴著面罩，就是蝙蝠俠的日常生活。」

這齣劇的出現，狠狠打了漫畫攤子上那些成人硬派漫畫們一耳光，讓它們看到除了千篇一律的恐怖冷硬血腥路線之外，也有其他呈現蝙蝠俠的方法。日復一日，年復一年，當法蘭克·米勒的黑暗作品還在漫畫攤掌控著蝙蝠俠調性的同時，《動畫系列》已經逐漸用獨一無二的巧妙方式，讓電視機前的男女老少看見了蝙蝠俠的核心本質。

然而，這齣劇最天才的一點，其實在於它呈現的形式。三十分鐘的電視劇是觀眾們最常見、最熟悉，最容易讓人接受的一種長度；而在各種娛樂媒體之中，電視劇又是最普遍、最方便，與觀眾距離最近的一種格式。因為選對形式，《動畫系列》成功地首開先河，造出了一個讓宅圈跟正常人都能共同享用的作品。

一集一集上映的故事，看起來就像是漫畫一本本的連載，世界會在每一集結束的時候回歸原點——蝙蝠俠會解決案件、伸張正義，讓世界免於毀滅，給每個故事一個有頭有尾的完整結構。除此之外，三十分鐘的電視劇還額外具備一個優勢，可以讓觀眾們把作品牢牢記在心底。

即使是電影中的曠世巨作，也對這個優勢鞭長莫及：電視劇集數很多，總檔期長得不可思議。蝙蝠俠在每一集之中的狀態都沒有太大改變，但如果以季為單位去看，就會發現在日積月累之下，某些永久而微妙的差異現出了端倪。人物刻畫得越來越深；角色們彼此成為朋友、遭到背叛，再冰釋前嫌；而在反派們令人不寒而慄的外表下，其實潛藏著令人意想不到的故事。

270

隨著時間過去，編劇們也慢慢調整作品的調性，偶爾會插入一些歡樂風格的故事，緩和作品裡的肅殺氣息。如今，這齣電視劇成功消除了正常人跟蝙蝠俠的距離，而且這些正常人家裡的小朋友們，每天放學回家都守著電視機等看蝙蝠俠。

這些小朋友甚至引發了一波小小的蝙蝠狂熱潮。在第一季為期兩年多，總共六十五集的時間中，華納推出了各式各樣的人偶、車輛模型，還有套裝玩具組，塞滿了玩具店的貨架。而在一九九四年五月，本劇推出第二季，為期二十集，並且重新命名為〈蝙蝠俠與羅賓的冒險〉（The Adventures of Batman and Robin）。

到了一九九六年底，華納開口想要看到更多的劇集。他們從福斯手中拿下了重播權，移到華納電視網，與蒂姆／迪尼二人共同製作的《超人：動畫系列》（Superman: The Animated Series）一同播出，同時也打算開拍新的故事。但華納公司對新劇開出了兩個條件：他們要求加入蝙蝠女孩，而且劇中羅賓和蝙蝠女孩必須每週登場，因為在喬伊・舒馬克執導的電影《蝙蝠俠四：急凍人》（Batman and Robin）裡，已經確定要讓蝙蝠女孩當配角了。

為了讓新的一季和之前的兩季有所差別，同時也是為了挑戰自己，製片們從漫畫中找了蒂姆・德雷克（三代羅賓）進來，改寫了他的身世，讓他符合動畫世界的設定。當時動畫的設定已經完全獨立於漫畫，而且正不斷急速擴張中。同時，迪克・格雷森也以夜翼的身分重新出現，和蝙蝠俠之間的關係即將產生裂痕。

最初的繪師布魯斯・蒂姆在第三季重回工作台。他進一步簡化了角色們的造型。以蝙蝠俠

為例，蒂姆跟《蝙蝠俠：黑暗騎士歸來》的米勒一樣，捨棄了過去的藍色斗篷、藍色面罩，還有胸前的黃色橢圓標誌，改用更復古而簡明的灰黑配色。其他角色的造型也都經過類似的簡化，藉此讓第三季的視覺風格更接近同時播出的《超人：動畫系列》。此外，這時候電影《蝙蝠俠大顯神威》的印象已經從人們的心中淡出了，於是公司允許蒂姆重新設定一個新的企鵝，讓企鵝擺脫波頓心中陰晴不定的怪異氣質，變回最初那個臃腫但無能的壞蛋。

製作人原本要把第三季叫做〈蝙蝠俠：高譚騎士〉（Bat-man: Gotham Knights），但華納不喜歡這種會喚起過去作品回憶的寫法，堅持要讓名字單純描述事實，於是把它改成了〈蝙蝠俠新冒險〉（The New Batman/Superman Adventures）。

最後，《蝙蝠俠：動畫系列》總共做了三季，有三個名字，作品時間橫跨六年，在兩個不同的電視網播出，總計一百一十集。除此之外，還發行了一部劇場版：《蝙蝠俠：鬼影之戰》（Mask of the Phantasm），以及兩部 OVA 電影[19]。

直到現在，這部動畫還是蝙蝠史上令人難忘的偉大成就。這不只是因為它讓小朋友們重新接觸蝙蝠俠而已。過去漫畫為了急著轉投嚴肅路線的懷抱，捨棄了幼年的觀眾，而波頓的電影則讓孩子們在五里霧中，更搞不懂蝙蝠俠在演什麼。即使這部動畫只是讓孩子們對蝙蝠俠產生共鳴，在他身上感受到某種真實持久的力量，某種讓蝙蝠俠超乎人們的預料，把自己從困境中拯救出來的內在力量，其實也就夠了，但這部作品的意義當然不僅如此。

19 譯注：原文為 direct-to-video。直譯為「錄影帶首映」，日本動畫界則稱為 Original Video Animation（OVA）。兩者都指片商在預期觀眾數量不足的狀態下，直接以錄影帶或 DVD 發行的電影格式特輯。

在上述原因交織下，至今，《蝙蝠俠：動畫系列》仍是一部逸出常軌的美麗作品。它讓兩個同時存在卻水火不容的現象同時疊加在自己身上：它曾經是蝙蝠史上最粉絲導向，宅味最濃的作品；但同時它又給了一般人一條入門障礙最低，最普羅大眾的道路，去認識黑暗騎士。

它不只是一部動畫。它是一隻薛丁格的貓。

第七章——

披風騎士

The Caped Crusade

1992
—
2003

這些東西是漫畫書，不該是悲慘人生錄[1]。

我們這些讀蝙蝠俠長大的人，看到他被商業行銷操作擺佈，也就是目前我們正目睹的諸多怪現狀就一肚子火。更惡劣的是，蝙蝠俠電影的第一個鏡頭是啥？蝙蝠俠的屁股。第二個呢？神奇小子羅賓的屁股！為什麼要給我看他們的屁股？就算是席薇史東（Silverstone）的奶頭加上屁股。重點是看起來也像橡膠製的？

也毫無意義。誰會想看這種東西啊！

再說，對我而言橡膠奶頭完全不是什麼會讓人興奮的玩意。

——喬伊·舒馬克

「提著喬伊·舒馬克的頭來見我」

（BRING ME THE HEAD OF JOEL SCHUMACHER）

網站首頁文章

1 譯注：原文「They're called comic books, not tragic books」。Comic 除了指漫畫書，也有喜劇的意思，舒馬克在此諷刺應該是「喜劇」（comic）的漫畫卻充滿「悲劇」。

對漫畫圈以外的人來說，超人跟蝙蝠俠這類超級英雄，存在的絕大多數目的都只是在滿足青少年的願望。這種蓋棺論定的說法忽略了某個微小的關鍵。至少，超級英雄的魅力來源沒這麼簡單。

超級英雄在剛出現的前四十年的確是在滿足小朋友的童年願望：這些角色們不只是強，還要是全世界最強；他們不只跑得快，還必須是全世界最快。而對蝙蝠俠來說，他滿足的則是孩子們「不只聰明，還要是全世界最聰明」的願望。從四〇到六〇年代的漫畫作品雖說並非沒有內心描寫，但全都是一些原始未經歷練的情緒，例如快樂、憤怒、悲傷、嫉妒等等，這些讀者們全都在小學遊樂場就體驗得到，而且角色會受特定劇情觸發相應且直接的情緒，比如：羅賓以為蝙蝠俠和蝙蝠女郎合作之後就不要他了，於是禁不住鼻酸，馬上兩眼淚汪汪。

不過一九六〇年代出現了史丹・李、傑克・科比，和史蒂夫・迪特科[2]。他們筆下的漫威英雄充滿青少年的內心掙扎，但寫得細緻多了：我們在蜘蛛人身上看見罪惡感，在石頭人身上看見羞赧，在X戰警身上看見自我格格不入於世界的感覺。更重要的是，這些角色的內心感受不會只用外顯的一樁樁事件呈現給讀者，而會有個人的內心戲描寫。突然之間，超級英雄變得有人性了。

在角色情緒變得細緻，個性開始立體之後，英雄們想要的不再只是飛得遠、跑得快，變得很強大而已，他們的人生目標變得比這些還要抽象。新出場的超級英雄開始追求另一半、尋求

2 編注：這三位人物都是漫威旗下作品的大功臣，一起製作過《蜘蛛人》。其中史丹・李和傑克・科比合作過《X戰警》、《驚奇四超人》、《浩克》系列，而史蒂夫・迪特科在漫威的作品則以《奇異博士》尤為知名。

認同、滿足身上背負的責任、變成受眾人愛戴的傑出人物——他們實現了青少年的願望。

在一九六〇年代到一九八〇年代之間，漫畫界的英雄全都有著漫威式的青少年掙扎。在一九七〇年代漫畫業者把市場轉向宅的領域之後，這個傾向更是變本加厲。看看蝙蝠俠吧：他以前是一個很樣板化的披風義警，到了八〇年代末，卻變成了一個孤獨沉默的偏執狂，或是憂鬱的精神分裂症患者。

到了一九九〇年代初期，每本漫畫的封面都搞了浮雕、燙金、雷射立體影像，刊物的種類飆升，漫畫攤上擺了前所未有的大量刊物。在這種環境下，新出場的英雄們乾脆不花時間經營作品的潛台詞了，直接把青少年的血氣方剛表現在行動上。

因此，這時代的漫畫都很大方地把角色們血液裡翻滾的荷爾蒙直接揮灑在畫面裡。曾經流行的阿諾・史瓦辛格式肌肉角色，到了一九九〇年代演變成了一種肌肉暴凸、青筋四橫的造型美學。一九八〇年代出現的英雄大多像制裁者那樣，挺著機槍跟手槍大殺四方；一九九〇年代的新角色血染正義的時候更進一步，直接把刀子跟火箭炮捅進了敵方角色身體。這些新角色們有閃靈悍將（Spawn）、死侍、彈片（Shrapnel）、機堡（Cable）、血腥運動（Bloodsport）、血性少年（Youngblood）、生化戰隊（Cyberforce）。還有一個叫做影鷹（Shadowhawk）的角色，雖然作風像是蝙蝠俠，但常把對手打到殘廢，甚至半身不遂。

你只要把一九九二年漫畫架上的東西掃一遍，就會知道雄性激素爆發的十三歲異性戀男生腦袋裡在想什麼：男性英雄就像架塊插上一顆頭的巨大三角肌，活像是一尊尊復活節島的石像；而女性角色全都挺著大胸，擺出違反人體工學跟物理學的姿勢，滿足讀者的慾望。此外，各種

精蟲上腦的男生喜歡的神器，在這裡全都見得到：槍管、炸藥、手裡劍；角色的四肢變成雷射光束、變成刀劍、甚至變成光劍。上述的這些玩意每一個都跟故事脈絡完全無關，而且都以整頁的篇幅在讀者眼前大鳴大放。

過去由蝙蝠俠掀起的「恐怖冷硬」漫畫風潮，如今已經腐化成一種只引人興奮的「極端」視覺偏好：每一頁漫畫都宛如青春少年喜歡的性感海報，不是用來閱讀，而是用來看著妄想用的。

甚至有越來越多漫畫根本是印來讓人買來放的，它們打從出廠就裝在塑膠密封袋裡面。在漫威利用滿坑滿谷的 X 戰警刊物和各式各樣的封面來衝銷量的時候，市面上炒作投機客的人數也達到巔峰。例如《X 戰警》第一期（一九九一年十月）出版時，銷售量就打破了漫畫界的紀錄，高達八百一十萬本，但不管收藏家們的人數增加多少，依然消化不完這麼多漫畫，賣不完的刊物最後都堆進了過期漫畫店的庫存箱。

在各種封面刀模、浮雕燙金、內容血跡斑斑的當代漫畫圍攻之下，這時候的蝙蝠俠顯得跟不上潮流，銷量節節敗退。漫山遍野的 X 戰警系列漫畫，把《蝙蝠俠》扔出暢銷榜百名外。

而在另一方面，好萊塢大片《蝙蝠俠大顯神威》的賣座，也沒有連帶飆出漫畫的買氣。

《蝙蝠俠》的編輯丹尼·歐尼爾說：「我們當時懷疑蝙蝠俠是不是已經過氣了。」他回憶道：「雖然他的手法都很黑暗，但他從不取人性命，也不願意造成不必要的傷害。我們在其他漫畫和媒體的英雄人物身上發現一個現象：所有人都在搞大屠殺。在這時代要當英雄，開殺戒是第一要件。」

278

如果蝙蝠俠的道德觀已經足以讓他跟不上時代潮流，那麼不給社會惹麻煩的超人絕對比

他脫節得更嚴重。就當時的角度看來，也許他根本就是個活在恐龍時代的摩門教徒[3]。於是，

ＤＣ官方決定做出巨大的改變：他們吹響了死亡號角，送超人這位鋼鐵英雄上路。

業界裡每一個人都明白這是ＤＣ炒話題的伎倆，不過這招對《新聞週刊》、《時人》

（People）還有紐約的《新聞日報》（Newsday）這些主流媒體相當有效。沒過多久，超人的死

訊就成了晚間熱門節目《今夜秀》（Tonight Show）笑話的內容，也成了《週六夜現場》討論的

八卦。由於討論人氣不斷上升，零售商向ＤＣ下了五百萬本的預購訂單，因應民眾即將出現

的需求。這期《超人》在出廠時一樣套上了塑膠密封袋，而且刻意選用了黑色袋子來表達悼念

之意，它除了吸引許多投機客跟粉絲購買之外，還額外讓前所未見的一般民眾踏進了漫畫店。

他們掏出錢，買下可能是人生中唯一一本漫畫，彷彿搞錯了什麼，以為手中的漫畫會在未來增

值，好像這本漫畫可以在未來幫他們的孩子付大學學費似的[4]。

從來沒有哪個漫畫界的新聞，可以像超人之死這樣獲得大量的主流媒體關注。那一期《超

人》的總銷量，最後突破了六百萬冊。

你可以說超人之死是ＤＣ的伎倆，但這個伎倆同時也用很狡點的方式，解釋了當時整個

漫畫產業的狀況。在往後的幾年當中，整個超人系列作品開始探討起超人消失之後，整個世界

會變成什麼樣子。

3　編注：摩門教徒遵行相對嚴格的戒律。

4　譯注：許多購買《超人》七十五期的一般民眾，是以投資的心態期待日後增值賣出，但該期印量過多，其實增值的可能性不高。

事實上，編輯歐尼爾和蝙蝠俠的編劇們從兩年多前就開始規畫和「超人之死」類似的伎倆，他們最後決定要用自己的方式，來看看蝙蝠俠消失之後的世界會有什麼改變。他們不跟市場需求正面衝撞，而是把血腥的水龍頭開到底，滿足當時讀者的品味。他們寫出一個很長的故事，使這些違反道德的暴力行徑，最後全都反過來變成支持蝙蝠俠道德觀的證據，讓人們認可蝙蝠俠這個人道英雄的意義。為了完成這項巨大任務，歐尼爾把作品中原本已經很嚴謹的故事線扯得更緊，把所有蝙蝠俠的作品全都整合在同一個故事裡面。在完成這一切之後，他便揭開幕簾，讓明星球員們上場。

ENTER: THE FLAMING WRIST DAGGERS OF BADASSERY
進入新紀元：讓人傷痕累累的燃燒拳刃

隸屬蝙蝠俠系列的《天使之劍》（Sword of Azrael）是個短連載。它引進了一個完全符合當代小男生們口味的角色：死亡天使（Azrael）。死亡天使是個被改造過的生化人，一個被洗腦的刺客，身著一件裝有火焰拳刃的裝甲，脫離現實的程度就跟這角色帥氣的程度成正比。蝙蝠俠把他納入麾下重新訓練，希望能改掉他過去嗜殺成性的冷血習性。

同時，在《蝙蝠俠：班恩的復仇》（Batman: Vengeance of Bane）出現了班恩這個大反派，套著一張摔跤手面具，肌肉壯得像座山，在禁藥與憤怒的雙重激勵之下力大無窮，而且還聰明到找出蝙蝠俠的真實身分。班恩打算幹掉蝙蝠俠，並成為高譚市之王。他把阿卡漢病院的犯人全都

放了出來，讓蝙蝠俠為了把這些反派抓回來而疲於奔命，身心瀕臨崩潰的極限。累趴的蝙蝠俠在療傷的時候，蝙蝠俠請死亡天使暫代他的位置。在故事中用嚴肅誇張的語氣，請他戴上「蝙蝠的面具」。死亡天使接下了這個擔子，不過沒過多久就把整套蝙蝠裝改造成一套有些蠢的生化裝甲，全身上下都是九〇年代大眾文化裡流行的裝備，例如：手上戴著鋼爪拳套跟小型火箭，大腿上綁著根本用不到的彈匣，拳套兩旁還有一排毫無任何作用的尖刺。最詭異的是，他胸前那顆雷射燈，功能是在別人身上投影出蝙蝠標誌。

就這樣，死亡天使在自我掙扎的過程中越來越脫離常軌。他變得越來越偏執，越來越自我中心，還出現了幻覺。他開始袖手旁觀受害的無辜民眾死去，還任憑一個殺人如麻的兇手在眼前墜樓，拒絕出手相救。蝙蝠俠看不下去他這種行徑，於是在治好脊椎的傷之後回來挑戰死亡天使，重新奪回高譚市黑暗騎士的身分。

這整個漫長龐大的故事總共花了十六個月才講完，而且交雜在八種刊物之中。讀者如果想

在《蝙蝠俠》第四百九十七期（一九九三年六月）回到蝙蝠洞，赫然發現班恩竟然等在那裡。一番打鬥之後，班恩把蝙蝠俠從背後一折，以膝蓋頂碎了蝙蝠俠的脊椎。死亡天使接下了這個擔子，不過沒過多久就把整套蝙蝠裝改造成一套有些蠢的生化裝甲。

銷量一飛衝天。歐尼爾跟作家團隊見此是喜憂參半，因為他們設計出死亡天使，原本是想當成讀者的負面教材，嘲諷當時流行的風潮，並不是想搞出一個「一九九三年最亮眼的漫畫角色」。

「我們想寫出一個『反蝙蝠俠』。」歐尼爾表示：「而我最怕的事情就是：人們真心喜歡這

隨著故事發展，死亡天使

樣的人物。」

掌握全貌，必須購買總數超過七十本的漫畫。不過和超人之死相比，蝙蝠俠被折斷脊椎的新聞並沒有在主流媒體上得到那麼大的關注（甚至連羅賓之死的關注度都比較大）。對於不熟漫畫敘事原理的一般人來說，角色一死就不能復生，是讓人震驚的大事，但如果角色只是被搞到殘廢的話，就沒那麼震撼了。

至少這招對漫畫迷們還是非常有用。每一本蝙蝠俠系列刊物都因此重回暢銷排行榜，其中《蝙蝠俠》還登上了一九九三年八月的銷售冠軍。當然，有一部分的原因是這期是《蝙蝠俠》第五百期，吸引了許多收藏家額外買進。

另一個原因是這期出了各式刀模封面，裝在塑膠密封袋裡，還附贈收藏用明信片。

不過這一連串的成功，在漫畫投機客引發的泡沫經濟破裂之後，就全都成了過眼雲煙。這衝擊讓整個產業天搖地動，一九九三年四月全美有超過一萬一千間漫畫店，到了一九九四年一月，一個月內有一千間店結束營業，接下來的倒閉潮一波接著一波，許多漫畫中盤商也跟著關門大吉。

很明顯地，賜死主角或讓主角殘廢的伎倆只能用來炒短線。死掉的超人總有一天得復活，但復活之後漫畫的銷量就掉了下來；至於蝙蝠俠的系列作品，最後也再次被沖出暢銷百名之外。排行榜上又重新擠滿了充滿反抗焦慮的X戰警和反英雄們，他們每個人都是軍武狂，身上綁滿一大堆槍砲刀劍，活像一隻隻豪豬。這段時間中，蝙蝠俠只有靠跟其他作品玩跨界合作，借用它們的威能才能爬回暢銷前一百名。其中《蝙蝠俠對終極戰士》（Batman vs. Predator）爬到了八十四名，而《閃靈悍將對蝙蝠俠》（Spawn/Batman）更是搶下了一九九四年的銷售冠

軍——這本漫畫裡面的打鬥場景高達四十八頁5。

這時候的漫畫產業走勢又開始狂跌了。對於DC來說，即使把英雄搞死搞殘這招只能炒出短線也無所謂。在接下來的幾年中，他們開始一個個拿旗下的英雄開刀：神力女超人死過、被取代過身分；綠箭俠跟閃電俠也是，都免不了一死。他們對綠燈俠這角色做得更絕：他直接變成反派了，還在死掉之前殺了幾千個無辜的老百姓6。當然，這些角色的死都是暫時性的。畢竟要把屍體的肖像當成授權商品來賣，實在太難了，但都激起了銷量。就像那年夏天，那個把所有DC英雄全都捲入的事件一樣。

事情發生在一九九四年的夏季，這冊問題作名叫《關鍵時刻：時空危機》（Zero Hour: Crisis in Time）。它對蝙蝠俠的影響最大。DC打算利用這個系列，對《無限地球危機》之後重新長出來的一大堆支線來個大掃除，把許多互不相干的故事線全部整合在一起。可想而知，這種作法免不了會製造出許多前後矛盾，搞出一些後續收拾不完的爛攤子，而其中有兩個問題，是新入坑的重度蝙蝠粉絲們不能接受的。

編輯歐尼爾跟編劇們想要利用《關鍵時刻：時空危機》這個機會來修改蝙蝠俠的設定。首先，他們不動聲色地刪掉了貓女曾是退休妓女的身世背景。這個修改幅度不大，而且聰明。在一個漫畫業者全都在用作品餵養小男生猥褻慾望的時代，他們的思想顯然非常先進，甚至先進得令人吃驚，但另一件個改動就沒這麼順利了。更重要的是，它直接影響了蝙蝠俠的角色核

5
真是好——暴——力——啊！

6 編注：扣除刊頭刊尾和刷黑頁，該期劇情總長五十二頁。

多年來，蝙蝠俠一直知道槍殺其母瑪莎‧韋恩和父親托馬斯‧韋恩的兇手，是一個很小咖的惡棍，名字叫喬‧齊爾（Joe Chill）。但在《關鍵時刻：時空危機》之後，喬‧齊爾消失了，而且布魯斯‧韋恩也不知道到底是誰殺死了他的父母。

他們這麼做，是為了讓蝙蝠俠傳奇自最初的起點產生變化。歐尼爾注意到一件比爾‧芬格跟提姆‧波頓都忽略的事情：如果促使布魯斯變成蝙蝠俠的暴力事件，被設定成是由某個角色所引發的，這一定無可避免地會削弱蝙蝠俠代表的意義。蝙蝠俠的使命必須有象徵性，不能僅僅只是對某個特定的兇手復仇；而是要像他最初的誓言一樣，打擊世上的所有犯罪者，阻止那些藏在暗巷當中，隨時準備對你我下手的不知名歹徒。蝙蝠俠不是為了追尋兇仇這種個人化的動機行動。他的訴求遠比這個人願望更遠大，是要面對更廣大的世界；他明知自己的任務無窮無盡、周而復始，依然以嚴峻的態度，薛西佛斯一般抱持著希望。他所追尋的，並不只是一次性的復仇，而是一種自己永遠無法企及的價值：正義。

他要的不是一場復仇劇，而是一場無盡的聖戰。

除了上述的改變，歐尼爾和編劇們還作出了另一個野心更大的改動：在新版的DC宇宙中，一般大眾並不真正知道蝙蝠俠的存在。蝙蝠俠變成了高譚市的地下傳奇，變成了一則都市傳說。

這件事反映了歐尼爾長期對蝙蝠俠的看法。歐尼爾在編寫劇本以及編輯稿件的時候，一直在盡可能低調地阻止蝙蝠俠的世界和DC的其他世界混在一起。他無法成功阻止奇斯‧吉芬

284

（Keith Giffen）和其他編劇們把蝙蝠俠寫進正義聯盟裡面，也無法阻止那些蝙蝠俠在漫畫的「跨界」事件中變成故事中的名人。但即使如此，他依然堅持蝙蝠俠必須在不為人知的狀態之下，才能維持背後的象徵意義。一旦被拖進太陽光底下，蝙蝠俠就不是蝙蝠俠了，更不用說如果出現關於他的全國新聞，事情絕對更糟。

不過，蝙蝠俠一旦變成都市傳說，會連帶產生一連串的問題。如果一般人並不相信蝙蝠俠真的存在的話，那故事中還會有羅賓／夜翼嗎？這角色後來可是會變成眾所皆知的超級英雄戰隊，「少年悍將」的隊長呢！另外，故事中還會有蝙蝠燈嗎？

讓蝙蝠俠變成都市傳說的設定是有問題的。之前《無限地球危機》混雜／消滅了幾百個各自擁有粉絲的作品，結果造成一堆死忠粉絲憤而怒吼。繪師格林・葛林堡（Glenn Greenberg）如此回憶道：「那時候我還在漫威工作，大家一聽到DC要把蝙蝠俠改成這樣都笑了出來。我們覺得這太荒謬了。」

粉絲們也紛紛在讀者來函專欄裡批評這招「太荒謬」、「行不通」、「與現實脫節」，不過歐尼爾不為所動。在往後的十年裡，這成了蝙蝠俠的官方設定。

粉絲們的怒火在蝙蝠俠新作與出版社身上不斷越燒越旺，同時整個業界的產值也持續坍縮中；但DC公司在這時候悄悄出版了一部老少咸宜的《蝙蝠俠：動畫系列》衍伸漫畫[7]。這部漫畫平易近人，故事一氣呵成，符合小朋友的需要，畫面中的人物就像動畫版一樣乾淨純粹。

7　大部分的劇本出自凱利・普凱特（Kelley Puckett）以及泰戎・坦伯頓（Ty Templeton）。繪師陣容包括坦伯頓、麥可・帕羅貝（Mike Parobeck）、瑞克・柏切特（Rick Burchett）等人

在九〇年代最糟糕的那幾年，漫畫作品曾為了吸引三心二意的買家們，不成熟地在紙上畫滿了愚蠢俗艷的東西，餵他們的眼睛吃大冰淇淋，這部漫畫出現之後，漫畫店陳列架上總算有了一本誠意滿滿、思想成熟，最「成人」不過的蝙蝠俠好故事了。

SCHUMACHER BEGINS

舒馬克：開戰時刻 [8]

好萊塢的會計師們沒有注意到漫畫產業正在坍縮中。在他們眼中，下一部蝙蝠俠電影遲早會開拍。在《蝙蝠俠大顯神威》的票房和錄影帶銷售額結算完成之後，華納的兩位副主席羅伯・戴利（Robert Daly）以及泰瑞・西米爾（Terry Semel）也決定了這顆最大的搖錢樹未來的命運。戴利表示：「我和泰瑞希望下一部片裡的蝙蝠俠，能比上一部更有趣，更陽光。第一部《蝙蝠俠》棒透了，而第二部雖然得到了非常正面的評價，可是有些觀眾覺得太黑暗了，尤其對年輕的小朋友來說更是如此。」

《娛樂週刊》的說法比華納官方更直白。他們引述了一句話，指出導演波頓在第三部片被趕下導演席的原因，就是公司嫌他「太過黑暗，而且太過詭異」。

附帶一提，麥當勞也是嫌《蝙蝠俠大顯神威》太黑暗怪異的成員之一。這家連鎖速食業者

對於之前家長團體發動抗議，被迫撤下快樂兒童餐的事情還心有餘悸。於是，為了和麥當勞打好關係，讓蝙蝠俠當好臨時代言人跟麥當勞叔叔一起推銷飽和脂肪，促進小朋友的動脈硬化，華納公司決定，下一部片一定會先讓麥當勞的人審批過電影腳本之後再正式開拍。

在物色導演人選時，公司先找了約翰・麥提南（John McTiernan）、《終極警探》（Die Hard）導演，但他行程排滿了。華納接下來考慮過山姆・雷米（Sam Raimi）《鬼玩人2》（Evil Dead2）、《魔俠震天雷》（Darkman）導演，但很快地放棄。最後，他們找上了喬伊・舒馬克。舒馬克當時以接連拍出許多低成本獨特視覺美學的電影聞名業界，最著名的作品包括《粗野少年族》（The Lost Boys）、《別闖陰陽界》（Flatliners）、《怒火風暴》（Falling Down）。

「羅伯或泰瑞來找我的時候開門見山地就說，」舒馬克回憶道：「他們要把全公司最大的資產交到我手裡。」

在劇本方面，公司找了李・巴奇勒和珍妮・巴奇勒（Lee and Janet Scott Batchler）這對夫妻檔，從一九九三年七月開始撰寫。被降級成製片的提姆・波頓建議兩位編劇進一步從蝙蝠俠和反派角色們亦正亦邪的心理層面。於是，他們寫出了一個讓蝙蝠俠心動難耐的性感精神科醫師，藉此將這個主題清楚地凸顯出來。

在初版劇本中，有一個精神醫師和蝙蝠俠做完愛之後的臥室場景，目的是要讓觀眾知道黑暗騎士即使在做愛的時候也要戴著蝙蝠面具——還真是一個充滿提姆・波頓味道的異色玩笑，而且跟劇情脈絡一點關係也沒有。

另一方面，華納的行銷部門希望電影裡的蝙蝠俠能穿上一件像玩具一樣丟臉至極的「音波

裝甲」（Sonic Armor），讓玩具廠能夠藉此發售相關的人物公仔。製片部門則是要求故事裡必須有兩個反派登場，延續上一部片的公式。至於剛剛跟湯米・李・瓊斯（Tommy Lee Jones）合作拍完《終極證人》（The Client）的舒馬克，則是決定要讓這位金獎影帝扮演雙面人。他認為這個反派最能體現劇本中人物亦正亦邪、人格分裂的主題。

兩位編劇交出草稿之後，劇組又找了另一個舒馬克在《終極證人》的合作夥伴艾基瓦・高茲曼（Akiva Goldsman）來修改劇本。高茲曼想要表現出四〇、五〇年代蝙蝠俠漫畫中的明亮活潑感，他讓劇本幽默得更瘋狂，加入許多狂放不羈的笑話，同時也刪除了劇本中的性愛段落。

至於導演舒馬克，他很明白自己要怎麼完成公司的期望，拍出一部老少咸宜的電影：他要把之前波頓的灰暗沉悶氣息一掃而空，把幽默和歡笑的水龍頭開到最大。他對演員和劇組耳提面命：「這些東西是漫畫書，不該是悲慘人生錄。」要求每個人把眼前的所有東西都變得更明亮有趣、色彩繽紛，更能抓住觀眾的視線。用他的話來說，這部電影要像是「一本會動的漫畫書」。

舒馬克在成為導演之前，是一位櫥窗陳列師和服裝設計師。為了要讓電影像一本漫畫書，他將全片的重點集中在視覺元素。舉例來說，他會先想像出一個蝙蝠俠穿過火牆的畫面，然後再要求編劇寫出一些故事跟場景，讓他腦中的畫面能合理發生。他也曾經對劇組的美術指導說過，他希望高譚市裡面會有一個到處都在發生衝突的時代廣場，整個城市裡都是有如焰火一般飛騰翻滾的霓虹燈、螢光顏料和雷射。之後，他便開心等待美術指導把這些畫面化為現實。

但劇組裡不是每個人都像舒馬克一樣那麼興高彩烈。其中攝影師史帝芬・格布拉特（Stephen Goldblatt）就很擔心。「這部片就像一部鋪張華麗的歌劇，」他表示：「幾乎可以說

是華麗過頭了，這樣一定會出問題的。」

舉例來說，導演的視覺美學要求讓他做出了一個影響影片命運的小決定：改變蝙蝠俠的服裝風格。這件事原本該是一件平凡小事，在每部影片的籌備期都會發生。舒馬克希望電影裡的蝙蝠裝可以擺脫過去那種防彈鎮暴裝的笨重感，變得比較能呈現出角色的身體曲線和肌肉線條，能夠讓觀眾聯想到那些希臘神話裡的人物，這樣才符合角色的英雄氣質。當他看見全新打造的蝙蝠俠戲服時，他也許這麼說了：「非常理想，簡直就是希臘雕像加上了一點點的類固醇。」

於是，舒馬克賦予了蝙蝠俠雕像一般的胸肌，而且胸前還加上了裝飾用的……乳頭。

他大概不知道那對小小的乳暈會在蝙蝠俠歷史上永垂不朽吧！當然，他也不知道從此之後，世世代代的阿宅粉絲們都會因為他這個「貢獻」而恨死他。

尋找演員這件事也是個挑戰。羅賓·威廉斯對謎語人這角色興致勃勃，直到他讀到劇本，才發現與謎語人相比之下自己實在「不夠搞笑」。於是乎，他們找上了和原作漫畫中謎語人功力不相上下的金·凱瑞，以確保這部電影不會被評論為「不夠漫畫」。

同時，由於舒馬克想讓湯米·李·瓊斯飾演哈維·丹特（雙面人），劇組還必須去找比利·迪·威廉斯（Billy Dee Williams），把角色的權利從他身上買回來。因為在一九八九年，比利·迪·威廉斯接下了《蝙蝠俠》中丹特的角色位子，當時承諾了續集的丹特也得由他出演。

除了比利·迪·威廉斯之外，還有另一個原本應該由黑人演員扮演的人物，也被舒馬克換了角。《蝙蝠俠大顯神威》裡面本來有一個由馬龍·韋恩斯（Marlon Wayans）扮演的羅賓……

一個在街頭打混，個性不易妥協的機械師。但這個版本的神奇小子跟舒馬克的狂歡風格實在不合，馬龍‧韋恩斯的戲約就這樣被轉到了克里斯‧歐唐納（Chris O'Donnell）身上。

舒馬克叫歐唐納在開拍前多練點肌肉。他還跟這年輕人說，這個桀驁不馴又性急的羅賓會戴耳環。

米高‧基頓原本以為第三部的蝙蝠俠也會由他飾演，雖然導演提姆‧波頓換成舒馬克的事情讓他少了些信心，但儘管如此，基頓還是希望第三部片在準備過程中能夠聽聽他的意見，畢竟在主打兩位反派角色的《蝙蝠俠大顯神威》裡面，他已經覺得蝙蝠俠的發展空間被壓縮了。

最後，他拿到了舒馬克新片的劇本。讀過之後，他退出了。

劇組很快地就找到取代基頓的人。波頓推薦強尼‧戴普（Johnny Depp）毫不令人意外[9]，公司則偏好方‧基墨（Val Kilmer）和寇特‧羅素（Kurt Russell）。舒馬克選了方‧基墨。最後，在確定名字很怪的女主角「蔡斯‧梅里黛恩」（Chase Meridian）博士將由妮可‧基嫚（Nicole Kidman）出演之後，《蝙蝠俠3》正式開拍。

9　譯注：強尼‧戴普是波頓最常合作的演員，他執導的電影中接近一半都有戴普的身影，而且經常演主角。

MARKETING FOREVER

永遠的行銷導向 [10]

觀眾們常常對華納的電影沒啥信心，不過反正公司也習慣了。這次，華納行銷部門像五年前一樣再次發動了大規模的宣傳戰，想在一群目標人士的心中燒起對新片的熱情。只不過，這次的目標人士不再是蝙蝠粉絲，而是合作授權廠商。

他們在外景場地舉辦了一場亮麗惹眼的宣傳秀，請了兩百位玩具商、服飾商、遊戲廠商的高層們參加。導演舒馬克和公司的行銷人員們大力保證《蝙蝠俠3》會「更有趣」、「更輕鬆」、「比前作更像冒險故事」，吃遍老少觀眾群，讓人人都喜愛。我們無法從紀錄中得知合作廠商們對舒馬克的那些道具，例如：有乳頭的蝙蝠裝、長得像情色玩具一樣的蝙蝠車到底是什麼反應，唯一可知的是，其中一家廠商高層用「非常艷麗四射」（very flamboyant）這個詞來形容當時導演的表現。

授權廠商對電影來說是股不可小覷的力量。搞定了廠商之後，他們決定不再像過去一樣對粉絲們卑躬屈膝。華納的副座們心知肚明，這部片在硬派粉絲心中不會有什麼好感，而且公司內部的研究也顯示本片對某些宅宅有吸引力，那些愛扮裝搞 COSPLAY 的傻子們一定會第一時間跳出來大力支持。公司這次要瞄準的是一般大眾，行銷目標應該要擺在遊戲、公仔、床

10 譯注：雙關電影《蝙蝠俠3》（BATMAN FOREVER）的片名，片名直譯的意思是「永遠的蝙蝠俠」。

單、T恤的授權金上，而最有效的做法，就是買下大量的電視廣告時段。

但另一方面，基於文化傳統而非對前輩的尊重，公司也請了高齡八十的鮑勃・凱恩當新片顧問。有時候，凱恩會在訪談會上放下他一貫的推銷作風，而是把舒馬克拉到旁邊認真地討論事情，還會發表一些一般人喜歡談論的話題。

「他不喜歡我讓羅賓戴耳環。」舒馬克回憶道：「他不懂這件事的必要性在哪，而且一聽到新的蝙蝠裝上面有乳頭，他也一點都不興奮。凱恩每隔一段時間就會來找我說：『喬伊，這件事我搞不懂⋯⋯』」

不過凱恩畢竟還是個會乖乖執行公司政策的人，他會盡責地跟粉絲們透漏新片的內容。他在其中一次《漫畫現場》（Comics Scene）雜誌的訪談中表示：「我覺得方・基墨比前任蝙蝠俠更帥，而且體格看起來更有架式。這完全沒有否定米高・基頓的意思，他之前演得棒透了──只是方・基墨看起來更像我畫的蝙蝠俠。」

對華納公司來說，舒馬克也是個不可思議的奇蹟締造者：有史以來第一次，蝙蝠俠的商業大片不但在拍攝時程上完全沒有拖延，而且還省下了幾百萬美元的預算。

一九九五年四月，影片進入公開宣傳期，最亮眼的重點是導演舒馬克的好友赫伯・瑞茨（Herb Ritts）幫演員們拍攝的一系列宣傳海報。這時市面上也出現了超過一百三十種以蝙蝠俠為名，或與蝙蝠俠相關的商品，就連六旗樂園也推出了相關的雲霄飛車跟特技表演。蝙蝠俠在預告片開頭告訴阿福「我要買得來速」的片段，無可避免地被麥當勞剪了出來作廣告。全美國境內的西爾斯零售專櫃和華納專櫃，更是讓出了大量的陳列欄位給《蝙蝠俠3》的周邊商

品。

為了在群眾間炒起話題，華納除了使用這些安全有效的宣傳手法之外，還另外推出了一個全新的宣傳工具：《蝙蝠俠3》的官方網站。這是電影史上第一個為單一影片製作的專屬網站。

一九九五年六月十六日，《蝙蝠俠3》上映。首映三日的票房打破影史紀錄，高達五千兩百七十萬美元，美國境內總票房總計一億八千四百萬美元，比《蝙蝠俠大顯神威》多出兩千萬美元，全球票房則是三億三千七百萬美元。

當然，這部片注定只會得到褒貶參半跟負面意見兩種評價。在主流媒體中，《紐約時報》哀嘆得最大聲，對電影的非理性風格、定位，以及利用淺薄內容引起行銷狂潮的方式大力批評，認為本片「就像快樂兒童餐一樣，空有熱量，其他什麼都沒有」，而舒馬克喜歡把鏡頭對準蝙蝠俠的屁股跟護陰片[11]這件事，則成了《芝加哥太陽報》（Chicago Sun-Times）的評論重點。

即使如此，華納公司依然歡天喜地，因為從來有沒有哪部片的授權銷售額能像這部片這麼漂亮。據《華爾街日報》估計，光是本片的相關產品銷售總額，就能為時代華納集團賺進超過十億美元的營收。他們說，《蝙蝠俠3》是一條「電影和授權金利滾利的金礦脈」。

11
譯注：在男性下體前方遮住「重要部位」的飾片。

《蝙蝠俠3》很吸睛，但卻是一堆亂七八糟東西的總和。儘管如此，這部片還是有迷人的地方。

這部電影的品味很糟，華麗得很俗氣，裡頭一堆霓虹燈、螢光棒、螢光顏料，而且在許多方面它都錯得非常誇張，但在某一件事情上，它的方向是對的。

在影片中，飾演蝙蝠俠的方‧基墨握著繩索，從畫面外盪進鏡頭裡的動作，可能是所有蝙蝠俠影片之中最完美的。當然，這個動作一點也不寫實…方‧基墨的身體的彎曲度太大，垂盪的速度跟角度都太人工、太平順，為了入鏡而顯得太刻意，但重要的是，在舒馬克的美學堅持之下，蝙蝠俠的披風會在背後迎風飄動，而且飄動的感覺完全和亞當斯和羅傑斯在漫畫裡用一整頁大圖畫出來的一模一樣。

在這短短的幾秒鐘裡面，舒馬克真的讓電影變成了一本會動的漫畫書。但另一方面，編劇們原本想要重現四〇、五〇年代那個個性活潑、色彩繽紛的蝙蝠俠，這個願望卻因為一個很簡單的原因而失敗了…大家會想起亞當‧韋斯特。

韋斯特飾演的蝙蝠俠印象依然深植人們心中，在整個社會集體意識的邊緣縈繞不散。因

294

此，《蝙蝠俠3》雖然試圖模仿白銀時代漫畫[13]的調性跟敘事方式。金・凱瑞跟湯米・李・瓊斯詮釋反派的方式都故意過度戲劇化，而且全片的配色讓人眼花繚亂，但完全無法在沒看過舊漫畫的一般大眾身上發揮作用。這種做法反而讓評論家和影迷們以為舒馬克的目的是模仿六〇年代電視劇流行的那種阿哥哥美學。除此之外，舒馬克還在片中放了一些電視劇笑哏，像是羅賓在檢查反派老巢附近的地面材質時，說了一句：「蝙蝠俠，這些金屬都鏽出一堆洞了！」[14]這種笑點原本應該只有一小撮人懂才對，但由於電影實在太賣座，太多人看了這一段後聯想到六〇年代的回憶，於是它不但沒達成原來的目的，反而變成了被圈外人拿來取笑的理由。《蝙蝠俠3》像是一個太急於證實自己實力的巫師學徒，從虛空中招喚出了一個尚未死透的往日幽魂，給了幽魂一個可以憑依的實體──這幽魂披著藍色緞製的披風，還凸著小腹。

這個時候的重度蝙蝠粉絲們雖然未必認同波頓前兩部片的詮釋方式，但還是願意沉浸在整個蝙蝠俠的時代潮流之中。因為有電影的引領，阿宅的夢想成真了。蝙蝠俠終於可以用真面目示人，大眾終於看見一個並不溫良恭儉讓的壞蝙蝠俠：在一般觀眾圈，提姆・執導的兩部電影讓這位超級英雄大殺四方；在當代的漫畫裡，蝙蝠俠變得越來越極端！在新的電視動畫中，他甚至成了某種純粹力量的化身。

13 譯注：從五〇年代中期到七〇年代的世代。當時DC因為審查制度的出現而改變作風，漫威和其他公司也乘勢而起。此階段的漫畫在藝術性與商業性上都大幅提升。

14 譯注：原文 Holey rusted metal, Batman! 聽起來就像 Holy rusted metal, Batman!（「聖金屬鏽在上，蝙蝠俠！」）是六〇年代電視劇版羅賓實的代表性說話方式。

可是現在……舒馬克卻單槍匹馬一竿子打翻了過去三十年各方血淚耕耘的成果。蝙蝠俠突然被拖進了螢光顏料沼澤中，回到過去那些「POW！」、「ZAP！」的印象裡。

於是，無法接受這一切的粉絲們，覺得被背叛，產生了強烈的失落情緒而爆發。好啦，更正確來說，除了舒馬克繽紛俗豔的風格，電影中的同志元素，也是他們暴走的原因之一。

THE GAY STUFF

同志元素

蝙蝠裝有乳頭這件事很蠢、很白癡，是個笑話。不過有件事請特別注意：它真的就像我剛才說的那樣，完完全全是個笑話。

請注意影片中蝙蝠裝上乳頭首度亮相的方式：它出現在電影開場的「蝙蝠俠整裝待發」那段蒙太奇剪接裡面。過去提姆・波頓曾經在影片中做過類似的事，他用類似的方式向八〇年代的動作電影致敬，把連續的動作切成片段：手槍上膛、鎖保險、拉拉鍊。他用拜物的方式串接一個個裝備的特寫鏡頭，將它們呈現給觀眾。

但舒馬克的蒙太奇卻是把致敬改成惡搞。他的鏡頭全都盯在橡膠緊身衣下的角色身體特寫：手臂！下體！屁股！乳頭！這不但是在開《魔鬼司令》（Commando）跟《第一滴血續集》（Rambo: First Blood Part II）的玩笑，同時也在用溫和的方式甩超級英雄們巴掌，諷刺這些漫畫把角色身體完美化、物化的行為。舒馬克認為超級英雄和同志片之間有個交集：都有唯美化的

296

男性軀體。他覺得這件事有那麼點什麼，於是在執導的兩部蝙蝠俠電影中都放入了這個笑點。

《蝙蝠俠3》跟六〇年代的蝙蝠俠電視劇有個共通點。當時，電視劇在多齊爾的指導下，同時讓相信英雄蠢事的小朋友以及懂笑點的成年觀眾看得津津有味。舒馬克和多齊爾一樣，同時吸引了兩群取向不同的人，只不過這兩群人的差異不是年齡，而是性向。這部片的兩群觀眾分成了：一、男同志，二、其他人。

自從六〇年代電視劇下檔之後，坎普文化就出櫃了。它們現在成為了對自身的反諷[15]；人們刻意隱藏訊息的時代結束了，流行標語和諷刺修辭的時代結束了，用各種誇張的華麗手法去包裝俗艷無味事物的時代結束了，把自己扮成性無能的怪誕小丑，藉此貶低自己的時代，都結束了。由於美國性別平權史上的重要事件石牆暴動和愛滋危機[16]的發生，那道坎普文化過去坐擁精緻卻脆弱的高牆已經被時代磨去，同時在社會上留下了一些遺跡。人們比以前更憤怒，更難以動搖，更明確地表達出「性」的意識，心中不再有罪惡感。

許多人都會說到《蝙蝠俠3》的坎普層面。但這個時代的坎普已經逐漸脫離了舊時代的精緻路線，變得越來越反骨，越來越酷質上的不同；這個時代的坎普和六〇年代的已經產生了本兒。

15 編注：坎普文化將不被當時社會接納、容許的禁忌議題扭轉為「不同形式的美」，然而在一連串性別、性的真實抗爭、事件中，人們態度轉為嚴肅、過去讓與大眾審美、道德判斷不同的人事物有空間可喘息的坎普文化，就變成採取了最具娛樂性、最無法呈現其內涵嚴肅性的方式呈現其內容。

16 愛滋病在一九八〇年代才被獨立診斷為一種新的疾病。美國的愛滋病例首見於大城市的年輕男同志族群中，因此起初被誤以為是「專屬於同志的癌症」。

舉例來說，原本舒馬克打算找十四到十八歲的男孩來演劇中的羅賓，這樣螢幕上蝙蝠俠與神奇小子之間的關係就會更像是父子情誼，但他刻意把整件事往同志的方向導引過去，找了二十四歲的演員歐唐納，讓他穿上緊身衣，戴耳環，臉上掛著嘲諷的笑容。就這樣，蝙蝠俠和羅賓之間的關係從原本的「父子」設定，變成了「SM皮衣中年大哥和他的年輕叛逆小弟」。

當然，這部分的改變就這部片的其他部分一樣，做得並不夠細緻的同時，也做得太無害（但也許是刻意為之）。舒馬克對採訪者說，他想把片子拍得「性感有趣」，但拍出來的成品卻不但陰鬱，還帶著些怪異的性癖。好吧，起碼他把一個很好賣的羅賓塞進了電影裡，拍了些屁股的特寫。這些設計本來就沒有要嚴肅的意思，而且還真的讓男同志跟直女們在電影院座位上笑得花枝亂顫。

誰會為此不爽他呢？

A COMMUNITY OF COMMISERATION
網路宅宅取暖記

有的，還是有人不爽舒馬克，那就是阿宅粉絲們。對他們而言，提姆‧波頓的《蝙蝠俠》令人失望，《蝙蝠俠大顯神威》讓人洩氣，但舒馬克的《蝙蝠俠3》比上述兩部片的水準還低。就像過去那樣，他們在漫畫店、座談會裡表達不滿，在讀者來函專欄上一吐怨氣。在一九九五年，同好雜誌和巡迴動漫展已經聚集了一大群重度的蝙蝠宅和漫畫宅，社群規模一年

298

比一年大。他們在社群裡找到了堅定的友情和彼此競爭的勁敵，而且還根據各人的興趣在不同的子領域上有所專精：漫畫角色、繪師、編劇、故事線之類。

於是，當網際網路出現的時候，他們成了第一批使用者。從八〇年代中期開始，就已經有宅人在 Usenet [17] 的 rec.arts.comics 論壇進行討論；而隨著個人電腦逐漸走入每個家庭，漫畫網路也正在不斷擴張。一九九五年《蝙蝠俠3》上映的時候，一個叫做麥克．杜蘭（Mike Doran）的網友就開始在 Prodigy 留言板上貼新聞。後來，那個論壇發展成了著名美漫網站 Newsarama。約拿．威蘭德（Jonah Weiland）建立了一個留言板來討論 DC 的短連載《天國降臨》（Kingdom Come），那個留言板後來變成了另一個著名網站「漫畫資源網」（Comic Book Resources）。哈利．諾爾斯（Harry Knowles）則是打造了網站「不酷新聞」（Ain't It Cool News），專門討論未上映影片的相關謠言。隨著網際網路日益壯大，漫畫的網路也隨著同步成長，幾百個網站跟新聞群組出現了，各自討論不同的漫畫作品、角色，以及作者。同時，漫畫相關媒體也如雨後春筍般竄出，內容與內容之間連結成一座龐大無比的複雜網路。

網際網路的發展，讓阿宅們在既有的人際網路上，又多加了一層即時互動的數位機制。漫畫店給了成年的宅人們一個避風港，讓他們在買《紫晶公主》[18]（Amethyst, Princess of

17　編注：早期的電腦網路系統之一，形式類似現今的論壇、PTT。使用 Usenet 網路協定的電腦，可以共享相同的資料，這些資料會存在各地擁有相同 Usenet 網路協定的電腦中，不會因其中一台電腦刪除資料而銷毀。

18　《紫晶公主》：DC 旗下的作品，描述一位孤女發現自己是來自奇幻寶石世界的公主，而她的家鄉正受到邪惡的勢力威脅，便回到奇幻寶石世界奮勇對抗惡勢力的冒險故事。

Gemworld）的時候可以不用承受店員的異樣眼光。網路留言板的出現，更是讓使用者可以完全匿名，人們在線上的身分可以混合各種年齡、種族、生理性別、社會性別、婚姻狀態、政治傾向，就像角色扮演遊戲一樣。原本會因為面對面溝通而感到痛苦，或者感到困惑的人們，在線上可以寫出優雅、細密的文字，針對各自感興趣的事展現出自己的立場和智慧。

網路是一個匿名的社群，也是一個人們獲取資訊的媒體，它像雙面刃，在賜福人們的同時也帶來詛咒。不過，彼時衝在浪潮前端，湧入蝙蝠俠相關論壇的大批宅人們所在的網路上，幾乎一面倒地遍地詛咒舒馬克，很少好話。論壇上有許多彼此取暖的留言串，標題像是「你該對蝙蝠俠好一點！」（Batman deserves BETTER!）、「如果做不出《蝙蝠俠：元年》那樣的作品，就乾脆別做！」（GIVE US YEAR ONE OR DON'T BOTHER）還有只用單詞作標題的文章：「同性戀！！！！！！！」。這些討論串的標題都像咆哮體：每個字母都大寫，一堆感嘆詞，內容則是只有粉絲才懂的牢騷、激情，與怒火。但就像真實世界裡的困境一樣，無論宅人們在網路這個新興的小圈圈裡罵得多凶，都無法獲得圈外廣大群眾們的注意。

但這個局面，即將有所改變。

就在《蝙蝠俠3》拿下破紀錄票房的幾週後，華納宣布他們要加速第四部蝙蝠俠電影的拍攝進度。新的續集將在兩年內上映，導演一樣是喬伊・舒馬克。

THE ICE-PUNS COMETH [19]

冷笑話來了

「我覺得我們在《蝙蝠俠3》裡面所做的，就是加入大量幽默、大量繽紛色彩，以及大量動作場面，」舒馬克說：「而如果觀眾喜歡，我們可以照同樣的方法給他們更多的歡愉與樂趣。」

於是他們把波頓從此踢出了蝙蝠俠圈子，換上彼得·麥克格里格－斯科特（Peter Macgregor-Scott）當製片。新編劇是艾基瓦·高茲曼（Akiva Goldsman），他和舒馬克曾經在從洛杉磯飛到密西西比的飛機上，寫好《殺戮時刻》（A Time to Kill）的劇情大綱。

公司把影片部分的控制權完全交給了導演舒馬克，讓他盡情施展在《蝙蝠俠3》使用的技巧，而且鼓勵他變本加厲；後來的新作宣傳標語「給你更多英雄……更多惡棍……還有更多動作場面」（More Heroes... More Villains... More Action）就是從這個概念演變來的。新電影的一切都變得過分巨大，和當時超級英雄漫畫流行的誇張風格剛好遙相呼應；蝙蝠洞變得前所未有的巨大，裡面可以停放一台比以前更大的新版蝙蝠車、一台雪上摩托車、一台風扇汽艇，還有兩台蝙蝠機車。

華納的授權行銷部門還找來了玩具公司肯納製品（Kenner Products）的代表，在片中新

增了一些適合改編成玩具的道具。於是，每樣東西都比前作更巨大，包括乳頭跟護陰片：新版的蝙蝠裝把乳頭凸到可以掛鑰匙，羅賓和蝙蝠俠的下體則是大到好像是在看希臘喜劇《利西翠姐》

（Lysistrata）20。

劇組這次已經完全不打算假裝新片跟漫畫有什麼關係了。編劇高茲曼和導演舒馬克從一開始就表明《蝙蝠俠4：急凍人》21的取材對象，就是六○年代的蝙蝠俠電視劇。高茲曼的劇本草稿裡面引了許多電視劇的段子，他甚至讓蝙蝠女孩在某個武打鏡頭裡面，每打出一拳就大喊一聲「Ｐｏｗ！」、「Ｚａｐ！」對這樣的安排，高茲曼說：「這感覺很棒啊。」

這些笑點大部分後來都被刪掉了，因為這樣才有空間放一堆跟「冰」有關的雙關冷笑話，不過蝙蝠女孩對電視劇致敬的那一幕倒是留了下來。雖然說，蝙蝠女孩作為高登局長女兒的背景，被改成了阿福的姪女。

片中反派「急凍人」（Mr. Freeze）的原始設定來自《蝙蝠俠：動畫系列》中獲得艾美獎的〈冰之心〉（Heart of Ice）這集。聰明的科學家在冷酷無情的外在形象下隱藏著一顆熾烈的心，致力於尋找解藥拯救患絕症的妻子。舒馬克保留角色的背景故事，將其他部分的設定幾乎全部改寫，讓角色擁有六○年代反派們的那種宏大目標。舒馬克認為急凍人是「宏偉、強壯，宛如冰河裡雕出的雕像」，另外，六○年代電視劇中演員，全都以條頓人22的口音來詮釋急凍

20 譯注：古希臘喜劇。反戰的雅典女性聯合起來進行性罷工，逼得男性停戰的故事。

21 編注：中譯片名凸出了此片由阿諾‧史瓦格辛飾演的急凍人一角。

22 條頓人：古日耳曼人的一分支，後來泛指日耳曼人與日耳曼人的後裔，或是德國人。

人這角色。在這兩個條件交織之下，阿諾‧史瓦辛格便理所當然地成了本片急凍人的最佳人選[23]。然而，讓阿諾拍片所費不貲，因為《蝙蝠俠4》，阿諾拿到了他那段黃金時間中最高的片酬：兩千至兩千五百萬美元的費用，外加從授權商品抽成的權利。

毒藤女則由烏瑪‧舒曼（Uma Thurman）飾演。毒藤女是個比較資淺的反派，直到一九六六年才在漫畫中登場，之前曾經在《蝙蝠俠：動畫系列》中出現過，但還沒有上過大銀幕。舒馬克建議烏瑪‧舒曼忘記過去一切的演員訓練，用自己的方式詮釋角色，而她聽從導演的話，以自己的理解與體會，將這角色詮釋為介於梅‧蕙絲[24]（Mae West）和變裝皇后之間的人物。

在前一部電影裡飾演蝙蝠俠的方‧基墨有一些其他戲約上的糾紛，讓舒馬克對他的觀感變差。喬治‧克隆尼（George Clooney）此時出現，簽下了新片的主角約。由於拍攝這部片的時候，他同時在華納的另一部電視劇《急診室的春天》（ER）裡面有個角色，於是他把時程排開，兩邊交錯進行。從週一到週四這段時間，他是道格羅斯（Doug Ross）醫生，而週五到週日，他是黑暗騎士。

這個嘛……其實好像也不算是黑暗騎士。真要說起來，他還比較像「夕陽騎士」。喬治‧克隆尼針對他飾演的角色表示：「蝙蝠俠也該享受一下自己身為蝙蝠俠的身分了吧。」他一邊說，舒馬克一邊幫腔：「這次的蝙蝠俠太忙了，忙到無法繼續沉浸在失去雙親的傷

23 譯注：美國著名演員、劇作家、性感偶像。愛講黃色笑話，在當時經常引發尺度爭議。她也是達利名作《梅蕙絲房間》的靈感來源。

24 編注：阿諾‧史瓦辛格是奧地利人。

痛之中。」

延續前三部片的傳統，華納這次也找了蝙蝠俠初創時期的作者鮑勃‧凱恩出來安撫蝙蝠粉絲。「我覺得克隆尼會是最棒的蝙蝠俠，」他受訪時表示：「克隆尼溫柔、優雅，而且輪廓漂亮、下巴方正，很符合蝙蝠俠在漫畫裡的形象。」

凱恩刻意提到下巴這件事，對一般人而言也許很怪，但對於宅人們來說卻是刻意傳遞的訊息。這些蝙蝠粉絲們之前就因為米高‧基頓的下巴而發動過抗議。就連第一集的製片麥可‧烏斯蘭，都曾對蝙蝠俠演員的下巴表達過不滿，直到導演波頓不耐煩地告誡他：「一個人有方下巴，不代表他能當蝙蝠俠。」他才罷休。

但凱恩知道，蝙蝠迷之所以會執著於銀幕上蝙蝠俠的下巴線條，其實背後有更深層的原因。蝙蝠俠的戲服跟超人不一樣，如果演員全身都包著這時代流行的肌肉重裝甲，那麼觀眾唯一能看到的身體特徵，就只有下巴了。粉絲們渴望在影片裡能找到一些救世主彌賽亞式的東西，他們期待製片會信守承諾，忠實保留一些原著的特徵。而蝙蝠俠演員的下巴線，就是蝙蝠俠原作的第一個特徵。

正如凱恩所想的，克隆尼很符合角色的視覺形象。宅粉們雖然注意到電影映前訪談中透漏了新作中的蝙蝠俠會比以前更明亮、更外向，更像是風光明媚的加州馬林郡，但在當時，也許因為克隆尼下巴的關係，他們沒有什麼立即性的抗議。

影片的開拍日期雖然比預想的晚了一個月，但在舒馬克的掌握之下，大家的工作效率又高，氣氛又和諧，拍攝工作還是比預定的時程表早了兩週結束。華納對導演的能力滿意至極。

片子還沒殺青，就直接拍板同意要再來一部「蝙蝠俠第五集」。

一九九七年二月，《蝙蝠俠4：急凍人》承襲過去一貫的做法，讓戲院版預告片在《今夜娛樂》裡首播。預告片之後，那些老牌有效的行銷策略立刻緊接而來：華納砸下一千五百萬跟時下流行的廠商：菲多利（Frito-Lay）、家樂氏（Kellogg's）、Amoco 石油、Taco Bell 談授權，並處理相關的行銷推廣。電影相關商品推出超過兩百五十種（甚至還推出了罕見的蝙蝠女孩公仔）。分析師們預測，授權商品可以替華納帶來十億美元的收入。其中一位表示：「如果要生產授權商品，蝙蝠俠電影是最安全可靠的合作對象。」

不過，這時候出現了一個新的變數。

DIAL-UP DUDGEON
數據機裡的怒火

研究蝙蝠俠的學者威爾·布魯克（Will Brooker），在二○○一年的著作《脫下面具》之中，列出了從《蝙蝠俠4》從二月電影版預告片首映，到七月電影正式上映之間，幾則在著名蝙蝠俠留言板上面出現的貼文。

憤怒和不滿的聲音在「蝙蝠披風」（Mantle of the Bat: The Bat-Board）這類的留言板上越來越大。在新片的海報推出後，粉絲們心中的反感情緒一天比一天更巨大，他們的矛頭一頭指向舒馬克，另一頭則插在亞當·韋斯特陰魂不散的遺緒上。某些人甚至開始把波頓的電影當成

「美好的往日」來懷舊。

這些文章這麼說：

「我要暈倒了，《蝙蝠俠4》怎麼被搞得這麼坎普！與其讓蝙蝠俠走明亮坎普的路線，我還寧願他黑暗一點。」

「拜託誰去跟華納講一下，跟六○年代電視劇的蝙蝠俠比起來，就連小朋友都會選擇黑暗騎士蝙蝠俠，好嗎？」

布魯克指出：「這些發言者似乎完全將自己建構成某種邊緣化的不幸形象，對官方做的決定以及粉絲圈外廣大民眾的意見，完全無計可施。」這種意見在三十年前的《蝙蝠瘋》同好誌也出現過，投稿者認為有人從自己手中奪走了真正的蝙蝠俠，於是把心中怨氣用打字機打在蔥皮紙上寄給雜誌。不過在一九六六年，讀者裡只有一小部分有足夠動力會寫信給同好誌或讀者投書表達不滿；然而在《蝙蝠俠4》上映該年，不滿的讀者數量已經成千上萬，而且在網路上發文表達不滿的方式既不用花錢買郵票，也不用花時間等回應，只要在鍵盤上敲幾個字，讓數據機撥接個幾聲，就能把各種不同的意見以及心中的怒氣，發送到公開場合。——直到某一天，事情演變成華納認為他們可以不必理會這些在網路上醞釀的阿宅之怒。

無法坐視不理的程度。

《蝙蝠俠4》上映的數週之前，哈利‧諾爾斯（Harry Knowles）的「不酷新聞25」網站出

25 不酷新聞：一九九六年開始營運，以即將上映的電影、電視劇和漫畫為主的新聞網站，著重於科幻、恐怖小說、超級英雄作品與動作片。

現了一連串由試映會觀眾撰寫的熱門評論。幾天之內，出現多篇對電影痛加撻伐的文章，有些

文章還透出自忠實粉絲之手，字字控訴著對這部片的嘲諷與不信任。

在「不酷新聞」網站上的討論串，和「蝙蝠披風」留言板上面的吹毛求疵之間，有一個清

楚易懂的差別：瀏覽數。一九九七年五月，「蝙蝠披風」網站的總瀏覽次數，從開站以來總

共是三萬兩千兩百九十一次，但「不酷新聞」網站的總瀏覽數，卻超過兩百萬。

在《蝙蝠俠4》預告片首映幾個月後，諾爾斯與他的網站在《紐約時報》的報導下，成為

「全好萊塢最可怕的噩夢」。

但諾爾斯的網站可怕之處不僅如此——這網站竟然還開始報導好萊塢的電影新聞了。電影

試映會後的謠言風向，對相關的新聞報導和電影評論有影響力，而諾爾斯竟然開始帶風向。

「網站上有人在放謠言，說我們正在重拍《蝙蝠俠4》的結局。」克里斯·普拉（Chris Pula，

華納行銷部長官）表示：「風向一夕之間就這麼被帶起來了，每個人都給我們公司打電話。事

情糟透了，因為我這時才突然明白他們的影響力有多大。」

這位行銷長官在接受《時人》雜誌採訪時，忍不住感嘆當下時代改變，事情也跟著改變的

困擾：「現在隨便哪個人，只要有台電腦就是一家報社了……網路上只要一個人來鬧，就可以

讓公司原本準備好的整套行銷計畫跟著改方向。」

附帶一提，說完這些話之後不到一個月，這位行銷長官普拉就掰了。

雖說如此，酸味十足的風向沒有嚇倒片商的宣傳軍團。一切照樣進行，他們把劇中的大明

星扔上《歐普拉脫口秀》、扔上《今夜秀》，還做了一集「《蝙蝠俠4》獨家專題特別節目」。

同年六月二十日，被風向打得遍體麟傷的電影《蝙蝠俠4》終於首映，評價一面倒地糟糕。《紐約時報》用力地擠出一些對毒藤女的讚美之聲，但也同時認為這部電影「淺薄華麗、毫無節制」。至於當時合作電視影評節目的吉恩·西斯克爾（Gene Siskel）和羅傑·艾伯特（Roger Ebert），則分別給出了「味如嚼蠟」和「枯燥沉悶」的評語26。

不過，重度粉絲們真正會看的評論，只有網路上諾爾斯寫的文章。雖然那篇文章充滿錯誤的文法跟拼字錯誤，但它滿足了激情粉絲們的需求：

「接著喬伊·舒馬嗑（＊拼錯字）的名字打在了銀幕上，電影院裡全都是噓聲。觀眾們都在噓導演的事可不常見呢。這種事以前沒發生過吧？各位，我現在要勸大家都去做一件很邪惡（＊拼錯字）的事情，一件違反我道德良知的事情，這件事就是去看《蝙蝠俠4》。為什麼在我對舒馬克尖叫、扭曲、痛苦、失去信心之後，還叫你們去看呢？因為無論你們聽到多爛的評論，都還比不上自己去戲院被這部二億噸的山寨大炸彈轟轟劣劣（＊拼錯字）地炸一次。這部片超爛，爛得很可怕，演員們頂級的演技全都被華而不實的製作方式毀了。不管我說什麼都比不上你自己去看一次。如果你是蝙蝠粉，這部片會讓你憤怒滿點、失去信仰；如果你不是蝙蝠粉，它則會讓你覺得無聊透頂。」

至於在「蝙蝠披風」留言板上面的評論呢，一言以蔽之，即是「充滿憤怒，讓人失去信仰」：

26 艾伯特在文章裡夾雜了一句關於蝙蝠俠下巴線的八卦評論：「雖然如此，克隆尼的下巴還是最棒的啦！」他背叛了那個在《芝加哥太陽報》（Chicago Sun-Times）身為忠實蝙蝠粉絲的自己。

「你他媽的在開我玩笑是吧？我要把舒馬克釘在十字架上，吊在全好萊塢最高的大樓樓頂！」

「舒麥課（＊拼錯字）你這小雜碎！到底是哪個狗娘養的，把蝙蝠俠這麼酷的東西放給你來導！」

「你腦包喔？多少讀點漫畫好嗎？……拍這什麼鬼啊！而且那個蝙蝠裝上的奶頭是怎樣！」

就這樣，《蝙蝠俠4》成了史上第一部沒有破票房紀錄的蝙蝠俠電影，首映三日的票房是四千四百萬美元，排名第十七，比《蝙蝠俠3》整整少了一千萬，而且在隔週末，票房更是大幅滑落百分之六十三。這部片的全球票房是二億三千八百萬美元，雖說依然算是成功，但美國國內的戰績卻只有一億七百萬美元。

導演舒馬克堅信這一切的問題都是「不酷新聞」網站爆出一堆「黃色新聞」[27]害的。他在映後座談發表了一些很有哲理的未來展望：「我還想再拍一部，不過目前應該先暫時緩緩。」

接著他說：「我想我太專注於拍出一部適合闔家觀賞的電影，因此讓老漫迷們失望了。之前我收到了幾萬封家長們寄出的信件，他們都想要有一部電影，能讓他們帶著孩子一起看。」

這句話很快地就成為他試圖自圓其說的著名藉口。

27　譯注：Yellow journalism。為了吸引注意力不擇手段的報導手法，包括標題殺人、愛報腥羶色、用詞煽動等等。雖然叫做黃色新聞，但未必和情色有關。

「一件貼身的橡膠緊身衣，點燃了女孩......在雙唇間的慾火！」28

我們來看看舒馬克把這部「能讓他們帶著孩子一起看的」蝙蝠俠電影拍成了什麼樣子...某

個男人被綁在桌子上，毒液注入了他的身體，把他變成了一隻怪物；另外有個男人因為想殺一

個女人，就把她扔進了玻璃缸裡方便「料理」；還有一個女人一邊跳著脫衣舞，一邊說著色色

的雙關語，什麼「蜜穴」啦，什麼「濕的時候很滑」啦......

舒馬克的問題既不是暴力也不是黃腔，而是他不誠實的態度。他說這部片之所以會失敗，

是因為要考量兒童觀眾的需求，卻又幫片中充血的乳頭跟下體辯護。舒馬克隨後表示...「片中

用了許多方式頌揚角色們的性與美，我會為此負責。這是蝙蝠俠漫畫的其中一種趣味。」

之前的《蝙蝠俠3》，是以過度誇張的方式強調一九六六年蝙蝠俠電視劇的坎普美學。《蝙

蝠俠3》在蝙蝠俠的角色設定和世界設定上，都和其他電影一樣有憑有據：帶著信用卡出現在

募款晚會上的蝙蝠俠，和潛伏在高譚倉庫區陰影裡的蝙蝠俠，兩者必須同時存在，缺一不可。

但到了《蝙蝠俠4》，一切都刻意過頭了。這部影片忽略了一件事...六〇年代的坎普帶著

一種羽毛圍巾的感覺；但是到了八〇與九〇年代，觀眾的眼睛變得很利，在看反諷的時候不會

放過任何一個細節。一九六六年電視劇裡面那些過度精巧，演技過度誇張的反派，還有那些老

28 譯注：片中毒藤女挑逗蝙蝠俠的台詞。

掉牙的雙關語，這時候已經不合觀眾的口味了。這時候的社會喜歡用比較安靜、不刻意的方式，來諷刺大家喜歡的東西。這個時代的諷刺變得更尖銳、更知識導向、更自制、更一絲不苟。看起來用力過頭的東西，在這時代是絕對不會被接受的。

然而《蝙蝠俠4》卻反向而行。它是加強版的《蝙蝠俠3》，而且無論是在粗野還是鋪張程度上面，它都用盡了全力，宛如歌舞伎，表現出過度豐沛的感情，這是坎普美學的著名特徵。因此，舒馬克不但沒有把一九六六年電視劇那種毫不費力的流行美學搬進一九九〇年代；反而把一部電影拍得滿頭大汗、癡肥臃腫，乍看之下充滿狂熱但又顯得缺乏生機，就像是一部食古不化的過氣作品。

CRYING FOR BLOOD

嗜血狂吼

雖然《蝙蝠俠4》的票房不如預期，但相關的玩具、飾品、衣服的營業額卻高達一億兩千五百萬，這讓華納的行銷和授權部門相當開心。他們決定不管粉絲們的怒火，繼續經營蝙蝠俠這條產品線。公司找了馬克・普羅塞維奇（Mark Protosevich）撰寫第五集的電影劇本，名稱暫定為《蝙蝠俠凱旋歸來》（Batman Triumphant）。新片導演還是舒馬克，上映日期則更進一步提早到一九九九年夏季。同時，當網路上對於《蝙蝠俠4》的嘲笑與不滿結束之後，各種關於新作演員陣容與故事情節的謠言，開始喧囂塵上。

蝙蝠俠在新編劇普羅塞維奇劇本裡面要對付的對象，是《蝙蝠俠：動畫系列》裡出場過的小丑女哈莉・奎茵（Harley Quinn），但在電影裡她從「小丑的女友」變成了「小丑的女兒」，同時還會有一段小丑復活的幻覺。整體故事色調更黑暗、更冷硬，敘事規模變小，和角色貼得更近。

角色人選的謠言在網路上傳得到處都是，例如：「霍華・史登（Howard Stern）要扮演稻草人」、「瑪丹娜出演哈莉・奎茵」之類的。另一方面，把大量網路資源投在一些未經證實的「業界消息」上的兩個網站：「即將上映」（Coming Attractions）和「黑暗地平線」（Dark Horizons），反倒對謠言興趣缺缺，都拒絕報導《蝙蝠俠5》的新聞與相關猜測。

同時，網路上鄉民們對舒馬克的怒火也延燒得越來越厲害。網友們建立了一些網站，目的單純只是為了把舒馬克踢下蝙蝠俠的導演席。這些網站的名稱都很開門見山，像是「反舒馬克蝙蝠網」（Anti-Schumacher Batman Website）、「提著喬伊・舒馬克的頭來見我」。憤怒的網友們在這些網站上細數導演的諸多罪狀，彼此爭辯心中的角色候選名單和希望能在電影中出現的場景，也一起緬懷波頓執導電影的美好往日。

例如，有一篇文章就這麼寫道：「無論你同不同意，提姆・波頓對蝙蝠俠的看法就是獨樹一格。喬伊・舒馬克（我真想把他打個鼻青臉腫）則是想把電影變成六〇年代的電視劇，又在影片裡搞那些性性暗示（＊拼錯字），結果毀掉了蝙蝠俠系列的價值。」

這些文章罵得不留情面，但並沒有轉移到乳頭跟屁股的問題那裡，沒有變成某種祕而不宣的恐同情緒。喜歡蝙蝠俠的網友們，把批評重點集中在舒馬克用電影推蝙蝠俠上市場的方式

312

上。

在「提著喬伊舒馬克的頭來見我」的網站首頁上，可以看到這樣的文字：

「我們是讀蝙蝠俠長大的。如果蝙蝠俠被商業機制剝削，目前的狀況就是這樣，我們就會火大。」

也許，對蝙蝠阿宅們而言，最能明確表達心聲的一句話，就是：「這些問題都是一般觀眾造成的。」

他們就像一九六六年的蝙蝠俠粉絲一樣，懷疑是一般觀眾把蝙蝠俠導入了歪路，急著要把他們的英雄從他們手裡搶回來。他們認為，這個世界已經把「他們的蝙蝠俠」扭曲得不成人形了。如今，蝙蝠俠必須從公眾領域中撤退，因為漫畫才是他的家。如果蝙蝠俠再不回來舔乾淨自己的傷口，就只好在外面舔自己的乳頭了。

每個蝙蝠宅們心中最黑暗，最孤立保守的角落，都潛藏著這樣的怒火。多少年來，他們無法遏止心中對蝙蝠俠的狂熱，但又覺得他們的意見會讓自己被社會排擠、變成一般人嘲弄的對象。於是他們選擇退回阿宅圈。

但他們從來沒有忘記過這些事，而且他們還要確保一般人也和他們一樣沒有忘。雖然說在尋找同好的時候，阿宅們通常是開放而包容的，但他們也經常會被熾烈的熱情驅動，忘記考量某些因素。宅文化在本質上就不容易冷靜，傾向於忽視細微的差異，傾向於消滅各種曖昧不明的部分。它容易把人們的想法推往光譜的兩個極端，那就是：我的版本最好，你的最爛。

更重要的是，只要你跟我喜歡東西的方式不一樣，喜歡的程度、喜歡的理由不完全一樣，

你就是錯的。

在一九九七年，網路世紀其實才剛開始露出曙光。但這時候的蝙蝠粉絲們，已經開始懂得四處發聲，讓自己的怒吼傳遍線上的每個角落。

ASSORTED ABORTED ATTEMPTS
多變多廢的計畫

在喬治·克隆尼宣布不想再穿蝙蝠裝之後，華納正式決定中止「蝙蝠俠凱旋歸來」的拍片計畫。從那之後幾年之中，喬斯·溫登（Joss Whedon）寫了一個全新的蝙蝠俠背景故事，而同時由於當時的好萊塢裡出現了好幾份帶有《駭客任務》（Matrix）味道的劇本，也有謠言認為有人去找卓斯基姐妹（Wachowskis）寫了一部這種風格的蝙蝠劇。除此之外，據說提姆·波頓還要親自執導一部百老匯大製作：《蝙蝠俠：音樂劇》（Batman: The Musical）[29]不過這件事從來沒有成真。這時候的舒馬克也正忙得不亦樂乎。一九九八年的他正打算改編一部規模較小，風格較為黑暗、邊緣的蝙蝠俠作品：《蝙蝠俠：元年》。

不過這部作品沒有讓華納上鉤。華納此時正在籌畫另一部同樣黑暗路線的作品，名字叫做《蝙蝠俠：黑暗騎士》（Batman: DarKnight），講述布魯斯·韋恩年老退休之後，因為蝙蝠

29 值得一提的是劇中的小丑唱了下面這段令人難忘的歌詞：「A&F的男孩哪裡來？」（（蝙蝠俠）這些超棒的玩具又哪裡來？」（*A&F（Abercrombie & Fitch）是美國的著名成衣零售商，主營年輕服飾。）

俠被誤控謀殺而重出江湖的故事。舒馬克發現華納猶疑不定的態度之後，正式在一九九九年退出了蝙蝠圈。到了二〇〇〇年，華納公司宣布他們不打算做《蝙蝠俠：黑暗騎士》，而是改為考慮下列兩部作品：把旗下動畫電視劇《未來蝙蝠俠》（Batman Beyond）改編成真人版，或是讓《蝙蝠俠：元年》的作者本人——法蘭克・米勒寫劇本，然後交給戴倫・亞洛諾夫斯基（Darren Aronofsky）拍成電影。

真人版的《未來蝙蝠俠》還沒來得及製作，劇本就胎死腹中。同時，華納電視網原本打算製作一部叫做《布魯斯・韋恩》（Bruce Wayne）的劇集，講述十幾歲的布魯斯周遊列國，練出一身蝙蝠俠本事的過程，這個計畫則是進行到一半就停了下來，因為華納高層擔心劇集會跟亞洛諾夫斯基的電影衝突。

事實是，兩者衝突的機率實在太低。亞洛諾夫斯基跟米勒想做的東西相差太多。在《好萊塢電影編劇揭秘：解密那些天折大片背後的故事》（Tales from Development Hell）一書裡，亞洛諾夫斯基告訴作者大衛・休斯（David Hughes）說：「我想在那部片拍出的調性，是混合《猛龍怪客》[30]（Death Wish）或《霹靂神探》[31]（The French Connection）風格的蝙蝠俠。」

而在影片獲得華納更多關注之前，「不酷新聞」網站在二〇〇一年出現了一篇文章，聲稱看到了米勒的劇本草稿，而且給出了很苛刻的評價。雖然這片文章的真實性被華納否認，但卻依然對電影計畫造成了傷害。《蝙蝠俠：元年》的拍攝計畫在掙扎了一年之後，遭到正式取消。

30 譯注：著名的復仇電影系列。主角的美麗妻女慘遭殺害之後踏上尋仇之路。

31 譯注：以真實事件改編的著名犯罪電影。

同年，《火線追緝令》（*Se7en*）的編劇安德魯·凱文·沃克（Andrew Kevin Walker）寫了一部「蝙蝠俠對超人」（Batman vs. Superman）[32]的劇本，預計交由沃夫岡·彼得森（Wolfgang Petersen）執導。這部劇本裡面什麼元素都有，故事敘述小丑死而復活之後，殺死了布魯斯韋恩的女友，蝙蝠俠憤而走上尋仇之路，必須靠正打算跟露易絲·蓮恩離婚的超人才能阻止。然而，最支持這個企畫的人後來離開了華納公司，片子最後也因此告吹。

THE EARTH MOVES
情勢瞬變

在這個時候，蝙蝠俠則正忙著在各個漫畫作品中趕場。市場上出現了一系列的單篇作品，讓蝙蝠俠乖乖地跟美國隊長、超時空戰警（Judge Dredd）、異形、終極戰士（Predator），以及各種其他出版社的英雄們一起聯合作戰。這些作品人氣更高，市場反應更好，銷售數字更是漂亮。到了一九九五年，DC以季刊選集的方式推出了《蝙蝠俠編年史》（*Batman Chronicles*），把連載中的蝙蝠漫畫從原本的四部擴增到五部，漫畫店因此每週都會出現一本蝙蝠俠的新刊。

到了下一年，為期四期的選集《蝙蝠俠：黑白世界》（*Batman: Black and White*）登場。這個企畫集結漫畫界最強的作者與繪師，擺脫蝙蝠俠歷史的限制，敘述完全獨立的故事，用黑白的

畫面塑造出精煉極簡的作品。這些作品極具原創性、風格獨特，作品中的元素完全不同於當時主流的超級英雄漫畫。然而，這本選集的銷售額卻不理想。年度銷售排行榜頭重腳輕，最暢銷的《閃靈悍將：穿心魔》（Spawn: The Impaler）和《殺戮／金鋼狼》（Deathblow/Wolverine）這些漫畫平均賣出十五到二十萬本，幾乎吊車尾。排在第一百六十六名的《蝙蝠俠：黑白世界》卻只賣出六萬本。

編劇傑夫・洛布（Jeph Loeb）和繪師提姆・賽爾（Tim Sale）從一九九六年十二月開始連載一部為期十三集的《蝙蝠俠：漫長的萬聖節》（Batman: The Long Halloween）。這部帶著《教父》（The Godfather）風味的作品聚焦在兩個敵對的黑幫家族之間，讓高譚市的設定變得更加豐富，成為了後來克里斯多夫・諾蘭拍攝蝙蝠俠電影時的養料。此外，每一期的漫畫也各自介紹了蝙蝠俠世界中不同的反派角色。這部作品走回了犯罪小說的根本路線，受到評論家與粉絲的熱烈歡迎，之後更衍伸出了兩部續作。

然而，蝙蝠俠作品中最受矚目的，莫過於編劇格蘭特・莫里森和繪師霍華德・波特合作重啟的《ＪＬＡ》[33]（Justice League of America）。蝙蝠俠作品大多不太暢銷，逼DC旗下的「七巨頭」合作奮戰。他把這七位最有名的超級英雄比擬為希臘眾神，蝙蝠俠則是其中的冥王黑帝斯。在莫里森的掌控下，唯一沒有超能力的蝙蝠俠成為《ＪＬＡ》故事的敘事者，而在故事後了年度排行榜的第六十七名。莫里森讓劇中的世界陷入毀滅性的危機，蝙蝠俠作品大多不太暢銷，但《ＪＬＡ》卻爬上

33 譯注：常譯為《正義聯盟》或簡稱《JLA》，但DC與華納旗下有許多作品的中譯都有「正義聯盟」字樣。為避免混淆，此處採簡稱。

期末日將臨，世界一片混亂時，蝙蝠俠更成為最重要的角色。莫里森筆下的蝙蝠俠是全世界最強的戰術家，是一位沉默寡言、冷血無情、重視效率的領袖，在各種緊急狀況下，他都能提出應變方案，一計之後還有一計。

在接下來的幾年裡，莫里森對蝙蝠俠的詮釋無論在漫畫還是在其他媒體中，都產生了巨大的影響力。歷史的巨輪再次轉動，將蝙蝠俠的敘事帶往另一個方向。

打從初次登場以來，蝙蝠俠已經在三種不同的形象中輪迴了兩次。起初他是孤獨的復仇者，後來變成羅賓的父親，然後是整個蝙蝠家族的領袖，最後又回到原點。在五〇年代與七〇年代，蝙蝠俠都曾經是團隊中的家父長34，如今他再次回到家父長這角色，帶領著羅賓、夜翼、女獵手（Huntress）、神諭35（Oracle）、貓女、死亡天使，以及其他任性的夥伴們，一起打擊犯罪。

而再過不久，蝙蝠俠就會需要所有盟友的幫忙。編輯歐尼爾和旗下的編劇們即將在主線故事中引爆一個大事件，讓蝙蝠俠在接下來的兩年忙得不可開交。

這個大事件的點子源自於一九九六年三、四月出版36，橫跨十二本蝙蝠俠相關作品的故事。

該故事中的高譚市因為病毒肆虐而遭到隔離。這系列連載結束後，又出現了一段連載十四期的

34 或者說，蝙蝠大家長（Baterfamilias）？

35 編注：原本的蝙蝠女孩，高登局長的女兒芭芭拉·高登。

36 譯注：原文寫成一九六六年。但文中敘述的應為一九九六年的跨界事件〈蝙蝠俠：感染〉（Batman: Contagion），以及〈蝙蝠俠：遺產〉（Batman: Contagion）。

後續，敘述之前的病毒發生突變，蝙蝠俠和正義夥伴們尋找病毒源頭，這才發現元凶是拉斯‧奧‧古。這兩個故事都告訴了讀者，要讓維持高譚市運作的各種結構陷入一片混亂，是多麼簡單的事。

到了一九九八年三月，混亂重臨高譚。在編輯與作者們的通力合作下，DC世界出現了一場影響每一部蝙蝠俠漫畫，長達十八個章節，延續了一整年的巨大重點事件：「無人地帶」（No Man's Land）。故事中的高譚市出現規模七點六的大地震，韋恩大宅和蝙蝠洞都被震毀了。美國政府棄高譚於不顧，切斷高譚與其他地區的聯繫。此時，蝙蝠俠和盟友們在城市中奮戰，努力保衛高譚的和平。

編輯歐尼爾長久以來想讓整個蝙蝠俠世界與其他DC宇宙切割開來的夢想，在這個故事裡終於實現。蝙蝠俠與高登局長僵持不下的情節，成為了故事的高潮：小丑虐殺了高登的妻子，高登想尋仇，卻遭到蝙蝠俠阻止。這段情節讓歐尼爾重申他對蝙蝠俠的看法：對蝙蝠俠而言，「正義」才是最高的價值。身兼蝙蝠俠頭號編劇與頭號編輯的歐尼爾，在「無人地帶」的故事終章立下自己生涯的最後里程碑，他把黑暗騎士蝙蝠俠從被讀者遺忘的危機中拯救了出來，替他塑造了新的形象，帶著他走過整個漫畫產業最波濤洶湧的一段歷史。在「無人地帶」完結之後，歐尼爾退休了。蝙蝠俠的編輯台，交給了鮑伯‧施雷克（Bob Schreck）。

DAYS OF FUTURE BATS

未來的蝙蝠俠

歐尼爾退休後，漫畫產業頭頂上籠罩著另一朵烏雲。或許因為作者們想把蝙蝠俠從連綿不斷的厄運中拉出來的關係，很多人開始撰寫蝙蝠俠在未來發生的故事。只不過，這位黑暗騎士的未來不但沒有比較光明，有時候甚至還變得更慘。舉例來說，馬克‧威德（Mark Waid）和艾力克斯‧羅斯（Alex Ross）在一九九六年推出了四期的新作《天國降臨》（Kingdom Come）。漫威在該年因債務問題正式申請破產。對當時暢銷英雄那些無視道德的虛無主義作風而言，這部漫畫敘述三個不同勢力之間的毀滅性衝突：抱持理想主義的超人喪失了對世界的信心；一群超人類在反派的帶領之下恣意嗜血狂殺；而現實冷酷的蝙蝠俠，則游走於兩個派系之間。

《天國降臨》系列出版的三年後，華納電視網又在一九九九年一月推出了一部千禧年色調更強的動畫：《未來蝙蝠俠》，由《蝙蝠俠：動畫系列》原班人馬製作。華納發現之前的《動畫系列》雖然獲得好評，但卻在觀眾族群的設定策略上有所錯誤：《動畫系列》吸引的是年紀較大的人，但對廣告商而言，節目要讓年輕的小朋友喜歡才比較有意義。於是，公司決定要重新製作一部青少年版的蝙蝠俠，吸引十二歲以下的小孩收看。但布魯斯‧蒂姆和製作人村上‧格林（Glen Murakami）不希望讓心中的蝙蝠俠就此走味變質。為了讓布魯斯‧韋恩保持原狀，兩人將背景設定在高科技的未來世界，故事中的布魯斯年事已高，體弱氣衰，於是找來了

一個血氣方剛的小毛頭執行任務。一位全新的蝙蝠俠就此誕生。

他們在劇集裡為了粉絲們設計了許多驚喜。例如芭芭拉‧高登變成了警察局長，而且因為某個未知的原因而一直不信任蝙蝠俠；同時劇中還出現許多曖昧不明的暗示，透露出羅賓和夜翼這些角色最後的下場。然而，《未來蝙蝠俠》的重點，終究還是新任蝙蝠俠泰瑞‧麥金尼斯（Terry McGinnis）和他那位嚴苛師傅之間充滿裂痕的關係，以及形形色色的全新反派與亮眼的科幻動作場景交織而成的故事。

死忠蝙蝠迷們一開始對作品的走向感到相當懷疑，但《未來蝙蝠俠》緊密而有力的情節，以及令人目不暇給的視覺表現，很快地就贏得了粉絲的心。對粉絲而言，這部動畫雖然捨棄了犯罪小說與黑暗電影的路線，改走電馭叛客[37]（cyberpunk）氣氛，失去了蝙蝠俠的原貌，不過依然算是可接受的蝙蝠俠作品。但另一方面，沒過多久大家就發現這部作品並沒有照華納原本的策略發展，成功吸引到幼年族群，情節發展還是很複雜，調性還是一樣黑暗，觀眾族群也跟過去一樣，又老又宅。

事實上，二〇〇〇年的動畫電影《未來蝙蝠俠：小丑歸來》（Batman Beyond: Return of the Joker）調性真的很黑暗，其中甚至有一段羅賓被小丑虐待、拷打的回憶場景。這部 OVA 動畫黑暗到在出廠前被華納官方要求刪掉一大堆鏡頭，還要用數位方式擦掉場景中的斑斑血跡。初代年老的蝙蝠俠在劇中和命中最重要的宿敵進行了人生的最終對決，大大地滿足了從《蝙蝠

[37] 電馭叛客：科幻小說的一個分支，故事內容大多和網路、資訊工程、駭客、人工智慧……等等未來元素相關。知名作品有《銀翼殺手》（Do Androids Dream of Electric Sheep?）、《漫長的告別》（The Long Goodbye）。

俠：動畫系列》一開始就忠實追劇的戲迷們。不大意外地，粉絲們希望華納也能釋出最原始的動畫版本讓他們觀賞，於是，官方在二〇〇二年實現了他們的願望，重新發行未刪節的版本，讓《未來蝙蝠俠：小丑歸來》成了史上第一部 PG-13 分級的蝙蝠俠動畫。

《未來蝙蝠俠》獲得百萬觀眾支持。到了二〇〇一年，另一部動畫《正義聯盟》（*Justice League*）[38]登場，人氣繼續延燒。

身為 DC 漫畫「七巨頭」之一的蝙蝠俠，在《正義聯盟》中和其他六位一起作戰。這部作品與續作《無限正義聯盟》（*Justice League Unlimited*），都使用了格蘭特・莫里森在《JLA》裡面的重要設定：隊伍由一位意志堅定、處變不驚的隊長領導，確保超級英雄的力量用在正確的地方；同時，隊長的作風也引發許多耐人尋味的衝突。

另一方面，法蘭克・米勒對未來版的蝙蝠俠有另一番期許。他想用這個設定讓蝙蝠俠奪回漫畫暢銷冠軍的寶座。

《黑暗騎士歸來》出版後過了十五年，米勒重拾蝙蝠俠作者的身分，在二〇〇一年十二月開始短期連載三期精裝版的《黑暗騎士再度出擊》（*The Dark Knight Strikes Again*），漫迷與專家們習慣稱之 DK2。《DK2》與一九八六年成功深植蝙蝠俠形象的曠世鉅作一樣，上色工作交由琳恩・法里負責。在《黑暗騎士歸來》裡，法里使用細緻的不透明水彩作出動人心弦的畫面，但在《DK2》，她卻刻意用數位工具畫出華麗的色彩。翻開《DK2》，你會看見各種不

38 譯注：二〇一七年華納將推出一部同名的電影，但劇情上與本作不同，成員也不同。

同色調彼此撞出激烈的火花，看見毫無背景的構圖畫面，看見米勒筆下那緊張粗礪的線條，畫面充滿巨大的衝擊力，帶有倉促感以及隨之而來的緊迫張力，成功烘托出故事中那股失控的氣氛。

比起作品的視覺風格，米勒的故事情節本身反而過於線性，缺乏特色：在《黑暗騎士歸來》之後，復出的蝙蝠俠從雷克斯‧路瑟[39]（Lex Luthor）的獨裁政權中一一解放了過去正義聯盟的戰友們。初代羅賓，迪克‧格雷森變了[40]，蝙蝠俠也變成一個為了推翻現狀，不惜將數百萬人推入火坑一同送命的革命軍事領袖。

不過故事情節並非《DK2》的重點。《DK2》草率的畫風在漫畫刊物上獲得了惡評；許多專家與漫迷認為米勒在偷懶，用廉價的方式騙稿費。米勒似乎早就料到新作會引來負評，因此他在連載的第一期刊了與漫畫記者西恩‧柯林斯（Sean T. Collins）的訪談，告訴讀者這部作品的使命：

「我不想把作品寫成一部蒙面英雄版的田納西‧威廉斯[41]。超級英雄不是這樣的，他們故事裡面的事件都很巨大，就像是歌劇。英雄們如果做了壞事，才不會是酒後開車這種小事，他們會直接毀了整顆星球。他們和凡人的尺度是不一樣的，他們活在華格納式歌劇的世界裡。我

39　雷克斯‧路瑟：DC漫畫中的大反派角色，首次登場於一九四〇年。他聰明過人，是個瘋狂科學家、富賈一方的商人，他沒有超能力，但擁有一套能讓他擁有超能力的戰鬥裝；雖然他早期有一頭紅髮，但後來因為作畫失誤，他變成了光頭造型的角色。

40　他的基因發生突變，成了一個能變形的瘋狂英雄殺手。這不大令人意外。

41　譯注：美國二〇世紀最重要的劇作家之一。筆下充滿傷殘寂寞的人物。

們可以在故事裡放入凡人們日常生活的主題，但是必須使用英雄史詩的方式呈現。要是我寫的是自然主義式的作品，作品中才不會出現穿著緊身衣的角色呢。」

這種華格納式的作風，卻也同時讓《DK2》失去了尖銳的力道。《DK2》和前作一樣是一部諷諭性作品，但這次諷刺的目標太包山包海、缺乏焦點。《黑暗騎士歸來》雖然也是一部英雄史詩，作品的目標卻定得非常明確，所以它成功地讓蝙蝠俠與漫迷宅圈以外的廣大世界互動，在一般人心中激起波瀾。但在《DK2》這部作品中，我們卻完全看不到它對蝙蝠俠、超級英雄，甚至對於社會的見解。

雖然如此，《DK2》依然銷量驚人，成為了數年之內獨一無二的銷售大事件。作品的總銷售額在二○○一年榮登冠軍，二○○二年則排行第二。而且如果你知道這部作品每本只賣七點九五美元，會覺得更不可思議。《DK2》第一集銷出十八萬七千本以上，超過該月其它蝙蝠俠作品四倍。漫畫報章上對作品的惡評完全擋不住讀者的買氣，無論漫畫店裡的傳言多麼惡劣，網路上的評論多麼令人心灰意冷，像是這樣：「這本漫畫真他媽的腦殘，每一頁都會有一些垃圾讓我想把眼珠子挖出來往法蘭克·米勒身上扔」實際上都毫無影響。對粉絲而言，光是「法蘭克米勒的蝙蝠俠」這幾個字，就足以讓他們掏錢把書帶走。

經過了十年，漫畫的年度總銷售額終於不再衰退，首度止跌反彈。

324

A STUDY IN CONTRASTS

往另一方向發展的蝙蝠俠

《DK 2》的成功，再次證實了粉絲們的懷舊之情對於銷量有多麼重要。讀者在十三歲接觸到的那本漫畫，會在心中奠下真理般的地位。當他們長大之後，那本漫畫就會成為他們的此生最愛。米勒的《黑暗騎士歸來》十幾年後引發了整個世代的懷舊情緒，催出了《DK 2》的買氣。同樣地，二○○二年十二月的《蝙蝠俠》第六百零八期，開始連載一部為期十二期的故事。那些在九○年代早期黑暗時光中度過青春年華的讀者們，即將被這部作品牽動心弦。

這段故事叫做《蝙蝠俠：緘默》（Hush），編劇是《漫長的萬聖節》作者傑夫·洛布。作品延續前作《萬聖節》的敘事模式，故事中有一些誤導讀者的線索，敘事途中會出現一些一百八十度的大翻轉，蝙蝠俠世界的主要角色們也會在每一期分別登場。反派大魔王最後還會以戲劇化方式，揭開主線背後讓人難以相信的真相。然而《蝙蝠俠：緘默》最辛辣濃郁，讓漫迷們最難以抗拒的元素都不是這些，而是繪師吉姆·李（Jim Lee）的畫作。

吉姆·李是八○年代後期到九○年代前期漫畫熱潮的核心人物之一。他筆下的男人充滿力量、表情豐富，身上總綁著些用不上的彈藥；他筆下的女人則骨骼驚奇，即使同時以胸部跟臀部面對畫面，脊椎也不會受傷，進一步助長了當時誇張的美學時尚。作品的每一幅畫面都宛如一張性感海報，角色們的每個動作都流暢地呈現健美選手的姿勢。

《蝙蝠俠：緘默》中的整頁滿版畫作多得數不完，這些帶著破釜沉舟氣勢的畫法是吉姆·

李的招牌畫風受漫迷喜愛，在《緘默》連載的十二期中，共有八期拿下暢銷冠軍，另外四期則是亞軍，平均每個月賣出十五萬本。當然，這麼高量的銷售額有一部分是受到投機客炒起漫畫熱潮的影響，但這銷售數字維持幾個月之後，卻也讓坍縮中的漫畫產業，看見了回復穩定的希望。

另一方面，二〇〇三年二月登場的《高譚重案組》（Gotham Central）風格則與《緘默》完全背道而馳。它以寫實的角度與直覺式的敘述，描寫高譚市街頭的重案組警員日常平凡的辦案經過。這部作品的神奇之處，在於它白描出高譚這個塞滿了超能瘋子的城市裡，那些平凡百姓生活的點點滴滴。蝙蝠俠在這部作品中幾乎沒有出現，主角群中有很多人對他並無好感。故事主要都在敘述黑暗騎士大戰超級惡棍之後，探員們如何偵查後續線索，以及將被大戰破壞的生活拚回原狀的過程。

本作的劇本由艾德·布魯貝克（Ed Brubaker）與格雷格·魯卡（Greg Rucka）分別撰寫，前者負責高譚市警局的黑夜，後者撰寫市警局的日間。繪師麥可·拉克（Michael Lark）用沉重幽閉，刻意不引人注目的線條將故事呈現出來，奠定了本作的地位：一部真正承繼《蝙蝠俠：元年》靈魂的作品。

只不過，在一個大家都習慣追求美麗外貌的漫畫市場裡，《高譚重案組》即使受到相當程度的好評，還是很難在銷量上獲得佳績。

326

KNIGHT VISIONS

黑暗騎士之眼

在《蝙蝠俠4》結束之後，全國上下的阿宅漫迷們一直在等待黑暗騎士重返大銀幕。雖然說大家願意讓相關文化慢慢休養生息，但距離前一部片已經過了六年無聲無息的日子，實在讓人難耐。有一天，八卦網站上終於出現一個名字：克里斯多夫・諾蘭。在二〇〇〇年的電影作品《記憶拼圖》（Memento）裡，這位導演成功地透過一則怪異的偵探劇，表達了他對於身分與記憶這個主題的哲思。

但等了又等，八卦始終是八卦，官方沒有放出任何消息，粉絲們的耐心所剩無幾。這也是為什麼，二〇〇三年七月十九日，特效師桑迪・克羅拉（Sandy Collora）在聖地牙哥動漫展推出只花三萬美元拍成的八分鐘短片《蝙蝠俠：死戰到底》（Batman: Dead End）隔天立刻被「不酷網站」等等動漫網報導，引起漫畫圈內圈外人的注意。

桑迪・克羅拉是特效大師斯坦・溫斯頓[42]（Stan Winston）的弟子。他在這段短片中給一位肌肉健美的演員套上了一副灰褲黑衣的復古版蝙蝠緊身裝，又盡其所能地造出了一頂和漫畫唯妙唯肖的蝙蝠帽，在傾盆大雨的後街小巷裡，讓蝙蝠俠展開一場專業而暴力的武鬥肉搏。在這場水氣氤氳的夢裡，狂熱粉絲克羅拉給蝙蝠俠安排套招對打的對手，是終極戰士和異形，這

42　譯注：好萊塢著名特效師。代表作《魔鬼終結者》（The Terminator）系列、《侏儸紀公園》（Jurassic Park）前三集、《異形》（Alien）等。

讓片子看起來實在有些蠢，但無所謂，因為它點燃了宅粉們的熱血。

《蝙蝠俠：死戰到底》只能算是克羅拉展現導演功力的試驗之作，不過比起波頓跟舒馬克替蝙蝠俠加了許多巴洛克式華麗裝飾，克羅拉的這部短片專心地展現蝙蝠俠最核心的視覺元素，徹底擊中了硬派粉絲們想看見心中的英雄在大螢幕上活躍的渴望。

就在同一年的夏天，漫畫紙頁上也同時出現了另一個有如《蝙蝠俠：死戰到底》一般令人難忘的黑暗騎士，這部作品將蝙蝠俠的角色魅力詮釋得更讓人心悅誠服。嚇……就技術上來說，不只「一個」黑暗騎士。

這是一部跨界作品，名字叫作《行星／蝙蝠俠：地球之夜》（*Planetary/Batman: Night on Earth*），乍看之下只不過又是一部因為作者憤世嫉俗，就乾脆把蝙蝠俠隨便扔進一個英雄隊伍裡面的故事。作品中的英雄隊伍叫做「行星」，本身是一部一九九九年的漫畫，故事敘述一群超人類在多重宇宙中探索「世界不為人知的黑歷史」，因而一路遇見了野蠻博士（Doc Savage）、驚奇四超人、驚奇隊長（Captain Marvel），以及蝙蝠俠在各個宇宙中的分身。

編劇沃倫・艾利斯（Warren Ellis）與繪師約翰・卡薩迪（John Cassaday）利用這部作品的多重宇宙特性，將好幾個不同時期的蝙蝠俠放進了同一個故事裡。故事中的高譚市不斷出現扭曲現實的能量波動，讓二○○三年的蝙蝠俠突然變身成大腹便便的好市民亞當・韋斯特，接著又成了法蘭克・米勒筆下沉重魁梧的黑暗騎士，再變成歐尼爾／亞當斯筆下活力四射的版本，最後再變成最古早的凱恩／芬格蝙蝠俠。

艾利斯之所以這麼寫，是因為他認為不管哪一個版本的蝙蝠俠都是蝙蝠俠（在許多主流意

見都偏好蝙蝠俠「硬派形象」的粉絲文化圈裡，這種說法是很有爭議的）。他覺得每個蝙蝠俠都一樣真實、一樣有說服力，因為對蝙蝠俠而言，重要的是行事的動機，而不是行事的方式。

在故事的結尾，編劇艾利斯用以下這段小小的對談，對讀者訴說了他的論點。說話的是蝙蝠俠，聆聽的則是雙親被殺的罪犯約翰·布萊克[43]（John Black）。這段話宛如優雅純粹的精釀，總結了蝙蝠俠的本質以及他必須維持的使命。無論時代如何變遷，讀者口味如何改變，黑暗騎士的核心都始終如一，這些字句告訴我們，在蝙蝠俠心中有永遠不被外力折服的希望，那是他最重要也最不朽的價值，他緣此而生，為此行動：

布萊克：「你這一路怎麼撐過來的？」

蝙蝠俠：「你還記得自己的爸媽嗎？」

布萊克：「記得。」

蝙蝠俠：「還記得他們的微笑嗎？」

布萊克：「記得。」

蝙蝠俠：「還記得過去在爸媽身邊，覺得安全的時刻嗎？」

布萊克：「記得。」

蝙蝠俠：「這就是你心中的支柱，就是你能為其他人努力的目標。你可以讓人們安全，讓

43　編注：克里斯多夫·諾蘭的電影《黑暗騎士：黎明升起》裡，由喬瑟夫·高登·李維（Joseph Gordon-Levitt）飾演的高譚市警察也叫這個名字，但人物背景與設定截然不同。

他們知道自己並不孤獨，如此一來，你就能讓世界變得有意義。如果你做得到，世界上就不會繼續出現像我們這樣的人。世上的人們，就不必繼續活在恐懼之中了。」

第八章

恐懼三部曲

Trilogy of Terror

2005
—
2012

「幹麼這麼嚴肅？」

——小丑，《黑暗騎士》（二〇〇八年）

從舒馬克的《蝙蝠俠4：急凍人》到克里斯多夫·諾蘭的《蝙蝠俠：開戰時刻》的八年之間，世界不一樣了。

在《蝙蝠俠4》上映的一九九七年，網際網路主要還是一個為了宅人而設，主要也都是宅人在用的場域。這先大眾一步使用網路的人們大多集中在留言板上，對彼此心中的熱情進行辯駁與分析，而且通常刻意用難懂的語言築起高牆，拒所有麻瓜於千里之外。

那個時代沒有 YouTube、Google、臉書，沒有社交網站 MySpace[1]。那個時代部落格還沒發酵，引起熱潮的網路夯歌《倉鼠群舞》（Hampster Dance）還遠遠掛在一年後的天邊。在一九九七年，網路使用者數量雖然已創新高，但大家使用網路的方式，還是限於去看《紐約時報》、《沙龍》雜誌（Salon）或者去新上市的八卦網站「卓奇報導」（Drudge Report）閱讀他們推出的新聞，再不然就是在亞馬遜或 eBay 網購。

一九九七年，全美國只有百分之三十七家庭有網路，但這個比例以每年新增五百萬戶的速度逐步擴展，四年之後就爬升至六成。網路使用量在這段時間中快速飆升，幾百萬個留言板和網頁如雨後春筍般出現，包括二〇〇一年誕生的維基百科，為了少部分人小眾嗜好而生的網頁，在數量與種類上也都急速增加。忽然之間，人們只要敲敲滑鼠，網路上就有一堆在家釀酒的指南、裁縫用的圖樣、打牌的策略，以及 A 片可看，就連有中世紀農業史、佛卡夏麵包的作法都有（當然還有 A 片），甚至找得到海水水族缸的打造方法（以及更多的 A 片）。過去門

1　譯注：二〇〇五到二〇〇九年間曾經是全球最大的社交網站。

332

檻曾經高得誇張的那些專業領域，像是葡萄酒品飲或者蝙蝠俠作品的正史，如今，網際網路讓包圍它們的圍牆全都頹圮。過去在門口把守知識的人，現在都在寄送網路封包給伺服器。

如今，不管是誰都只需要幾分鐘就能大略瞭解任何一個艱澀神秘的事物。興趣相近的同好們在留言板上交流，一撮小小的嗜好火苗很快就能攜成一片燎原烈火。人們被動地等待文化資訊的時代結束了，在新的世界裡，無論是多麼懶惰的人，都會淹沒在諸多的報導和意見之海中，像是夢遊仙境的愛麗絲一樣，一頭闖進不斷分歧的兔子洞。

在這些現象發生同時，流行文化的同好圈出現了一個更巨大的轉變。過去，絕大多數的男性宅人讀作品的時候，都對角色與情節帶著敬意，認為它們是永恆不變的，擁有神聖不可侵犯的意義。訊息流動都是由上而下，由出版商遞給讀者，由電影片商播給戲迷，所有粉絲之間辯論假設性問題的時候，都會以既有文本的嚴謹解讀為基礎。例如，他們可能這麼說：「蝙蝠俠跟金鋼狼單挑也可以贏。你看二〇〇〇年的《JLA：巴別塔》（*JLA: Tower of Babel*），就知道蝙蝠俠對每一個英雄都做了詳盡的研究，他把剋每個英雄超能力的方式都記在那些厚厚的檔案裏面。證明完畢[2]。」

這種對於既有文本的拜物行為，會讓阿宅們產生一種很特殊的愉悅感受，而且對有實體的東西也一樣有效。對於他們而言，漫畫不是拿來看的，玩具不是拿來玩的，它們有一種特殊的價值，必須保持完璧之身，不能讓骯髒的人類玷汙。因此，宅人們極為用心地把蝙蝠俠刊物一

2　譯注：原文為 QED，數學與邏輯用語。拉丁文 quod erat demonstrandum 的縮寫，意為「證明完畢」。

本本裝袋、密封，依據事件發生時序先後排成一列。他們驕傲地把《星際大戰》中反派角色波巴‧費特（Boba Fett）的模型放回原裝玩具盒中，高高地供在架上，不讓小孩、寵物，甚至是直射的陽光傷害它。

這成了某種專家們的家庭手工業過程：他們評估每本漫畫的保存狀況，將它們裝進壓克力保存盒之中，防止物件進一步受損。整段過程充滿了象徵性，原本小朋友喜愛的故事讀物，從此就變成了讓成年人進行鑑價與評論的裝飾品。

但並非所有的漫迷都像上述這樣。在六〇到七〇年代的同好雜誌中，除了粉絲們的辯論文、參考售價表，以及各個黃金時代的漫畫明星各自登場的刊物一覽表之外，有些作者還開始用完全不同的態度，開始為漫迷們心愛的角色撰寫一些全新的東西。

他們不再只是被動地閱讀寇克艦長（Captain Kirk）、超時空奇俠（Doctor Who），或者蝙蝠俠的故事了。粉絲們開始自己幫這些角色編故事。在短短幾年之內，一整個新的文類就在這陣運動中發展成熟。文類的名字很普通，就叫做同人小說（Fan fiction）。

同人文的作者跟讀者絕大部分都是女性。故事大多照著類型小說的公式不斷重複進行，作者在敘事中探索角色之間的全新可能，在原作的隻字片語之間尋找每一個可以重新解讀的隱晦線索，幫角色發展原作中從來沒出現過的人際關係。有些人際關係會讓角色們上床，有些則否。

這些粉絲創造了男性宅人們從來沒有看過的現象……一場在讀者與虛擬角色之間不斷延續的互動

334

對話。著名同人作家萊夫・葛羅斯曼[3]（Lev Grossman）在二〇一一年是這麼說的：「作品對同人作家們發聲，於是她們也用自己的語言回應了作品。」

這種解構性的文本互動，在更早之前也曾經出現在編輯室的職業作家之間。例如《瘋狂雜誌》（Mad）就曾經拿超人或〇〇七作諷刺對象，但差別在於同人小說是業餘的作者們無償寫下的作品，幾乎不會以諷喻為寫作目的。讓同人作家們動筆的動力，是她們心中純粹、嚴肅、宅得要命的狂熱衝動。這些作家迫不及待對心愛的角色伸出敘事之手，混合原本並不相干的元素，在創作中嬉戲、扭曲原作的調性，玩出一個個聰明的顛覆之作。她們沒有踏入男性阿宅們嚴守的分類規則或者涇渭分明的各種子領域，反而自由自在地把所有東西都混在一起。

在過去三十多年來，同人作家原本都把作品用同人誌的方式在郵購或動漫展上販售；而在網路開始萌芽之後，許多專為特定角色或特定屬性而設的同人論壇紛紛蓬勃發展起來。在一九九八年，綜合性的同人網站「同人網」（FanFiction.net）誕生，廣納各個不同粉絲圈的作品。它讓同人作家即使不懂電腦，不會寫程式，還是可以把作品上傳到一個附有搜尋引擎的線上平台。這個網站到了二〇〇二年變成了同人小說界的地標，獲得《時代》雜誌和《今日美國報》（USA Today）的大篇幅報導。報導一出，更多作者與讀者湧入，而同人社群的規模也跟著擴大。

一九九九年四月，「同人網」上首度出現了第一部蝙蝠俠的同人。這部作品完全無視原作

3　譯注：著名同人小說作家。著有《哈利波特》和《納尼亞傳奇》的同人小說《費洛瑞之書：魔法王者》（The Magicians），該書曾登紐時暢銷冠軍。

一貫以來的設定，直接重述了蝙蝠俠的身世。很快地，許多其他作品也紛紛跟進。有些著眼在蝙蝠家族角色之間的愛恨情仇，有些則從小咖角色的觀點出發，把蝙蝠俠的經典故事線重新說了一遍。此外，在許多作品中，蝙蝠俠更是跟一些完全不搭嘎的角色進行了對決，例如神力女超人、蜘蛛人，甚至是鋼彈的駕駛員。

到了二○○二年，聖地牙哥動漫展的觀眾人數產生了前所未有的飛躍成長，一年之內從五萬三千人暴增到六萬三千人。在觀眾人數增加的同時，穿著精心訂製的服飾，打扮成各種角色出現在會場裡的同好也增加了。角色扮演從動漫展誕生之後不久，就一直是展場活動的特點之一。隨著時間一年年過去，會場更是不斷湧入更多新的 coser[4]，他們身上嘔心瀝血打造的服飾讓人驚呼不可思議。

在 coser 之間同樣分成了兩種文化：一邊是男性主導的緊密群體，重視 coser 的服裝、道具、角色特質是否忠實呈現原作；另一邊則是搞怪許多的社群，對參與者的限制更少，玩樂性質更高。在同好圈裡被奉為經典的原作，在 COSPLAY 這種社群裡反而是二次創作的起點，他們創造出弱雞版的黑武士、性別轉換版的神力女超人，或者蒸氣龐克[5]版的魔鬼剋星。兩種 coser 文化雖然不同，但他們都有想與作品互動的渴望，和想讓自己進入敘事之中，與角色產生一對一親密情感連結的願望。coser 們相信：扮演角色時建立的情感連結強度遠遠超過當一

4　譯注：穿上角色服裝、使用角色道具將自己裝扮成角色的人，稱為 coser。

5　蒸氣龐克：一種科幻的風格，以十九世紀蒸氣技術高度發展的假設為背景，雖然是高科技卻帶有濃濃的復古味，此風格除了小說，也深入了時尚與設計領域，在服裝設計上往往將維多利亞時代英國的元素與現代服裝結合。

名被動讀者。

在忠實度與互動性之間取捨的路線之爭，同樣也能在蝙蝠迷身上看到。大多數的蝙蝠 coser 都抱持著一種歷史感，希望鉅細靡遺地重現出漫畫／電影中的特徵與氣氛，但也永遠會有另一群 coser 用角色扮演來挑釁，藉此質疑主流宅人們傾向於弭平各種互不相容的詮釋，那種只認定唯一一個嚴肅冷硬的蝙蝠俠為「正統」的思維。

宅人們堅持「正統的」蝙蝠俠必須維持孤獨硬漢的形象，其實 DC 官方也這麼堅持同時，也深信除了正統版本之外的其他諸多詮釋，全都是門外漢的產物。因此在每年的漫畫會場上，扮成沉鬱嚴肅蝙蝠俠的 coser，總是不太能接受會場中某些偏離正統蝙蝠俠的扮裝者。例如，有些大腹便便的男性 coser 扮成六〇年代電視劇中維克多・布魯諾（Victor Buono）飾演的圖坦卡門王，擺起姿勢讓路人拍照；有些 coser 則是還在蹣跚學步的小嬰兒，他們穿著蝙蝠小子的服裝，瞪大眼睛看著 PlayStation 的攤位。

同人文與角色扮演，是影響粉絲文化圈的雙閘門：它們一方面體現、增加了宅文化活動中本身具有的遊戲性；另一方面也使文化圈變得開放，增加了人們的參與度，並因此質疑並捉弄了粉絲文化圈的傳統。

近年來，蝙蝠俠的老東家 DC 出版社花了巨大的心力開拓全新客源。他們推出「適合入門讀者」的全新故事與單本完結的漫畫，同時每隔一段時間就重啟整個世界設定，藉此讓核心的故事線不要過於複雜，拒新讀者於千里之外。作為蝙蝠俠主要客群的男性讀者已經有高齡化傾向。二〇一二年的內部報告指出，蝙蝠俠的讀者平均年齡已高達三十八歲。於是公司政策合

理地轉向，擴大讀者客源的歧異度。

宅人們的社群在一九九七年電影《蝙蝠俠4》到二〇〇五年的《蝙蝠俠：開戰時刻》之間，產生了很值得思考的轉變。在這段時間中，充滿玩樂與顛覆精神的同人文以及角色扮演，開始真正成為宅文化的一部分。我們可以從一九九七年阿宅們被舒馬克蝙蝠裝的乳頭激起的恐同情緒這件事，看出當時網路上粉絲文化圈的同質性有多高，但到了二〇〇五年，這個文化中有了各種不同的人。我們可以說《蝙蝠俠4》即使出現在二〇〇五年，硬派阿宅們還是會像之前一樣對其充滿憤恨，但他們的聲音只會是粉絲圈中的其中一道。這八年來，世界變了。

但對這樣的改變，華納公司卻一無所知。他們依然籠罩在《蝙蝠俠4》不叫好不叫座的陰影之下，於是不假思索地便同意了導演克里斯多夫‧諾蘭想要的「嚴肅寫實」電影調性。同時他們也決定要像一九八九年一樣，讓新片完完全全符合硬派粉絲們的期望。

BATMAN BEGINS BEGINS
《蝙蝠俠：開戰時刻》行動開始

這故事開始於大衛‧葛爾（David Goyer）漫畫業朋友嗅到的風聲。

葛爾跟他常去的一家洛杉磯漫畫店經理關係不錯。二〇〇三年的夏天，這經理發現葛爾走進來，買了一整疊厚厚的蝙蝠俠漫畫和圖像小說。「嘿！你不會是要寫蝙蝠俠電影的劇本吧？」他叫住葛爾。

338

葛爾否認，連忙匆匆離開。

事實上，他花了好幾週的時間和克里斯多夫‧諾蘭討論蝙蝠俠新片的情節。諾蘭跟華納談的時候，心中只確定了調性，還沒搞定劇本。

在這幾週中，兩個人有時候會走到附近的格里斐斯公園（Griffith Park）一路散步到布朗森峽谷（Bronson Canyon）——這峽谷，就是六〇年代電視劇蝙蝠洞的入口。

在他們進行劇本討論時，有些在市面上不斷流傳的消息，其實是華納為了在粉絲心中建立新片正統形象所做的努力之一。無論是在官方的宣傳資料、授權商品發表會、還是正式的媒體採訪上，新片的相關人士，葛爾、諾蘭、製片、演員等人全都一次次重複像諾蘭這樣的意見：

「本片相當程度忠於原作，而且比之前所有電影的忠實度都高。」

如同一九七〇年代的DC公司因為電視劇的後續效應而修正漫畫路線，這時候的華納也想修正蝙蝠俠電影的路線。首先他們要做的，就是砍掉舒馬克之前的花稍卡通風格以及GAY屬性，把重點放回漫畫身上。DC和華納前後兩者路線一致並非巧合，研究者威爾布魯克在《追獵黑暗騎士：二十一世紀的蝙蝠俠》（ *Hunting the Dark Knight: Twenty-First Century Batman* ）中指出：「雖然在文化地位和經濟收入方面，漫畫產業的狀況沒比電影好到哪去，但電影製片們卻很明白，漫畫粉絲們雖然人數不多，聲音和力量卻往往大得不成比例。這些人很敢發聲，很敢爆出怒火……業界尊重他們、試圖取悅他們。他們是一群小而有力的利益團體。」

電影製作團隊把握每一個機會，宣傳新片與漫畫之間的聯結有多麼牢固。波頓與舒馬克都曾經因為對原作表達不滿而出名，但這次的導演諾蘭與編劇葛爾，卻直接表達自己將不屈不撓

地守護原作的忠實性——而且並非隨便一本原作，他們遵循的還是死忠粉絲們心中評價最高的那些「嚴肅冷硬」派作品。

諾蘭的蝙蝠俠電影《蝙蝠俠：開戰時刻》第一幕情節大綱，來自歐尼爾與喬達諾在一九八九年創作的一篇單回故事：〈墜落的人〉（The Man Who Falls）。〈墜落的人〉這故事的點子，源自米勒《黑暗騎士歸來》之中，少年布魯斯落入莊園井中，被井底蝙蝠嚇壞的一段情節。歐尼爾將這個情節作為整個故事的核心隱喻，在故事中發展出年輕的布魯斯遊歷各國，練出一身武功，並習得鑑識科學技能的冒險故事。電影的前三十分鐘大抵如此，另外也同步在故事中介紹反派拉斯‧奧‧古。拉斯‧奧‧古一樣是歐尼爾創造的人物，首度登場於一九七一年，由亞當斯擔任繪師的作品〈惡魔之女〉（Daughter of the Demon）。

到了電影第二幕，蝙蝠俠回到了高譚。高譚市內一片腐敗汙穢，了無生機。年輕的高登局長與羽翼未豐的蝙蝠俠之間漸漸萌生友情，這兩段設定都源自《蝙蝠俠：元年》；至於情節中出現的暴徒以及黑色犯罪電影般的陷阱橋段，則出自《漫長的萬聖節》。

劇組從幾千個蝙蝠俠的故事裡，精挑細選出上述四部作品將之納入電影，而這四部，都是死忠粉絲、網友們的最愛榜上常客。

電影第三幕交雜了諸多事件，這些全是葛爾與諾蘭的原生創意。一下子是稻草人製作的恐懼毒氣，一下子是被反派偷走的微波發射器，一下子是火車劫持案，而高譚市負責飲水系統的員工們則看著一連串的混亂坐立難安著。

諾蘭希望把《蝙蝠俠：開戰時刻》，拍成一部像《霹靂神探》（The French Connection）那樣

340

的寫實警匪片。為了保密，影片製作途中這部片被稱為「威嚇遊戲」（The Intimidation Game）。他眼前有著超過二十年以上的嚴肅冷硬派蝙蝠俠漫畫可供參考，但儘管如此，在整體概念上他還是得費些苦心。

首先，他必須處理敘事結構。他認為布魯斯·韋恩的童年創傷，和他日後穿上蝙蝠裝的原因之間的關係必須更穩固。之前的電影都刻意不處理布魯斯扮成蝙蝠的理由，即使是最有著墨的電影《蝙蝠俠3》，也只有用他小時候發現蝙蝠洞的一幕來解釋。諾蘭認為之前那個經常被引述的漫畫版本，布魯斯在書房沉思到一半時，窗外忽然飛進一隻蝙蝠實在過於淺薄，感覺有點迷信，而且跟身世背景中的其他元素也無法連結。對於身為電影創作者的諾蘭而言，情節設定必須嚴謹有效才有意義，故事中的每個元素都必須有其必要性，而且必須和其他元素順利整合。

因此，他找了一個更適合蝙蝠俠的版本。

諾蘭使用了《黑暗騎士歸來》／《墜落的人》中的情節，劇中的布魯斯在幼年時被困在井中，從此害怕蝙蝠，留下了心理創傷。他利用這個設定來呈現整部片的主旨：恐懼的力量以及恐懼的意義。

緊接著，布魯斯懼怕蝙蝠這件事的重要性，在下列事件發生時成為了整部片的重要核心：

韋恩一家前往觀賞歌劇，演員身上的蝙蝠扮裝讓小布魯斯很不舒服，央求爸媽一起提早離席，結果他們卻因此遇上搶匪，布魯斯的爸媽遇害了。

導演諾蘭和編劇葛爾利用這個情節，在劇中引入罪惡感的元素。這段情節打從劇目選擇的部分開始就一直瀰漫著陰暗氣氛。在絕大多數的漫畫作品中，韋恩一家三口在最後一個晚上觀

341

賞的是蒙面俠蘇洛的電影（這是對歐尼爾與亞當斯筆下蝙蝠俠那些格鬥冒險氣氛的一種致敬方式），但諾蘭並不想讓蝙蝠俠這位黑暗騎士走格鬥路線，他電影裡的主角更為黑暗，有著一股歌劇般的陰鬱。

諾蘭導演首創先例，讓影片自己說話，以情節回答下列兩個大問題：

1. 「蝙蝠俠為什麼要當蝙蝠俠？」
2. 「為什麼他有辦法當蝙蝠俠？」

這兩個問題牽引出許多問題。為什麼布魯斯要選擇蝙蝠裝？為什麼他要執著於伸張正義？

為什麼他堅持不殺人？他那些蝙蝠裝備又是哪裡來的？

傳統上，超級英雄故事都把這些設定視為理所當然，不會去討論。提姆·波頓和之前的法蘭克·米勒曾經分別用「因為蝙蝠俠是個偏執的傻瓜」和「因為蝙蝠俠其實在很有錢」來打發這兩個問題，但諾蘭與葛爾卻花了非常大的力氣，讓觀眾看見蝙蝠俠的面罩下隱藏著怎樣的脈絡與緣由。在諾蘭的電影中，布魯斯在拜入拉斯·奧·古[6]門下修行的過程中，克服了心中對蝙蝠的恐懼，迎來了《蝙蝠俠：開戰時刻》最為著名的一個鏡頭：在發現了蝙蝠洞之後，他昂然站立在環繞翻飛的整群蝙蝠之中。

漫畫中都寫成 Ra's al Ghul，但在諾蘭的電影中「al」的字首為大寫，寫成 Ra's Al Ghul。

接著，年輕的布魯斯‧韋恩嘗試對殺死雙親的兇手復仇，然而他的仇人卻被高譚市的腐敗象徵，黑社會大老卡麥‧法爾康（Carmine Falcone）麾下的殺手搶先一步殺人滅口。布魯斯吃到苦頭之後決定不被高譚的腐敗之心所吞噬，他捨棄了私刑復仇之路，決定要做一件其他人全都做不到的事：追尋正義。

而在解釋蝙蝠俠的裝備這件事上，諾蘭請編劇葛爾在劇本中寫下很多句台詞，分別解釋了每個蝙蝠道具是從哪些軍火轉變而來。這些對話的節奏都很簡短有力，甚至簡短有力到帶著一種滑稽的男人味。例如，在講新版蝙蝠索時這麼說：「氣動式磁力鉤爪。單一纜線，最大承重三百五十磅。」還有蝙蝠裝：「雙層克維拉（Kevlar）纖維，附強化護膝護肘。」這些說明句子猶如鏗鏘有力的金屬銜接環，接在蝙蝠俠的每一種道具之後，而這樣的改變在蝙蝠車上尤其顯著。

或者說，顯著過頭——他們把車名換了，改叫做「蝙蝠戰車[7]」（Tumbler）。「蝙蝠車」（Batmobile）太容易引人想起過去螢幕上那些「坎普」、「華而不實」、「荒謬好笑」的回憶。片中的蝙蝠戰車是諾蘭最早發給美術總監處理的第一個任務，他希望用這台車象徵片中全新的審美觀。「觀眾可以從車子的造型與氣質上瞥見全片的敘事風格。」諾蘭說。他不斷要求團隊讓影片中的每個東西都走實用路線，絕對不能出現任何一個「為了好看而設計」的元素，這樣才能再創造出一個「嚴酷、骯髒的真實世界」。

7　編注：中文版電影仍譯作蝙蝠車，但為了與過去的「蝙蝠車」（Batmobile）區別，在此將 Tumbler 翻作「蝙蝠戰車」。Tumbler 在電影中為韋恩公司旗下的一間高科技軍事公司的名稱，意為「不倒翁」。

因為考慮到在之前的作品中，沉默陰鬱的蝙蝠俠經常會被反派搶走光彩，編劇葛爾於是在諾蘭的弟弟強納森・諾蘭（Jonathan Nolan）協助下，交出七份不同的劇本草稿，每一份都將焦點集中在布魯斯・韋恩身上，並盡量縮短反派上鏡頭的時間。同時，他更在片中把蝙蝠俠的功夫塑造成角色最重要的形象，對布魯斯的武術修行多所著墨。當然，這麼做一定有其代價：蝙蝠俠卓越的偵探能力消失了。

在強調蝙蝠俠武術技巧的同時，導演諾蘭在刻畫道德信條的部分也沒少下功夫。之前的提姆・波頓完全違反了蝙蝠俠堅持不殺對手的信念，而喬伊・舒馬克則對此睜一隻眼閉一隻眼，諾蘭則不去迴避這部分，在本片將布魯斯・韋恩和拉斯・奧・古並陳，讓我們能清楚看見兩位角色的差別。布魯斯在影武者聯盟（League of Shadows）受訓時的最後一道試煉，是處死一個行竊時殺了人，而且看起來非常像殺死布魯斯雙親仇人的罪犯。那是個十分重要的環節，讓編劇能夠道出蝙蝠俠的核心本質。面對最後一道試煉的布魯斯，與自己復仇的意念正面衝突，並且完全棄了復仇這條道路，也與他的夥伴影武者聯盟從此分道揚鑣。諾蘭讓我們看見布魯斯決意一個人踏上征途的瞬間，這位未來的蝙蝠俠在此刻意識到自己必須「成為某種象徵性的存在」，而且不僅是要將恐懼烙印在犯罪者的心中，還必須成為一個剛正不阿、無人能敵，擁有偉大目標的英雄，激勵高譚市民的心。

當時來試鏡蝙蝠俠的演員有八個，包括亨利・卡維爾（Henry Cavill）、傑克・葛倫霍（Jake Gyllenhaal），以及席尼・墨菲（Cillian Murphy）。不過最後獲選的人卻是身形比較單薄，下巴線不太方的搶眼年輕演員克里斯汀・貝爾。從波頓、舒馬克到諾蘭，電影中的蝙蝠裝

344

雖然經過幾次改動 8，但總是會給演員一種特殊的感覺：「戲服脖子粗得像是拳王泰森……這件衣服看起來不太像衣服，更像隻黑豹，穿著它的人會自然而然有對野性的雙眼，彷彿隨時都準備好撲擊目標。」此外，做得太緊的蝙蝠面罩面罩還讓貝爾只要戴超過二十分鐘就會開始頭痛，但他決定把戲服的這兩項特色融入扮演之中，在劇中發出了令人印象深刻的怒嚎。這些怒嚎讓觀眾感到不可置信，甚至在戲院中嘲笑，也讓許多評論者覺得相當詭異。

克里斯多夫‧諾蘭的蝙蝠俠電影三部曲中，蝙蝠俠有三種不同的身分：第一，有著令人喘不過氣的怒火，散溢著緊張狂野氣息的變裝英雄；第二，一個私下不斷尋找自我道路與目標的人；還有第三個，公眾場合中的布魯斯‧韋恩，一個無所事事的淺薄傢伙，整天放任自己活在飄飄然的享樂之雲上。飾演蝙蝠俠的貝爾俐落地分別刻畫出這三個身分。

二〇〇四年三月四日，華納總裁傑夫‧羅賓諾夫（Jeff Robinov）宣布《蝙蝠俠：開戰時刻》已於冰島開始拍攝。全片完全不使用第二工作組 9，以這種巨型大片來說相當罕見，每個鏡頭都由諾蘭和攝影師親自打造。

在消息公佈的同一天，電影製作團隊也接到了一個消息。他們發現世界不一樣了。網路世紀從此將改變所有電影的拍攝過程──尤其是他們手中這部片：因為網路上出現了《蝙蝠俠：開戰時刻》的電影劇本。

8　到了諾蘭三部曲，蝙蝠俠的戲服已經可以讓克里斯汀‧貝爾戴著面罩轉頭了（譯注：在《黑暗騎士》片中，貝爾扮演的布魯斯‧韋恩要求韋恩企業的高層盧修‧福克斯（Lucius Fox）幫他準備了一套可以穿著轉頭的新蝙蝠裝）。

9　譯注：second unit。一組完整的製作團隊，通常負責拍攝不需要導演或主要演員在場的部分。

A REACTION, PRE-"ACTION!"

開麥拉之前，先給個公開回應

劇本洩漏這件大事，是從綜合性的新聞與評論網站 IGN 上的評論文開始。在「Stax 報告」這個專欄中出現了一篇對劇本的正面好評；文章一開始，作者誠心保證不會洩漏任何情節：「我非常敬佩製作團隊，不敢傷害他們的努力成果。這篇評論的目的只在解除粉絲心中殘留的疑慮，讓粉絲對明年夏天的新片更有興趣。」然而，作者緊接著就逐一說明了每個場景的情節細節，詳細程度令人髮指。文章裡甚至還指出了片中的設定，和宅粉們手中的經典漫畫作品有哪些差異，又增加了哪些東西。

諾蘭、葛爾和製片都明白粉絲圈不會放過任何可能的相關資訊，所以早已做好嚴格的防護措施。舉例來說，他們根本不把劇本交到華納高層手裡，如果要看劇本，只能去諾蘭家的車庫，在諾蘭與葛爾的全程監視下閱讀。

然而，在接下來的數週到數個月間，卻有越來越多的網站上出現了相關的評論，例如「不酷新聞」和「炒作超級英雄」（SuperHero-Hype.com）等等。更不得了的是，在每篇文章下方的意見回應區竟然都有連結網址，連結到大導演心中最恐怖的夢魘：劇本的掃描圖檔——整本，從第一頁到最後一頁全都一覽無遺地被放在臨時架設的伺服器上。

如果這世界上還有哪些粉絲沒被舒馬克的電影茶毒過，他們肯定會對諾蘭劇本中的一些設定大怒或者嗤之以鼻，不過令人意外的是，硬派粉絲們竟然沒有排斥這部劇本。

例如「我認真的！」（Seriously!）論壇上，有位讀者這麼說：「光是讀劇本，就感覺這電影真能做出點什麼呢！」

當然啦，粉絲們的回應也不完全都如此正面。在劇本網站「就這麼決定」（Done Deal Pro）就有人潑冷水，表示：「大衛‧葛爾的《蝙蝠俠：開戰時刻》劇本有許多強而有力、神來一筆的鏡頭，但這些鏡頭周邊全都塞滿了平凡很多的通俗劇陳腔濫調。」

雖說如此，網上的阿宅們絕大部分都很熱血，他們從電影相關的評論文字一路追進劇本本文，焚膏繼晷讀完每一個字。他們在「電影洞」網站（Moviehole.net）說：「這會是前無古人後無來者的『蝙蝠俠』電影啊！」同時還不忘順應潮流捅舒馬克一刀，說諾蘭「都不會去拍演員的屁股」。

在劇本之後，關於片場的消息持續洩密。劇組在拍攝蝙蝠俠從高譚法院屋頂，實際上的地點是芝加哥的珠寶商大廈（Jeweler's Building）遠眺整座都市的時候，製片助理發現附近有一群年輕人在停車場旁觀看，然後幾小時內，網路上就出現了他們拍攝的粗粒子側拍影片。

除了在冰島、倫敦，和芝加哥拍攝某些段落之外，諾蘭這部蝙蝠俠電影大部分的鏡頭都在倫敦市外的一個巨大廢棄飛艇機棚之中拍攝。劇組在機棚裡搭設了一整個浸在雨水中髒兮兮的高譚市布景，放眼望去盡是黃昏般的橙黃色澤，這部電影的每一個場景，因此與舒馬克片中有如迪斯可溜冰場一班的荒謬市容截然不同。

在一百二十八天的拍攝期結束之後，諾蘭花了比拍攝其他作品多五倍的時間，《蝙蝠俠：開戰時刻》進入了後製階段。二○○四年七月二十八日，華納釋出一部預告片，片中貝爾穿著

蝙蝠裝，剪影僅在銀幕前一閃即逝，但即便如此，網友們依然熱情難抑。「不酷新聞」的站主諾爾斯表示：「無窮無盡的蝙蝠奶頭結束啦！自作聰明的鞘皮話（＊拼錯字）結束啦！預告片不再是呆頭反鏚（＊拼錯字）的天下……也沒有穿著緊身皮衣搔首弄姿的女人……天啊我完全不敢相信，這非看不行。好吧，有人要在電影裡放個搔首弄姿的皮衣女人是沒問題啦，不過如果看起來一點也不不有趣，絕對是他媽的有問題。」

二〇〇五年初，一支更長的新預告片和一張蝙蝠俠置身陰沉昏黃天空下的海報，吹響了宣傳行銷的號角，每個演員、製作人員，都在宣傳戰中竭力顯露自己對蝙蝠俠與漫畫的熱愛。宣傳戰是一個全新的世界。在這個世界裡，某位以獨立電影起家，之前作品都需要觀眾思考才看得懂的重要導演，一次又一次地坐在訪談者面前，乖乖地回答他們的問題，說自己希望「這部片就像是一本優秀的圖像小說」。在這個世界裡，克里斯汀・貝爾逐漸習慣於被一整群專橫的漫畫線記者圍著，對他們細數自己最愛的蝙蝠俠漫畫作品。在這個世界裡，公眾人物看著演員展露「像是蝙蝠俠的偏執特質」，看著他們在角色上投注承諾，然後努力地阿諛奉承他們的嚴肅態度。

THE END OF THE BEGINNING
開戰之終

二〇〇五年六月十五日星期三，《蝙蝠俠：開戰時刻》全美首映，在五天內票房衝到

七千三百萬美元，數字相當漂亮。雖然沒有像眾人預期的那樣打破票房紀錄，但重要的是公司內部追蹤研究指出，本片成功地擴大了觀眾群，除了十八到三十四歲本身就對這類主題有興趣以外的男性之外，還額外吸引了許多其他族群。

影評對這部蝙蝠俠電影的看法大多都相當正面。本身是蝙蝠粉的羅傑‧伊伯特（Roger Ebert）表示：「我一直等待著的蝙蝠俠電影就是這樣。」《紐約時報》說得更是浮誇，說本片已讓蝙蝠俠「踏入了影史神話的王國」。

不過還是有些人認為這部電影「調性黑暗，對話過多」、「失去了純淨的童趣」。《華爾街日報》表示，這是：「一則沉重的故事。故事裡的英雄個性沉鬱、欠缺樂趣。」

那麼，阿宅粉絲們的反應又是如何？諾蘭實現了他們的願望，打造了一個嚴肅硬派的蝙蝠俠。

不、不只如此，這部電影還讓有些人「粉絲得不行」，原本不入流，被塞在邊緣或祕密洞穴裡的事物被社會主流承認、接納。雖然阿宅們可能會大聲地否認自己希望被主流接納這件事，導演諾蘭與編劇葛爾竭心竭力打造出了一個忠於原著的蝙蝠俠，獲得死忠鐵粉高度讚賞，同時更獲得蝙蝠圈外人士的喜愛。這部蝙蝠俠電影成了辦公室茶水間的話題，它讓一般人想在下班之後帶著孩子再看一遍。

這次，銀幕上的英雄不是波頓那個風格明顯的歌德式怪咖，也不是舒馬克那個被掰彎的直男；這次，蝙蝠俠是男粉絲們夢想中的陰鬱善英雄，會把對手狠狠打得屁滾尿流。他們充滿善意地把自己的喜悅放上網路：

「《蝙蝠俠：開戰時刻》是我看過最棒的超級英雄電影！」來自「不酷網站」的網友們說。

「這就是你期待已久的蝙蝠俠電影。」多媒體評論網站 IGN 跟著附和。

IGN 句子裡的「你」，當然是指宅人族群了。不過這部電影的吸引力遠遠跨出了宅圈，本片的觀眾組成與業界預期相反，有將近一半的人是女性，超過一半的觀眾年齡大於二十五歲。沒過多久，「同人網」上就出現了本片獲得女性青睞的進一步證據；打從本片登場之初，這個網站就搶先開啟了《蝙蝠俠：開戰時刻》的主題平台。相關的同人故事在接下來幾個月內以每月十到二十篇的速度出現，時至今日，該網站上諾蘭蝙蝠俠電影三部曲的同人文數量已經數以千計。

專業的評論者和留言版的網友們一致稱許本片冷靜、寫實的路線，尤其和蝙蝠俠前幾部電影相比，這特色更是難得。另一個綜合性電影網站 JoBlo.com 的這篇評論可以讓我們瞥見主流意見的方向：作者在對凱蒂‧荷姆斯（Katie Holmes）的表現[10]作出一些後結構主義式的細緻批評，稱其為「把無腦角色演得很好」之後，忍不住將本片與舒馬克作品留下的餘緒拿來對比：「我要在此對於導演諾蘭結束舒馬克造成的噩夢一事致上敬意，而且他讓電影大大接近了我們長年熟悉的漫畫蝙蝠俠。」

我在寫這本書時，《蝙蝠俠：開戰時刻》上映已是十多年前的往事。雖然說之後的續作搶走許多這部片的光彩，但它依然已經是當代大眾文化的一部分。如今重看此片，我們會被片中精心設計的野心所震撼。諾蘭導演在這部電影中冷靜地編排了極為細緻的衝突，準備在日後貫

10 譯注：飾演片中布魯斯的兒時戀人瑞秋（Rachel Dawes）。

串整個蝙蝠俠三部曲。

不過，本片並不完美，《華爾街日報》還有其他評論文章指出的「欠缺幽默感」一事的確點出了一些問題。二○○五年，許多人誤以為本片的陰鬱，是為了調整《蝙蝠俠4》的編劇艾基瓦・高茲曼塞滿雙關語笑話的前作，結果卻做過頭，造成了以下的結果：嚴肅、冰冷的典型諾蘭美學。

這部電影的結構大體相當完整，但中途碎開來。電影中分別有三種彼此獨立的類型電影敘事線：一條是武術片，一條是大眾型的犯罪電影，另一條則是不用大腦的動作大片。本片試圖用這三條線分別闡述蝙蝠俠的不同面向，是一個相當有趣的賭注，然而這樣的電影卻在最後一幕變成了「恐懼毒氣＋逃犯＋韋恩豪宅大火＋失控列車＋微波發射器炸彈」的大雜燴，讓原本的劇情懸念失去重點。

此外，片中對白也的確還有改善空間，有太多句用莊嚴詞彙闡述憤怒本質和恐懼的力量，有時候還把兩者同時混在一起[11]。如果諾蘭能夠不要再使用抽象詞彙，這問題會好很多。

但其實上述這些缺點都是小問題。諾蘭在《蝙蝠俠：開戰時刻》中精準地植入了一位黑暗陰鬱，讓宅人們愛死的硬漢版蝙蝠俠，同時又成功地讓一般大眾在看這部片的時候進行思考，更意猶未盡地期待下一部。

11 例如像這一句：「我心中的憤怒戰勝了恐懼！」

但諾蘭還沒確定下一步要怎麼走。至少還不完全清楚。

「直到《蝙蝠俠：開戰時刻》完全結束，大家有時間可以坐下來一起想『所以接下來到底要做什麼』之前，我們都並不確定。」諾蘭說。

在策畫《蝙蝠俠：開戰時刻》的時候，他和編劇葛爾是從一個模糊的形象開始的。他們心中的故事分成三部分，但當時兩人還沒有想著要把故事做成三部曲。「我們決定，《蝙蝠俠：開戰時刻》的布魯斯對蝙蝠俠的期許，是用一段有限的時間來完成一些能做的事。布魯斯心中有個類似五年計畫[12]的時程表，他決定先投注一段固定的時間匡正高譚市的亂局，然後停手，回去過自己的人生⋯⋯」

「接下來（在第二部分），布魯斯會一步步深入探索蝙蝠俠這個角色。他在高譚市的行動某種意義上會變得更極端，同時也造成了小丑這角色的誕生。」而在故事最後、第三部分，諾蘭與葛爾想要讓蝙蝠俠永遠從布魯斯的生命中消失。

他們的計畫當然不只是為了讓《蝙蝠俠：開戰時刻》的情節更緊湊而做的細部調整，而是想要徹底翻修整個蝙蝠俠故事線的主要元素。

12　譯注：蘇聯在史達林時期進行的全國性經濟計劃。根據各期的整體需求訂立不同目的，快速提升當時蘇聯的生產力。

352

對很多人來說，布魯斯‧韋恩把蝙蝠俠當成一種暫時性手段的想法直就是褻瀆。還記得他在一九三九年十一月的漫畫中發下的誓言嗎？「在我雙親的靈前，我發誓。此生我將窮盡一切追捕罪犯，以慰死去的父母在天之靈。」布魯斯發誓要窮盡他的一生。諾蘭與葛爾的想法與他立下的誓言相牴觸了。

在把漫畫改編成電影的剪裁過程中，必定會發生一些巨大的動盪。諾蘭與葛爾透過「布魯斯從一開始就希望未來能從黑暗騎士的身分中退休」這種想法，把超級英雄的史詩意念與真實世界的日常生活結合在一起，讓布魯斯的動機變得更清晰明確、一看就懂，更符合目前的人類心理學，觀眾也因此更容易接受他。

但這樣的想法也同時讓布魯斯失去了誓言中的勇敢、宏偉，以及理想性。諾蘭與葛爾的做法，把驅使可信但卻渺小非常多的實際目標：一個暫時性的任務、一則宣言。一場演出。

當然，這是一個高風險、高報酬的賭注。到了之後拍攝《蝙蝠俠：黑暗騎士》的時候，諾蘭就會知道他的目標無法光靠過去的原始計畫完成。但無論如何，新版的蝙蝠俠已經不只是純粹的力量產物，同時也散發著重視「超級寫實主義」（hyperrealism）[13]以及角色真實感的諾蘭，在打造角色時散發的熱情。

13 譯注：二〇〇〇年後興起的繪畫與雕塑流派。力求作品像相片一般栩栩如生，但紋理卻比相片更細緻，層次更複雜，呈現肉眼無法看見的細節，甚至將幻覺與真實疊合創造出新的意義。

嚴鬱冷硬再加碼

DOUBLING DOWN ON GRIM 'N' GRITTY

導演諾蘭和製作團隊，曾經在一開始擔心過他們把《蝙蝠俠：開戰時刻》的視覺設計搞成了無裝飾極簡的實用主義，觀眾可能不會接受。結果電影卻得到幾乎一面倒的好評，讓他們繼續朝這方向深化下去。

《蝙蝠俠：開戰時刻》裡有大量的自然景觀，例如一望無際的不毛極地或者黑暗的洞穴；而《黑暗騎士》則全都是冰冷、現代感、富有光澤的城市風景。新片在芝加哥開拍，夜晚充斥著日光燈具的顏色，白天曬著酷熱的太陽。

他們決定不在劇情中安插蝙蝠俠這角色由青澀過渡到成熟的橋段。至少，電影裡絕不會出現好萊塢電影常見的主角心境轉變之旅，在新片中，蝙蝠俠最多只會稍微更進一步探索自己的使命。

諾蘭和葛爾認為新片真正的主角是高譚市的白騎士：為了正義而戰的地方檢察官哈維·丹特。在劇中，丹特將因自己的傲慢而墮入悲劇性的毀滅之路，心靈會被小丑的邪惡意識入侵。蝙蝠俠與高登局長必須拼命守護丹特的名聲，試圖掩蓋真相，並因此在電影結尾讓整個高譚市的核心開始潰爛。

導演希望這次電影裡的小丑不要像之前傑克·尼克遜演得那麼戲劇化、那麼引人注目，他希望小丑能夠比較不起眼，但比以前更恐怖。至於反派拉斯·奧·古，他在前作中是一個精於

354

算計、冷酷無情的智慧型反派，而在新作中，他們打算讓蝙蝠俠對上一個真正的心理變態，一個難以預料的暴力恐怖分子，一種隨機性兇案的實體化身。

至於小丑的出身跟犯案動機，導演諾蘭完全不打算解釋。之前波頓和舒馬克開心地在電影裡花了很多篇幅解釋片中反派的背景，但諾蘭決定完全避開這種陳腔濫調。對他來說，小丑有趣之處在於蝙蝠俠身上造成的影響。小丑的出現，是為了讓我們更清楚地了解高譚市需要蝙蝠俠的理由，以及蝙蝠俠的使命。於是，編劇強納森替小丑寫了兩個不同的身世，讓這兩則身世背景在片中先後出現，它們看來同樣重要，但也同樣不可信。於是，觀眾被扔進了一個敘事遊戲中，怎麼猜都猜不中真相。

許多漫畫宅一聽到諾蘭完全不處理小丑出身這件事，就反射性地大怒。不過他們的怒火，如果跟恐同者因為導演決定找俊美青年希斯・萊傑（Heath Ledger）演小丑而引起的不安情緒相比，可就完完全全小巫見大巫了。一個身兼哲學家與詩人的網友在「炒作超級英雄」留言板上說：「我猜他會把小丑演得很GAY，（就像）他演的上一部牛仔片[14]一樣那麼GAY。」另一篇貼文則表示：「希斯演什麼都很帥（這可不是《斷輩山》（＊拼錯字）的笑話）。」

14 編注：李安執導的電影《斷背山》（Brokeback Mountain）。描述美國西部兩名年輕牛仔之間的戀情，與同性戀在當時代中的艱困與無奈。

CLOWN PRINCE
小丑王子殿下

二〇〇七年四月，諾蘭的蝙蝠俠電影《黑暗騎士》在芝加哥開拍。為了保密，拍攝時劇組稱這部片為「羅里的初吻」（Rory's First Kiss），同年十一月於香港完成。

拍攝過程中他們繼續使用倫敦附近的卡丁頓（Cardington）廢棄飛船機庫，也精心設計了更多特技橋段。許多特技橋段都用到了為本片全新打造的蝙蝠機車（Bat-Pod）。這台車是諾蘭夢寐以求的款式，只不過實在太難騎，即使對技術高超的特技演員來說也是個噩夢。

拍攝過程中發生了悲劇，特效攝影師康威·威克里夫（Conway Wickliffe）在拍攝飛車追逐鏡頭的過程中意外撞樹身亡。到了後製期間，影片再傳噩耗，因扮演小丑的演技而在影片尚未出廠前就獲得電影業界注意的希斯·萊傑，在二〇〇八年一月二十二日因為藥物過量死於紐約自宅，年僅二十八歲。

而另一方面，《黑暗騎士》的宣傳活動打從拍攝期間就開始了。片中反派「雙面人」哈維·丹特的宣傳網站在二〇〇七年五月上線，網友只要上網站輸入電子信箱，就可以獲得希斯·萊傑扮演的小丑劇照。同年七月的動漫展上，參觀民眾可以拿到「被小丑惡作劇」的一美元玩具鈔票當贈品。紙幣中央的人物華盛頓，被畫上了小丑的招牌黑眼圈跟紅唇，鈔票上還有以小丑著名台詞「幹嘛這麼嚴肅」為名的網站（www.whysoserious.com）的宣傳連結。該網站

356

上有一個蒐集證據的遊戲，玩家可以跟著證據走，扮演小丑的嘍囉。於是，美國聖地牙哥的煤氣燈街區上出現幾百位抹白臉、化妝成小丑的粉絲們在街道上玩尋寶的大地遊戲。到了萬聖節，以黑暗騎士拍攝時的假代號名字相似的「洛瑞的死亡之吻」（RorysDeathKiss.com）網站，更是邀請網友扮裝成小丑在所在地附近的地標自拍，上傳照片到網路上。

行銷公司在接下來的幾個月內撒下了大網，一舉製造出二十個假網站，例如「高譚時報」www.thegothamtimes.com、「高譚市警局」www.gothampolice.Com等等，裡面有各種遊戲、線索，和尋寶指南，讓粉絲們大玩偵探解謎遊戲。其中甚至有難解的高難度的謎題，例如有一個「獵鴨畫廊」（duck-shooting gallery）網站裡的資訊，就需要網友先把之前的另一個線索轉譯成二進位碼，然後根據二進位碼的指示依序射擊網站中的鴨子才能拿到，儘管如此，發現解答的網友們還是迫不及待的衝上留言版發出攻略。

這些「另類實境遊戲」（Alternate Reality Game）出自華納聘雇的遊戲公司，目的是「和那些生活中塞爆大量媒體新聞，結果反而無法取得新片資訊的人連繫」。這個大膽的戰術故意利用了宅人們熱愛罕見知識而且一定要比別人搶先一步獲得新知的特性，讓他們比沒有知識強迫症的一般人更主動投入行銷活動。負責遊戲的公司表示，這種病毒式行銷的原理，就是「重要的資訊不該大聲嚷嚷，反而該藏起來才有效」。

希斯‧萊傑死後不久，哈維‧丹特這角色取代了原本的小丑，成為了病毒式行銷活動的焦點。遊戲公司在好幾個不同的網站同步放送哈維‧丹特的假活動訊息，同時華納也把編劇葛爾，他是電影團隊中的「常駐漫畫咖」推上動漫座談會，挑起瘋狂粉絲對新片的興趣。

同年五月，黑暗騎士主題雲霄飛車在六旗主題公園登場，而由日本動畫師操刀的六個彼此相連的短片特輯《蝙蝠俠：高譚騎士》（*Batman: Gotham Knight*），也在《黑暗騎士》上映十天前，以 OVA 的方式上市。

二○○八年七月十八日午夜，蝙蝠俠電影《黑暗騎士》首映。首週票房破記錄達到一億五千八百萬美元，成為《鐵達尼號》之後史上第二部北美票房突破五億美元的電影，而且只花了《鐵達尼號》當初的一半時間。全球票房最後總計超過十億美元，擠進了一個極為罕見的名人堂。能破十億美元票房的電影，在本片之前只有三部：《鐵達尼號》《魔戒三部曲：王者再臨》（*The Return of the King*）和《神鬼奇航 2：加勒比海盜》（*Pirates of the Caribbean: Dead Man's Chest*）。

電影上映隔天，檔案共享網站上就出現了完整的盜版片，無論電影公司如何提高警覺都擋不住，他們甚至請服務生戴夜視鏡在戲院中抓盜錄者。根據某家媒體測量公司的估計，光在二○○八年內本片的盜版下載次數，就高達七百萬次。

影評人一面倒地給予好評，掌聲一路堆上了天。《綜藝》雜誌表示：「這是部野心勃勃、文本豐厚成熟的犯罪史詩片。」而《滾石》與其他幾本雜誌紛紛讚許諾蘭拒絕了黑白分明的超級英雄片道德觀：「《黑暗騎士》讓善惡兩種價值不再永遠兵戎相見，而擁有了一個可以攜手共舞、魚水交融的場域。」

羅傑・伊伯特的文章更進一步表示：「蝙蝠俠不再只是漫畫作品了。諾蘭餘音繞樑的《黑暗騎士》超越了原作，變成了一部引人入勝的悲劇電影……諾蘭解開了蝙蝠俠的桎梏，將他化

為一張承載人類情感的畫布。」

影評人們大膽預測諾蘭和《黑暗騎士》都會入圍奧斯卡，更多影迷們甚至相信希斯·萊傑將會成為彼得·芬奇（Peter Finch）之後[15]第一個死後被追授奧斯卡的男演員。

鐵桿粉絲們的所有夢想全都在《黑暗騎士》實現了。這部影片叫好又叫座，粉絲看著前所未有的壓倒性好評，又驚又喜地奔上網路論壇，發出讚嘆。

其中一篇網友的貼文表示：「每個細節都優秀得不行……電影的調性更是無懈可擊。」另一篇則直接將感想濃縮成了一個字：「哇！」

「不酷網站」上的這篇迴響充滿熱血：「六小時前看的，現在滿腦子都還是那部電影。我決定週日再衝二刷重看細節。我想我可能沒辦法自在享受整部片，因為我太嗨了，一直都在想下一秒會出現什麼。」該篇文章樓下的網友寫得比原 PO 更「虔誠」：「看這部片，比看世界末日耶穌再臨還棒。」

15 譯注：一九七六年電影《螢光幕後》（Network）男主角。在奧斯卡提名前一個月去世，獲得當年影帝。是史上第一個死後獲奧斯卡的演員。

「就是這麼嚴肅」 16

希斯‧萊傑的死太突然，太出人意表，免不了讓許多影評將重點環繞在小丑的演技上。希斯‧萊傑的演出讓人對這位獨一無二的小丑難以忘懷，這角色在諾蘭的劇本裡，原本被寫成一個「混沌與無政府主義的純粹化身」，但在電影這麼巨大的表演媒材中，諾蘭的安排脫離了原來的軌道。小丑成了一個有血有肉、真實的人類。希斯‧萊傑的詮釋讓小丑既恐怖，又和你我一樣，有著一顆陣陣跳動的心。

在希斯‧萊傑之前，飾演小丑的演員們都把這角色詮釋成一個超越人類極限、難以理解的人物。凱薩‧羅梅洛（Cesar Romero）那少女似的怪笑說不定是在後台不斷排練出來的結果；傑克‧尼克遜永遠都像發瘋一樣撐著一弧誇張過頭的笑，動畫系列的配音員馬克‧漢米爾則充分展現了小丑手舞足蹈的戲劇化性格。但希斯‧萊傑不同，他選擇處理小丑的內心戲，詮釋出神來一筆的迷人效果。讀過漫畫很難想像希斯‧萊傑竟然能讓小丑用美國中西部的聲調說話，那扁平模糊的鼻音，讓他扮演的變態殺人魔聲音宛如一個來自錫達拉皮茲17的地毯推銷員。同樣的，讀過漫畫的觀眾也無法想像小丑在恐嚇獵物的時候會突然停下來分個心，自我滿足地舔舔嘴唇。比起一個咯咯笑的瘋子，希斯‧萊傑的小丑更像是厭倦人性，不耐煩地隨時準

譯注：標題 so serious 是片中小丑名言「幹嘛這麼嚴肅（Why so serious）」的雙關語。

譯注：Cedar Rapids，愛荷華州的農業城市。

備翻桌，將人性踩在腳下。

「我才沒有什麼計──畫──」小丑走進哈維・丹特的病房，對著受傷的他說：「我只是……想到什麼就做。」希斯・萊傑拿到的劇本在這部分有一長串的獨白：小丑告訴丹特他是混沌的使者，向丹特解釋他的世界觀，讓丹特棄之前秉持的道德於不顧。這段獨白也許是全片最重要的台詞，但它之所以重要，並不是因為我們從對白中得知任何一丁點小丑的資訊，而是因為希斯・萊傑在詮釋為什麼小丑只不過「像小狗追著車子跑」，心中根本沒有計畫的時候，直接告訴觀眾一件劇本沒有明說的事情：小丑從頭到尾都在說謊。

這個場景讓觀眾們明白小丑從頭到尾沒說過一句實話。劇中發生的一切都是小丑早就策畫好的，他用這個劇本把哈維・丹特、高登局長、蝙蝠俠，和整個高譚市一起拉進去毀滅的深淵。令人不安的這個情緒擠滿了整個螢幕，讓這一幕成為全劇中最恐怖的場景，它讓我們終於等到了一個瞬間，可以伸手探入小丑的內心深處，而我們探了進去，卻發現那裡什麼也沒有。

身兼研究者的同人作家萊絲莉・麥克茉翠（Leslie McMurry）指出：「二〇〇八年《黑暗騎士》上映之後，相關的同人小說幾乎第一時間就擴散開來……大部分的作品都在分析小丑的個性，其中許多作品更直接謳歌他的存在。」在諾蘭的蝙蝠俠電影三部曲結束多年之後，小丑的魅力依然令許多同人創作者們著迷，不斷激發他們創作故事與繪作的靈感。在寫作這本書之時，諾蘭故事線中蝙蝠俠與小丑的對決[18]依然是「同人網」排行榜上第八名的人氣主題。

18 還有／或者是他倆的戀愛情節。

那一年的最佳男配角頒給了去世的希斯・萊傑，除此之外電影還入圍了七項奧斯卡技術獎項（且拿到了當年的最佳音效剪輯），但在影片和導演兩方面，奧斯卡卻並沒有給予《黑暗騎士》肯定。

奧斯卡入圍名單公布的時候，評論專家與阿宅站上了同一陣線，一起憤怒指責「奧斯卡的歧視意識」（Oscar snub）。英國的《衛報》（The Guardian）首先針對此事開出第一槍：「這讓人不禁繼續懷疑，那些奧斯卡投票者之所以不敢讓《黑暗騎士》入圍，是否並非因為他們認為這部電影本身不夠好，而是因為他們認為這類電影一定不夠好。」

理所當然地，網路上出現了「支持《黑暗騎士》角逐二〇〇八年金像獎的非官方草根運動」。網友成立「黑暗聖戰」（DarkCampaign.com）網站，從入圍名單公布的那天起，他們就轉貼了好幾篇好萊塢導演對本片竟然沒有入圍最佳影片一事感到難以理解的發言。網友們在意見區一馬當先挑起戰火：

「我剛剛創了一個『抵制歧視黑暗騎士的奧斯卡』臉書群組……大家趕快加入轉貼訊息……一定要讓奧斯咖（＊拼錯字）為這鳥事付出代價……」

「這件事並不讓人意外，這個作秀獎自從捨棄《大國民》（Citizen Kane）19之後就已經失去意義了。不過沒差，這獎吃屎去吧。」

結果，美國影藝學院隔年就把奧斯卡最佳影片獎的入圍電影數，從原本的五部增加到十

19 編注：這部奧森・威爾斯（Orson Welles）自導自演的電影，因為片中主角影射當時報業大亨威廉・赫茲（William Randolph Hearst）而處處受打壓，雖然該年在奧斯卡有七項入圍，但最後卻只得到最佳劇本獎，讓各界懷疑奧斯卡獎不公正。

部。大家把這項改變稱作「《黑暗騎士》規則（the Dark Knight Rule）」。

"BIGGER AND DARKER"

「格局更大，調性更黑」

《黑暗騎士》的成功讓人難以忘懷，華納高層親自跑來找團隊誠心求續作，但諾蘭的原班人馬此時卻不敢確定該不該接下這個擔子。他們擔心無法超越自己之前的表現。

在上一集，他們將《黑暗騎士》的結局停在一個沒有給出答案的兩難困境上。蝙蝠俠與高登局長決定讓蝙蝠俠來背哈維·丹特的黑鍋，繼續讓人們以為丹特是個剛正不阿的正義化身，不讓他指控的罪犯有機會藉此翻案。問題是，他們在說謊。丹特早就被小丑腐化了。

其實打從很久以前，諾蘭和葛爾就已經想好了他們的蝙蝠俠大結局：在最後一幕，某個青年走進空無一物的蝙蝠洞，從布魯斯·韋恩手中接下蝙蝠俠的身分。諾蘭之後表示：「這是我們好幾年前就決定好的結局，之前所做的一切都是為了朝這個結局邁進。」

兩人再次回到諾蘭家的車庫，就像整個計畫開始的時候那樣，花了幾週一步步討論電影的內容。他們決定揭開蝙蝠俠與高登局長的謊言，讓三部曲「格局更大、調性更黑」。哈維·丹特光鮮亮麗的形象激勵了高譚市，將全市導向正軌，但誰也沒有注意到「事情只是看起來變好了」，潛伏的邪惡卻正一個個浮出水面」。

而在反派部分，華納公司以為諾蘭會讓謎語人或者企鵝之類的老面孔來為三部曲畫下句

點，不過諾蘭與葛爾卻完全走了相反的路線。

他們在之前大多都讓反派：稻草人、拉斯·奧·古、小丑靠腦袋裡的詭計作惡，如今，壞蛋用肌肉和英雄硬碰硬的時候到了。

很多蝙蝠宅粉應該都被他們倆的決定嚇了一跳，因為他們選了班恩這個角色。班恩是一個在九〇年代的漫畫黑暗時期誕生的角色。那時候的漫畫充滿無可救藥的花稍設定[20]，讓人很難想像要怎麼跟諾蘭沉迷的寫實主義兜在一起。然而，班恩的確符合他們的要求。諾蘭表示「我們的電影還沒出現過肌肉棒子，而漫畫中的班恩既是一個大家公認的肌肉型反派，腦袋也同時好得不可思議。除此之外，班恩的身世就像史詩一樣充滿細節，跟前作小丑曖昧不明的背景剛好相反。我們希望走相反路線，選一個背景故事非常清楚的反派。」

為了讓角色與第二部作品更契合，電影大幅修改了班恩的背景故事。在漫畫中，班恩最極端的特色，就是他對肌肉增強藥「毒液」的用藥成癮。諾蘭和葛爾決定用這件事來描寫班恩，同時把他臉上的摔角手面具換成一個用皮帶、馬達、金屬管線混合打造而成的怪東西。民間傭兵集團的電話取代了摔跤手用具店，成了這部電影服裝設計師聯絡的目標。

另一方面，和諾蘭一起寫劇本的弟弟強納森也正鍥而不捨地進行遊說，想把貓女塞進三部曲裡面。貓女在過去作品中過度矯飾的性感形象，讓諾蘭和葛爾一開始對強納森的點子不屑一顧；但當他們把貓女設定成高譚市低下階層的代表人物之後，她是個利用各種身分滲入富人生

20　漫畫中的班恩是一個肌肉大得相當恐怖的犯罪集團首腦，而且把自己打扮得像墨西哥摔角手。

活的女性慣竊，貓女在新片中的意義突然就清楚了。

諾蘭和葛爾根據兩部九〇年代的漫畫建構了新片的情節。班恩孤立整個高譚市，在市中稱王的設定，來自一九九九年的〈無人地帶〉；而影片中途的轉折點——班恩折斷蝙蝠俠的脊椎——則是源自一九九三、九四年同步在多部作品中出現的事件「騎士殞落」（Knightfall）。當然，他們是以自己的方式將故事重新編排進電影之中，而不是完全移植原作。如今，諾蘭的三部曲終於成了一個獨立的蝙蝠俠世界，不但能夠自給自足，更有了自己的意志。

或許就是因為這樣，雖然故事中的蝙蝠俠最後永遠捨棄了披風騎士的身分不再回來，卻沒有太多蝙蝠迷因此感到不滿。諾蘭與葛爾早在前作《黑暗騎士》就預告了故事走向。在二部曲，蝙蝠俠就已經擁著幾乎讓真實身分曝光的風險，把高譚守護者的角色轉交給哈維·丹特。

這是完全好萊塢式的劇情發展，蝙蝠迷們也看得出來。而這種想讓蝙蝠俠捨棄身分，嘗試這種高風險擦邊球的導演，諾蘭不是第一位，過去執導過蝙蝠俠電影的波頓和舒馬克都有過同樣的念頭，但都沒有真的去做。因為前兩部作品讓主流社會接受了蝙蝠俠的關係，諾蘭在鐵桿蝙蝠粉絲的心中已經擁有了可以重新詮釋蝙蝠俠的權力，即使他會讓蝙蝠俠做出「正牌蝙蝠俠」絕不可能做的事情也無妨。

二〇一一年五月，諾蘭的第三部蝙蝠俠電影《黑暗騎士：黎明昇起》在印度與巴基斯坦邊境的偏遠地區開拍，拍攝時這部電影的代號則是看起來像人名的「瑪格努斯·雷克斯（Magnus Rex）」。本片的室內場景之前一樣大量使用了巨型卡丁頓飛船攝影棚拍攝，大部分的室外街景和城景則取自匹茲堡。片中班恩把整個足球場炸為平地的大型動作橋段，也在匹茲

365

堡拍攝。

拍攝過程中，劇組再次面臨來自網路時代的全新挑戰。在街上拍外景的時候，無論是道具、戲服，還是片中的車輛飛機，全都會被路人好整以暇地收進手機鏡頭裡。路人特別喜歡拍那些蝙蝠載具，例如片中那台叫做「蝙蝠」（the Bat），全新打造的諾蘭風格突襲戰機就經常入鏡。製作人喬丹・戈德堡（Jordan Goldberg）百感交集地表示：「臉書和推特出現之後，照片一拍完，馬上就會傳到網路上……一方面，民眾這麼熱情會讓你很開心，但另一方面，影片的神秘感卻也因此消失了。」

同年十一月影片拍攝結束的時候，網路上已經有幾百張手機拍的粗粒子「蝙蝠」戰機照片。一大堆蝙蝠俠和班恩在大太陽下肉搏的戲劇性照片，在曼哈頓下城區華爾街拍的，也上了網路。即使是最不宅的粉絲，只要敲敲 Google，就全都能看到這些。

新片上映前一週，統計電影票房的網站 Document6Box-OfficeMojo.com 發文，猜測這部片能不能打破該年漫威《復仇者聯盟》（The Avengers）首週票房二億七百萬美元的紀錄。根據以下理由，站方認為《黑暗騎士：黎明昇起》贏面較大：

1. 上映前的宣傳活動，「傳說就此結束」（The Legend Ends）已經清楚地表示要結束一個原創故事，公司都會希望搖錢樹可以活得越久越好。而且這次從沒有官方這麼明白地表示要結束，這更增強了本片的吸引力。」

2. 片中蝙蝠俠與班恩完全不知道故事會怎麼結束。「英雄得要靠反派的烘托才顯得出實力。華納幹得好，他們

366

把一個B級惡棍搞得接近A級了。」

3. 貓女的出現。「這個硬派的故事線當下已經非常男性走向了……而新片開拓了足夠的空間，讓安‧海瑟薇（Anne Hathaway）詮釋出一個既性感又充滿力量的貓女。要讓女性進行這種嘗試可得花不少功夫。」

FIRST REVIEW
首篇影評來初審

七月十六號，影片正式上映的四天前，職業影評人馬歇爾‧范恩（Marshall Fine）在線上刊出了本片的第一篇影評。文章的內容卻……不是讚美。

「諾蘭想打造一部史詩級冒險故事，但他太過於專注在『史詩性』上，沒有顧到『冒險』這個必要元素……之前的《黑暗騎士》有很多讓人佩服，讓觀眾很享受的元素，但到了這部片它們都被過度膨脹的野心淹沒了……要是有人真的以為這部粗糙乏味的片會得奧斯卡，那他一定是哈了太多從加州藥店買來的合法大麻。整部《黑暗騎士：黎明昇起》幾乎沒什麼成功之處可言。」他這麼寫道。

范恩影評貼上「爛番茄」影評網（Rotten-Tomatoes.com）的六小時之內，該篇貼文底下立刻塞滿四百六十則粉絲們的暴怒留言，所有留言者都還沒有看過影片。留言裡面，有人說他想用厚橡膠水管把范恩打到不省人事，有人說范恩不如「被火燒死」算了。好幾篇留言公開宣

稱要癱瘓范恩的網站，而且還真的獲得了短暫的成功他網站的伺服器被流量灌爆了一下子。

AURORA

奧羅拉槍擊事件

《黑暗騎士：黎明昇起》（Century Aurora 16）裡，前排坐了一位名叫詹姆士‧霍姆斯（James Holmes）的年輕男子。電影開始大約二十分鐘後，他從座位起身，推開逃生門離開戲院，回到車上換上全套防護裝備與防毒面具，帶著催淚彈、裝了十二發子彈的散彈槍、一把半自動步槍和一把手槍回到戲院。一開始很多人還以為他只是跟現場好幾個觀眾一樣，穿著角色服來看片而已；但不到一分鐘，他造成了十二死七十傷的慘劇。隨後，霍姆斯在電影院外被逮捕。

這個毫無意義的大規模屠殺讓整個美國緊張兮兮。先是媒體報導嫌犯染了紅色頭髮且自稱小丑，接著名嘴跟政客就拿這個主題大作文章。多家戲院為了防止模仿犯襲擊，紛紛增高警備；同時全國各地的電影院紛紛傳出好幾件烏龍事件——例如加州的聖荷西就出現了不知名人士把包裹扔進放映中的戲院，同時大喊有炸彈，引發恐慌。

廣播和報紙社論上不斷出現越來越多的聲音，譴責《黎明昇起》與暴力電玩對於心智尚未成熟的孩子們的不良影響。家長、老師、政府官員紛紛出籠，徒勞無功地試圖尋找可能的原因，試圖解釋這件毫無理性的恐怖暴行究竟為何會發生。

368

蝙蝠俠呼應著讀者心中最黑暗的一面：我們心中的恐懼、暴力，我們被困在車陣裡動彈不得，或網路塞爆等太久的時候，那種恨不得砍人的仇恨情緒，這也就是為什麼會有那麼多名嘴不斷嘗試把暴力事件跟蝙蝠俠連在一起。蝙蝠俠的存在就像墨跡測驗，在他身上，我們投射出潛藏在心中最深處的慾望，也因此常把這名角色誤解成一個由恨意打造的黑暗怪物。

然而，蝙蝠俠是黑暗世界的居民，卻不是黑暗世界的一部分。他的誕生源自一場愚蠢荒謬的暴力事件，但他的畢生使命卻是終結這種暴力。他竭盡所能不讓同樣的悲劇再次發生。他的無私情操讓他得以成為英雄，永遠不會淪為憎恨的代言人，而是希望的化身。

OUTRAGE INC.
暴怒殘虐有限公司

《黑暗騎士：黎明昇起》首週票房達到一億六千一百萬美元，在全球票房則總計十一億美元。

影評們普遍讚賞電影的結局。許多篇文章當然也不免認為本片調性「陰鬱」，但也同時表示本片「滿足了期待」。此外，諾蘭在本片中深入探討蝙蝠俠世界倫理觀的曖昧之處，也讓他再次獲得影評們的喝采。

《黑暗騎士：黎明昇起》沒有征服所有影評人的心，即便最正面的評論，和前一部《黑暗騎士》的讚譽相比也都涼了一大截。某些評論更是從頭攻擊到尾，《芝加哥論壇報》認為本片

在野心過大的情況下，拍成了一部「心力交瘁，陰鬱到不可思議」的影片；《紐約客》則稱其「資訊量太重，影片長度也太長」。而在負面評論接二連三出現的同時，像之前馬歇爾·范恩的一樣，它們引起了讀者的怒意。

例如影評人艾瑞克·史奈德就收到了這樣的信：「洗好屁眼準備塞炸彈吧！史奈德你完蛋了，我知道你住在哪裡，等著瞧。」而《美聯社》的克莉絲蒂·萊米爾（Christy Lemire），在發表了一篇負評後，文章底下也出現了這樣的留言：「萊米爾小姐妳這沒腦的婊子，去死吧！」線上影評頻道 Badass Digest 的德文·法拉奇（Devin Faraci）說他有個同事給了這部片三顆星，滿分是四顆星，結果被一堆怒不可遏的留言淹沒了，他沮喪地表示：「這些網友把自己的個人認同和個人價值，跟諾蘭的蝙蝠三部曲緊緊的綁在一起，以至於就算只是有那麼點不尊重，看在他們眼裡就像是深刻的人身攻擊。這些悲戚、心理不健康的群眾在網上憤怒地攻擊他人，行為既醜陋又可悲。同樣身為阿宅的我，想到自己和這些人屬於同一個流行文化場域，就感到慚愧。」

從舒馬克到諾蘭的這幾年間，世界和宅人們都不一樣了，而且粉絲們改變的方向相當令人驚訝。一九九七年的時候，他們湧入各大留言版，自己架立網站來威脅舒馬克；十五年後，他們酸人的能力跟酸度都沒變，但攻擊的目標卻反了過來，這次他們不再攻擊好萊塢，反而以某種代言人的姿態幫電影說話。

粉絲圈的態度之所以會大反轉，是因為早在二〇〇二年華納行銷部人員去諾蘭家的車庫討論《蝙蝠俠：開戰時刻》的時候，就已經殫心竭慮地告訴編劇跟導演該怎麼在宅人們的聖壇上

370

屈膝跪拜。從此之後，每一句從華納公關部門出去的發言都會考量再三，小心翼翼地不要讓諾蘭看起來像是舒馬克之流的漫畫門外漢。他們的努力沒有白費，大大成功了。到了二○一二年，儘管三部曲電影中修改了許多蝙蝠俠經典作品的設定，粉絲依然接受了諾蘭。在這聖蝙蝠騎士團之中，他儼然成了一名虔敬的小僧侶。

而且，由宅圈自己人，例如「不酷新聞」的哈利·諾爾斯寫出來的負面評論，並不會成為攻擊的目標。也許這是因為宅人們從諾爾斯的批評中感受到自己熟悉的調性，例如：「靠，他可是蝙蝠俠耶。蝙蝠俠怎麼可能會因為想融入這他媽的社會，搞到自己無精打采在豪宅裡瞎晃啊？」諾爾斯等人這些裹滿宅味糖衣的文章，從來沒有被重度蝙蝠粉威脅、抵制過，更別說是真正因此受到什麼傷害。理由很簡單：在這圈子裡，同聲相應，同氣相求。

但光是靠公司小心翼翼地但也非常專業營造出的粉絲友軍，還是無法合理解釋為什麼大家會這麼不成比例地對電影的負面評論發動攻擊。即使是職業的批評家，只要在文中展露出一丁點的失望之情都會惹火上身，引來相當刻薄、敵我皆傷的人身攻擊，而少數幾個直言不諱的作者，更是收到了威脅性命或暴力的恐嚇回應。

一切都只不過是因為一部電影。

也許旁觀的我們可以冷靜地分析說，這些攻擊行為是因為阿宅型的狂熱容易讓人自視甚高，讓人容易走極端，但仇恨言論的受害者卻做不到。如果你被一群鬧場的網路小白圍攻出爆，不可能冷靜判斷他們的行為究竟只是出於少許的惡意，還是嚴重的精神失常。網友們的行為會讓人緊張焦慮、失去安全感，而無論這些留言是來自某個危險的反社會人格者，還是某個

欠缺同情心的九歲小男孩，在出門練足球前五分鐘百無聊賴地匿名上網寫的，都同樣會傷人。

如果這些在線上一看到影評人認為《黑暗騎士：黎明昇起》拍得不夠精采，就威脅要對影評人施暴的阿宅是一群成人（真可悲），而且認真地打算付諸實行的話，那麼這些人成功了。他們對影評拋擲的怒火真的引發了大規模的恐慌。也許他們會這麼說吧：這個世界終於認真看待蝙蝠俠了。終於沒有人把蝙蝠俠當成稍縱即逝的風潮，沒有人去迷「POW!」、「ZAP!」這種玩意，也不會有人把蝙蝠標誌當成流行符碼了。他們的蝙蝠俠終於回來了，暗夜中的陰鬱復仇硬漢終於回來了，他們在看漫畫或者幼年向動畫的時候再也不用忸怩不安，因為他對蝙蝠俠的愛如今擴散到了全球數十億名觀眾身上。今後，人們會認真看待他們這樣的人了。

如今，他們終於可以挺起胸膛，在大庭廣眾之下跟每一個人談論蝙蝠俠。蝙蝠俠終於成了每個族群都明白的通用語言，就像運動賽事一樣。

很快地，他們就能再次走進戲院，沐浴在彼此身上閃亮的輝光之中。無論是阿宅還是一般人，都可以向彼此分享對蝙蝠俠的愛戀。

除非……還有別的原因。職業影評人馬歇爾·范恩在影片上映前的評論遭受最嚴重的砲火並非偶然，當時那些為了守護影片聲譽而戰的宅宅，和在上一部片為了《黑暗騎士》角逐奧斯卡而發聲的影迷一樣，都處於警戒心非常高的狀態之中。他們認為范恩的影評是領頭羊，如果沒有人出面阻止，就會影響整個評論界的風向。於是他們點亮了蝙蝠燈，招來整批的思想審查大軍，趕在范恩能夠毒害整座高譚市的水源之前殲滅他的力量。

當然，一小撮在留言區發瘋剩人的網友，並不能代表整個蝙蝠粉絲圈。這道理就像有些

聽眾會在紐約市廣播電台ＷＯＲ裡面的 call-in 節目語無倫次地發火，但他們並不能代表所有

紐約大都會隊的球迷[21]。但如今的粉絲圈生態已經變了，而且硬派的蝙蝠迷們甚至還得非常用

力，才能注意到自己腳下發生的變化。

在過去的七年之中，諾蘭一直受到蝙蝠迷的全心擁戴。以前，網際網路是一個讓討厭舒馬

克的漫畫收藏家們和類似的夥伴彼此取暖的場域，但這七年間諾蘭三部曲孕育出來的粉絲卻到

處是。很多年輕的蝙蝠粉甚至沒買過漫畫，這些年輕族群接觸蝙蝠俠的入口是諾蘭的電影，是

《正義聯盟》動畫、《未來蝙蝠俠》、重播的《蝙蝠俠：動畫系列》、蝙蝠相關電玩，以及爸媽

的《蝙蝠俠大顯神威》舊ＤＶＤ，甚至是在ＴＢＳ電視台上每天重播三次，讓蝙蝠宅不屑一

顧的無盡噩夢之作：《蝙蝠俠４：急凍人》。

這些年輕人並不孤獨。和他們同時出現的，還有 coser、同人作家和畫家。網路給了重度

粉絲一個現身平台。這些粉絲人數不多，但一直存在。他們在網上討論蝙蝠俠的相關小事，轉

貼作品中的段落，或者辯論作品的真義。這些阿宅擁有無限的毅力，也有無限的恥力。當然，

「他們」都是女生。

女性向的漫畫網站「連續小辣妹」（Sequential Tart）在一九九九年創立。它用簡明的宣言

闡述了自己的使命⋯

21　譯注：ＷＯＲ廣播電台是紐約市收聽大都會隊賽事的主要電台。

也許，現在在網路上找「少年漫畫」來看的女性越來越多了。也許，每次走進漫畫店都看到架子上一堆波霸壞女孩，已經讓女生厭煩了。也許，女生不喜歡別人來告訴她們該喜歡什麼不該喜歡什麼（不管是恐怖片還是超級英雄，不管科幻還是奇幻都一樣）。也許女生喜歡自己做決定，想要自己的口味，而不是先入為主的偏見。也許我們該挺身而出，讓女生知道她們並不孤單。

到了二○○四年，DC的前漫畫編輯海蒂·麥克唐納（Heidi MacDonald）創立部落格「節奏」（The Beat），在上面刊載漫畫產業的新聞，很快地就吸引了幾千位網友每天跑來看，看她用頭腦夠清楚、知識夠多、嘴巴夠酸的筆法來談論漫畫作品，談論少男導向的漫畫業界文化。

當然，女生一直有在看漫畫，但網路給了女性一個新的平台，讓自己被看見的新方法，以及遇見同好的新管道。女性粉絲對高譚市裡的男女角色提出了許多不同的看法，像是蓋兒·西蒙妮22（Gail Simone）這樣的粉絲，就創立了「冰箱裡的女屍塊」（Women in Refrigerators）23網站，專門討論超級英雄漫畫總是把女性角色用即丟的現象。後來她又開啟了《猛禽小隊》（Birds of Prey）的連載，把一直被扔在故事邊緣的女性角色，例如芭芭拉·高登集結起來，打造成一組重要的狠角色。

22 譯注：著名動漫編劇。參與《死侍》、《辛普森家庭》漫畫版、《神力女超人》，並創立文中所提的《猛禽小隊》。

23 網站的名字源自《綠燈俠》，有個反派把主角的女友分屍塞進冰箱，讓主角找屍體的故事。

當然，那些認為只有漫畫版蝙蝠俠才是正牌貨的老派蝙蝠迷也一直都在。只不過早從諾蘭的三部曲開拍之前，漫畫版已經歷一連串會讓重度粉絲信仰地動山搖的大變動了。老蝙蝠迷心中那個孤槍走天涯的硬漢蝙蝠俠，已經變了。

蝙蝠俠變了，而且，簡單地說：他，在某種意義上已經死了。

第九章

大統一理論

The Unified Theory

2004 —

黑嘛嘛——
沒爸媽！
還是黑嘛嘛——
更多黑嘛嘛！懂嗎？
光亮亮的相反！

——蝙蝠俠自己編的死亡金屬樂歌詞，《樂高玩電影》（二〇一四）

時間拉回二〇〇四年六月，《蝙蝠俠：開戰時刻》上映的一年前。當時許多阿宅湧上網路，對新片竟然讓一個尖下巴的威爾斯人扮演布魯斯·韋恩一事表達不滿。在此同時，漫畫架上的超級英雄作品，在歷經連續十八年的「嚴肅冷硬派」之後，終於來到槁木死灰的低點。

此時，小說家布拉德·梅爾策（Brad Meltzer）和繪師雷格斯·莫羅斯（Rags Morales）聯手打造了一個七期的短連載：《身分危機》（Identity Crisis）。在這部作品中，他們回溯過去的故事線，啟動了一次「追溯連續性」行動。

《身分危機》的誕生原因和諾蘭的電影很像：編劇梅爾策想說一個寫實主義的超級英雄故事，而他挑中了正義聯盟（Justice League of America）。只不過，諾蘭雖然在作品中引入了現實世界的唯物特質，卻還是讓蝙蝠俠核心的象徵性繼續凌駕於唯物元素之上，但梅爾策不一樣，《身分危機》具有破壞性，故事中的一切都被還原到現實的層面。

梅爾策在超級英雄漫畫營造現實感的方法，是從蘇·迪布尼（Sue Dibny）慘遭謀殺的案件開始講起。蘇跟老公伸縮人（Elongated Man）是正義聯盟裡面的一對喜劇性夫妻偵探檔。這場謀殺案的原因，是她曾被六〇年代一個老反派性侵過，悲劇從此開始堆疊：死者接連出現，黑暗的祕密一個個被挖出來，活在英雄史詩裡面的角色們被梅爾策從陽光下拖出來，扔進機場書報攤上面那些通俗小說才會出現的恐怖黑暗深淵之中。

隱含的強暴威脅的情節，在蝙蝠俠的故事裡並不陌生，因為它出身通俗小說之流，這是那類小說中經常出現的無腦情節設定。但這次的故事不太一樣：這場謀殺案是編輯刻意安排的陰謀，目的是要把六〇年代到七〇年代早期那些陽光四射的 JLA 漫畫，變成一場矯飾過頭，

378

顯得荒誕的緊身衣英雄謀殺編年史，畫面裡還有血淋淋的性暴力場面。

《身分危機》一出，宅粉全都恨不得立刻搶一本翻開來看。作品的七期連載全都位居暢銷排行榜的前三名，引起了DC官方的注意。在接下來的許多年中，DC在許多部漫畫作品中保留了《身分危機》中的恐怖後遺症。人們公認這部作品的主題是善良的人為了維持正義而被迫使用邪惡的手段，而梅爾策在作品中用笨拙直率的手法，影射現實中反恐戰爭的刑求行為，使部作品在整個超級英雄漫畫界裡投下了令人不舒服的陰影，幽魂縈繞至今。

另一方面，在二〇〇五年七月，《蝙蝠俠：開戰時刻》首映一個月後，又出現了另一部獨立的蝙蝠俠漫畫，引爆了一場真正的非凡奇觀。

THE GODDAMN BATMAN
他媽的蝙蝠俠

這部作品叫做《全明星蝙蝠俠與羅賓：神奇小子》（All-Star Batman and Robin, the Boy Wonder），由業界的兩大巨人共同打造。繪師是九〇年代漫畫業大繁榮時期的DC大將吉姆・李，編劇則是自《黑暗騎士歸來》這部影響業界的鉅作之後，三度回鍋操刀蝙蝠俠，先後寫下《蝙蝠俠：元年》、《閃靈悍將／蝙蝠俠》和《黑暗騎士再度出擊》的法蘭克・米勒。

這個故事發生在米勒自己的「黑暗騎士」故事線之中，時間點發生在《蝙蝠俠：元年》結束後不到一年。米勒在這個作品中給自己的任務，是告訴讀者羅賓在成為蝙蝠俠搭檔之前的演

變過程。

　　《全明星蝙蝠俠與羅賓》裡面的蝙蝠俠不是《蝙蝠俠：元年》裡面的那個菜鳥英雄，也不是《黑暗騎士歸來》或者續集裡面那個全身傷痕累累的壞脾氣老傢伙。米勒筆下的這個蝙蝠俠力量正值巔峰、身形雄偉，男性特質爆發過頭，昂首闊步趾高氣揚。同時，米勒把他的個性描寫得相當扁平，基本上就是個瘋子。

　　在《全明星蝙蝠俠與羅賓》總共十期的連載裡面，蝙蝠俠先是綁架了迪克・格雷森，然後又暴力地用言語1和肢體2虐待迪克，還拿蝙蝠車去撞警車，害得車裡的員警不幸身亡，自己的女友維琪・維爾更身受重傷；他甚至因為阿福拿食物給迪克而狂罵阿福3。蝙蝠俠這位黑暗騎士在米勒的筆下試圖為自己的行為自圓其說：他說迪克還小，需要被訓練得更堅強，至於攻擊警察則是因為高譚市的警察都腐敗透了。但米勒在寫這些的時候，使用了非常極端的筆法來刻畫蝙蝠俠，他讓蝙蝠俠那冷硬派的說話方式聽來很愚蠢4，又讓他在折斷對手骨頭的時候發出癲狂的大笑。

　　我們甚至都可以聽見紙張後頭傳來的米勒笑聲了，這部漫畫的每一頁都帶著十二歲小男孩惡作劇沒被抓到的開心感。他顯然非常喜歡去搔那些「政治正確魔人」的敏感神經：在故事開

1　「你腦子是壞了還怎樣？……老子他媽的是蝙蝠俠！」蝙蝠俠對迪克說。

2　他綁住迪克的脖子然後把他拖在車子後面，還甩他巴掌。

3　譯注：本作中蝙蝠俠訓練羅賓的其中一環，是要他餓了就去獵老鼠吃。

4　例如這樣：「迪克・格雷森。空中飛人。十二歲。勇敢的男孩。他媽的非常堅強。」

頭，你能看見穿著花邊內衣的維琪‧維爾在衣不蔽體的黑金絲雀（Black Canary）身邊流連忘返，神力女超人更是成了一個來自「萊斯博斯島」（Lesbos，女同性戀 Lesbian 的語源）的典型厭男主義者。他甚至自己出手，把第五期的封面畫成了神力女超人的臀部特寫。此外，作品中的角色滿嘴「retarded」、「queer」之類的字眼卻不以為意，結果某一期就因為嵌字師沒去修飾米勒那些藝言穢語，而讓作品出貨後必須下架。

正如同一九八六年的《黑暗騎士歸來》，米勒的作品不是寫給一般大眾看的。他的目標讀者，是那些奉蝙蝠俠為理想男性角色的硬派宅粉。於是，他在《全明星蝙蝠俠與羅賓》的黑暗騎士身上增強了類固醇的劑量，讓蝙蝠俠原本已經夠壯的身體更為腫脹。

如果《全明星蝙蝠俠與羅賓》後來沒有出現拖延問題，更沒有在連載十期之後就無疾而終的話，米勒原本的計畫可能就會真正實現。他用這個作品試圖告訴我們，在羅賓出現之前的蝙蝠俠，其實只是一個殘酷、野蠻、瘋狂的暴徒而已。為了照顧年輕的羅賓，他才逐漸變成我們知道的那個英雄。也許米勒想要描繪出《黑暗騎士歸來》裡蝙蝠俠過去被精神分裂式的心理困境所掌控時的樣貌，但無論他的創作意念為何，這些全都被他瘋狂扔進《全明星蝙蝠俠與羅賓》裡的那些大男人狗屎元素給淹沒了，無法傳達出這作品應有的樣貌。

《全明星蝙蝠俠與羅賓》的第一期賣出了二十六萬一千本，比同月份的銷售亞軍高出整整不只一倍，同時也成為了二〇〇五年的年度銷售冠軍。但到了後來，連載拖稿拖得不可思

議5，再加上作品中髒話滿天飛6，銷量的滑落自然可想而知。二○○八年八月，在第十期出版之後，這個系列無限期休刊，但此時已引不起多少人注意，更引不起什麼人關心了。

TOWARD A UNIFIED THEORY OF BATMAN

邁向蝙蝠俠統一理論之路

無論有意還是無意，米勒的《全明星蝙蝠俠與羅賓》嘲諷了蝙蝠俠在當代漫畫作品中的形象。打從九○年代莫里森執筆的《JLA》開始，蝙蝠俠就經常被描寫成深謀遠慮的戰術專家，無論是面對地下世界的犯罪者，還是跟身邊的英雄夥伴打了起來，都能靠著一層層的事先規畫取得上風。例如二○○四、二○○五年的作品《戰爭遊戲》（War Games），就透過高譚市的一場角頭火拼，呈現蝙蝠俠對這些事件都事先做好了應變準備。在二○○五、二○○六年橫跨不同作品的《無限危機》（Infinite Crisis）之中，我們也看到蝙蝠俠在每個英雄和反派的家裡裝了竊聽衛星，儼然是個疑心病重的英雄。

整體上來說，漫畫版的蝙蝠俠已經被寫得如神祇一般高不可攀。無論是在編劇的筆下還是在讀者的眼中，他的思考永遠都比其他角色多出六步。他的超級力量永遠站在正確的一方，而且無論是什麼困難的任務，對他而言都沒有什麼挑戰性。

5 舉例來說，第四期跟第五期中間隔了整整一年。

6 「老子是他媽的蝙蝠俠」在網路上成了一堆人拿來惡搞和轉貼的爆紅模因（Internet meme）。

但從《蝙蝠俠》第六百五十五期（二○○六年九月）開始，《JLA》的編劇格蘭特・莫里森接下了編劇的棒子。他決定改變現狀，讓蝙蝠俠出現一些弱點，但他沒有像梅爾策略那樣，血流成河地在故事裡給布魯斯的親友們來一場大屠殺，而是把賭注下在一個全新的反派身上。正如同九○年代班恩出現的目的是為了摧殘蝙蝠俠的肉體，這個新反派的出現，就是為了崩壞布魯斯的情緒。莫里森最後發動了一場野心宏大、為時七年的計畫。他和繪師安迪・庫伯特（Andy Kubert）搭檔，從操刀的第一期開始，就掀開了一件驚人的事實：私生子這件事不是什麼新聞。早在一九八七年，編劇邁克・巴爾（Mike W. Barr）和繪師傑利・賓漢（Jerry Bingham）就曾經一起畫過一本精裝本的單篇漫畫《蝙蝠俠：惡魔的女婿》（Batman: Son of the Demon），裡面的布魯斯和敵人拉斯・奧・古的女兒塔莉亞（Talia al Ghul）生下了一個孩子。只不過，這是一篇獨立於《蝙蝠俠》月刊的作品，後來也被列入了「異世界」（Elseworlds）系列之中——DC把所有英雄發生在平行世界的故事，全都歸在這個類別之下。

讓私生子回到漫畫主線，是莫里森計畫中的第一招。這個設定，將會明確地否定死忠蝙蝠迷心中深愛的那個「正牌蝙蝠俠」的形象。

莫里森認為，粉絲們不斷強調蝙蝠俠陰暗硬漢那一面的做法，已經完全跟不上時代。「我不覺得把自家的英雄描寫成一個從來沒有笑容的復仇機器是件好事——尤其在艱難的時局裡更是如此。」在新劇情連載之初，他就在漫畫網站Newsarama的採訪中這麼說。「相較之下，我還寧願蝙蝠俠呈現出凡人人性中最好的那一面。（畢竟）一個整天哭喪著臉、性壓抑、沒幽默

感、緊張不安、充滿怒意，典型的嚴肅冷硬派角色，我覺得比較不像英雄，反倒比較有可能去加入塔利班[7]。」

其實莫里森想改變的，不只是蝙蝠俠以嚴肅冷硬為基礎的形象，而是整個建構角色形象的核心原理。莫里森認為，讀者們老是認為自己喜歡的蝙蝠俠比其他版本「更真實」的想法，其實是尚未社會化的青春期思維。他認為讀者們也差不多該長大了。雖然說身為漫畫角色的蝙蝠俠，是被大公司死命守護，不許染指的智慧財產，然而蝙蝠俠同時也是一個社會中的文化概念，這部分的蝙蝠俠不屬於任何人，而且具有各種可能的面貌。「我希望看到的蝙蝠俠同時既是一個憤世嫉俗的人又是一個學者，還是一個膽大無畏的人、一個商人、一個超級英雄、一個智者、一個慣於水平思考的人，同時也是一個上流社會的貴族。」

因此，莫里森根據一個簡單的核心概念，建造了一個龐大無比的後設敘事架構，要隨著故事進展，讀者才會逐漸一層層看見整個架構的內部。莫里森的核心概念是：每一個蝙蝠俠都同樣真實。打從一九三九年蝙蝠俠誕生地開始，每一部蝙蝠俠的冒險都是真的，無論，特別是那些歐尼爾跟亞當斯在七〇年代掃進地毯底下刻意隱瞞的故事，還是那些和太空船／魔法／多元維度有害生物打交道的「蠢」故事，甚至是六〇年代電視劇裡的故事，全都是真切存在的事實。

還記得凱西·凱恩嗎？一九五六年那個媚豔四射的蝙蝠女俠？她回來了。還記得一九五六

那些故事，每一個，都是真正的蝙蝠俠。

7 譯注：在二〇〇一到二〇一四年間，以美、英為主的聯軍與蓋達組織和塔利班之間掀起了阿富汗戰爭。莫里森於二〇〇六年接任蝙蝠俠編劇。

年《偵探漫畫》有一集布魯斯的爸爸在化裝舞會穿蝙蝠裝嗎？這個設定在稍微修改過後，也回來了。在核心故事線裡出現了一個穿著蝙蝠裝的賽門·赫特博士（Simon Hurt）。而根據線索，這神秘人物可能就是布魯斯的爸爸。

至於科幻部分，在一九六三年《蝙蝠俠》的故事〈羅賓在黎明前死去〉（Robin Dies at Dawn）之中，蝙蝠俠曾經拿自己當白老鼠，實驗將人類心智從體內獨立出來的效果。如今這個情節成了莫里森撰寫新故事線的主軸。他把這奇炫的故事和一九五八年〈行星X的超級蝙蝠俠！〉（The Super-Batman of Planet X!）的視覺元素結合在一起，把蝙蝠俠傳送到遙遠的「祖恩阿」（Zur-En-Arrh）行星，就這樣玩起了打擊宇宙犯罪的橋段。

接下來，莫里森繼續靠著煉金術一般的敘事秘方，開始講述蝙蝠俠最脆弱的一面。在另一個較長的故事中，他描寫了蝙蝠俠失憶崩潰的時刻，這個蝙蝠俠嗑藥嗑到神智不清，推著購物車穿越了高譚市的骯髒肚腹。「把蝙蝠俠寫得有弱點讓我很開心，」莫里森表示：「故事中的他遭受背叛、失去理智，嗑了海洛因，在街上絆倒路過的街友。」然而，莫里森在無視傳統寫下這樣故事的同時，也明白必須蝙蝠俠終究必須保持一貫的風範，從陷阱中順利逃出，然後聰明地智取對手。於是他讓蝙蝠俠在故事裡看見了蝙蝠小子的幻象，靠著蝙蝠小子的幫忙，切換到自己過去為了應付心靈攻擊而訓練出來的「備用人格」，順利地恢復理智，打倒敵人。

莫里森這野心勃勃的計畫，一不小心就會擦槍走火。他的故事裡有很多獨創的機制，有些機制甚至有點瘋瘋癲癲。他的文字風格帶有專業作家的氣息，經常以晦澀不明的方式引述其他作品，通篇也全是抽象的概念性詞句。這些特徵都讓作品看起來有點過度自嗨，彷彿是有人嗑

了迷幻仙人掌之後神遊太虛，回來迫不及待地把看見的事情一股腦說出來。他堅持以神話式的視角來述說故事，這種敘事和蝙蝠俠的特性非常合拍，靠著這種敘事，他把蝙蝠俠塑造成一種文化理念，一下子就拓寬了角色的意義範圍，讓蝙蝠俠變得更像原型角色，更有深度。從蝙蝠俠這個墨跡測驗中，莫里森看見了過去不曾有過的新東西。

不過，在他跌跌撞撞地把長達六十九年的蝙蝠俠故事整合成一部層次縝密的英雄史詩，完成一部偉業的不久之後，莫里森把蝙蝠俠殺了。

或者說，在謎底揭曉之後我們會明白，其實他是把布魯斯扔到了遙遠的遠古時代，讓蝙蝠俠在不同的年代中扮演不同的身分，奮力地向下一個時代邁進。布魯斯從薩滿一路變成女巫獵人、海盜、牛仔、再變成偵探，最後回到當代，看著自己的朋友與同僚共同哀悼他的逝去，然後回到各自的生活。

這就是漫畫吧。

蝙蝠俠已離高譚市而去，依然健在的是各代羅賓。早在一年前，初代羅賓／迪克·格雷森已經變成了超級英雄「夜翼」，二代羅賓傑森·陶德也忽然復活，經過一段錯綜複雜難以詳述的經歷，變成了嗜血的英雄「紅頭罩」（Red Hood）。如今的羅賓由提姆·德雷克擔任，而打

386

從誕生之初就在影武者聯盟的訓練下長大，殘虐暴橫的布魯斯私生子達米安（Damian），也正虎視眈眈地盯著羅賓的位子。

二〇〇九年八月，《蝙蝠俠與羅賓》（Batman and Robin）第一期出版。在故事中，迪克自告奮勇接下了蝙蝠俠的位子，填補了蝙蝠家族最上層的權力空位，而達米安也同時穿上了羅賓的紅色緊身衣。至於缺乏個人特色的提姆，他套上了一個容易讓人搞混的全新英雄頭銜，改稱「紅羅賓」（Red Robin）。這個名號真的不太能讓罪犯打從心底感到恐懼，除非有人好巧不巧地看到起士漢堡就會嚇得拔腿就跑[8]。

雖然死忠的蝙蝠宅經常堅持地表示，他們想要一個嚴肅、憂鬱的孤獨黑暗騎士，不過莫里森還是送上了一對穿著披風行俠仗義的活力小子。只不過他的敘事關鍵，是他扭轉了蝙蝠俠與羅賓這對活力雙雄的角色機制。身為蝙蝠俠的迪克·格雷森，是一個很好相處，還會有說有笑的英雄導師，反倒是新任羅賓的達米安毫無幽默感，經常板著臉沉思。

在莫里森執筆《蝙蝠俠與羅賓》的過程中，他把故事焦點放在兩人世界觀的衝突之上，製造出喜劇效果。迪克的幽默感和同情心慢慢獲得了達米安的尊敬，整部漫畫洋溢著明亮的色調，經常毫不掩飾地透出喜劇感。莫里森在任時雖然有時候會拖稿，但漫畫銷量一直很好。

但在人間蒸發兩年之後，布魯斯·韋恩還是結束時光旅行回來了。回來後，他全身洋溢著企業家式的冒險精神，召開了記者會，宣布成立「蝙蝠俠群英會」（Batman Incorporated）。這

8　譯注：在《蝙蝠俠與羅賓》之前，美國就已經有一家以 Red Robin（紅色知更鳥）為名的知名連鎖漢堡店存在。作者以此同名雙關作為笑點。

個組織由韋恩企業和他本人資助，負責在世界各國授權當地的人使用蝙蝠俠的名號，藉此將蝙蝠俠的理念散播到全球每個角落。在《蝙蝠俠群英會》第一集（二〇一一年一月），布魯斯宣告：「從今天開始，我們要進行一場思想間的鬥爭。我們要用蝙蝠俠的理念戰勝犯罪的念頭。」

從這一刻開始，世界上的每個黑暗角落，全都會有蝙蝠俠的身影。犯罪者，你們無處可藏。」

於是在二〇一一年，漫畫店的架子上同時出現了兩個看似相異卻又相同的蝙蝠俠。布魯斯在《蝙蝠俠群英會》裡走遍全球，在各地招募蝙蝠俠的人選，同時又得撥出時間回去蹲高譚市的歌德尖塔，當《黑暗騎士》裡面的暗夜英雄。幸好《蝙蝠俠》、《偵探漫畫》、《蝙蝠俠與羅賓》三部漫畫的棚他不用去跑，在這些作品的蝙蝠裝裡面的人是迪克・格雷森。

這是個簡單而大膽的實驗。莫里森之前用一個巨大的後設敘事把不同氣質不同時期的蝙蝠俠鎔進一爐，現在則反過來讓蝙蝠俠各自呈現不同的樣貌。這時期的蝙蝠俠作品像是一面稜鏡，散射出數種不同的蝙蝠俠形象，回應不同讀者的口味。每一種口味都還是蝙蝠俠，而讀者可以在自助沙拉吧裡自己挑選想要哪部分；你可以在《蝙蝠俠群英會》裡看見勇敢的英雄坐著私人噴射機在各國亮麗旅行，看見世界各地都有新的蝙蝠俠踏進志業，團隊人數急速爆漲。在同一時間，《偵探漫畫》的編劇斯科特・斯奈德（Scott Snyder）與繪師賈克（Jock）則聯手打造了一個絕對嚴肅、肯定冷硬的蝙蝠俠風格，故事敘述高登局長的兒子長大之後，竟然是一個喜愛虐待的殺人兇手。

它忽然中止。

SOFT REBOOT: THE NEW 52
軟性重啟[10]：「新52」

在一九八六年，DC曾經用一場跨越作品的《無限地球危機》重新整理旗下的各個角色和故事。到了一九九四年，短連載《關鍵時刻：時空危機》又把當時的時間軸重啟了一次，將許多角色和事件從世界中移除。二〇〇六年的短連載《無限危機》，則是把多重宇宙（Multiverse）之中每個世界之間的連結重新建立起來，解決了這段時間中出現的故事矛盾。

在《無限危機》兩年之後的發生事件叫做《最終危機》（Final Crisis，但顯然不是DC最後一個標題叫「危機」的故事），故事中出現了摧毀世上所有生命的大浩劫，最後由超人出面拯救世界。如今到了二〇一一年，DC的重啟事件又要來了，而且這次不再使用短連載的形式。有史以來，DC官方首次決定要讓漫畫連載的進度，和漫畫中多重宇宙的變化同步發生，他們要在二〇一一年末重啟連載中的每一部作品。

他們腰斬了當下的每一部作品，然後在十一月一次推出了五十二部新漫畫，使用新的製作

10 ｜ 譯注：原本是電腦用語，指不清除RAM資料的情況下重開電腦。後來在漫畫界被用以指稱不真正抹去舊有世界觀，而是調整故事內容與部分設定，讓故事更接近當代的編輯政策。

團隊，而且每一部都從第一回（#1）開始重新編碼。就連DC連載最久的招牌作品《偵探漫畫》都不能倖免：二〇一一年十一月《偵探漫畫》的「八百八十四期」，變成了《偵探漫畫》「第二卷第一期」（#1，volume 2）。

和之前的原因一樣，DC的編輯之所以會做這個大動作，是因為故事線已經變得太複雜，太混亂，對重度阿宅以外的人失去了吸引力，讀者群變得越來越小。他們再次想靠「新52」這種大膽的嘗試，幫新進的讀者打開一道踏進DC漫畫的門。

在過去這麼長的時間中，無論DC把整個公司的作品重新啟動了幾次，蝙蝠俠都能順利倖存。在《無限地球危機》之中他連頭上的一隻蝙蝠耳朵都沒被折彎，而之後即使他出現過幾次暫時性的變動，一下子變成了都市傳說，一下子又回歸高譚，但是在足以吞沒其他英雄的大風大浪之中，他通常還是有辦法順利活下來。

不過這次他的好運看盡。莫里森之前充滿玩樂性質地以榮格的方式建構出後設敘事，在敘事中描繪出細緻的明暗陰影，但「新52」出現之後這些都沒了。蝙蝠俠變成了筆觸更粗、重點明確的故事，方便新入門的讀者讀懂。

在全新的《蝙蝠俠》、《偵探漫畫》、《蝙蝠俠：黑暗騎士》和《蝙蝠俠與羅賓》四部漫畫重回過去經典設定。蝙蝠俠永遠等於布魯斯・韋恩，而在《致命玩笑》中身中小丑槍擊半身不遂的芭芭拉・高登，在二十三年後也終於從輪椅上站了起來，回復了蝙蝠女孩的身分。在莫里森七年編劇生涯所撰寫的故事中，唯一延續到「新52」的設定，就是如今的羅賓，（目前為止）依然由布魯斯之子達米安擔任。

390

SQUARE ONE, ONCE AGAIN

再次回到原點

正如漫畫出刊時的文案，「新52」系列給了讀者一群「更年輕、擁有更多怒火、更自以為是，『更現代』」的DC英雄。而在蝙蝠俠身上，這句話的意思，則是讓他再度變得「更嚴肅、更冷硬、更陰鬱」。

在「新52」蝙蝠俠挑大樑的，是編劇斯科特・斯奈德。他從《偵探漫畫》移駕到重啟之後的《蝙蝠俠》，開始用敘事手法引誘讀者上鉤。可想而知，重啟後的《蝙蝠俠》第一集是黑暗騎士和一群阿卡漢病院的囚犯周旋的故事，但故事隨後產生了變化，蝙蝠俠遇見了一個叫做「貓頭鷹法庭」（Court of Owls）的邪惡組織。這組織已經祕密地統治了高譚市數百年之久。

除《蝙蝠俠》以外，許多其他蝙蝠作品也紛紛採用了這個設定。

故事中的關鍵橋段，是蝙蝠俠被貓頭鷹法庭關在龐大的地下迷宮裡整整八天，被獄卒打得奄奄一息，同時也瀕臨瘋狂。繪師葛雷格・卡普羅（Greg Capullo）利用過去相反的全新畫面布局，將蝙蝠俠破碎不堪的心靈狀態呈現在讀者眼前。編劇斯奈德則將過去莫里森使用過的做法推到極致，在故事中兩度讓蝙蝠俠萬念俱灰，決定向死神投降。

第一次危機中的蝙蝠俠在關鍵的最後一刻找到了繼續求生的力量，遇見了幾位筆墨難以形容的盟友，例如戴著一付蝙蝠耳的殺人魔傑森，但當他在第二次危機中順著河流逃出地下迷宮時，卻發現自己被困在整層冰的下面。於是，在蝙蝠俠七十五年歷史中從未出現的故事發展，

就這麼來臨了：蝙蝠俠放棄了掙扎，沉入高譚河裡。

這背後再也沒有什麼計謀考量。他這麼做，既不是為了要從追捕之中脫身，也不是要重演過去常用的裝死老招。最有名的一次發生在《黑暗騎士歸來》。這次的真相，除了讀者看到的再無其他：他無路可走了。他放棄抗拒，任憑這世界擺布。

故事中的蝙蝠俠失去了繼續下去的行動力，陷入沮喪，向命運投了降。斯奈德的這步棋風險很高。某種意義上，就和之前莫里森用後設寫作的方式融合各種蝙蝠俠版本和各種元素的神話一樣高。在所有大眾文化作品中，最難被擊倒，最足智多謀的角色，這次面對逆境竟然無計可施。

蝙蝠俠當然沒有就這樣死去，不過之所以能倖存倒是和他本人的努力毫無關係。在下一期的故事中出現了名副其實的機械降神情節：有個年輕的女子用手邊的材料做出了一個臨時的心臟去顫器，救回了蝙蝠俠的性命。

但無論如何，讀者們依然眼睜睜地看著蝙蝠俠在新版《蝙蝠俠》第六集的最後幾個畫面逐漸沉入絕望之中。斯奈德在受訪時坦承表示，他將自己在絕望狀態中掙扎的感受，投射在蝙蝠俠身上，寫出了這個橋段。

然而，超級英雄是一種象徵性的存在。英雄呈現出我們情緒中無法否認的部分，同時也反映出我們當下身處的時代特性。在七〇年代這「自我中心的十年」中，因應通俗心理學（pop psychology）的興起，丹尼·歐尼爾把蝙蝠俠打造成了一位偏執的英雄。在肌肉賁張、流行動作電影的八〇年代，蝙蝠俠在法蘭克·米勒筆下變成一位暴力的反社會人格者。自從布拉德·

梅爾策在反恐時代畫出《身分危機》開始，之後許多來勢洶洶的漫畫作品裡都充滿著懷疑和不信任。上面這些刻畫漫畫英雄的手法，全都是為了讓角色更富有人性，將角色和時代背景緊緊結合，讓讀者和書中的英雄的心理層面能更接近，讓讀者知道，除了蝙蝠俠的財富、各種本領、體魄，以及聰明才智之外，其實他也只是個凡人。

就在「新52」連載剛剛進入第六期的時候，斯奈德讓讀者看見一個完全被打敗的蝙蝠俠，在最黑暗的時刻沉入了無助的深淵。在象徵性的層面上，這個蝙蝠俠與讀者之間產生了一種新的情感共鳴。不是歐尼爾筆下的任性、米勒筆下的激憤，或梅爾策筆下的失去安全感，而是一種更普遍的情緒狀態。無論是正常人還是阿宅，生命中都免不了經常突如其來地陷入這種情緒之中：斯奈德筆下的，是一個抑鬱狀態中的蝙蝠俠。

過去從來沒有人聽過，也沒有人寫過這樣的故事。以前，人們總是認為超級英雄的存在是為了激勵讀者、給予讀者希望。其中，蝙蝠俠更是一則最佳的自我拯救寓言，即便拯救的方式可能不是很健康。沒有人會否認，在過去七十五年的歷史中，幾乎沒人希望蝙蝠俠身上出現這種符合當下時代精神，全新的情感層面。

LAST HURRAH
最後一搏

正當斯奈德把自己的陰鬱投射在蝙蝠俠身上的時候，莫里森也用為期十三期的連載，在

「新52」的世界中插了一小段《蝙蝠俠群英會》11的故事。這是同一故事線中的第二卷，連載從二○一二年七月開始，離第一卷因為「新52」的重啟而被迫腰斬之後，已過了半年。

莫里森的第二季完全符合「新52」系列的設定要求：蝙蝠俠是布魯斯，羅賓是他的兒子達米安。他只用了一點點的篇幅就讓讀者明白事情已經改變，之前的瘋狂後設敘事實驗已經結束，如今漫畫作者和漫畫本身都得乖乖照著公司政策走。在新漫畫開頭的第一頁，布魯斯對阿福說：「阿福，告訴其他人一切都結束了。這些瘋狂的事全都結束了。」

而一如往常，編劇莫里森正背向我們坐著，雙手十指交叉，盤算著別的事。

舉例來說，在第二季開頭的那期，羅賓從屠宰場救下了一隻染病的小母牛，把她閹割了之後，變成了「蝙蝠牛」（Bat-Cow）。

在第二卷總共十三期的《蝙蝠俠群英會》中，蝙蝠俠與羅賓和一個稱為巨獸（Leviathan）的神秘組織戰鬥。刊物的銷量因為出刊過程中出現數次拖延而下滑。即便莫里森的招牌讓作品備受矚目，每個月依然只賣出一萬五千本上下，跟非常成功的招牌刊物《蝙蝠俠》相比，銷量大約僅有其三分之一。

二○一三年二月二十七日，《蝙蝠俠群英會》的第八集出刊。封面是幽靈般的羅賓披風剪影，羅賓胸口的「R」標誌取代了封面下方R.I.P.（願汝安息）的第一個字母。

七年前在莫里森的《蝙蝠俠》中首度登場的達米安·韋恩，如今死於「巨獸」組織底下的

11 其中有一期的故事是由繪師克里斯·伯恩漢（Chris Burnham）撰寫，而非莫里森。

達米安複製人特務之手。DC的公關人員大力廣告這期作品，在出刊前的兩天，達米安的死訊

就上了《紐約郵報》的報導。

莫里森表示，羅賓的死是蝙蝠俠作品中每隔一段時間就會重演的自然產物，同時也是把蝙蝠洞的擺設挖出來有效利用的方法：「這是為了重新設定蝙蝠俠的狀態。」他說。「在過去很長一段時間中，蝙蝠俠一直將某位死去的羅賓存放在洞裡，一直有個玻璃櫃裝著羅賓的衣服……蝙蝠俠無法及時救回那位羅賓……那位羅賓原本是傑森・陶德；但傑森目前復活了，蝙蝠洞裡卻還是留著那個蝙蝠俠放的玻璃櫃。」

所有DC的蝙蝠俠漫畫全都在哀悼達米安之死。其中，《偵探漫畫》可說是最動人的一部。編劇彼得・多瑪西（Peter Tomasi）用無聲的沉默貫串了整集故事，繪師派崔克・格里森（Patrick Gleason）畫出了堅硬、嚴肅、不做情緒渲染的畫面細節。在這一期，蝙蝠俠出門巡邏，城市的每個地方都讓他想起達米安曾經存在的影子。

在《蝙蝠俠群英會》第十三集（二〇一二年九月），莫里森結束了自己執筆蝙蝠俠的生涯。蝙蝠俠在蝙蝠洞和「巨獸」組織的頭目對決，而那頭目不是別人，正是達米安的母親莉亞・奧・古。在《祖恩阿行星大解析》（The Anatomy of Zur-En-Arrh）一書當中，作者寇迪・沃克（Cody Walker）逐本漫畫分析了莫里森筆下的蝙蝠俠，發現莫里森在這期《蝙蝠俠群英會》的大結局裡面，放了一句不太委婉的諷刺性祝福。他以塔莉亞死前的遺言，為典型蝙蝠俠故事中的英雄歸宿，下了一個註腳：「你總是和小丑、謎語人、和那些邪惡的博士混在一起。你讓自己跟這些詭異的精神病患『鬥智』下去，卻從來不去超越他們。你的一輩子，都只不過

是在泥灘裡淌渾水。」曾經有陣子，蝙蝠俠不再理會高譚市的罪犯，走進一個全是間諜、恐怖主義，超級英雄在各國活動的世界，但那些都過去了，蝙蝠俠又回到了最初的樣子。

蝙蝠俠世界的一切都回到了莫里森執筆編劇之前的狀態。DC進一步掌控了蝙蝠俠相關作品的走向：這時候有蝙蝠俠出場的作品已經橫跨整個公司的漫畫中整整四分之一的份量。基於他的重要地位，公司結束了莫里森「超巨大後設蝙蝠神傳奇」的敘事時代，讓蝙蝠俠變成一個更簡明易讀，更讓人熟悉的角色。同時，也是一個更不GAY的角色。

在二〇一二年五月，莫里森已經準備好筆下故事的結局。在《花花公子》雜誌上，他向那些樂得看他退場的重度蝙蝠迷們道別。

「同性戀屬性是蝙蝠俠內建的特質，」他說；「我說的『GAY』沒有貶意，但蝙蝠俠非常，非──常──地GAY，不需要否認這件事。當然，身為虛構人物，蝙蝠俠比較適合成為異性戀，但角色背後的基本概念卻完全是同志式的。我想他討人喜歡正是因為這個特質。在作品中，有許多女性角色很愛蝙蝠俠，紛紛在身上穿著戀物式的衣服，跳過一片片屋頂去追求他，但他並不在乎這些──他比較喜歡和老男人與小男孩待在一起。」

在莫里森離開之後，一頭熱的紛絲也停止在網路上鬧場了。漫畫把賭注押在了引人注目的血腥場面上，例如小丑割開自己臉龐的畫面。陰鬱的氣質改變了蝙蝠俠作品的走向，雖然陰鬱是蝙蝠俠的套路之一，但這時的陰鬱和過去不一樣。就在達米安・韋恩過世之後不久，另一個短連載裡面的迪克・格雷森也死了（其實沒有真死）。蝙蝠俠世界的哀慘消息接二連三，憂鬱的情緒成了作品的新基調。

在過去七十五年來，蝙蝠俠不斷地在經典的三個階段之中循環，從孤獨的復仇者轉變為父親的形象，變為家族之首，最後再回到原點。如今，這三個階段全都塌在同一點上。蝙蝠俠名義上依然是家族之首，但某種意義上卻比過去更孤獨。他的兩個兒子離開了人世，家族中的其他成員則保持距離，離開了他的身邊。

至少有陣子，這個轉變順利發揮了效果。自從「新52」重啟之後，斯奈德筆下的《蝙蝠俠》就一直踞每個月暢銷榜的前幾名。在本書撰寫之際，《新52蝙蝠俠》登場已近四年，銷量雖然開始滑落，但依然比重啟之前的數字來得漂亮。然而，目前我們還是無法確定這個企畫是否真的滿足了出版商急切地讓「新讀者」繼續看漫畫的意圖。「新52」的故事線還在進展，路線也無可避免地出現了大大小小的轉折，甚至是開倒車。舉例來說，過世的達米安在二〇一四年底又復活了，出版商遲早得再次按下那顆「硬性重啟[12]」（hard-reset）的按鈕。差別只是什麼時候去按而已。

至少，如今漫畫中的蝙蝠俠——那些年紀越來越大的重度粉絲們認為屬於自己的「那個」蝙蝠俠，變得和十年前、二十年前、三十年前的模樣，相似到了驚人的程度。

在之前詭異至極的七個年頭裡，格蘭特・莫里森構築了一齣極為前衛的蝙蝠歌劇，從整個蝙蝠俠的歷史之中找來許多彼此調和的樂器，以及唱得不成調的歌手，打造成了一種詭異的新東西。如今，舞台上換成了斯科特・史奈德以及其他「新52」系列蝙蝠俠漫畫的作家

12 譯注：與軟性重啟不同，硬性重啟會清除之前的一切角色與世界設定。重啟後的設定可能與過去毫無相似之處。

們。他們把令人熟悉的蝙蝠俠旋律改成小調來演奏，不再那麼野心勃勃，卻變得紮實而俐落，看得出他們對角色的歷史有著深刻的理解。

然而，就在漫畫以外的地方，在那些越來越老，越來越少的讀者以外的地方，蝙蝠俠身上出了點怪事。如今，這怪事還在繼續。

"LIGHTEN UP, FRANCIS"
「別激動。法蘭西斯。」

一九八一年的軍事喜劇片《烏龍大頭兵》（Stripes）的前段有個場景：一群還沒適應環境的新兵，在新成立的步兵排裡面，向其他同袍和演習長官胡卡中士（Sergeant Hulka）自我介紹。其中有個目光如炬的年輕熱情新兵，是這麼開場的…

瘋子：「我叫法蘭西斯・索耶（Francis Soyer）。但大家都叫我『瘋子』（Psycho）。你們誰敢叫我法蘭西斯，我就要你的命……我不喜歡別人碰我東西，所以拿開你們的髒手。如果被我看到誰碰我東西，我就要你的命。還有，我不喜歡別人碰我。現在開始你們哪個娘砲敢碰我，我就要你的命。」

胡卡中士：「（拉長了重音）別激動。法蘭西斯。」

如今，重度蝙蝠迷的願望成真了。漫畫中的蝙蝠俠再度變得孤單，變得嚴肅憂鬱；諾蘭以「超級寫實主義」描繪出的不苟言笑蝙蝠俠，基本上也被社會文化接受了。在查克・史奈德

398

（Zack Snyder）的《蝙蝠俠對超人：正義曙光》（Batman v. Superman: Dawn of Justice）前期電影預告片中，蝙蝠俠嚴肅寡言，完全承襲了諾蘭作品的形象[13]。而當《紐約時報》提及漫畫，特別是提及蝙蝠俠的時候，標題也幾乎不會再用到「POW!」、「ZAP!」這些受人唾棄的字眼了。

世界接受了硬派粉絲對蝙蝠俠的看法：這個源自兒童讀物的角色，穿著緊身服，揮舞著拳頭想要改變世界，但他是認真的。

而且，他超棒。絕對不是GAY。最重要的是，無論什麼時候，他都是個硬漢。

這樣的說法如今滲入了整個文化之中。持上述這種說法的人，叫其他想法不同的人把髒手統統拿開，叫那些「這些」娘砲不准把手伸到蝙蝠俠身上。

但世上也有一些人持相反看法。他們在網路中穩定地茁壯，不屈不撓地挑戰和挑釁其他人。如果某些人過於一本正經地搞嚴肅，他們就出言嘲諷。

值得注意的是，他們的嘲諷之處，並不是六〇年代電視劇裡面亞當·韋斯特的「行事謹慎，人畜無害」形象。這種坎普元素之所以好笑，在於他把蝙蝠俠演成了一個完全溫良恭儉讓的角色，不符合大家對蝙蝠俠的認知。但如今這群人所取笑的不是他的人畜無害，反倒是蝙蝠俠的一本正經、他的自負，以及他強烈的浮誇傾向。這種對蝙蝠俠的另類看法，如今力量變得越來越強，它透過各種不同的形式滲入周邊文化之中，每種形式都是為了清楚明白地說出同一

13
預告片中，超人和穿著重裝甲的蝙蝠俠在雨中滿懷恨意地瞪著彼此。蝙蝠俠問超人：「告訴我，你會流血嗎？」

句話：「別激動。法蘭西斯。」

在二〇〇五和二〇〇六年的動畫《超級狗英雄》裡面。一部完全為了幼年觀眾而設計的節目，目標觀眾的年齡比過去DC電視動畫的觀眾還要小。我們看見了經常出現的「蝙蝠狗」。這隻戴著面罩的德國狼犬跟蝙蝠主人如出一轍，個性沉鬱少言。牠會跟超人狗小氪（Krypto）說：「需要你的話我就吠一聲，不過通常不太可能。」

在網路影片〈嗨，我是漫威…而我是DC〉（Hi, I'm a Marvel... and I'm a DC），惡搞於二〇〇〇年代中期，蘋果諷刺PC的廣告[14]，作者把兩家漫畫公司的招牌人物放在一塊互相嘲諷。蝙蝠俠影片裡對蜘蛛人說：「你什麼都沒做就被輻射蜘蛛咬了一口，這還好啦。唔，現在你有超能力啦。至於我呢，我的超能力來自……呃，稍等一下，我好像沒有超能力喔？」

在另一部網路影片〈該怎麼完結〉（How It Should Have Ended）系列之中，動畫版的蝙蝠俠跟超人在餐廳喝咖啡，各自津津有味地說著自己在大銀幕裡的豐功偉業。「我是個高譚市該有的英雄，」蝙蝠俠在片中說道：「卻不是他們需要的英雄[15]……事情是很複雜，可是……每次想起來就覺得變酷的。」

在Tumblr、臉書、推特、Instagram，以及其他社交媒體裡，出現了一種家庭手工業。許

14 譯注：蘋果公司在二〇〇六-二〇〇九年間製作了一系列的《買台麥金塔》（Get a Mac）廣告。每部廣告的開頭都由兩個氣質迥異的人扮演蘋果電腦和PC。

15 譯注：《黑暗騎士》片尾，高登局長之子問為何蝙蝠俠必須承擔雙面人的罪名。高登回答：「因為他是高譚市該有的英雄，但高譚市現在卻不需要他。」

400

多人會斷章取義地抓幾張蝙蝠俠作品中的畫面出來，無視原本的上下文，幫裡面的東西下眉批。這種玩法凸顯了蝙蝠俠的 GAY 屬性。例如一九六六年《正義聯盟》裡面的某一個畫面被網友瘋傳，這張圖完全不需要修改，就呈現了出乎原文意料之外的大師級「笑」果…

班得利恩博士：「不光是你們幾個會死……你們碰過的人也全都會死！」

原子俠：（糟了！我親手宣判了簡・羅琳死刑！）

閃電俠：（我的吻害死了艾瑞絲・韋斯特！）

綠燈俠：（卡蘿・菲芮斯……性命有危險了！）

蝙蝠俠：（羅賓！天啊我做了什麼16？）

網路上還有一大堆圖片在惡搞蝙蝠俠的身世悲劇，或惡搞他總是拒絕走出過去陰影的個性。例如一九六五年的《世界最佳漫畫》裡面有一張圖，是平行世界的蝙蝠俠撸了羅賓一耳光。但到了二〇〇八年，SWFChan 網站上有人把原本的對話改成了下面這樣：

羅賓：「嘿，蝙蝠俠，你爸媽要送你什麼聖誕禮——」

16 編注：簡・羅琳（Jean Loring）是二代原子俠的前妻；艾瑞絲・韋斯特（Iris West）是閃電俠的女友；卡蘿・菲芮斯（Carol Ferris）是綠燈俠的戀人，後來的超級英雄「星彩藍寶石」（Star Sapphire）。班德利恩博士（Dr. Bendarion）則是原本肉眼看不到的生命體「Unimaginable」。

蝙蝠俠：「我爸媽都—死—了！！！！！」

這張圖在網路上不斷瘋傳。到了二〇〇九年，有個很有企業家精神的程式設計師，寫了一個可以在羅賓和蝙蝠俠這組對話框中填入個人字串的圖片產生器，放在網上給大家自由分享。

到了二〇一二年，一部叫做〈蝙蝠俠的假日之夜〉（Batman's Night Out）的影片，被一個加拿大的脫口秀節目傳到 YouTube 上。裡面有個穿著蝙蝠裝的傢伙在多倫多街頭逢人就吼：「我爸媽都死了！！」這影片總共被點閱了超過二百五十萬次。

在二〇〇八年《蝙蝠俠：智勇悍將》動畫裡，我們看見了這些新的蝙蝠俠詮釋向前走出了低調而穩定的一大步。這動畫風格大膽、色彩繽紛，基本上就是在呈現莫里森那套想像力拔群的大一統蝙蝠俠理論，除了那些大概得嗑迷幻仙人掌才寫得出來的部分以外。片中的蝙蝠俠跟五〇年代·迪克·斯普朗筆下的形象接近得一蹋糊塗。他穿著一身簡潔的招牌蝙蝠裝，生著一具卡通式的方下巴，每週都從伸手不見五指的黑暗 DC 漫畫深淵裡，抓一個板凳角色出來一起冒險。什麼安斯羅（Anthro）[17]、巫童克拉瑞昂（Klarion the Witch Boy）[18]，還有普雷茲（Prez）[19]。這動畫滿心歡喜地投向了過去某種蝙蝠俠作品的懷抱──有太空船，有時光旅行，有魔法，有猴子，以前人們唯恐避而不及的那種。

17 譯注：一九六八年登場的史前少年。是一對尼安德塔人生下的克魯麥農人。
18 譯注：對黑魔法有天才的少年。一九七三年登場。
19 譯注：十幾歲就當選美國總統的少年。一九七三年登場。

配音員狄爾里奇‧巴德（Diedrich Bader）以喜劇式的風格，替作品中的蝙蝠俠配出了一副壓抑而莊嚴的聲音，讓蝙蝠俠即使站在正中心，被所有異想天開元素圍繞，也絲毫不損其威嚴。甚至，這樣的對比反而更明顯地刻畫出蝙蝠俠的本質個性和他多年以來風華不減的魅力。在動畫的結局，製片更是把整部動畫背後的潛台詞直接翻上檯面，寫出了一回壯舉。故事讓蝙蝠小子闖進一群兇猛好戰的蝙蝠迷中間，在粉絲們舉辦的會議裡進行提問：

蝙蝠粉：「蝙蝠俠就該保持冷硬派的城市偵探形象才對。結果你們把他拿去打聖誕老人？拿去打復活節兔子？很抱歉！我的蝙蝠俠才不是這個樣子！」

蝙蝠小子（拿出了製作人遞給他的字卡開始讀）：「蝙蝠俠的歷史悠久深厚，因此擁有各種不同的多元面向。我們了解本劇的詮釋較為輕鬆，但根據角色的本質，本劇的蝙蝠俠在合理性或真實性上，絕對不遜於父母雙亡、飽經折磨的復仇者形象。」

而就在二〇〇八年，卡通頻道（Cartoon Network）首播《智勇悍將》的兩個月前，華納公司同時也推出了另一個與動畫無關的電玩，裡面的蝙蝠俠和《智勇悍將》裡的同樣明亮，同樣異想天開，同樣傻氣直接。這個遊戲叫《樂高蝙蝠俠》（Lego Batman: The Videogame），玩家在這系列遊戲之中操縱Q版的可愛蝙蝠俠，拿著各種花稍的蝙蝠道具在塑膠積木的世界裡大冒險。由於遊戲設計老少咸宜，雙人合作模式巧妙有趣，再加上劇中充滿老派的幽默感，這系列非常成功，為蝙蝠俠的歷史再添上一筆光彩。

在漫長的蝙蝠俠遊戲史中，樂高的蝙蝠俠系列是個異數。過去幾十年來，許多遊戲雖然讓玩家操縱黑暗騎士，但畫面都很粗糙，視角很不直觀，遊戲內容欠缺變化。二〇〇九年，《蝙蝠俠：阿卡漢瘋人院》（*Batman: Arkham Asylum*）的出現打破了這種惡劣的傳統。玩家可以在遊戲中自己決定完成任務的方式：無論是要用不同的裝備摺倒匪徒，潛行起來無聲地解決敵人，冷不防地突然冒出來把目標嚇個半死，還是沉浸在層次豐富的戰鬥系統中，正面來一場自殺式的暴力對決，全都沒有問題。

遊戲呈現出令人熟悉的嚴鬱氣氛，故事中的阿卡漢瘋人院散發著極佳的歌德味。玩家可以下載各種不同的角色服裝，把遊戲中的蝙蝠俠打扮成自己喜歡的樣子，無論是嚴肅冷硬風、英勇明亮風，還是沒那麼極端的其他風格，全都任君選擇。《阿卡漢瘋人院》的續作，更是以初代的絕佳遊戲機制為基礎，讓玩家在高譚市的開放環境中自由冒險，同時加入各種支線任務、蝙蝠道具、新角色，以及更多變體蝙蝠裝，這可是關鍵！而在遊戲的眾多蝙蝠裝之中，其中一件特別引人驚奇：那就是藍色緊身衣、灰色短褲，亞當·韋斯特的招牌裝扮。

在二〇一四年一月十五日出現了一條新聞：一九六六到一九六八年的電視劇終於要發行家用版影音資料了。但這消息不是華納官方發布的，它出現的形式完全反映了喜劇版蝙蝠俠在當代文化成長茁壯的狀況：這條消息，來自康納·歐布萊恩（Conan O'Brien）[20]的推特。

近五十年來，許多賣家早就在動漫展上以非法的方式私下販賣這部劇集，反倒是正版影片

20 譯注：美國知名脫口秀主持人，曾任《週末夜現場》和卡通《辛普森家庭》編劇。從一九九三年起，因NBC電視台的脫口秀而成名。二〇一〇年轉至TBS電視台主持《康納秀》至今。

卻從來沒有出現在市面上。二〇世紀福斯和DC兩家公司當初在簽訂電視劇合約的時候，沒有處理家用版權值的收益分配，造成後來陷入多年的法律爭執之中。另外，作品中眾多的客串演員或客串演員的繼承人如何分配相關收益，也讓問題變得更複雜。

當然，另一個原因則是英國《衛報》所說的：「過去，DC花了幾十年，努力地把布魯斯‧韋恩的祕密身分重新打造成陰鬱、恐怖的黑暗騎士，而且在諾蘭的商業大片三部曲之後，人們終於對這位灰暗的角色產生了神話般的崇拜。此時要DC去挖出蝙蝠俠的另一塊歷史，把像童子軍一樣跳著『蝙圖西』之舞，拿著有如防鯊噴霧的『蝙蝠噴霧』（Bat-spray）的那個蝙蝠俠展露在世人面前，他們一定覺得有點難堪、有點複雜。」

在亞當‧韋斯特的蝙蝠俠，和DC為了守護名聲和形象而不擇手段的另一個蝙蝠俠之間，隔著一座柏林圍牆。二〇一二年，這座圍牆終於出現了破口。DC和美泰兒公司（Mattel）[21]簽約，授權他們生產韋斯特版蝙蝠俠和伯特‧沃德版羅賓的公仔人偶。到了二〇一三年，美泰兒推出了一九六六年版的蝙蝠車模型。就在我打出這幾行字的當下，其中一台就趴在我電腦旁邊的漫畫書堆上頭。

說真的。它可愛得要死。

<hr/>

21 譯注：目前全球收入最高的玩具製造商。以芭比娃娃、風火輪小汽車、UNO等產品聞名。同時也生產許多DC與迪士尼的授權公仔產品。

TUNE IN TOMORROW

明天同一時間，請繼續收看⋯⋯

我們再回來談談黑暗騎士吧。在 DC 的漫畫和諾蘭的電影中，蝙蝠俠被塑造成嚴鬱、陰沉、黑暗的復仇者，永遠足智多謀，總是潛伏在城市的黑暗角落。這個蝙蝠俠，是一個故事中的**角色**（Batman the Character）。這個角色在一九三九年誕生，但卻一直沒有真正地發展成熟。直到一九七〇年，他才因為出版商要讓阿宅成為主要的漫畫購買者，為了滿足讀者的願望，而由狂熱的宅粉作者特意重新打造出來。

但蝙蝠俠這個**文化概念**（Batman the Idea）卻不一樣。說句會讓智慧財產律師不高興的話：蝙蝠俠這種文化概念，是無法被漫畫或電影綁死的。抽象的概念會翻越承載媒材的限制，進入全世界的文化場域中，成為當下時代精神的一部分。在轉換與融合的過程中，概念會改變，會零碎化，會被反覆重述，以及最重要的：會出現許多個人化的詮釋版本。例如一九七〇年代的阿宅，就發現新版蝙蝠俠的偏執個性和自己有某些相似之處，並因此受其吸引。

到了當代，阿宅個性中的偏執因子依然不減，而蝙蝠俠這個角色，也一如往常地讓他們產生共鳴，但宅粉身邊的文化卻變了。如今橫亙在宅文化圈與大眾文化之間的牆壁，已經薄得像是一層膜。蝙蝠俠這種文化概念可以在膜的兩側自由來去，不受阻礙。

在蝙蝠俠這個概念中最為人所知的一面，也許還是他偏執而孤獨的形象，但即使如此，他還是有成千上萬種其他面向。對於那些進戲院把《樂高玩電影》（*The Lego Movie*）捧成賣座大

片的觀眾來說，蝙蝠俠是威爾・阿奈特（Will Arnett）扮演的愛吹牛自戀狂；對於在拉斯加斯舉辦蝙蝠俠主題婚禮的畫家西穆斯・基恩（Seamus Keane）來說，蝙蝠俠是他的榜樣；而在「漫畫聯盟」（Comics Alliance）網站的編輯安德魯・惠勒（Andrew Wheeler）眼中，蝙蝠俠是個很迷人的同志偶像：「人們可以永無止盡地重新塑造不同的蝙蝠俠。但那些想讓他變得不那麼GAY的做法，總是反而更增強了他的GAY屬性。如果想把蝙蝠俠打造得更明亮，就會同時讓他變得更女性化；如果想讓他變得黑暗卻又會讓他顯得壓抑；如果幫他安排個女友或女性助手，你就同時承認了他還沒跟女性結婚。蝙蝠俠既像是女性化的男人又像是男性化的女人；雖然個性壓抑卻又被塑造得很性感；雖然身上有許多東西都能勾起女性的戀物情慾，但同時又有許多特徵，能誘出同志體內那一點也不女性的男人慾望。」

而身兼漫畫編劇和繪師的迪恩・特里普（Dean Trippe），則認為蝙蝠俠是救贖的化身。兒時遭受性侵的特里普，在二○一三年的網路漫畫〈恐怖的事情〉（Something Terrible）中，以直白卻動人的文字闡述蝙蝠俠對於幼年的他多麼重要，而且直到他長大後身為人父，這重要性依然存在。特里普看見布魯斯・韋恩以投身正義的方式拯救自己，因而得到了自救的力量。「蝙蝠俠這個英雄，讓小時候被悲劇與創傷摧殘的我，找到重新站起來的方式：讓自己變成一個能夠對別人有意義的人。」

當代蝙蝠俠就是這樣的存在。他跳脫了嚴肅冷硬的形象束縛，而成為了一個理念，並將各式各樣的意義納入體內，和各種不同的情緒產生共鳴。當人們重新講述他的故事，無論是讓他變得明亮而滑稽，或者陰暗而嚴鬱，在故事的核心深處，布魯斯兒時的誓言總是堅定不移。

蝙蝠俠的核心不是他身上的戰衣，不是手邊的蝙蝠道具，不是蝙蝠車，也不是他的萬貫家財，這些全都是擾人心神的旁支陷阱。蝙蝠俠那無私的誓言是讓他之所以重要的原因。無論未來幾十年裡他將以什麼模樣現身，誓言依舊會是讓我們看見他的原因。無論我們是粉絲、阿宅，還是普通的百姓，當我們陷入谷底的時候，蝙蝠俠的故事都能讓我們振奮。它告訴我們，一個人即使被殘暴地擊垮，生命的力量也不必然就此逝去──只要你堅持下去，不願意放棄。下定決心重新站起來，站起來向前衝，衝向前方戰鬥──Ｐｏｗ！ＺＡＰ！不要放棄。

THE PHOTO OP
令人難忘的一刻 22

那天週六。是聖地牙哥漫畫展的最後一天。隔天我一起床，就得搭飛機回華盛頓。展場的門就要關了，我跑了好幾個攤子，看看哪裡還有人在用合理的價格在賣過期的《蝙蝠家族》（Batman Family）。

漫畫展的 COSPLAY 大賽晚上才要開始，但 coser 們早就準備好等著。一整隊的電腦人（Cybermen）23 列好隊向前行軍，分成左右兩列從我身邊穿了過去。

22 譯注：標題是 photo opportunity 的簡稱。原本意指公開場合中安排給記者拍照的時間，後來被衍伸為生活中適合攝影留念的時刻，以及令人難忘的時刻。作者同時使用兩個含意。

23 譯注：英國科幻電視劇《超時空博士》（Doctor Who）裡的反派種族。因為移植了太多人造器官而變得精明，符合邏輯，卻失去了一切情感。

然後，一個諾蘭版的蝙蝠俠拖著沉重的步伐經過，身上穿著黑色橡膠製的重裝甲，頭上戴著一點也不舒服的橄欖球型頭盔。這些蝙蝠俠的打扮都像這樣。打從三天前的晚上表演開始起，大概已經有三十個人都穿得像克里斯汀·貝爾一樣。在人滿為患的展場裡，這些人很醒目。那佈滿全身的黑色橡膠彷彿能吞吃旁邊的光線。在五彩斑斕的空間裡，這些異常的傢伙就像是一隻隻笨重的黑色工蟻。

擦身而過的時候，蝙蝠俠竟出現在我眼前。

轉回頭去的時候，我向這位 coser 致上微笑，他回以一聲低嚎。很有氣勢，很好。但當我轉回頭去的時候，蝙蝠俠竟出現在我眼前。

那是個完全不同的蝙蝠俠。不是那些頭上戴著一對尖耳朵，身上穿得像霹靂蝙蝠小組的諾蘭風 coser。他和這些人看起來一點都不像。眼前的這個蝙蝠俠散發著徹頭徹尾的蝙蝠俠氣質，沒有一處缺憾。我看著他，身體像是中了道狂喜的閃電，就像一個少年站在「一世代」樂團（One Direction）的面前。

那是個亞當·韋斯特版的蝙蝠俠，而且非常完美。

他身上的每一個細節，無論是藍色緊身衣的緞布光澤，萬能腰帶的亮黃色調，還是腰帶上整排扣得好好的方形口袋，全都很完美。在胸口前有點嫌小的蝙蝠標誌不知道怎麼的，呈現一種……斯文的感覺。而那對蝙蝠晚宴手套上的皺褶，和那對畫在面罩上多餘而滑稽的眉毛，兩個小小的裝飾讓他散發著明顯的陰柔氣息[24]，看起來不像這世上的人物。最後，是他那微凸的

[24] 「蝙蝠俠天生就有同志氣質」，我這麼想。而眼前的這人也天生有這氣質吧。

啤酒肚。天啊。

他的肚子凸得不大，但夠明顯。完美極了。也許他是刻意練過的吧？那些想扮《300壯士：斯巴達的逆襲》的coser，會為了斯巴達勇士的身材，躺在健身房推好幾個月的槓鈴，喝好幾個月的乳清蛋白。那麼他呢？我心中浮現了一段不能隨意喝啤酒，不能吃義大利麵自助餐的日子。

他從過期雜誌的箱子裡抬起頭，對我一笑。「謝謝你，市民朋友。」他說道。就像一九六六年電視劇的情節。太棒了。

「哇……」我對他說：「你扮得……太完美了。」

「我是說，你身上的……每個細節，都太完美了。太棒了。」

他驚訝了一下，看著我問：「你想要拍照嗎？」

我原本沒特別這麼想過，但他一問，我突然非常確定自己想要。「好啊！」我說。

他從那堆過期漫畫箱裡走了出來，站在走道中央。我掏出手機，架好位置。

「要我擺拍照姿勢嗎？」他問。

「好啊，太棒了！」我說。「擺什麼都好。你決定吧。」

於是，他舉起雙手放在臉旁，張開掌心，在眼睛前方比出一對V字。雙眼穿過張開的食指和中指之間，瞄著我看。

還用說嗎？那是蝙圖西舞的招牌姿勢。

「這樣可以嗎？」他說。

「太完美了！」我回道，為這完美的一切。

參考資料

專書

· Beard, Jim, *Gotham City 14 Miles: 14 Essays on Why the 1960s Batman TV Series Matters*, Edwardsville: Sequart Research & Literacy Organization, 2010

本書的十四篇文章以不同的觀點對於六〇年代電視劇提出有趣的看法。在下檔多年之後，電視劇的影響力終於從粉絲與一般大眾心中淡出，走過了一段漫長的道路，近年該劇又重新獲得人們關注。本書是了解這段歷史的重要書籍。

· Beaty, Scott, *Batman: The Ultimate Guide to the Dark Knight*, New York: DK Publishing, 2001.

本書於二〇〇二年左右，蝙蝠俠的轉變時期寫成。老少咸宜，適合在客廳休閒時閱讀。紀載了黑暗騎士在兩位導演舒馬克時期與諾蘭時期之間的變化。多年後讀起來就像一顆琥珀，將往昔的漫畫留至永恆。

· Bongco, Mila, *Reading Comics: Language, Culture, and the Concept of the Superhero in Comic Books*, New York: Routledge, 2000.

層次豐富，思想獨到的學術書籍。討論超級英雄作品與相關言論、評論的語言特色。

· 威爾・布魯克（Brooker, Will），《脫下面具》（*Batman Unmasked: Analyzing a Cultural Icon*），New York: Continuum, 2005.

論理完備，洞見卓絕的蝙蝠俠文化史。聰明地消解了許多人們對蝙蝠俠與漫畫史長年來的誤解。以嚴謹

的學術寫法寫成，有些段落因此不免顯得乏味。啥？你說你不怕後結構主義符號學（post-structuralist semiotics）？那就沒問題囉！但即便如此，作者布魯克對於以同志文學角度閱讀蝙蝠俠作品以及討論蝙蝠粉絲們的恐同情緒相當有一套。

· 威爾·布魯克（Brooker, Will），《追獵黑暗騎士：二十一世紀的蝙蝠俠》（Hunting the Dark Knight: Twenty-First Century Batman），London: I. B. Tauris, 2012.

另一本思緒嚴謹，行文輕鬆的布魯克著作。主要討論諾蘭電影三部曲的社會政治層面。專業術語出現得比上一本少。用更為精簡有力的方式，描述了二十一世紀初蝙蝠俠的代表意義。

· Burke, Liam, Fan Phenomena: Batman, London: Intellect Books, 2013.

蝙蝠文化圈的超級死忠粉絲：coser、同人作家、漫畫店員等人與文化圈研究者、同人書籍出版商所寫的論述總集。這是一本由布魯克編輯的百寶袋。裡面從同人文的論述、諾蘭三部曲的行銷策略，到電影的市場評價，什麼都有。

· Collinson, Gary. Holy Franchise, Batman!: Bringing the Caped Crusader to the Screen. London: Robert Hale Limited, 2012.

別被這可怕的書名嚇倒了[1]。這是一本很有用的導覽手冊，帶你看看漫畫以外的蝙蝠都是什麼模樣。書中的資訊跟下一本幾乎完全一樣，但作者柯林森（Collinson）敘事功力高超。別人說起來枯燥乏味的生產細節，到他嘴裡就變成生花活現的奇聞軼事。

· Coswil, Alan, et al. DC Comics Year by Year: A Visual Chronicle. New York: DK Publishing, 2010.

1 譯註：書名主標題是「聖授權商品在上，蝙蝠俠！」。顯然是在開電視劇羅賓口頭禪的玩笑。

以逐年整理的方式編纂的DC前七十五年漫畫出版品編年史。提供了宛如站在三萬英呎上空的鳥瞰觀點，極為有用。同時也逐年簡述了當下DC超級英雄漫畫的發展狀況。雖然寫法可能不夠流暢，但內涵極為豐富。

· Couch, N. C. Christopher, Jerry Robinson: Ambassador of Comics. New York: Abrams Comics Arts, 2010.
這是一本對於傑利·羅賓森的遲來讚譽，也是對其歷史定位的公允評價。以大量的老照片和舊資料，重現羅賓森對漫畫的重大貢獻，並敘述他契而不捨地為待遇不公的漫畫作者們發聲的事情。

· Daniels, Les. Batman: The Complete History. New York: DC Comics, 1999.
了解蝙蝠俠前六十年歷史的必備指南。精美的大開本精裝畫冊，以清晰多彩的風格，簡述黑暗騎士的發展與主要變化。

· Dini, Paul, and Chip Kidd. Batman: Animated. New York: Harper Entertainment, 1998.
擁有《蝙蝠俠：動畫系列》的大量相關資料。從動畫的人物設定、企畫過程，到實際製作的層面都有。頁面由名設計師奇普·基德（Chip Kidd，本身也是蝙蝠粉）操刀，基德的悉心投入讓書本美得不可方物。

· Eisner, Joel. The Official Batman Batbook. New York: Contemporary Books, 1986.
六〇年代電視劇的逐集指南。以豐富的事實陳述為主，較少個人分析與意見。書中有大量的黑白照片和各式不同的小花絮，例如：作者將羅賓的每一句「聖——在上！」台詞整理成了一張表。這是我本人從青少年時代一直保存到現在的私愛書籍之一，另一個保存至今的理由，本書二〇〇八年的再版品質極差。

· Eury, Michael, and Michael Kronenberg. The Batcave Companion. Raleigh: Two Morrows Publishing, 2009.
深入探討美漫青銅時代的蝙蝠俠，實用度極高。透過訪談這段時期的作者們，清楚呈現了許多重要時刻與重要畫面中的蝙蝠俠特質。因為作者們在關鍵事件上的回憶各自有所不同。尼爾·亞當斯的訪談特別引人注目，他在我母親眼中，應該就是那種「有血有肉的人」。優瑞（Eury）和柯能堡（Kronenberg）兩位作者

以各種相關花絮、花邊新聞，以及論述分析，讓讀者更能充分了解歐尼爾與亞當斯對蝙蝠俠世界的改變有多大。

· Feiffer, Jules. *The Great Comic Book Heroes*. New York: Dial Press, 1965.

漫畫家菲佛（Feiffer）在三十六歲，個性變得溫柔之後寫下了這部回憶錄，回憶自己少年時代的漫畫充滿多少怒氣，有多麼難搞。我猜菲佛百分之百是那種會穿著七分褲，高舉拳頭叫囂的憤怒青年。菲佛是第一個將漫畫視為文學來看待的人，書中提到的那些「垃圾文學」不算文學而且行文中充滿許多他的不滿。一九七五年我七歲，去艾克斯頓購物中心（Exton Square Mall），在連鎖書店道爾頓（B. Dalton）的庫存區看到一本黃金年代漫畫復刻本，在該書前言第一次讀到他的文章。他倔強而堅定的文筆，以及那本書收錄的黑暗暴力漫畫，喚醒了我生命中的某些元素。至今我依然把書留在身邊，每個月至少翻一次。就像我們這些評論人所說的，黃金時代的飛鷹俠真的很帶勁。

· Fleischer, Michael L. *The Encyclopedia of Comic Book Heroes, Volume I: Batman*. New York: Collier Books, 1976.

極為驚人的學術著作，宅度也極為驚人。作者佛萊雪（Fleischer）把蝙蝠俠登場第一年的每個角色、故事、裝備全都分門別類整理好，寫成一部大部頭的百科全書。書中除了這種亞斯伯格式的整理之外，更多了許多其他花絮，例如他對於布魯斯·韋恩的感情世界，就做了既深刻又溫柔的探討。我小時候從頭到尾逐頁讀過了這本書，覺得實在有點鬼打牆，書中每次都出現蝙蝠俠「透過精深縝密的計畫」打倒敵人的敘述。是很公允沒錯，但夠了喔。但這本巨著的確為日後所有蝙蝠俠研究的學者奠定了金字塔的基石。

· Gabilliet, Jean-Paul. *Of Comics and Men: A Cultural History of American Comic Books*. Jackson: University Press of Mississippi, 2005.

作者加畢列（Gabilliet）的文風有點陰鬱，但書中提及許多重要的文化脈絡，涉及本書第二章至第三章中所

- Greenberger, Robert. *The Essential Batman Encyclopedia*. New York: Del Rey Books, 2008.

 述的相關歷史發展。

 在一九七六年佛萊雪整理的百科全書之後（見前述），另一部竭心竭力的蝙蝠百科巨著。

- Hajdu, David. *The Ten-Cent Plague: The Great Comic Book Scare and How It Changed America*. New York: Picador, 2008.

 作者海杜（Hajdu）以生動的文筆，透徹地分析了魏特漢當時漫畫界的狀況和日後的文化餘緒。

- Hughes, David. *Tales from Development Hell: The Greatest Movies Never Made?* London: Titan, 2012.

 在本書第七章提到的，原本應由亞洛諾夫斯基（Aronofsky）拍攝，卻胎死腹中的蝙蝠俠電影，其資料來源主要來自這本著作。

- Jacobs, Will, and Gerard Jones. *The Comic Book Heroes: From the Silver Age to the Present*. New York: Crown Publishers, 1985.

 以輕鬆緩慢的方式遊覽超級英雄漫畫在六〇至七〇年代的變化。雖然描寫漫威作品的部分比描寫ＤＣ的好，但還是紀載了許多在那個動盪年代的重要資訊，讓我們了解在當時的讀者年齡層漸長的時候，漫畫發生了哪些改變。

- Jesser, Jody Duncan and Janine Pourroy. *The Art and Making of the Dark Knight Trilogy*. New York: Harry N. Abrams, 2012.

 設計精美的大部頭精裝書。蝙蝠迷奇普·基德（Chip Kidd）再次操刀之作。蒐羅大量諾蘭三部曲的相關照片、檔案，和拍攝細節。內容詳細、令人印象深刻。如果覺得文風有時候過於嚴肅，或推崇作品有點過頭，請想想這本書在寫的主題是什麼。

· Jones, Gerard. *Men of Tomorrow: Geeks, Gangsters, and the Birth of the Comic Book.* New York: Basic Books, 2005.
研究超早期漫畫的傑作。作者瓊斯（Jones）用心爬梳了當時還處於廉價刊物的漫畫出版狀況。

· Kane, Bob, and Tom Andrae. *Batman and Me.* Forestville: Eclipse Books, 1990.
鮑勃·凱恩的自傳。他想要在書中抹除比爾·芬格的貢獻，讓人讀得很沒勁。

· Kidd, Chip, and Geoff Spear. *Batman: Collected.* New York: Wat-son-Guphill Publications, 1996.
圖文並茂，既華麗又討喜的歷年蝙蝠相關商品大全集。

· 哲森·萊格曼（Legman, Gershon）。《愛與死》（*Love and Death*）。New York: Hacker Art Books, 1963.
萊格曼在證據不足的前提下，奮力攻擊美國色情內容審查制度對漫畫中的暴力管得太寬鬆，對性卻管得太多的著作。其中指謫漫畫中暴力畫面的一章是典型的萊格曼口吻。

· Levitz, Paul. *75 Years of DC Comics: The Art of Modern Mythmaking.* Los Angeles: Taschen, 2010.
重達十六磅的超大部頭精裝書。與其說這種書適合放在茶几旁偶爾翻閱，還不如說直接拿來當茶几更適合。真的要閱讀此書的話，建議放在像圖書館那樣的結實書架上，旁邊擺上檯燈會比較好。在大量精美的重製漫畫圖片輔助下，作者李維茲（Levitz）帶著讀者穿訪整部DC漫畫的歷史。這本書真的，真的是一部「巨」著。隨書另附手提箱，手提箱上還有提把。

· 格蘭特·莫里森（Morrison Grant），《超級神祇》（*Supergods*），New York: Spiegel & Grau, 2011.
莫里森在本書中寫下了他對蝙蝠俠與其他英雄的想法，也同時寫下了許多嗑藥之後神遊太虛的體驗。他的想法充滿洞見，令人著迷。至於嗑藥的部分…就當嗑藥故事讀吧。

· Nobleman, Marc Tyler. *Bill the Boy Wonder: The Secret Co-Creator of Batman.* Watertown: Charlesbridge, 2012.
比爾·芬格創造蝙蝠俠時所做的貢獻之前大幅受到忽視。作者諾柏曼（Nobleman）用老少咸宜的筆法，為

比爾芬格爭取了應得的鎂光燈，幹得漂亮。本書研究精實，內容有趣，擁有重要地位。

· O'Neil, Dennis, ed. *Batman Unauthorized: Vigilantes, Jokers, and Heroes in Gotham City*. Dallas: Benbella Books, 2008.

曾任蝙蝠俠編輯的歐尼爾，結集了多篇不同的論述文章編成本書。以各種不同的觀點交雜出蝙蝠俠的不同面向，讓讀者細細尋味。本書作為論述集不免有點鬆散，但依然看得出一定程度的整體性。

· Pearson, Roberta E., and William Uricchio. *The Many Lives of the Batman*. New York: Routledge, 1991.

蝙蝠俠相關論述集。其中有一篇分析多年來蝙蝠俠文化相關數據的論文，除了銷售數據之外，還分析了漫畫讀者年齡層變化。本書撰寫時經常參考這部集子。書的封面長得很抱歉。可惜了。

· Rosenberg, Robin S. *What's the Matter with Batman?* Lexington: Robin S. Rosenberg, 2012.

羅森伯格（Rosenberg）這位精神科醫師，把披風騎士請上了諮商沙發。書中引用許多精神病學資料進行論述，結論是：抱歉，我爆個雷，蝙蝠俠並未患有任何重大精神疾病。是喔？隨便啦。

· Rovin, Jeff. *The Encyclopedia of Superheroes*. New York: Facts on File, 1985.

另一部宅氣十足的學術著作。我十幾歲時好運讀到本書，因此認識了許多漫畫英雄，我會忠貞不移地愛上火焰胡蘿蔔（Flaming Carrot）這角色都是作者害的！本書以清晰簡練的文筆，簡述了超級英雄這種龐大又帶點傻氣的主題精髓。類似書寫可以從本書的寫法得到不少靈感。

· Salkowitz, Rob. *Comic-Con and the Business of Pop Culture*. New York: McGraw-Hill, 2012.

宅宅的商管作家沙寇維茲（Salkowitz）以本書探問宅文化的未來將往何處去。思緒聰敏，論理嚴謹，行文幽默。作者以精明雪亮的商業頭腦，從當下的狀況推估宅文化的未來發展。

· Schwartz, Julius, and Brian M. Thomsen. *Man of Two Worlds: My Life in Science Fiction and Comics*. Jefferson:

McFarland, 2008.

白銀時代蝙蝠俠編輯兼超級阿宅，施瓦茨的自傳。施瓦茨是拯救超級英雄漫畫免於滅亡的功臣。他喜歡在漫畫封面放大猩猩的事情也是名聞遐邇。

・Scivally, Bruce. *Billion Dollar Batman: A History of the Caped Crusader on Film, Radio and Television, from Ten-Cent Comic Book to Global Icon.* Wilmette: Henry Gray Publishing, 2011.

我對西佛勒（Scivally）的作品頗熟。他對細節的極力考究令我印象深刻。過去西佛勒曾經為書討論過超人在各種媒體下的面貌，那本書在我寫上一本超級英雄漫畫作品的時候，一直被我當成至交好友來讀。在這本書中，他以同樣周全而縝密的方式，討論蝙蝠俠在漫畫作品以外的形象。內容之豐富，遠超過你我不可不知的程度。

・Simon, Joe, and Jim Simon. *The Comic Book Makers.* Lebanon: The Comic Book Makers, 2003.

作者西蒙是黃金時代的前線戰將。他以個人回憶交雜漫畫產業分析的方式寫成此書。

・Van Hise, James. *Batmania II.* Las Vegas: Pioneer Books, 1992.

一本對電視劇時代「POW!」、「ZAP!」的禮讚。書中有許多和製片、編劇、演員們進行的訪談。

・Vaz, Mark Cotta. *Tales of the Dark Knight: Batman's First Fifty Years, 1939-1989.* New York: Ballantine Books, 1989.

蝙蝠史前五十年的概論書籍，圖文並茂、文筆清晰。成書的時候，漫畫界的「嚴鬱冷硬」風潮正漲至巔峰。作者瓦茲（Vaz）以白銀時代蝙蝠俠為恥，也相當討厭六〇年代的蝙蝠電視劇，更斥一切對蝙蝠俠的同志解讀為無稽之談。我二十一歲讀到本書時不同意他的看法，至今我依然反對。但即便如此，本書仍呈現了那個時代的氛圍和「後黑暗騎士蝙蝠文化圈」的本質。

・寇迪・沃克（Walker, Cody），《祖恩阿行星大解析》（*The Anatomy of Zur-En-Arrh: Understanding Grant Morrison's Batman*），Edwardsville: Sequart Organization, 2014.

本書對莫里森筆下的蝙蝠俠做了有趣而充實的解析，同時又完全沒有枯燥的學術書味道。既深愛作品又有想法善於反思的粉絲才寫得出這種書。

・弗雷德里克・魏特漢（Wertham, Fredric），《誘惑無辜》（Seduction of the Innocent），Port Washington: Kennikat Press, 1972.

沒錯，這本書就是以壯麗的榮光毀滅了漫畫界的罪魁禍首。書籍本身出乎意料地好讀，只要你對漫畫或者相關文化有那麼一丁點興趣，花時間讀一下絕對不吃虧。魏特漢本人的言論和「漫畫專家」們轉述的版本之間的差異之大，總是可以讓我嘖嘖稱奇。

・Wright, Bradford W. Comic Book Nation: The Transformation of Youth Culture in America. Baltimore: Johns Hopkins University Press, 2001.

本書的主題和海杜、瓊斯兩人的作品（之前各有提及）有許多相似之處，但切入方向更偏向於美國文化研究，具有較多社會文化的視角。

・York, Chris, and Rafiel York. Comic Books and the Cold War, 1946–1962: Essays on Graphic Treatment of Communism, the Code and Social Concerns. Jefferson, NC: McFarland, 2012.

這本傑作檢視了魏特漢在後冷戰時代乘勢而起的時候，美國當時的社會氣氛。

漫畫

以下為本書提及之刊物。

1. 漫畫與圖像小說單行本

· Johns, Geoff. *Batman: Earth One.* New York: DC Comics, 2012.

· 法蘭克・米勒（Miller, Frank）

《蝙蝠俠：黑暗騎士歸來》（*Batman: The Dark Knight Returns*）New York: DC Comics, 1997.

《黑暗騎士再度出擊》（*Batman: The Dark Knight Strikes Again*）New York: DC Comics, 2004.

· 艾倫・摩爾（Moore, Alan）、《致命玩笑》（*Batman: The Killing Joke*）New York: DC Comics, 1988.

· 格蘭特・莫里森（Morrison, Grant）

《阿卡漢瘋人院》（*Arkham Asylum: A Serious House on Serious Earth*）New York: DC Comics, 1989.

《蝙蝠俠群英會：惡魔之星》（*Batman Incorporated: Demon Star*）New York: DC Comics, 2013.

《蝙蝠俠群英會：高譚頭號通緝犯》（*Batman Incorporated: Gotham's Most Wanted*），New York: DC Comics, 2013.

· Slott, Dan. *Arkham Asylum: Living Hell.* New York: DC Comics, 2003.

· Snyder, Scott

Batman: The Black Mirror. New York: DC Comics, 2011.

Batman: The Court of Owls. New York: DC Comics, 2012.

Batman: The City of Owls. New York: DC Comics, 2013.

Batman: Death of the Family. New York: DC Comics, 2013.

Batman: Zero Year—Secret City. New York: DC Comics, 2014.

· Snyder, Scott, et al. *Batman: Night of the Owls.* New York: DC Comics, 2013.

· Starlin, Jim

Batman: A Death in the Family. New York: DC Comics, 1988.

Batman: The Cult. New York: DC Comics, 1988.

· Tomasi, Peter J.

Batman and Robin: Born to Kill. New York: DC Comics, 2012.

Batman and Robin: Pearl. New York: DC Comics, 2013.

Batman and Robin: Death of the Family. New York: DC Comics, 2013.

Batman and Robin: Requiem for Damian. New York: DC Comics, 2014.

· Wolfman, Marv, et al. *Batman: A Lonely Place of Dying.* New York: DC Comics, 1990.

2. 雜誌

· 《另一個我》（*Alter Ego*）

六〇年代最重要的同人漫畫誌之一。於一九九九年集結再版。本書中許多作者訪談均摘錄自此刊物。我年輕時最愛的雜誌之一。

· *Amazing Heroes*

另類美國漫畫出版社「神奇畫刊」（Fantagraphics）在一九八一到一九八二年發行的雜誌。內容以超級英雄為主，包含作者訪談、人物檔案、產業八卦等等。以第一手資訊以及編年史方式，紀錄了漫畫產業樓起樓塌的過程。引人入勝。

- *Amazing World of DC Comics*

DC在一九七四到一九七八發行的官方雜誌。是個驢非驢馬非馬的刊物，調性模仿同人誌，但其實完全出自DC行銷部人員之手。

- 《蝙蝠瘋》（*Batmania*）

比爾荷．懷特在六〇年代所創的蝙蝠同人誌。後世影響深遠。前二十一期已經上線，可以在網站：

comicbookplus.com/?cid=746 買到。

- 《漫畫買家指南》（*Comics Buyer's Guide*）

資料龐多且深具影響力的漫畫雜誌。一九七一年創刊，至二〇一三年才停刊，是英語世界最長壽的漫畫相關期刊。多年來由唐．湯普森與梅姬．湯普森（Don and Maggie Thompson）共同編輯。唐．湯普森在九四年去世後由梅姬一人獨力接手。許多優秀漫畫編劇都因本刊的存在而開始職業生涯；同時本雜誌也助長了主流媒體藝文版面高聲喊著：「POW！ZAP！漫畫不只是小朋友的玩意了！」那個年代的出現。

- 《漫畫期刊》（*The Comics Journal*）

此雜誌出刊時蒐羅了許多當時最好的漫畫評論。如今成為線上刊物，每半年出版一本體積巨大的華麗紙本版。

- 《漫畫現場》（*Comics Scene*）

「星誌」（Starlog）出版社出品，不定期出刊的漫畫新聞雜誌，盛行於八〇年代。收錄了幾封米高．基頓的蝙蝠裝引來的讀者怒火來函，相當有趣。

- 《生活》（*Life*）

一九六六年三月十一日出刊的《生活》週刊封面是亞當．韋斯特的蝙蝠扮像，雜誌中還有一篇對於當時正逢

勃發展的蝙蝠瘋現象的「深度」簡介。好吧，是《生活》週刊等級的「深度」。

3. 復刻版與漫畫結集

· *Batman: A Celebration of 75 Years.* New York: DC Comics, 2014.

· *The Batman Chronicles. Vols. 1–6.* New York: DC Comics, 2005, 2006, 2007.

· *Batman in the Eighties.* New York: DC Comics, 2004.

· *Batman in the Fifties.* New York: DC Comics, 2002.

· *Batman in the Forties.* New York: DC Comics, 2004.

· *Batman in the Seventies.* New York: DC Comics, 1999.

· *Batman in the Sixties.* New York: DC Comics, 1999.

· *The Greatest Batman Stories Ever Told. Vols. 1 and 2.* New York: DC Comics, 1988, 1992.

· *The Joker: A Celebration of 75 Years.* New York: DC Comics, 2014.

· *The Joker: The Greatest Stories Ever Told.* New York: DC Comics, 2008.

· *Superman/Batman: The Greatest Stories Ever Told.* New York: DC Com-ics, 2007.

4. 網站

· 「不酷新聞」（Ain't It Cool News） www.aicn.com
究極阿宅，哈利‧諾爾斯創立的網站與論壇。他的熱情超高，高到文章不先審過錯字或文法就直接發上網。網站的歷史與蝙蝠俠周邊商品息息相關。諾爾斯對舒馬克蝙蝠俠的鄙視文章曾經讓華納的高層相當不安。而在《蝙蝠俠：開戰時刻》的劇本洩漏事件中，「不酷新聞」也是最早刊載全文的網站之一。

· 「節奏」（The Beat） www.comicsbeat.com

蒐羅漫畫新聞與評論的網站。非常重要，每日必看。

- 「漫畫資源網」（Comic Book Resources） www.comicbookresources.com

以超級英雄為主的漫畫新聞網站。其中布萊恩·克羅寧（Brian Cronin）的專欄〈漫畫傳奇大解密〉（Comic Book Legends Revealed）特別值得一看。這網站讓我找到許多絕佳消息來源，其中一個就是該網站本身。

- ComicsAlliance www.comicsalliance.com

專門著眼討論漫畫產業與漫迷的新聞網站。寫作風格聰明而熱情，對於性別、性向，與種族議題有許多具啟發性的新看法。

- Comics Chronicles www.comichron.com

一座不可錯過的檔案庫。紀載了數十年來的漫畫銷量，並佐以站長約翰·米勒（John Jackson Miller）飽具魅力的深入分析。實用度極高，是我最愛找的資料網站之一。

- 「漫畫期刊」（The Comics Journal） www.tcj.com

前述《漫畫期刊》（Comics Journal）的官網。擁有許多絕佳的評論文章與檔案，範圍涵蓋整個漫畫文化圈。

- Comics Reporter www.comicsreporter.com

雜誌編輯湯姆·斯波吉恩（Tom Spurgeon）的網站。上面有漫畫新聞、訪談，以及他富有洞見的評論。

- Dial B for Blog www.dialbforblog.com

作家「羅比·里得」以無視傳統禮節的可愛方式，簡述了DC白銀時代的諸多作品。他努力找來許多資源，重建鮑勃·凱恩「擦掉」的某些歷史，令我深深感激。

- Internet Archive Wayback Machine　archive.org/web/

蝙蝠歷史學的最佳夥伴。只要在鍵盤上敲幾個字，就可以從伸手不見五指的網路深淵之中，找到原址已無法使用的「蝙蝠披風布告欄」（Mantle of the Bat: The Bat-Boards）、「提著喬伊・舒馬克的頭來見我」、「反舒馬克蝙蝠網」等等網站，看見當初粉絲們的怒火。

- 「新聞仙境」（Newsarama）　www.newsarama.com

綜合性的漫畫新聞網站。

- News From ME　www.newsfromme.com

漫畫編劇\漫畫歷史學者馬克・伊凡尼爾（Mark Evanier）的部落格。喋喋不休，充實有料，絕對精采。

- 「連續小辣妹」（Sequential Tart）　www.sequentialtart.com

為女性漫迷而設的網站。如果有人想看上乘的漫畫相關文章，卻不想被粉絲文化圈不時出現的厭女症和恐同症騷擾，也隨時歡迎。

- 「冰箱裡的女屍塊」（Women in Refrigerators）　lby3.com/wir/

作家蓋爾・西蒙尼將九〇年代的「嚴鬱冷硬」漫畫依出版時序編纂成年史。網站中羅列了漫畫中女性角色被用後即丟的案例，數量非常、非常多。這些可憐的女性被男性超級英雄無情地強暴、攻擊、殺害，唯一的目的就是為了增加劇情張力。此現象的重要性至今未減，想來真令人難過。

致謝

雖然我和許多粉絲與創作者討論過這本書，但因為我記在筆記本上的那些資料簡直是一團糨糊，所以在寫致謝時我只能十分愧疚地忽略掉一些曾幫助過我的人。

世界知名的蝙蝠俠學者 Chris Sims 花了許多時間與我深談，如果沒有他，這本書就不可能誕生。在和他的討論中，我只被他挑出了兩個錯誤——我將這視為我個人的勝利。Dean Trippe 不但是蝙蝠俠權威，他對這作品的熱情更是動人，閱讀本書的讀者們，你們真的應該去看看他的作品 Something Terrible。我還和許多人討論過蝙蝠俠，他們也是形塑我寫作這本書點子的功臣：John Jackson Miller、Mark Evanier、Batton Lash、Lea Hernandez、Graeme McMillan、Scott Aukerman、Ali Arikan, Scott Snyder、Steve Rebarcak、Alan Scherstuhl、Rob Salkowitz、Brad Ricca、Tim Beyers、Alexander Chee、Mark Protosevich、John Suintres 等人，還有其他聰明又迷人，但我真的忘了的朋友們（請見前文：我那驚悚的筆記神功）。

Jeff Reid 是我的大恩人，他令我頭皮發麻的追源溯本、查證資料，在我的整個寫作過中他總是面面俱到，是我的強力後盾。Marc Tyler Nobleman 是個出色的作家和歷史學者，也是Bill Finger 專家，感謝他願意審閱本書的第一章。百分百異性戀者 Chris Klimek 幫我看了我全書的稿子，提供了些機歪的意見，他這人就是我爸以前常說的：「好個混蛋！」另外，需要有人提升你的士氣和氣魄嗎？歡迎認識好樣的、偉大的 Maggie Thompson，

他是個漫畫、文法和生活的權威。Maggie 看完本書的草稿後，寄來了熱情洋溢、多如牛毛的挑錯與建議，如果有誰在本書中看到錯誤，那都是因為我十分巧妙地忽略了一些 Maggie 多到堆成小山的意見。

本書封面圖（美版）由 Ed Harrigan 製作，來自《蝙蝠俠：黑暗騎士傳說》#1（Batman: Legends of the Dark Knight）（一九八九年十一月）。像 Harrigan 這樣的漫畫工作者通常沒有醫療保險，而這也成為了他們隨年紀增長而越來越嚴重的問題。網站 The Hero Initiative（www. heroinitiative.org）是個很棒的非營利組織，提供漫畫工作者醫療與金融的協助。Harrigan 患了多發性硬化症，為了感謝他，我用他的名字捐款給了 The Hero Initiative。說真的，如果你喜歡漫畫，這平台是幫助漫畫創作者的絕佳管道。

Eric Nelson 讓這本書腳踏實地，Sydelle Kramer 讓這本書無拘無束地發展，而我那堅忍不拔又洞察力十足的編輯 Brit Hvide 則讓本書順利出版，對此我深深感激。Aja Pollock 和 Jonathan Evans 在校對本書時發揮了十足的阿宅功力，把一切梳理得清清楚楚。

在本書草創期，我搭上「美鐵作家駐車」（AmTrak Residency for Writers），在往返芝加哥和太平洋西北岸的 Empire Builder 列車，和從洛杉磯開往西雅圖的 Coast Starlight 列車上修訂稿子，那真是一生難得的體驗啊！此外，家人朋友們還在我頭疼寫作的時候給我遞來好酒，說了許多像是：「水行俠，接下來你要寫什麼啊？」玩笑話，聽聽就好，千萬別反唇相譏。

在我寫這本書的十五年後，Faustino Nunez 終於成了我的丈夫，他的陪伴（而且現在是合法的陪伴）讓我成為了更好的人。

黑暗騎士崛起
蝙蝠俠全史與席捲全世界的宅文化
The Caped Crusade: Batman and the Rise of Nerd Culture

作　　　者 —— 格倫・威爾登 (GLEN WELDON)
譯　　　者 —— 劉維人

副 社 長 —— 陳瀅如
總 編 輯 —— 戴偉傑
主　　　編 —— 何冠龍
行銷企畫 —— 陳雅雯、趙鴻祐
封面設計 —— 張嚴
內頁設計 —— 汪熙陵
排　　　版 —— 簡單瑛設
印　　　刷 —— 呈靖彩藝

出　　　版 —— 木馬文化事業股份有限公司
發　　　行 —— 遠足文化事業股份有限公司（讀書共和國出版集團）
　　　　　　 231023 新北市新店區民權路 108 之 4 號 8 樓
　　　　　　 電話：(02)2218-1417　　傳真：(02)2218-0727
　　　　　　 客服專線：0800-221-029　　客服信箱：service@bookrep.com.tw
　　　　　　 郵撥帳號：19588272 木馬文化事業股份有限公司
法律顧問 —— 華洋國際專利商標事務所 蘇文生律師

初版三刷 —— 2024 年 05 月
Ｉ Ｓ Ｂ Ｎ —— 978-626-314-128-5
定　　　價 —— 450 元

國家圖書館預行編目資料

黑暗騎士崛起：蝙蝠俠全史與席捲全世界的宅文化 / 格倫．威爾登 (Glen Weldon) 作；劉維人譯 . -- 初版 . -- 新北市：木馬文化事業股份有限公司出版：遠足文化事業股份有限公司發行, 2022.03
　面；　公分
譯自：The caped crusade : Batman and the rise of nerd culture
ISBN 978-626-314-128-5 (平裝)

1.CST: 漫畫　2.CST: 讀物研究

947.41　　　　　　　　　　　　111000537